戲曲
演進史（五）

明清戲曲背景

曾永義／著

三民書局

目次

己〔明清戲曲背景編〕

序說

南曲戲文與北曲雜劇各自發展為大戲以後，由於元世祖於至元八年（一二七一）滅宋統一中國，使得南戲北劇自然合流交化。其以北劇為母體，經文士化、南曲化、水磨調化而蛻變為「南雜劇」與「短劇」；其以南戲為母體，經北曲化、文士化、水磨調化而蛻變為「傳奇」。而無論是「南雜劇」或「傳奇」，其實都是南戲北劇交化下的「混血兒」，只是因母體不同，各自以接近母體之面目呈現，便儼然形成不同類型的兩個劇種；而所謂「短劇」，不過是用來稱呼其短於四折的「南雜劇」而已。又由於無論「南雜劇」或「傳奇」，以其皆盛行於明中葉嘉隆間以後的明清兩代，因之稱作「明清雜劇」、「明清傳奇」；又可稱「宋元明南曲戲文」（或「宋元明北曲雜劇」（或「金元明北劇」）。而所以「明清南雜劇」可以省作「明清雜劇」，乃因「北曲雜劇」在明中葉已大減衰微，故聯清而稱之「雜劇」必非指北曲雜劇而言。

有關南戲北劇交化蛻變之現象與歷程，〔明清南劇雜編〕見於本套《戲曲演進史》第四冊；〔明清傳奇編〕則留待《戲曲演進史》第六、七冊考述論評。

也因為明清詞曲系曲牌體的戲曲體製劇種，同時存在「傳奇」和「南雜劇」兩種類型；而也由於它們的存在，使得中國戲曲的文學和藝術推向最高的境界，那就是歌舞樂的完全融合，最優雅的韻文學與最精緻的表演藝術的相得益彰。而要達到如此的高度成就，必然有其孕育的溫床和所以促成的各種推手所構成的明清兩代的戲曲背景，才能夠完成。而我仔細觀察，明清帝王、貴冑、士大夫、官吏、庶民百姓，上上下下之喜好戲曲、觀賞戲曲，將戲曲融入其日常生活之中，實是其最廣大而溫馨的孕育之床；而其新滋生的地方腔調梆子腔、皮黃腔、絃索腔、京腔、高腔，尤其是魏良輔及其師徒親友切磋琢磨所創發改良崑山腔的「水磨調」，不止使明清之腔調歌樂定於一尊，而且埋下了乾隆以後花雅爭衡的因緣；而由於此時的士大夫不止匭勉的投入戲曲的創作，也孜孜矻矻於戲曲文學和藝術理論的研究，同時也開始對同一論題有爭議，雖然其中尚不少論述虞淺、見解淺陋者，但像魏良輔《曲律》、王驥德《曲律》、李漁《閒情偶寄》之〈詞曲部〉與〈演習部〉，實皆為推動明清戲曲向上向廣向遠的巨輪；而見於明清「曲譜」、「宮譜」的歌樂論，自唐宋即見端倪的戲曲腳色說，自元人即起步的戲曲內在結構說，至此或發展完成，或準備就緒；無疑的它們都成了「明清戲曲」臻於登峰造極的雙雙有力推手。因此本書特立〔明清戲曲背景編〕，同時作為明清傳奇和南雜劇的發展析論，及其名家名作論述的基礎。有此基礎，在〔明清傳奇編〕和〔明清南雜劇編〕，闡發評述時才能「順理成章」。

二〇二〇年九月十日晨

第壹章　明清帝王之戲曲生活

引言

從上編之論元人北曲雜劇，可知蒙元政治社會之黑暗，和當時士人遭遇之不幸，都反映在雜劇作品的內容之中。而降及明清，由於明人恢復漢唐衣冠，清初諸帝皆能勵精圖治，亦懂得籠絡漢人。所以兩朝基本上都沒有蒙元時代的氛圍；但明清都是龐然大一統的帝國，都走上極權的統治。為此明太祖積極推行「思想統一」的政策，那就是「令學者非五經、孔孟之書不讀，非濂洛關閩之學不講」。❶ 制定八股取士的科舉制度，專取四書、五經命題，以朱熹《四書集注》為標準。明成祖更詔修《五經大全》、《四書大全》、《性理大全》，於是舉國上下「家不異政、國不殊俗」，盡皆孔孟與程朱。而對於戲曲，明太祖更制定了這樣的法律，《御製大明律》卷二十六〈刑律雜犯〉云：

凡樂人搬做雜劇戲文，不許粧扮歷代帝王后妃、忠臣烈士、先聖先賢神像，違者杖一百；官民之家，容

❶ 〔明〕華允誠：《高攀龍傳》，收入周駿富輯：《明代傳記叢刊・東林列傳》（臺北：明文書局，一九九一年），卷二，頁一三五。

令粧扮者與同罪。其神仙道扮及義夫節婦、孝子順孫、勸人為善者，不在禁限。❷

《大明律》是洪武六年（一三七三）刑部尚書劉惟謙（元明人，生卒不詳）等奉敕所撰的。《大明律》規定雜劇、戲文只能妝扮神仙道扮及義夫節婦孝子順孫勸人為善者，而對於扮演歷代帝王后妃忠臣烈士先聖先賢則予以禁止，這固然由於太祖為了建立鞏固統治者威權，以免被優伶褻瀆尊嚴；但因此戲曲的生命被拘限了。到了成祖，更嚴屬地執行他父親這項律令。明顧起元（一五六五—一六二八）《客座贅語》卷十〈國初榜文〉云：

永樂九年七月初一日，該刑科署都給事中曹潤等奏乞敕下法司，今後人民倡優裝扮雜劇，除依律神仙道扮、義夫節婦、孝子順孫、勸人為善及歡樂太平者不禁外，但有褻瀆帝王聖賢之詞曲駕頭雜劇，非律所該載者，敢有收藏傳誦印賣，一時拿送法司究治。奉旨，但這等詞曲，出榜後，限他五日都要乾淨將赴官燒毀了。敢有收藏的，全家殺了。❸

「限他五日都要乾淨將赴官燒毀」，否則「全家殺了」。這樣的嚴刑峻法，不止作者廢筆、演員畏縮，就是觀眾也裹足不前。戲曲限制到成為宣傳宗教、道德的工具，比起元代自由發展的恢宏氣魄，自然要萎縮退化了。太祖這條律令和成祖這道榜文非常有效，有明一代的劇本，碰到非借重皇帝不可的地方，便只好以「殿頭官」來敷演；至於像羅本《龍虎風雲會》扮演宋太祖，那恐怕是禁令之前的作品，羅本是元人入明的。呂天成《齊東絕倒》扮演堯舜、程士廉《帝紀遊春》扮演唐明皇以及臧晉叔《元曲選》之刊行《漢宮秋》、《梧桐雨》諸劇，那大概是末葉禁令鬆懈了的緣故。而這樣的律令也同樣被載入《大清律》之中。

❷〔明〕劉惟謙等撰：《大明律》，收入《續修四庫全書》史部第八六二冊（上海：上海古籍出版社，二〇〇二年據北京圖書館藏明嘉靖范永鑾刻本影印），卷二六，頁六，總頁六〇一。

❸〔明〕顧起元著，陳稼禾點校：《客座贅語》，卷十，頁三四七—三四八。

在這樣的法律和思想控制之下，戲曲自然成為儒家樂教的附庸，以教化為目的，而這種現象，事實上也成

為戲曲創作的主流，影響所及，普遍於明清的整個中國。

而程朱理學畢竟對人性作高度的箝制，一旦政治影響力有所鬆懈，自然蠢蠢動搖起來。明代朝政，正德以

後，大見敗壞，嘉靖以下，更一蟹不如一蟹。誠如王守仁所云：「今天下波頹風靡，為日已久，何異於病革臨

絕之時。」❹雖然萬曆初，張居正曾力挽狂瀾，也難以撐持。在這種情況之下的人心，自然急於尋求解脫的良

方。恰好陽明「心學」及時奉上，提出「心即理」、「致良知」之說，認為「心外無物，心外無事，心外無理，

心外無義，心外無善」❺，「良知之在人心，不但聖賢，雖常人亦無不如此」。❻陽明更創建書院，推廣其學說。

而其學之左派「泰州學派」，來源於農工商賈之中，活動於傭夫廝養之間，坐在利欲膠漆盆裡，倡導「人欲」，

反對「天理」，「掀翻天地」，更非「名教之所能羈絡」。❼於是士大夫與庶民莫不為之解脫，趨之若鶩，士大夫

甚至縱使蹭蹬科場，亦何妨營利商賈，取厚貲以營造園林、徵歌選色，以相誇炫。也就是說士風趨向現實奢靡，

追逐享樂，成了明嘉靖以後的普遍現象，尤其降及晚明，李贄更搧風點火，變本加厲，於是戲曲成為士大夫抒

懷寫志之不二法門，作家與家樂家班大為興起，主情之說，別開生面。而戲曲之創作旨趣與手法，亦為之不變。

只要能譁眾取寵，使人感泣；新人耳目，言人所未嘗言者，皆在風行之列。也因此更無須論其寄託之遙深，啟

❹〔明〕王守仁：《王陽明全書》（上海：世界書局，一九三六年）卷二一，〈外集三‧書‧答儲柴墟〉，頁三九八。

❺〔明〕王守仁：《王陽明全書》，卷四，〈文錄一‧書‧與王純甫〉，頁八。

❻〔明〕王守仁：《王陽明全書》，卷二，〈語錄二‧傳習錄中‧答陸靜原書〉，頁四五。

❼〔明〕黃宗羲：《明儒學案》（臺北：臺灣中華書局，一九八四年據鄭氏補刊本校刊）第三冊，卷三二一，〈泰州學案‧序〉，頁一。

人省思之宏遠。於是充斥劇壇者，盡是爭奇鬥巧之技倆而已。

降及滿清，雖晚明之遺風，一時尚存；但畢竟勝國遺民，異族當道，雖於借助歷史故實，不無寄意含情，流露黍秀黍離之悲；但在統治最高當局的高壓措施下，所雷厲橫施的薙髮令、科場案、報銷案、文字獄之中，其間種種民族意識情懷，也就很快的消釋，而無形中作為柔順的大清子民而不自覺了。但也有一批寧守江湖，不事廟堂的蘇州籍作家，乃效法元代書會才人的生活，將身投入職業性的劇本創作，真是偶娼優而不辭了。而也因此，使得戲曲由明人之極端文士化，再度回歸到接近地氣的庶民生活之中，與如雨後春筍般的職業戲班共相依存。而同時由顧炎武、黃宗羲、王夫之所倡導的求實致用之學術思想，更引發了小說和戲曲的創作，走上徵實尚史的路途，著名的《長生殿》和《桃花扇》，便是在此思潮之下完成的兩部鉅著。

而乾隆之後，地方諸腔蔚然並起。劇壇展開花雅爭衡，雅俗既相互推移，亦相互融合；於是戲曲也逐漸由詞曲系曲牌體，轉移至詩讚系板腔體；由劇作家為中心轉移到演員為中心，由士大夫手中轉移到庶民百姓手中，由崑劇稱霸劇壇，轉移到由京劇風行全國的局面。

以上所說的是，戲曲在明清兩代，因其政治與學術背景變遷，對戲曲所產生的影響，所呈現的戲曲現象。

而若論戲曲在明清兩代所以能夠興盛而歷久不衰的根本動力，其實是在於明清兩代人上自帝王，下至庶民百姓的日常生活中。因之本章考述上自內廷帝王，下至庶民百姓之戲曲生活，以呈現戲曲在各社會階層實際活動之狀況。論社會階層，在帝王與庶民之間，尚有宗人貴族、政府主管、士大夫三種類型，其宗人貴族指諸王封君，其政府主管指撫及府州縣之正堂，士大夫則有功名或無功名之智識分子。諸王封君雖類近內廷帝王，但對戲曲盛衰不具影響力之導向；政府主管實為士大夫之一環，但以其職司牧民，對戲曲之左右力又有非一般士大夫所能為者；而士大夫則實際掌握戲曲之創作，為戲曲之實踐者，其對戲曲之重要性不止不下於帝王，而且有非

其所能望及項背者。至於庶民百姓，自古無不以戲曲為娛樂教化，對戲曲作全面之接受。因之若就此五層面而言，自以掌絕對權力之內廷帝室和手操創作能力之士大夫為主體。其他三方面則為次要之附體。也因此本章之論述，首為內廷帝王之戲曲生活，次為士大夫之戲曲生活，三為合宗人貴族、官府主管、庶民百姓論述之戲曲生活。目的無他，一則見其輕重，二則使行文分量均衡。而所謂「戲曲生活」，則從其對戲曲之演出、好惡、影響三方面來具體呈現。至於戲曲創作，則別出〔明清傳奇編〕論述。

一、明代宮廷演戲

明代宮廷演戲由「鐘鼓司」和「教坊司」負責。《明史·職官志》記鐘鼓司與教坊司之組織與職掌為：

鐘鼓司，掌印太監一員，僉書、司房、學藝官無定員。掌管出朝鐘鼓，及內樂、傳奇、過錦、打稻諸雜戲。教坊司，奉鑾一人，左右韶舞各一人，左右司樂各一人，掌樂舞承應。以樂戶充之，隸禮部。 ❽

沈德符（一五七八─一六四二）《萬曆野獲編補遺》卷二云：

內廷諸戲劇俱隸鐘鼓司，皆習相傳院本，沿金元之舊，以故其事多與教坊相通。至今上始設諸劇於玉熙宮以習外戲，如弋陽、海鹽、崑山諸家俱有之。 ❾

沈氏所謂「今上」自然指的是神宗萬曆皇帝，那時南戲諸腔已流入禁中。關於鐘鼓司的職責，明宦官劉若愚（一五八四─？）《酌中志》卷十六有更詳細的記載：

❽ 〔清〕張廷玉等：《明史》（北京：中華書局，一九七四年），卷七四，頁一八二〇、一八一八。

❾ 〔明〕沈德符：《萬曆野獲編》（北京：中華書局，一九五九年），下冊，補遺卷一，頁七九八。

鐘鼓司：掌印太監一員，僉書數十員，司房、學藝官二百餘員，掌管出朝鐘鼓。……西內秋收之時，有打稻之戲，聖駕幸旋磨臺、無逸殿等處，鐘鼓司扮農夫餕婦及田畯官吏，徵租交納詞訟等事，內官監衙門伺候合用器具，亦祖宗使知稼穡艱難之美意也。又過錦之戲，約有百回，每回十餘人，不拘濃淡相間、雅俗並陳，全在結局有趣。如說笑話之類，又如雜劇故事之類，各有引旗一對，鑼鼓送上。所扮者備極世間騙局醜態，並閭壹拙婦騃男及市井商匠刁賴詞訟雜耍把戲等項，皆可承應。……又木傀儡戲……⑩

關於教坊司，《萬曆野獲編》卷十也有較詳細的記載：

教坊司，專備大內承應。其在外庭，維宴外夷朝貢使臣，命文武大臣陪宴乃用之。……又賜進士恩榮宴亦用之，則聖朝加重制科，非他途可望。其他臣僚，雖至貴倨，如首輔考滿，特恩賜宴始用之；惟翰林官到任，命教坊官俳供役，亦玉堂一佳話也。⑪

由以上所引資料看來，似乎宮廷演戲純由鐘鼓司的宦官負責，所演劇種包括宮廷小戲笑樂院本、南戲北劇傳奇等大戲，鄉土小戲「打稻」、鄉土小戲群「過錦」，以及傀儡戲。而教坊司止歌舞承應，未及戲劇。但是教坊司所隸屬的「樂戶」娼妓，元代以來就是戲曲的主要演員⑫，有明一代，「以娼兼優」⑬的風氣依然不衰（見徐樹

⑩〔明〕劉若愚：《酌中志》，收入《續修四庫全書》史部第四三七冊（上海：上海古籍出版社，二〇〇二年據清道光二十五年潘氏刻海山仙館叢書本影印），卷一六，頁二二一-二二三，總頁五一三。

⑪〔明〕沈德符：《萬曆野獲編》，上冊，卷一〇，頁二七一-二七二。

⑫〔元〕夏庭芝《青樓集》謂珠廉秀「雜劇為當今獨步，駕頭花旦、軟末泥等，悉造其妙」；順時秀「雜劇為閨怨最高，駕頭諸旦本亦得體」；南春宴「長於駕頭雜劇，亦京師之表表者」；天然秀「閨怨雜劇，為當時第一手」；花旦、駕頭，亦臻其妙」；國玉第「長於綠林雜劇，尤善談謔，得名京師」；平陽奴「精於綠林雜劇」；朱錦繡「雜劇旦末雙全」；

不《識小錄》。娼妓中的名伶見於諸家記載⑭，張岱（一五九七—一六八四）《陶庵夢憶》卷七「過劍門」所云

「南曲中妓以串戲為韻事，性命以之，楊元、楊能、顧眉生、李十、董白以戲名」⑮，是最顯著的例子。則樂

戶於宮廷中承應戲曲，應當是極自然的事，因此沈德符才會說鐘鼓司「其事多與教坊相通」。而由於樂戶娼妓散

落市井，如果承應內廷，應當主要以民間「時新戲曲」來搬演。

我們雖然沒有直接資料可以看出明代內廷搬演大戲的情形，但從劉若愚所記宮中演出水傀儡戲的規模，概

可「窺豹一斑」。《酌中志》卷十六云：

木傀儡戲其製用輕木雕成海外四夷蠻王及仙聖、將軍、士卒之像，男女不一，約高二尺餘，止有臀以上，

無腿足，五色油漆，彩畫如生。每人之下平底，安一樺卯，用三寸長竹板承之，用長寸餘、闊數尺、深

二尺餘方木池一箇，錫鑲不漏，添水七分滿。下用凳支起。又用紗圍屏隔之。經手動機之人，皆在圍屏

之內，自屏下游移動轉。水內用活魚、蝦、蟹、螺、蛙、鰍、鱔、萍、藻之類浮水上。聖駕陞殿，座向

南，則鐘鼓司官在圍屏之南，將節次人物各以竹片托浮水上，游鬥頑耍、鼓樂喧哄。另有一人執鑼在旁

燕山秀「旦末雙全，雜劇無比。」〔元〕夏庭芝：《青樓集》，《中國古典戲曲論著集成》第二冊（北京：中國戲劇出版社，一九五九年），頁一九、二○、二二、二三、二四、二八、二九、三九。

⑬〔明〕徐樹丕：《識小錄》，收入《筆記小說大觀》第四○編第三冊（臺北：新興書局，一九八五年據國立中央圖書館藏佛蘭草堂手鈔本影印），卷二，頁二○五。

⑭如周暉《金陵瑣事》謂徐霖戲文「妓家皆崇奉之」，余懷《板橋雜記》之記尹春、李香、馬婉容、董白，《十美詞紀》之記陳圓、李蓮、梁昭，錢謙益《列朝詩集小傳》閏集之記馬湘蘭，冒辟疆《影梅庵筆記》之記陳姬等。

⑮〔明〕張岱：《陶庵夢憶》（上海：上海古籍出版社，一九八二年），卷七，頁六九。

宣白題目，贊傀儡登答道揚喝采。或英國公三敗黎王故事，或孔明七擒七縱，或三寶太監下西洋，八仙過海，孫行者大鬧龍宮之類。惟署天白晝作之如耍把戲耳。其人物器具，御用監也；水池魚蝦，內官監也；圍屏帳帷，司設監也；大鑼大鼓，兵仗局也。乍觀之似可喜，如頻作之，亦覺煩費無餘矣。⓰

演出水傀儡即動用御用監、內官監、司設監、兵仗局來支援，可以想見若演出大戲，其穿關定然不虞匱乏，而其排場定然富麗堂皇。這在《也是園古今雜劇》中之明教坊劇和無名氏雜劇，可以得到具體的印證。

上文引沈德符《萬曆野獲編》，謂內廷所演之戲皆金元相傳之舊院本，直到神宗萬曆皇帝才引進弋陽、海鹽、崑山諸腔那樣的「外戲」。這段話恐怕值得商榷。按徐渭（一五二一—一五九三）《南詞敘錄》云：

我高皇帝即位，聞其名，使使徵之，則誠佯狂不出，高皇不復強。亡何，卒。時有以《琵琶記》進呈者，高皇笑曰：「五經四書，布帛菽粟也，家家皆有；高明《琵琶記》，如山珍海錯，貴富家不可無。」既而曰：「惜哉！以宮錦而製鞋也！」由是日令優人進演。尋忠其不可入絃索，命教坊奉鑾史忠計之。色長劉杲者，遂撰腔以獻，南曲北調，可於箏琶被之；然終柔緩散戾，不若北之鏗鏘入耳也。⓱

可見高則誠（一三〇五—一三七〇）《琵琶記》曾經受到明太祖欣賞，太祖因為不喜南曲腔調，所以命教坊改用北曲絃索調來演唱。高則誠既與明太祖為同時之人，則其所撰《琵琶記》自非「金元相傳之舊作」，就內廷而言，亦應屬進呈之「外戲」。尚可注意的是在內廷演出《琵琶記》的是「優人」而非「內侍」，主其事的是教坊司而非鐘鼓司。則教坊司主持「外戲」演出，明初已然。又祁彪佳（一六〇二—一六四五）《遠山堂曲品》謂姚茂良（生卒不詳）《金丸記》「聞作此於成化年間，曾感動宮闈」。⓲王驥（一四五〇—一五二四）《震澤紀聞》

⓰ 〔明〕劉若愚：《酌中志》，收入《續修四庫全書》史部第四三七冊，卷一六，頁二三—二四，總頁五一三—五一四。

⓱ 〔明〕徐渭：《南詞敘錄》，《中國古典戲曲論著集成》第三冊（北京：中國戲劇出版社，一九五九年），頁二四〇。

卷下「萬安」條更云：

（劉）鎡之挾妓也，飲于牡丹亭。里人趙賓者工於詞曲，戲作《劉公子賞牡丹亭記》。或以告（萬）安，遂達于禁廷。時上好新音，教坊日進院本，以新事為奇。一日中使忽至賓家索《牡丹亭記》，賓不在。明日以獻，旋加粉飾，增入聚麀之事，陳於上前。上大怒，翊用是去位。⑲

憲宗皇帝既然「好新音，教坊日進院本，以新事為奇」，則趙賓以劉鎡行跡「現身說法」的《牡丹亭記》自然在索求之列，而即此也可見所謂「外戲」起碼在成化年間已經大量進呈御覽。此後，如蔣之翹（一五九六─一六五九）《天啟宮詞》云：

歌徹咸安分外妍，白鈴青鷁入冰絃。
四齋供奉先朝事，華嶽新編可尚傳。

注：神廟孝養兩宮，設有四齋，近侍二百餘名習戲承應。一日兩宮陞座，神宗侍側，演新編《華嶽賜環記》，中有權臣驕橫，甯宗不振，云：「政歸甯氏，祭則寡人。」神廟矚目，不言久之。⑳

《華嶽賜環記》未見流傳㉑，但既云「新編」，必是萬曆年間的時新「外戲」，而這「外戲」是「近侍」扮演的，

⑱　〔明〕祁彪佳：《遠山堂曲品》，《中國古典戲曲論著集成》第六冊（北京：中國戲劇出版社，一九五九年），頁二五。

⑲　〔明〕王鏊：《震澤紀聞》，收入《續修四庫全書》子部第一一六七冊（上海：上海古籍出版社，二〇〇二年據北京圖書館藏明末刻本影印），卷下，頁二，總頁四八八。

⑳　〔明〕蔣之翹：《天啟宮詞》，收入〔清〕曹溶輯，〔清〕陶越增訂：《學海類編》第二八冊（臺北：藝文印書館，一九六七年據道光十一年六安晁氏活字印本影印），頁一一。

㉑　《曲錄》著錄有《賜環記》，其他未見。馮夢龍《量江記》中引陳薑卿云：「聿雲氏所為樂府，有《賜環記》、《鎖骨菩

看樣子「鐘鼓司」也兼習外戲了。蔣氏《宮詞》又云：

角觝魚龍總是雲，昭忠曼衍岳家軍。

風魔何獨嘲長腳，長舌東窗迴不聞。

注：帝好閱武戲，于懋勤殿設宴，多演岳忠武傳奇。至風魔罵秦檜，忠賢時避之。[22]

又陳悰（生卒不詳）《天啟宮詞》云：

懋勤春暖御筵開，細演東窗事發回。

日暮歌闌牙板歇，蟒襴珠總出屏來。

注：上設地坑於懋勤殿，御宴演戲。嘗演《金牌記》，至風魔和尚罵秦檜，忠賢趨匿壁後，不欲正視。牌總，內臣所懸於貼裡外者，飾以明珠，自忠賢始。[23]

陳氏《宮詞》又云：

薩》雜劇。余恨未悉覩，尚當間諸池陽也。」見蔡毅編：《中國古典戲曲序跋彙編》（濟南：齊魯書社，一九八九年），頁一三二一。呂天成《曲品》「量江」條亦云：「尚有《賜環記》未見。」未知是否即此劇。見蔡毅編：《中國古典戲曲序跋彙編》（濟南：齊魯書社，一九八九年），頁一三二一。[明]呂天成：《曲品》，《中國古典戲曲論著集成》第六冊，頁二三六。

[22] [明]蔣之翹：《天啟宮詞》，收入[清]曹溶輯，[清]陶越增訂：《學海類編》第二八冊，頁二六。

[23] [明]陳悰：《天啟宮詞百詠》，收入《四庫全書存目叢書》集部第一九二冊（濟南：齊魯書社，一九九七年據天津圖書館藏清康熙四十一年梅墅散人鈔本影印），卷上，頁一八，總頁八三四。

美人眉黛月同彎，侍駕登高薄暮還。

共訝洛陽橋下曲，年年聲繞兔兒山。

注：兔兒山即旋磨臺。乙丑重陽，聖駕臨幸。鐘鼓司承應邱印執板唱《洛陽橋記》「攢眉鎖黛不開」一闋。次年後如之，宮人知書者相顧疑怪，非特於景物無取，語意實近不祥也。不期月而鼎湖龍逝矣。❷❹

「岳忠武傳奇」未見著錄，當即陳衷脈所撰之《金牌記》❷❺；《洛陽橋記》，亦未見著錄，當演蔡襄事。陳氏《宮詞》云：

劇亦俱屬「外戲」。而熹宗天啟皇帝不止好在內廷看「外戲」，自己也躬踐起排場來。陳氏《宮詞》云：

❷❹〔明〕陳悰：《天啟宮詞百詠》，收入《四庫全書存目叢書》集部第一九二冊，卷下，總頁八四七。

❷❺《遠山堂》著錄兩《金牌記》，一演楊延昭事，一演岳飛事。前者屬無名氏，後者為陳衷脈所著。《曲品》云：「《精忠》簡潔有古色，而詳覈終推此本。且其聯貫得法，武穆事功，發揮殆盡。」《宮詞》所云疑即此本。《酌中志》卷一六亦云：「先帝（熹宗）最好武戲，于懋勤殿陛座，多點岳武穆戲文，至瘋和尚罵秦檜處，逆賢常避而不視，左右多笑之。」見〔明〕祁彪佳：《遠山堂曲品》，《中國古典戲曲論著集成》第六冊，頁七四。〔明〕劉若愚：《酌中志》，收入《續修四庫全書》史部第四三七冊，卷一六，頁二四，總頁五一四。

❷❻《洛陽橋》，《今樂考證》著錄有清人李玉、許見山同目著作。李作現存宮譜鈔本〈神議〉、〈戲女〉、〈下海〉諸齣鈔藏上海圖書館。《閩書》卷八《方域志‧泉州府‧洛陽江》云：「是江有洛陽橋，名萬安橋，蔡忠惠襄所造。」按俗傳蔡襄造橋移檄海神。明初鄞人蔡錫，亦知泉州府，橋圮修之，發石有刻文云：「石頭腐爛，蔡公再來。」遂改名萬安。前後二蔡，《通志》所云，實錫非襄也。今人曾子良有〈洛陽橋故事初探〉言之甚詳。又明無名氏有《四美記》，亦演蔡襄洛陽橋事。見〔明〕何喬遠編撰，廈門大學古籍整理研究所、歷史系古籍整理研究室《閩書》校點組校點：《閩書》（福州：福建人民出版社，一九九五年）卷八，頁一八一。〔清〕蘇珥：《安舟襆鈔》，收入陳建華、曹淳亮主編：《廣州大典》子部第三九九冊（廣州：廣州出版社，二〇一五年據清嘉慶十九年種德堂刻本影印），卷一二，頁三，總頁四六八。

駐蹕回龍六角亭，海棠花下有歌聲。

葵黃雲子猩紅瓣，天子更裝踏雪行。

注云：回龍觀，舊多海棠，旁有六角亭。每歲花發時，上臨幸焉。嘗於亭中自裝宋太祖，同高永壽輩演雪夜訪趙普之戲。民間護帽，宮中稱為雲子披肩，時有外夷所貢，不知製以何物，色淺黃，加之冠上，遙望與秋葵花無異，特為上所鍾愛。扁辮，絨織闊帶也；凡值雨雪，內臣用此束衣離地，以防泥汙。演戲當初夏，兩物咸非所宜，上欲肖雪夜戎裝，故冒暑服之。㉗

中（本）《宋太祖龍虎風雲會》雜劇，此劇尚存。

比起後唐莊宗與其子之合演「劉衙推訪女」㉘，亦有過之而無不及。熹宗所演「雪夜訪普」一折，當出自羅貫

熹宗皇帝不止親自「下海」，而且為求劇情逼真，竟不辭冒暑服雲子披肩，在明代君主中，固然絕無僅有，即使

由以上可見明代內廷演戲，鐘鼓司主內劇，教坊司主外戲，而內廷演戲既盛，內外戲自然合流。

㉗ 〔明〕陳悰：《天啟宮詞百詠》，收入《四庫全書存目叢書》集部第一九二冊，卷下，頁五，總頁八四二。

㉘ 〔宋〕孫光憲《北夢瑣言》卷一八「劉皇后答父」條云：「莊宗劉皇后，魏州成安人，家世寒微……及笄，姿色絕眾，聲伎亦所長。太后賜莊宗，為韓國夫人侍者。後誕生皇子繼岌，寵待日隆。它日，成安人劉叟詣鄴宮，見上，稱夫人之父。有內臣劉建豐認之，即昔日黃鬚丈人，后之父也。劉氏方與嫡夫人爭寵，皆以門族誇尚。劉氏恥為寒家，白莊宗曰：『妾去鄉之時，妾父死於亂兵，是時環屍而哭，妾固無父。是何田舍翁，詐偽及此！』乃於宮門答之。其實后即叟之長女也。莊宗好俳優，宮中暇日，自負蓍囊、藥篋，令繼岌破帽相隨，似后父劉叟，以醫卜為業也。后方晝眠，岌造其臥內，自稱「劉衙推訪女」。后大恚，答繼岌，然為太后不禮。」其事亦見《五代史記》卷三七《莊宗紀》，同書卷四九《劉后傳》及《新五代史》卷一四《劉后傳》。〔宋〕孫光憲撰，林艾園校點：《北夢瑣言》，收入《唐五代筆記小說大觀》（上海：上海古籍出版社，二○一二年），頁一九四五－一九四六。

二、明代帝王對戲曲之好惡與影響

從上節我們已經知道，明代帝王中，像太祖、憲宗、神宗、熹宗都喜好戲曲。這裡進一步作補充說明。

明太祖起自布衣，體內流動的是庶民的血液，喜好戲曲是很平常的事。他喜好《琵琶記》，「日令優人進演」（已見上文）；他又曾命中使將女樂入實宮中，受到監奉天門監察御史周觀政的阻止❷❾；他更在金陵廣建酒樓，以處官妓，《萬曆野獲編補遺》卷三「建酒樓」條云：

太祖於金陵所建酒樓，又有十四樓❸❶、十六樓❸❷之說。酒樓所以處官妓，不難想見其歌舞戲曲之盛。但是《明

洪武二十七年，上以海內太平，思與民偕樂，命工部建十酒樓於江東門外，有鶴鳴、醉仙、謳歌、鼓腹、來賓、重譯等名。既而又增作五樓，至是皆成，詔賜文武百官鈔，命宴於醉仙樓，而五樓則專以處侑酒歌伎者。蓋傚宋世故事，但不設官醞，以收権課，最為清朝佳事。❸❶

史》卷一三九〈韓可宜傳〉附〈周觀政傳〉：「觀政亦山陰人，以薦授九江教授，擢監察御史。嘗監奉天門。有中使將女樂人，觀政止之。中使曰：『有命。』觀政執不聽。中使慍而入，頃之，出報曰：『御史且休，女樂已罷不用。』觀政又拒曰：『必面奉詔。』已而帝親出宮，謂之曰：『宮中音樂廢缺，欲使內家肄習耳。朕已悔之，御史言是也。』左右無不驚異者。」〔清〕張廷玉等：《明史》，卷一三九，頁三九八三—三九八四。

❷❾ 《明史》卷一三九〈韓可宜傳〉附〈周觀政傳〉……（同上）

❸❶ 〔明〕沈德符：《萬曆野獲編》，下冊，補遺卷三，頁八九九一—九〇〇。

❸❶ 周暉《金陵瑣事》「詠十六樓集句」條云：「洪武中建來賓、重譯、清江、石城、鶴鳴、醉仙、樂民、集賢、謳歌、鼓腹、輕煙、澹粉、梅妍、翠柳十四樓於南京以處官妓。」〔明〕周暉：《金陵瑣事》，收入《四庫禁燬書叢刊補編》第三

實錄》記洪武十三年二月事⋯「上諭皇太子諸王曰⋯「吾持身謹行，汝輩所親見。吾平日無優伶褻近之狎，無

酣歌夜飲之娛⋯故與爾等言之，使知持守之道。」㉝這看來似乎與上面資料矛盾，其實不然。因為太祖是以

教訓口吻在諭示子弟，要他們效法他不狎暱優伶、飲酒不可過分；並沒有禁止他們看戲和飲酒。所以不能因此

而否定太祖喜好觀賞戲曲。

成祖對於明初雜劇「十六子」頗為禮遇。像《錄鬼簿續編》所記載的⋯「湯舜民⋯文皇帝在燕邸時寵遇甚

厚，永樂間，恩賚常及。」「楊景賢⋯永樂初，與舜民一般遇寵。」「賈仲明⋯嘗侍文皇帝於燕邸，甚寵愛之。

每有宴會應制之作，無不稱賞。」㉞他對於這些劇作家如此寵遇，如果說他不喜好戲曲是不可能的。

在成祖之前的惠帝《奉天靖難記》說他「日日飲食，劇戲歌舞」。㉟自然喜好戲劇；其後仁宗，享國短暫，

無資料可稽。爾後君主，除英宗外，無不喜好戲曲。

七冊（北京⋯北京出版社，二〇〇五年據清乾隆四十年張滋活字本影印），卷一，頁一三，總頁六三三。

㉜《續金陵瑣事》「不禁官妓」條云⋯「太祖造十六樓待四方之商賈士大夫，用官妓無禁。」宣德二年大中丞顧公始奏革
之。」另朱彝尊《靜志居詩話》、余懷《板橋雜記》、謝肇淛《五雜組》亦皆言十六樓。〔明〕周暉⋯《續金陵瑣事》，收
入《筆記小說大觀》第一六編第四冊（臺北⋯新興書局，一九七七年），卷上，頁一七，總頁一九五三。

㉝〔明〕解縉等重修，〔明〕胡廣等復奉敕修，中央研究院歷史語言研究所校刊⋯《明實錄》第一冊（臺
北⋯中央研究院歷史語言研究所，一九六四年據國立北平圖書館紅格鈔本微捲影印，紅格鈔本所缺則據別本補），卷一
三〇，頁一，總頁二〇六〇。

㉞〔明〕無名氏⋯《錄鬼簿續編》，《中國古典戲曲論著集成》第二冊，頁二八三—二八四、二九二。

㉟〔明〕不著撰者⋯《奉天靖難記》，收入《四庫全書存目叢書》史部第四五冊雜史類（濟南⋯齊魯書社，一九九六年據
北京大學圖書館藏明抄國朝典故本影印），卷一，頁八，總頁四二八。

英宗即位之初即釋放「教坊樂工三千八百餘人，又朝鮮國婦女自宣德初取來，上憫其有鄉土父母之思，命中官遣回」。❸❻對於「以男裝女，惑亂風俗」的吳優，竟「親逮問之」。❸❼「景帝初，幸教坊李惜兒，召其兄李安為錦衣，賞金帛、賜田宅」。他復辟後，「安僅謫戍，而鐘鼓司內官陳義，教坊司左司樂晉榮，以進妓誅；錦衣百戶受崇高以進淫藥誅」。❸❽由此也可見他的父親宣宗和弟弟景帝都是戲曲愛好者。宣宗有一次在內廷，命戶部尚書黃福觀戲，福曰：「臣性不好戲。」命圍棋，又曰：「臣不會著棋。」宣宗對於這位「持正不阿，卓然自立」，認為觀戲、圍棋是「無益之事」的大臣，只好默然。❸❾

王鏊《震澤紀聞》「劉瑾」條也說：「成化中，好教坊戲劇，瑾領其事得幸。」❹❶「萬安」條也說：「時上好新聲，英宗之後，憲宗、武宗是有名的戲曲嗜好者。李開先（一五○二─一五六八）《閒居集·張小山小令後序》云：人言憲廟好聽雜劇及散詞，搜羅海內詞本殆盡。又武宗亦好之，有進者，即蒙厚賞。如楊循吉、徐霖、陳符，所進不止數千本。❹❶

❸❻〔明〕沈德符：《萬曆野獲編》，上冊，卷一，頁一五。

❸❼〔明〕都穆撰，〔明〕陸采輯：《都公譚纂》，收入《續修四庫全書》子部第一一二六六冊（上海：上海古籍出版社，二○○二年據南京圖書館藏清抄本影印），卷下，頁六八一。

❸❽〔明〕沈德符：《萬曆野獲編》，中冊，卷二一，頁五四四。

❸❾〔明〕劉宗周：《人譜類記》，收入《景印文淵閣四庫全書》史部第七一七冊（臺北：臺灣商務印書館，一九八三年），卷下，頁一五，總頁二三三。

❹❶〔明〕李開先著，卜鍵箋校：《李開先全集》上冊（北京：文化藝術出版社，二○○四年），頁五三三。

❹❶〔明〕王鏊：《震澤紀聞》，收入《續修四庫全書》子部第一一二六七冊，卷下，頁一五，總頁四九四。

音，教坊日日進院本，以新事為奇。」因此成化二十一年李俊疏中便有「伶人奏曼延之戲……俳優僧道亦玷班資」[42]的話語。《也是園古今雜劇》中教坊所編現存的十六本，可以說都是成化年間的作品。[43]

武宗時，劉瑾更「日進鷹犬歌舞角觝之戲，導帝微行，帝大歡之」[44]「每退朝對僚屬語及，輒泣下」，便上了一封奏摺，中有云：「太監馬永成、谷大用、張永、羅祥、魏彬、丘聚、劉瑾、高鳳等造作巧偽，淫蕩上心，擊毬走馬、放鷹逐犬、俳優雜劇，錯陳於前。」，以致「不親萬幾」。兵部尚書韓文[45]當時品行不端的士大夫像徐髯仙（霖）在武宗南巡時，以獻樂府，「遂得供奉」。[46]楊循吉也以長於詞曲，得到武宗的喜愛。[47]不

[42] 〔清〕張廷玉等：《明史》，卷一八〇，〈李俊傳〉，頁四七七九。

[43] 曾永義：《明雜劇概論》，一九七八年嘉新文化基金會列入研究論文第三〇二種，一九七九年復由臺北學海出版社出版，二〇一一年臺北國家出版社再版，二〇一五年臺北花木蘭出版社，及北京商務印書館皆再版。本書引述，據北京商務印書館本。詳見曾永義：《明雜劇概論》（北京：商務印書館，二〇一五年），第二章第三節〈教坊劇〉，頁一六七─一七八。

[44] 〔清〕張廷玉等：《明史》，卷三〇四，〈劉瑾傳〉，頁七七八六。

[45] 〔清〕張廷玉等：《明史》，卷一八六，〈韓文傳〉，頁四九一五。

[46] 〔明〕何良俊：《四友齋叢說》（北京：中華書局，一九九七年），卷一八，頁一五八。

[47] 〔明〕蔣一葵：《堯山堂外紀》，卷九一，〈國朝·楊循吉〉：「正德末，循吉老且貧，嘗識伶藏賢為上所幸愛，上一日問：『誰為善詞者？與偕來。』賢頓首曰：『故主事楊循吉，吳人也，善詞。』上輒為詔起循吉。郡邑守令心知故，強前為循吉治裝，見循吉冠武人冠，韈韝戎錦，已怪之，又乘勢語多侵守令。已見上畢。上每有所幸燕，令循吉應制為新聲，咸稱旨受賞，然賞亡異伶伍，間調曰：『若嫻樂，能為伶長乎？』循吉愧悔，汗洽背，謀於賢，乃以它語懇上放歸。」收入《四庫全書存目叢書》子部雜家類第一四八冊（臺南：莊嚴文化事業有限公司，一九九五年據北京大學圖書館藏明萬曆刻本影印），卷九一，頁九─一〇，總頁四一五─四一六。

僅如此，伶人可以稱字，教坊官可以著一品服，甚至於教坊司奉鑾臧賢，更恣橫得「操文學詞臣進退之權」了。[48]

武宗之前的孝宗和之後的世宗，是否喜好戲曲，雖然沒有明顯的證據，但也略有跡象可尋。劉瑾（一四五一—一五一〇），這位導引武宗荒淫佚樂的佞臣，早在孝宗時就已隨侍左右，孝宗既無厭惡樂舞戲曲的記載，則宮中承應是例行的事。世宗嘉靖二十七年，曾「增設伶官左右司樂，以及俳長色長，鑄給顯陵供祀教坊司印」。[49]《也是園古今雜劇》無名氏作品之中，有些明顯可以看出是嘉靖間的內廷供奉之劇。若此，說嘉靖皇帝不喜好戲曲，是不可能的事。

穆宗於戲曲無可稽考，神宗之好戲曲則頗不下於憲宗、武宗，上文言及之外，尚有以下記載：劉若愚《酌中志》卷一謂神宗命中官於坊間尋買新書進覽，「凡竺典、丹經、醫卜、小說、畫像、曲本，靡不購及」。[50]也

[48]《萬曆野獲編》卷二一「伶人稱字」條：「丈夫始冠則字之，後來遂有字說，重男子美稱也。惟伶人最賤，謂之娼夫，亙古無字。……惟正德間教坊奉鑾臧賢者，承武宗異寵，扈從行幸至於金陵，處士吳（當作徐）霖、吳郡禮部郎楊循吉，並侍左右。時寧王宸濠，妄窺神器，潛與通書札，呼為『良之契厚』，令伺上舉動。良之，賢字也。蓋賢之婿王鈇者，以罪戍南昌，故寧庶借以通賢。逆藩之巧、樂工之橫，至此極矣。賢至賜一品蟒玉，終不改伶官故銜。」《金陵瑣事》：「徐霖，字子仁，少年數遊狹邪，所填南北詞大有才情，語語人律，妓家皆崇奉之。……武宗南狩時，伶人臧賢薦之於上，令填新曲，武宗極喜之。」《萬曆野獲編》卷一：「原任禮部主事楊循吉，用伶人臧賢薦，侍上於金陵行在，應制撰雜劇詞曲，至與諸優並列。」《萬曆野獲編》卷一：「編修孫清者，登弘治王戌一甲第二，以士論不齒去官，復用（臧）賢薦，起為山西提學副使。」〔明〕沈德符：《萬曆野獲編》，頁五四五、五四一、三三一。〔明〕周暉：《金陵瑣事》，收入《四庫禁燬書叢刊補編》，第三七冊，卷二，頁四一，總頁六七二。

[49]〔明〕沈德符：《萬曆野獲編》，中冊，卷一四，頁三六一。

難怪他對於弋陽、海鹽、崑山諸腔調的「外戲」和「過錦水嬉之戲」如此的承應不休。[51]

光宗在位不過一個月,《酌中志》卷二十二謂:「光廟喜射,又樂觀戲。于宮中教習戲曲者,近侍何明,鐘鼓司官鄭稽山等也。」可見也是個戲曲的愛好者。[52]

熹宗之「躬踐排場」,簡直為戲曲之「宗師」,足當「戲神」,已見前文。他的兄弟,崇禎皇帝,無名氏《爐宮遺錄》卷下謂蘇州織造進女樂,「上頗惑之」,還受到田貴妃的疏諫。[53]他又雅好鼓琴、喜琵琶,「鐘鼓司時節奏水嬉過錦諸戲,上每為之歡笑」。但後來寇氛不靖,碰到時節演戲,「恆諭免之」。[54]崇禎五年皇后千秋節,曾召「沉香班優人」入宮演《西廂記》五六齣,十四年演《玉簪記》二三齣,萬壽節排宴昭仁殿也例有梨園樂人承應。[55]可見崇禎皇帝也喜愛戲曲,只是因時勢有所節制而已。

明代對於藩王,在洪武初,「親王之國,必以詞曲一千七百本賜之」(李開先《張小山小令》後序)。[56]同時還賜以樂戶,建文四年又補賜諸王樂戶,宣德元年十月賜寧王朱權(一三七八—一四四八)樂戶二十有七(談

㊿ 記載神宗喜好戲曲的,尚有呂毖《明宮史》、《酌中志餘》卷下、毛奇齡《勝朝彤史拾遺記》卷六、楊恩壽《詞餘叢話》卷三。

[51] 〔明〕劉若愚:《酌中志》,收入《續修四庫全書》史部第四三七冊,卷一,頁一,總頁四三七。

[52] 〔明〕劉若愚:《酌中志》,收入《續修四庫全書》史部第四三七冊,卷二二,頁二,總頁五六七。

[53] 〔明〕無名氏:《爐宮遺錄》,收入《叢書集成續編》第二七八冊(臺北:新文豐出版股份有限公司,一九八九年),卷下,頁三,總頁六五。

[54] 〔明〕無名氏:《爐宮遺錄》,收入《叢書集成續編》第二七八冊,卷下,頁六,總頁六六。

[55] 〔明〕無名氏:《爐宮遺錄》,收入《叢書集成續編》第二七八冊,卷下,頁二,總頁六四。

[56] 〔明〕李開先著,卜鍵箋校:《李開先全集》,上冊,頁五三三。

遷《國權》。❺⁷所以宗室中喜愛戲曲的也不乏其人。像著《太和正音譜》和雜劇十二種的寧獻王朱權、著有《誠齋樂府》和雜劇三十一種的周憲王朱有燉（一三七九─一四三九）是最特出的例子。其他像穆宗隆慶二年被廢為庶人的遼王朱憲㸅，錢希言《遼邸記聞》記遼國廢後的情形說：「至今章華臺前老妓，半是流落宮人，猶能彈出箜篌絃上，一曲《伊州》淚萬行也。」❺⁸不難想見未廢之前，遼王宮中伎樂戲曲的盛況。又秦愍王「聲妓為當時冠」❺⁹，松滋王府宗人鎮國將軍朱恩鑭著有雜劇三種❻⁰，錢謙益（一五八二─一六六四）《列朝詩集小傳》中，趙康王厚煜及宗室朱承綵、朱器封等也都是能曲好戲的人。

李介（一四四五─一四九八）《天香閣隨筆》卷二云：

魯監國在紹興，以錢塘江為邊界，聞守邊諸將，日置酒唱戲歌吹，聲連百餘里。後丙申入秦，姓者同行，因言曰：「予邑有魯先王故長史包某，聞王來，畏有所費，匿不見。後王知而召之，因議張樂設飲，啟王與各官臨其家。王曰：『將而費，吾為爾賓。』乃上百金千王，王召百官宴於廷，出優人歌妓以侑酒，其妃亦隔簾開宴。予與長史，親也；混其家人，得入見。王平巾小袖，顧盼輕溜。酒酣歌緊，王鼓頤張脣，手箸擊座，與歌板相應。已而投箸起，入簾擁妃坐，笑語雜沓，聲聞簾外，外人咸目射簾內。須臾，三出三入。更闌燭換，冠履交錯，僛僛而舞，官人優人，幾幾不能辨矣。」即此觀之，

❺⁷〔明〕談遷著，張宗祥校點：《國權》（北京：中華書局，一九五八年，卷一九，頁一三〇七。）

❺⁸〔明〕錢希言：《遼邸記聞》，收入〔明〕陶珽編：《說郛續》，《續修四庫全書》子部第一二九〇冊（上海：上海古籍出版社，二〇〇二年據清順治三年宛委山堂刻本影印），卷一八，頁二，總頁五六九。

❺⁹〔明〕劉玉：《已瘧編》（北京：中華書局，一九八五年據稗乘本影印），頁三。

❻⁰傅惜華《明代雜劇全目》據《遼邸記聞》誤朱恩鑭為遼王。

王之調弄聲色，君臣兒戲，又何怪諸將之沉酣江上哉！期年而敗，非不幸也。❻❶

魯王這種行徑，與《桃花扇》中之福王何殊！顧炎武（一六一三—一六八二）於《聖安本紀》說「時上（福王）深居禁中，惟飲燒酒、淫幼女及伶官演戲為樂」❻❷，又說「上傳天財庫召內監五十三人進宮演戲劇、飲酒」（弘光元年正月十六日），「內監進宮演戲」（元年正月二十日）❻❸，「端陽節也，上以演戲，故不視朝」（五月初五日），而五月十六日趙之龍等請豫王進城，十八日「趙之龍喚戲十五班進營，開宴，逐套點演」。即使軍情緊急，之龍跪稟，而「豫王殊不為意，又點戲五出」，乃「撤席發兵」❻❹。如此「君臣兒戲」，焉能不一覆亡。

從上節對明代帝王好惡戲曲的敘述，可知有明一代十六帝，只有英宗厭惡戲曲；仁宗、孝宗、穆宗三帝不明好惡，但應例行承應，無所排斥；惠帝、宣宗、景帝、世宗、光宗、思宗六帝頗有喜好戲曲的行跡；而憲宗、武宗、神宗、熹宗四帝之好戲曲，可謂樂此不疲；至於諸王之好戲曲乃至於創作戲曲者亦頗不乏其人。可是太祖、成祖這兩位具有「豐功偉業」的「開國」和「靖難」君主，雖然也都喜好戲曲，但卻頒布了好些對戲曲不利的法令，影響所及及於有清一代，使得中國戲曲在內容思想上趨於僵化，不能說不是件遺憾的事。

本文開頭就引述過洪武六年刑部尚書劉惟謙等奉敕所撰洪武三十年五月刊行的《御製大明律》❻❺，到了成

❻❶〔清〕李介：《天香閣隨筆》，收入《續修四庫全書》子部第一一七五冊（上海：上海古籍出版社，二〇〇二年據清伍氏刻粵雅堂叢書本影印），卷二，頁二，總頁四六〇。

❻❷〔清〕顧炎武：《聖安本紀》，收入《筆記小說大觀》第四編第八冊（臺北：新興書局，一九七四年），卷三，頁七，總頁五〇一三。

❻❸〔清〕顧炎武：《聖安本紀》，收入《筆記小說大觀》第四編第八冊，卷四，頁六、八，總頁五〇三八、五〇四一。

❻❹〔清〕顧炎武：《聖安本紀》，收入《筆記小說大觀》第四編第八冊，卷六，頁一、六，總頁五〇七七、五〇八九。

祖手中，更加嚴屬起來。見於顧起元《客座贅語》卷十〈國初榜文〉❻，成祖文皇帝對於乃父太祖高皇帝，不止「克紹箕裘」，而且「發揚光大」，對戲曲的壓制，居然下了「限他五日都要乾淨燒毀」，否則「全家殺了」的律令。而沒想到明太祖所頒布的這條律令到了清代也被鈔下了《大清律例》卷三十四〈刑律雜犯〉之中，只是將「忠臣烈士先聖先賢」易位作「先聖先賢忠臣烈士」，其他一字不改。清世宗雍正三年，又將此律令載入《大清律例按語》卷二十六〈刑律雜犯〉中，其所加「按語」云：

此言褻慢神像神罪也。歷代帝王后妃及先聖先賢忠臣烈士之神像，皆官民所當敬奉瞻仰者，皆搬做雜劇用以為戲，則不敬甚矣。故違者樂人滿杖，官民容妝扮者同罪。其神仙道扮及義夫節婦孝子順孫，事關風化，可以興起激勸人為善之念者，聽其妝扮，不在應禁之限。❼

這條律令和按語也被載入清高宗乾隆五年所頒行的《大清律例按語》卷六十五〈刑律雜犯〉中，可見其「相沿成習」，影響之大。所幸成祖的嚴刑峻法沒有被沿襲下來。

此外，明太祖對於戲曲應當還有以下兩點影響。其一，使士大夫恥留心詞曲；其二，使優伶地位仍舊卑下。

何良俊（一五〇六－一五七三）《四友齋曲說》云：

祖宗開國，尊崇儒術，士大夫恥留心辭曲，雜劇與舊戲文本皆不傳，世人不得盡見。雖教坊有能搬演者，然古調既不諧於俗耳，南人又不知北音，聽者即不喜，則習者亦漸少，而《西廂》、《琵琶記》傳刻偶多，

❻〔明〕劉惟謙等撰：《大明律》，收入《續修四庫全書》史部第八六二冊（上海：上海古籍出版社，二〇〇二年據北京圖書館藏明嘉靖范永鑾刻本影印），卷二六，頁六，總頁六〇一。

❻〔明〕顧起元：《客座贅語》（北京：中華書局，一九九七年），頁三四七－三四八。

❼王利器輯錄：《元明清三代禁毀小說戲曲史料》（上海：上海古籍出版社，一九八一年），頁三四。

世皆快覩，故其所知者，獨此二家。[68]

因為改朝換代，士大夫的風氣也跟著轉移，元代加在士大夫身上的許多束縛，至此既已解除，科舉又為最佳進身之階，則恥留心戲曲是自然現象。何氏所謂北雜劇不為人所欣賞，那是當時嘉靖年間的情形，若明初，人們還是習於以北雜劇來娛樂。但是他所說的「祖宗開國，尊崇儒術，士大夫恥留心辭曲」，卻正說明了明初戲曲有名氏作家絕少的原因之一。[69]

元仁宗皇慶二年十月有「倡優之家及患廢疾，若犯十惡奸盜之人，不許應試」的旨令[70]，而明太祖洪武二年，亦有類似的詔命，清代最後一科舉人鍾毓龍《科場回憶錄》云：

明太祖洪武二年，詔天下立學，遂命禮部傳諭，立石於學刻之，後再刊定，凡十二條……各省廩膳科貢，各有定額；南北舉人名數，亦有定制。近來奸徒利他處寡少，詐冒籍貫，或原係倡優隸卒之家，及曾經犯罪問革，變易姓名，僥倖出身，訪出拏問。[71]

[68] 〔明〕何良俊：《曲論》，《中國古典戲曲論著集成》第四冊（北京：中國戲劇出版社，一九五九年），頁六。

[69] 明初南戲除《荊》、《劉》、《拜》、《殺》和高則誠《琵琶記》外，更找不出其他有名氏的作家和作品；北劇十六子俱由元人入明，宣德間，作者只有寧周二王。英宗正統四年（一四三九）周憲王去世後，直到憲宗成化末（一四八七），五十年間，北劇沒有一位有名氏作家，即使南戲亦只有一位作《伍倫全備記》的丘濬。而有名氏作家絕少的其他原因則大概和明初對於演劇的種種限制（有如上文所述）；以及宣德間禁止官妓（詳下文）有很密切的關係。

[70] 見《通制條格》卷五「學令科舉」，又見《元史‧選舉志一‧科目》。〔明〕宋濂等：《元史》（北京：中華書局，一九七六年），卷八一，頁二〇二一。

[71] 〔清〕鍾毓龍：《科場回憶錄》（杭州：浙江古籍出版社，一九八七年），頁四五。

太祖這道詔命，使戲曲演員的地位持續低下，其卑視優伶的觀念在他的兒子寧王朱權的身上竟表現得更加強烈（詳下文），伶人不得翻身一至於此，卻要直到民國以後才能改變地位，才能與於藝術家之林。

對於官妓，上文提到太祖曾置十六樓以置官妓，雖然有禁止官吏宿娼的命令，違者「罪亞殺人一等，雖遇赦，終身弗敘」。[72]但官妓侑酒尚是公然的事。可是宣德中，由於顧佐（一四四三—一五一六）一疏，卻嚴禁了官妓。《萬曆野獲編補遺》卷三「禁歌妓」條云：

宣德中，以百僚日醉狹邪，不修職業，為左都御史顧佐奏禁，廷臣有犯者至褫職，迄今不改。好事者以為太平缺陷。[73]

又崔銑（一四七八—一五四一）《後渠雜識》云：

宣德初許臣僚燕樂，歌妓滿前，紀綱為之不振。朝廷以顧公為都御史，禁用歌妓，糾正百僚，朝綱大振。天下想望其風采，元勳貴戚俱憚之。陝西布政司周景貪淫無度，公齒（作者按：「齒」字疑上脫一「不」字），欲除之，累置之法。上累釋之，不能伸其激濁之志。[74]

根據清初徐開任（一六○○—？）《明名臣言行錄》，顧佐奏禁是在宣德三年（一四二八），沈德符寫《萬曆野獲編補遺》時是在萬曆四十七年（一六一九），猶說「迄今不改」。而我們知道，樂戶妓女是戲曲的主要演員，官員宴會禁用官妓，對於戲曲的發展自是很嚴重的打擊。也因此，席間用變童「小唱」及演戲用變童「粧旦」，就

72 〔明〕王錡撰，張德信點校：《寓圃雜記》，卷一，頁七。

73 〔明〕沈德符：《萬曆野獲編》，下冊，補遺卷三，頁九○○。

74 〔明〕崔銑：《後渠雜識》，收入〔明〕陶珽編：《說郛續》，《續修四庫全書》子部第一一九○冊，卷一三，頁五，總頁三一九。

應運而生了。

上文說過，若內廷承應大戲，排場定然富麗堂皇，也就是說「帝王觀眾」和「宮廷劇場」，對於戲曲的內容形式和舞臺藝術必然產生影響而自成特色。這在《也是園古今雜劇》和周憲王《誠齋雜劇》中，大抵可以見其風貌。關於「明初教坊劇」之研究，請參見《戲曲演進史》第四冊第拾肆章〈北曲雜劇之餘勢：明初憲宗成化以前百二十年作家作品述評〉。總的來說，《也是園古今雜劇》這一百二十四本的明教坊劇與無名氏雜劇，除《八仙過海》、《鬧鍾馗》、《鎖白猿》、《桃符記》、《勘金環》、《風月南牢記》、《蘇九淫奔》等少數劇本之外，大抵是內府伶工編來按行的，其手法非常低劣，竟無戲劇藝術可言。明代戲曲已由文士主導，而竟不像清代南府有文人為內廷編劇，這是很奇怪的現象。也許這些「鐘鼓教坊」之戲止於應景賀節，講究的是形式排場，若要求諸內容藝術，就只有引進「外戲」來承應了。

三、清代宮廷演戲

清初入關，政局尚未穩定，其宮廷演戲，順治朝尚沿襲明代由教坊司女樂和鐘鼓司太監承應。康熙二十年（一六八一）左右設南府、景山學藝處，專司戲曲演出事宜，各有太監伶人的「內學」和民間召進伶人的「外學」。康熙皇帝（一六五四─一七二二）定期命蘇州織造挑選崑腔名工入宮承應，稱「梨園供奉」，安置景山外學。所居連房數百間，俗稱「蘇州巷」，建有「老郎廟」及度曲習藝之所。雍正帝（一六七八─一七三五）建清

⑦ 見〔明〕沈德符：《萬曆野獲編》，卷二四，〈風俗‧男色之靡〉，頁六二二；卷二五，〈詞曲‧南北散套〉，頁六四〇。

⑦

代第一座三層大戲樓圓明園之「同樂園清音閣」。乾隆帝（一七一一一一七九九）更修建了有清一代的大部分內廷戲臺，並擴建南府，下設頭、二、三「內三學」；大、小「外三學」，又有中和樂、十番學、錢糧處、跳索學。設六品之大總管一員領其事，隸屬內務府。全盛時，總成員不下一千四五百人。嘉慶朝國勢減衰，內廷演劇機構，伶人人數逐漸縮減一半。道光（一七八二一一八五〇）即位，內憂外患，即下令縮編內廷演劇機構：

道光元年《思賞檔》云：

正月十九日……將南府、景山外邊旗籍、民籍學生，有年老之人并學藝不成不能當差者，著革退。其民籍學生，著交蘇州織造便船帶回。……六月初三日……其景山大小班，著歸并在南府，永遠不許提「景山」之名。再，大戲有一百二十餘人之戲，可以減去一百名，上二十名即可。[76]

到了道光七年後便「奉旨將南府民籍學生全數退出，仍回原籍」，並把南府改為「昇平署」那樣的小衙門。[77]而且道光皇帝還頒了許多律令來禁止戲曲的演出，《元明清三代禁毀小說史料》所錄者就有十三條之多。[78]

咸豐帝（一八三一一一八六一）於他三旬誕辰前夕，恢復京城著名戲班三慶、四喜、雙和（秦腔）進宮唱戲，或從中挑選名角入昇平署承應。光緒九年慈安太后（一八三七一一八八一）去世服期結束之後，慈禧太后（一八三五一一九〇八）指令昇平署傳譚鑫培（一八四七一一九一七）、楊月樓（一八四四一一八八九）、江桂芬（生卒不詳）、孫菊仙（一八四一一一九三一）等名角人宮承差；光緒十九年起，雇佣三慶、四喜、同春等名班將新編劇目入宮搬演。

[76] 轉引自周育德：《崑曲與明清社會》（瀋陽：春風文藝出版社，二〇〇五年），頁二七六。

[77] 轉引自周育德：《崑曲與明清社會》，頁二七六。

[78] 王利器輯錄：《元明清三代禁毀小說戲曲史料》，頁六八一一七六。

著者有〈論說「戲曲雅俗之推移」〉，考釋明萬曆至清末北京戲曲劇種推移之概況，所得結論是：明萬曆至

清康熙有「宮戲」與「外戲」。萬曆「宮戲」演北曲雜劇，「外戲」演崑、弋二腔；順治（一六三八—一六六一）

入關，一仍明廷舊制。而康熙間之「宮戲」仍是崑弋兩腔。乾隆六十年間，則有崑京、崑梆、京梆、崑亂四種雅俗的推移情況；乾隆

一朝，內廷「宮戲」事實上繼承明末的「外戲」，也就是崑腔與弋腔，但崑盛弋衰。雍正

五十五年（一七九〇）徽班入京後，嘉慶間改由崑徽之雅俗推移，當時宮中有所謂「侉戲」，據朱家溍〈清代亂

彈戲在宮中發展的有關史料〉，是「泛指時劇、吹腔、梆子、西皮、二黃等，也就是亂彈的又一名稱」。而道

光間崑徽推移的結果促成皮黃戲的成立。咸豐十年（一八六〇）皮黃戲流入宮廷，同治六年（一八六七）京劇

獨霸劇壇，光緒九年（一八八三）後深獲慈禧青睞，為宮戲翹楚。⑳

清代內廷演戲，就其作用而言，自有儀式性與觀賞性兩種形式，以乾隆六年（一七四一）設立「律呂正義

館」為例，命莊親王胤祿（一六九五—一七六七）與武英殿修書處行走張照（一六九一—一七四五）主其事。

又命他們修纂《九宮大成南北詞宮譜》。又命編製宮廷新戲：包括節令戲《月令承應》《法宮雅奏》，贈福添壽

雜劇《九九大慶》，是為儀式性戲曲；其大戲《勸善金科》演目連故事，《昇平寶筏》演西遊故事，以兩百四十

齣為一部，係出張照之手。乾隆十年張照死後，由胤祿領銜，周祥鈺、鄒金生合編，繼續完成《鼎峙春秋》演

三國故事，《忠義璇圖》演水滸故事，兩部同樣是十本兩百四十齣的大戲，是為觀賞性戲曲。而如果是「外戲」

引入宮中的所謂「侉戲」，以及咸豐以後由京城名班進入宮中的皮黃戲或京劇，自然都是觀賞性的戲曲。

⑲ 見丁汝芹：〈嘉慶年間的清廷戲曲活動與亂彈禁令〉，《文藝研究》，第六期（一九九三年六月），頁一〇〇。

⑳ 曾永義：〈論說「戲曲雅俗之推移」〉（上）（下），《戲劇研究》第二期（二〇〇八年七月），頁一—四八；第三期（二〇
〇九年一月），頁二四九—二九五。

清宮的戲臺有三層戲樓，前後修建五座：圓明園同樂園的清音閣、紫禁城寧壽宮閱是樓院內的暢音閣、紫禁城壽安宮的戲樓、熱河避暑山莊福壽園的清音閣、頤和園德和園的戲樓。除圓明園的清音閣建於雍正初年和德和園改建於光緒十七年外，其餘三座均為乾隆朝所建。現存寧壽宮暢音閣和頤和園德和園這兩座。三層戲臺由上而下分別稱作福、祿、壽臺。只有承應神仙戲時才會用到福、祿兩臺，可以三面看戲。此外，如紫禁城重華宮漱芳齋、頤和園聽鸝館、西苑漪瀾堂、東院晴欄花韻、承德避暑山莊如意洲一片雲等苑囿中修建的戲臺都屬中型戲臺，只能正面看戲。大戲樓演出場面大的大戲。中型戲臺尋常演出最為實用。另外，清宮裡尚有室內小戲臺，為數較多。只宜演出花唱、清唱和雜耍、戲法之類。

內廷演戲之行頭、砌末，自然色彩絢麗、質地精良、製作考究。戲衣多由江南三織造承辦，也有由內務府造辦處製作。

有以上這些基礎條件，戲曲在內廷之演出，就非官府或民間所能比擬。茲舉二例以見宮廷演戲：其一，康熙五十二年（一七一三），兵部右侍郎宋駿業與王原祁等人合作完成《康熙萬壽圖》[81]，記錄康熙六十大壽慶典的工筆設色寫實畫卷。圖中所繪暢春園至神武門蹕路，共有戲臺四十九座，據朱家溍研究可看出：

西四牌樓莊親王府外大街搭設戲臺，所演為崑腔《安元會・北餞》。

新街口正紅旗搭設戲臺，所演為崑腔《白兔記・回獵》。

東四旗前鋒統領等搭設戲臺，所演為崑腔《紅梨記・醉皂》（崑腔或弋腔）。

都察院等搭設戲臺，所演為崑腔《浣紗記・回營》；另一臺為崑腔《邯鄲夢・掃花》。

西直門內廣濟寺前禮部搭設戲臺,所演為崑腔《上壽》;正黃旗戲臺,所演亦為崑腔《上壽》。

內務府正黃旗搭設戲臺,所演為崑腔《單刀會》。

西直門外真武廟前巡捕三營搭設戲臺,所演為《金貂記‧北詐》(崑腔或弋腔)。

廣通寺前長蘆戲臺,演崑腔《連環記‧問探》‧;另一臺為崑腔《虎囊彈‧山門》。

另有《邯鄲夢‧三醉》(崑)、《玉簪記‧問病或偷詩》(崑)、《西廂記‧遊殿》(崑)、《雙官誥》、《鳴鳳記》(崑)等。⑧

據此可以概見康熙皇帝六十大壽的戲曲演出場面是何等盛大。而乾隆朝,更有過之而無不及。乾隆帝為生母崇慶皇太后(一六九二—一七七七)六十、七十、八十和自己的八十萬壽,均操辦了前無古人的萬壽慶典,有無數戲班進京演出。趙翼(一七二七—一八一四)《簷曝雜記》所記的乾隆大戲,應可得其彷彿:

內府戲班子弟最多。袍笏甲冑及諸裝具,皆世所未有。余嘗於熱河行宮見之。上秋獮至熱河,蒙古諸王皆觀。中秋前二日為萬壽聖節,是以月之六日,即演大戲,至十五日止。以演戲率用《西遊記》、《封神傳》等小說中神仙鬼怪之類,取其荒幻不經,無所觸忌,且可憑空點綴,排引多人,離奇變詭作大觀也。戲臺闊九筵,凡三層。所扮妖魅,有自上而下者,自下突出者,甚至兩廂樓亦作化人居。而跨駝舞馬,則庭中亦滿焉。有時神鬼畢集,面具千百,無一相肖者。神仙將出,先有道童十二、三歲者作隊出場,繼有十五六歲十七八歲者,每隊各數十人,長短一律無分寸參差,舉此則其他可知也。又按六十甲子,扮壽星六十人,後增至一百二十人。又有八仙來慶賀,攜帶道童不計其數。至唐玄奘僧雷音寺取經之日,

⑧畫卷現在北京故宮博物院。文字引自周傳家、秦華生主編:《北京戲劇通史》(北京:北京燕山出版社,二〇〇一年),頁一二四。

如來上殿，迦葉羅漢，辟支聲聞。高下分九層，列坐幾千人，而臺仍綽有餘地。[83]

看了這段記載，不禁令我們感受到國勢之盛衰與內廷演戲之場面有密切之關係。

四、清代帝王對戲曲之好惡與影響

清代入關以後，歷順治、康熙、雍正、乾隆、嘉慶（一七六〇—一八二〇）、道光、咸豐、同治（一八五六—一八七五）、光緒（一八七一—一九〇八）、宣統（一九〇六—一九六七）十朝。就對戲曲之好惡而言，雖然喜愛的程度深淺有差，但還真找不出一位骨子裡厭惡戲曲的帝王。

順治朝中官至工部侍郎的程正揆（一六〇四—一六七六）《青溪遺稿》中有詩云：

傳奇《鳴鳳》勳宸顏，髮指分宜父子奸。重譯二十四大罪，特呼內院說椒山。[84]

椒山為楊繼盛（一五一六—一五五五）別號。則順治皇帝曾閱讀明傳奇無名氏《鳴鳳記》，因感於忠奸而動顏。又據說順治帝讀了金聖嘆（一六〇八—一六六一）批評的《西廂記》，曾批道：「議論儘有遠思，未免太生穿鑿，想是才高而見僻。」[85] 金聖嘆為之而有「何人窗下無佳作，幾個曾經御筆評」[86] 的得意詩句。

[83]　〔清〕釋道忞輯：《弘覺忞禪師北遊集》，收入《清代詩文集彙編》第一〇冊（上海：上海古籍出版社，二〇一一年據民國北平燕京大學圖書館鈔本影印），卷三，頁七，總頁四八九。

[84]　〔清〕程正揆：《青溪遺稿》，收入《清代詩文集彙編》第二〇冊（上海：上海古籍出版社，二〇一一年據清康熙天咫閣刻本影印），卷一五，頁二，總頁二三八。

[85]　〔清〕趙翼著，李解民點校：《簷曝雜記》（北京：中華書局，一九九七年），頁一一。

又尤侗（一六一八—一七○四）有雜劇《讀離騷》譜屈原事，其〈自序〉云：「予所作《讀離騷》曾進御覽，命教坊內人裝演供奉。此自先帝（即世祖順治）表忠微意，非洞簫玉笛之比也。」[87]

有以上三事，已可以概見順治帝不止喜歡看戲，尤其愛讀劇本。

康熙皇帝如上所云，既然建立專門的演戲機構內府和景山，更沒理由不喜好戲曲。姚廷遴（一六二八—卒年不詳）《歷年記》載康熙二十五年（一六八六）首度南巡，云：

（帝至蘇州，即問）：「這裡有唱戲的麼？」工部曰：「有。」立即傳三班進去。叩頭畢，即呈戲目，隨奉茶點雜出。戲子稟長隨長哈曰：「不知宮內體式如何？求老爺指點。」長隨曰：「凡拜，要對皇爺拜。轉場時不要背對皇爺。」上曰：「竟照你民間做就是了。」隨演〈前訪〉、〈後訪〉、〈借茶〉等二十齣，已是半夜矣。……次日皇帝早起，問曰：「虎丘在哪裡？」「在閶門外。」上曰：「就到虎丘去。」祁工部曰：「皇爺用了飯去。」因而就開場演戲，至日中後，方起駕。[88]

又清懋勤殿舊藏《聖祖諭旨》云：

康熙初到蘇州就一口氣看了二十幾齣戲，第二天早起又轉往虎丘觀賞演出，誰能說他不是個戲迷？

86 〔清〕金人瑞：《沉吟樓詩選》，收入《清代詩文集彙編》第二七冊（上海：上海古籍出版社，二○一一年據清鈔本影印），頁二三八。

87 〔清〕尤侗：《西堂樂府》，收入《續修四庫全書》集部第一四○七冊（上海：上海古籍出版社，二○○二年據復旦大學圖書館藏清康熙刻本影印），頁一，總頁一七六。

88 〔清〕姚廷遴：《歷年記》，上海人民出版社編：《清代日記匯抄》（上海：上海人民出版社，一九八二年），頁一一九—一二○。

魏珠傳旨：爾等向之所司者，崑、弋絲竹，各有職掌，豈可一日少閒，況食原賜，家給人足，非常天恩，

無以可報。崑山腔，當勉聲依詠，律和聲察，板眼明出，調分南北，宮商不相混亂，絲竹與曲律相合而

為一家，手足與舉止睛轉而成自然，可稱樂園之美何如也。又弋陽佳傳，其來久矣。自唐霓裳失傳之後，

惟元人百種世所共喜。漸至有明，有院本北調不下數十種，今皆廢棄不問，只剩弋陽腔。近來弋陽

腔亦被外邊俗曲亂了道，所存十中無一二矣。獨大內因舊教習，朝夕誦讀，細察平上去入，因字而得腔，

因腔而得理。⑧⑨

由此段「諭旨」，可看出三件事：其一，宮廷畜養崑山腔、弋陽腔兩種班社；其二，康熙皇帝對崑山腔、弋陽腔

雖皆重視，但對崑山腔似較為欣賞；其三，若較諸崑弋兩腔之勢力而言，崑腔顯然較盛，弋陽腔已有苟延殘存

之現象。

又康熙三十二年十二月李煦（一六三五—一七二九）〈弋腔教習葉國楨已到蘇州摺〉云：

切想崑腔頗多，正要尋個弋腔好教習，學成送去。無奈遍處求訪，總再沒有好的。今蒙聖恩，特著葉國

楨前來教導。⑨⓪

由此可知，弋陽腔連要尋個教習都不容易，較諸「頗多」的崑腔來，其在宮廷中的聲勢之強弱，不言可諭了。

但康熙皇帝曾在宮中餞行禮部侍郎高士奇返鄉，席間令女伶演出六齣戲，其中〈一門五福〉、〈羅卜行路〉、〈羅

卜描母容〉、〈琵琶盤夫〉四齣屬弋陽腔。⑨⓵ 可見弋陽腔在宮中尚有演出。

⑧⑨ 轉引自朱家溍：〈清代內廷演戲情況雜談〉，《故宮博物院院刊》第二期（一九七九年五月），頁二、一九—二五、一〇〇—一〇六。

⑨⓪ 故宮博物院明清檔案部編：《李煦奏摺》（北京：中華書局，一九七六年），頁四。

如此加上前文所云康熙五十二年（一七一三）的《康熙萬壽圖》所呈現的演戲場面，更可以概見其對戲曲是多麼的熱衷。康熙帝在康熙二十二年（一六八三）也有一次著名的盛大演出，董含（一六二四－卒年不詳）《蓴鄉贅筆》云：

二十二年癸亥正月，上以海宇蕩平，宜與臣民共為宴樂，特發帑金一千兩，在後宰門駕高臺，命梨園演《目連》傳奇，用活虎、活象、真馬。先是江寧、蘇、浙三處織造各製獻蟒袍、玉帶、珠鳳冠、魚鱗甲，俱以黃金、白金為之。上登臺拋錢，施五城窮民，綵燈花爆，晝夜不絕。 ❷

可以想見此次大「公演」，君臣同樂、萬民騰歡，熱鬧滾滾的樣子。

比起康熙帝來，雍正帝確實「罕御聲色」。禮親王昭槤（一七七六－一八三〇）《嘯亭雜錄》卷一〈杖殺優伶〉云：

世宗萬幾之暇，罕御聲色。偶觀雜劇，有演《繡襦》院本《鄭儋打子》之劇，曲伎俱佳，上喜賜食。伶偶問今常州守為誰者，戲中鄭儋乃常州刺史。上勃然大怒曰：「汝優伶賤輩，何可擅問官守？其風實不可長。」因將其立斃杖下，其嚴明也若此。 ❸

若此看來，雍正之嚴厲，簡直沒有人性。他又於雍正二年（一七二四）下令禁止「官吏蓄養優伶」（詳下文），則他似乎不會喜歡戲曲。但是上文說過他建立清朝第一座三層大戲樓「同樂園清音閣」，內府檔案 ❹ 還有雍正朝

❶ 詳見于質彬：《康乾二帝南巡花部之鄉揚州——花部盛於清代揚州考》，《藝術百家》一九九一年第二期，頁四七。

❷ 〔清〕董含：《蓴鄉贅筆》，收入《叢書集成續編》子部第九六冊（上海：上海書店出版社，一九九四年），卷二一，頁一九，總頁七六。

❸ 〔清〕昭槤：《嘯亭雜錄》（北京：中華書局，一九九七年），卷一，頁二二。

製作戲衣和自江南選進伶人的記載。雍正六年（一七二八）初八日為「浴佛節」，在圓明園永寧寺演戲一天，他

下令每年以此為例。即此看來，他也不是全然否定戲曲的皇帝，他應當只是依例施行，對演出有所節制而已。

而乾隆享國六十三年，前三十年又是盛世，如上所云，既在宮中蓋了三座大戲樓，編了許多大戲和節令慶

壽戲，演出如趙翼所記載的熱河行宮萬壽節教人瞠目結舌的大戲，誰還能說乾隆不是「戲迷」。趙翼還在《簷曝

雜記・慶典》中記下皇太后六十大壽的演戲情況：

皇太后壽辰在十一月二十五日。乾隆十六年（一七五一）屆六十慈壽，中外臣僚紛集京師，舉行大慶。

自西華門至西直門外之高梁橋，十餘里中，各有分地，張設燈綵，結撰樓閣。天街本廣闊。兩旁遂不見

市廛。錦繡山河，金銀宮闕，剪綵為花，鋪錦為屋，九華之燈，七寶之座，丹碧相映，不可名狀。每數

十步間一戲臺，南腔北調，備四方之樂，歌扇舞衫後部未歇，前部已迎，左顧方驚，右盼復

眩。遊者如入蓬萊仙島，在瓊樓玉宇中，聽《霓裳曲》，觀《羽衣舞》也。……二十四日，皇太后鑾輿自

郊園進城，上親騎而導，金根所過，纖塵不興。文武千官以至大臣命婦、京師士女，簪纓冠帔，跪伏滿

途。皇太后見景色鉅麗，殊嫌繁費，甫入宮，即命撤去。以是，辛巳歲皇太后七十萬壽儀物稍減。後皇

太后八十萬壽、皇上八十萬壽，聞京師鉅典繁盛，均不減辛未，而余已出京不及見矣。○95

像這樣「景色鉅麗」，令壽星皇太后感到「殊嫌繁費」，「甫入宮即命撤去」的祝壽演戲盛大排場，後來在皇太后

和乾隆各自八十的慶典裡，據說還有過之而無不及。未知演戲排場不及乾隆的康熙皇帝，是否會感動的說…「吾

孫後來居上！猗歟盛哉！大清！」

○94　本文所云「內府檔案」均據丁汝芹《清代內廷演戲史話》。

○95　〔清〕趙翼著，李解民點校：《簷曝雜記》，頁九一一○。

但是清代文字獄達到高峰的乾隆朝，乾隆帝也沒放過對劇本的審查。乾隆四十五年（一七八○）十一月，

軍機大臣傳下諭旨給兩淮鹽政伊齡阿和蘇州織造全德，云：

前令各省將違礙字句書籍，實力查繳，解京銷燬，現據各督撫等，陸續解到者甚多。因思演戲曲本內，亦未必無違礙之處。如明季國初之事，有關涉本朝字句，自當一體飭查。至南宋與金朝關涉詞曲，外間劇本往往有扮演過當，以致失實者，流傳久遠。無識之徒，或至轉以劇本為真，殊有關係，亦當一體飭查。此等劇本大約聚於蘇、揚等處，著傳諭伊齡阿、全德留心查察，有應刪改及抽掣者，務為斟酌妥辦。

並將查出原本暨刪改抽掣之篇，一併黏籤解京呈覽。但須不動聲色，不可稍涉張皇。 ❻

伊齡阿、全德奉了上諭之後，焉能不大肆蒐羅查訪，如何能「不動聲色」，可惡的是還懲恿乾隆，將範圍遍及蘇揚崑腔之外的山陝湖廣贛的亂彈諸腔 ❼；像這樣的無聊大舉動，除了擾民外，也沒有得到什麼效果。而其實乾

❻ 王利器輯錄：《元明清三代禁毀小說戲曲史料》，頁四八─四九。〔清〕慶桂等奉敕修：《清實錄‧高宗純皇帝實錄》（北京：中華書局，一九八六年據中國第一歷史檔案館收藏的皇史宬大紅綾本、上書房小黃綾本、北京大學圖書館收藏的定稿本、故宮博物院圖書館收藏的乾清宮小紅綾本、遼寧省檔案館收藏的盛京崇謨閣大紅綾本的板本影印。），卷一一一八，乾隆四十五年十一月乙酉，頁一七─一八，總頁九三九。

❼ 中國第一歷史檔案館編：《纂修四庫全書檔案》（上海：上海古籍出版社，一九九七年）乾隆四十五年十一月二十八日，〈寄諭各省督撫留心查辦外間流傳劇本〉：「派員慎密搜訪，查明應刪改者刪改，應抽掣者抽掣，陸續粘簽呈覽。……查崑腔之外，有石牌腔、秦腔、弋陽腔、楚腔等項，江、廣、閩、浙、四川、雲、貴等省皆所盛行，請敕各督撫查辦。」（頁一二三五）又見《清高宗實錄》，卷一一一九，乾隆四十五年十一月壬寅，頁一八，總頁九五○。乾隆四十五年十二月二十五日，江西巡撫郝碩接到諭旨。經其清查，江西崑腔甚少，民間演唱有高腔、梆子腔、亂彈等。郝碩會同藩、臬兩司覆核無異，於四十六年四月初六日具奏：「查江右所有高腔等班，其詞曲悉皆方言俗語，俚鄙無文，大

隆帝對亂彈諸腔也是接納的。舒坤批本《隨園詩話》云：

迨至五十五年，舉行萬壽，浙江鹽務承辦皇會。先大人（即伍拉納，時為閩浙總督）命帶三慶班入京。❾❽

自此繼來者，又有四喜、啟秀、霓翠、和春、春臺等班。各班小旦，不下百人，大半見諸士大夫歌詠。❾❽

而也因為三慶班入京祝壽，引發一連串的徽班入京，造成京師「花雅爭衡」的局面，成為戲曲史上的大事。

到了嘉慶三年（一七九八），蘇州老郎廟的《欽奉諭旨給示碑》云：

亂彈、梆子、絃索、秦腔等戲，聲音既屬淫靡，其所扮演者，非狹邪媟褻，即怪誕悖亂之事，於風俗人心殊有關係。……嗣後除崑弋兩腔仍照舊准其演唱，其外亂彈、梆子、絃索、秦腔等戲概不准再行唱演。所有京城地方，著交和珅嚴查飭禁，并著傳諭江蘇、安徽巡撫、蘇州織造、兩淮鹽政，一體嚴行查禁。……嗣後民間演唱戲劇止許扮演崑弋兩腔，其有演亂彈等戲者，定將演戲之家及在班人等均照違制律一體治罪，斷不寬貸。❾❾

❾❾ 半鄉愚隨口演唱，任意更改，非崑腔傳奇出自文人之手，剖剗成本，遞邅流傳，是以曲本無幾。其繳到者，亦系破爛不全抄本。現在檢出之三種內，《紅門寺》系用本朝服色，《乾坤鞘》系宋金故事，應行禁止；《全家福》所稱封號，語涉荒誕，且核其詞曲，不值刪改，俱應竟行銷毀。臣謹將原本粘簽，恭呈御覽。至如瑞州、臨江、南康等府，山隅僻壤，本地既無優伶，外間戲班亦所罕至。惟九江、廣信、饒州、南安等府，界連江、廣、閩、浙，如前項石牌腔、秦腔、楚腔，時來時去，臣飭令各該府，遇有到境戲班，傳集開諭，務使一體遵禁改正，時刻留心。郝碩折，見《查辦戲劇違礙字句案》，故宮博物院文獻館編：《史料旬刊》一九三一年第二三期，頁七九二-七九三。乾隆四十六年四月初六日

❾❽ 〔清〕袁枚著，顧學頡校點：《隨園詩話》（北京：人民文學出版社，一九八二年），頁八五九。

❾❾ 轉引自丁汝芹：《嘉慶年間的清廷戲曲活動與亂彈禁令》，《文藝研究》，第六期（一九九三年六月），頁一〇一。

嘉慶三年，乾隆皇帝尚未「駕崩」，像這樣與皇帝戲曲生活實際不符的諭旨，可能還是出諸乾隆表裡的不一。因為據丁汝芹《清代內廷演戲史話》，丁氏所看到的「一冊無朝年的《旨意檔》[100]實屬嘉慶朝之演戲史料，從中可以看出嘉慶拒絕在他的萬壽節舉行大型演戲活動，但日常生活裡，他觀賞戲曲演出是很頻繁的，他甚至於已成為戲曲鑑賞家和批評家。無論內外學排戲、籌備排演新戲、分配腳色、教習或演出，甚至改訂唱詞、舞臺調度，他幾乎事事過問。像他如此精通戲曲又投入戲曲，如何能不酷愛戲曲。他所酷愛的戲曲，其實是兼具宮戲傳統的崑弋二腔，和乾隆末傳入宮中的「侉戲」，亦即花部亂彈地方諸腔。嘉慶七年五月初五日檔案，長壽傳旨：

在嘉慶看來，唱戲就要合乎劇種「本色」，「幫腔」是弋陽戲所特有，其他地方腔劇種模仿它，反致不倫不類。

內二學既是侉戲，那有幫腔的，往後要改。如若不改，將侉戲全不要。欽此欽遵。[101]

即此也可見他對戲曲歌唱藝術的講究。

嘉慶四年五月有上諭禁止官員蓄養家樂，云：

昨據姜晟奏、審擬鄭源璹加扣平餘，定擬斬監候一案，已交軍機大臣會同該部核議具奏矣。朕聞鄭源璹供詞內稱：署中有能唱戲之人，喜慶宴客，與外間戲班一同演唱等語。民間扮演戲劇，原以借謀生計。地方官偶遇年節，雇覓外間戲班演唱，原所不禁；若署內自養戲班，則習俗攸關，奢靡妄費，並恐啟曠廢公事之漸。況朕聞近年各省督撫兩司，署內教演優人，及宴會酒食之費，多系首縣承辦，首縣復斂之於各州縣，率皆朘小民之脂膏，供大吏之娛樂，輾轉科派，受害仍在吾民。湖南地方，

⑩ 丁汝芹：《清代內廷演戲史話》（北京：紫禁城出版社，一九九九年），頁一六四。

⑪ 朱家溍：〈昇平署時代崑腔弋腔亂彈的盛衰考〉，收入氏著：《故宮退食錄》（北京：北京出版社，一九九九年），頁五五六。

雖尚未激變，而川楚教匪，借詞滋事，未必不由於此。現當過密之時，天下停止宴會，即二十七月後，京城內開設戲館，亦令永遠禁止。嗣後各省督撫司道署內，俱不許自養戲班，以肅官箴......

此一諭旨，顯然是雍正朝「禁止外官養戲」（詳下文）的重申，那時四海遏密八音，正是乾隆去世未久。所云「川楚教匪」是指天理教的叛亂。可見嘉慶並不反對演出戲曲，而是反對官員私設家班，荒廢政務、剝削百姓。[102]

道光比嘉慶國勢更加衰弱，務實的道光皇帝崇尚節儉，一即位即下令縮編內廷演劇機構。道光元年《思賞檔》云：

正月十九日......將南府、景山外邊旗籍、民籍學生，有年老之人并學藝不成不能當差者，著革退。其民籍學生，著交蘇州織造便船帶回。......六月初三日......其景山大小班，著歸并在南府，永遠不許提「景山」之名。再，大戲有一百二十餘人之戲，可以減去一百名，上二十名即可。[103]

到了道光七年後便「奉旨將南府民籍學生全數退出，仍回原籍」，並把南府改為「昇平署」那樣的小衙門。[104] 而也因為縮編演戲機構，演員只剩下內學的太監伶人，以致名角短缺，成員不足，乾隆以來的「宮廷大戲」便很難搬演，演出的水準也大幅降低，甚至還發生演淨腳的苑長青潛逃惇王府的尷尬事件。可是也因此使得每年演戲的開銷由九千兩銀子減為兩千兩，足足節省了七千兩。在這種情況下，道光皇帝並未減少看戲的興致，如同乃父嘉慶帝一班，喜歡指指點點。

上文所說的「侉戲」，道光檔案中屢見記載，如道光四年二月有「祥慶傳旨，今日晚間著內學伺候上排戲三

102 王利器輯錄：《元明清三代禁毀小說戲曲史料》，頁五三—五四。
103 轉引自周育德：《崑曲與明清社會》，頁二七六。
104 轉引自周育德：《崑曲與明清社會》，頁二七六。

齣，先十番學吹打侉腔【錦上花】，後接排《前拆》、《刺子》、《招商》。[105]道光五年七月十五日中元節於圓明園同樂園早膳後賞儀親王及群臣聽戲，演侉戲《賈家樓》。戲畢祿喜奉旨：「俟後有王大臣聽戲之日，不准承應侉戲。」[106]道光六年十二月二十三日，民間「祭灶」之時，重華宮承應《灶神既醉》、《敬德闖宴》、《請美猴王》等戲，其中一齣《淤泥河》後用小字寫明「亂、外學、四齣」，《定天山》後注明是「崑弋腔」。[107]由以上檔案記載可見，所謂「侉腔」、「侉戲」、「彈」和「崑弋腔」都同時在宮中演出。從道光飭令祿喜的諭旨看來，「侉戲」顯然是不正式不鄭重的演出，在宮中仍不能與崑弋腔相提並論，但以其一再被提及，也明顯說明其在宮中演出已習以為常。所謂「侉戲」即侉子所演的戲，侉子為南方人稱呼北方山東人之詞，含有輕蔑的意味；蓋以相對於南方之戲曲崑弋為俚俗，故云。至於所云之「彈」，應為「彈腔」、「亂彈」之省稱，亦指俚俗之地方戲曲而言，因文人心目中，如秦腔等較諸「崑腔」，簡直「亂彈一氣」。而由此，也可以看出宮中保守的戲曲崑弋演出已擋不住民間戲曲的潮流。

而咸豐一朝，內有太平天國，外有英法聯軍，最後還逃到熱河行宮，歲月惶惶不安。也許咸豐帝為了麻痺自己，便將自己沉溺在戲曲演出中。不止檔案中記載其頻繁的演出活動，還習慣於參預伶人的教習和伴奏的吹打。昇平署的太監伶人已不足以承應他觀賞的胃口，他開始將京城三慶、四喜、雙奎、春臺、怡德堂、景福堂等名班的名伶召入宮中當差，將宮裡宮外的劇種劇目大為交流，演出的內容形式和藝術大為豐富和提高起來。他逃到熱河行宮後，還不辭周折的將昇平署的伶人一百餘人徵來，使得行宮依舊日夜笙歌不輟，直到他死亡前

[105] 朱家溍、丁汝芹：《清代內廷演劇始末考》（北京：中國書店出版社，二〇〇七年），頁一五五。

[106] 朱家溍、丁汝芹：《清代內廷演劇始末考》，頁一六三。

[107] 朱家溍、丁汝芹：《清代內廷演劇始末考》，頁一七一。

的咸豐十一年七月十五日最後一次看戲。

同治、光緒兩朝，真正的統治者是慈禧皇太后，她在咸豐皇帝的薰陶下，也養成愛看戲的習性。尤其在光緒七年三月十一日和她共同垂簾聽政，論地位高她一籌的慈安皇太后「莫名其妙的猝死」之後，她就完全為所欲為，在看戲方面更肆無忌憚，於是北京二黃名班名角不計其數，難逃網羅，如過江之鯽，貫列入宮，幾乎北京新編劇目，慈禧在宮中很快便可觀賞得到。她雖然生性刻剝，但花錢置辦演戲行頭或賞賜搬演伶人，手頭一點也不吝嗇；以致每年花費數萬兩銀子，比起道光的兩千兩，真不可以道里計。也因此在她的「淫威」之下，內廷伶人，除了昇平署外，還有她所居長春宮的伶人和宮外民間名班的名角，使得清代內廷演戲，此時成了乾隆以後的另一高潮，其盛況雖無以與乾隆大戲比擬，但演出的「密度」則非所能望及。而被慈禧所宰制的光緒皇帝，想要以他所擅長的鑼鼓樂來排遣消愁、敲敲打打，都要經過慈禧的核准，其他就可想而知了。

清代最後的宣統朝，只有三年，民國以後紫禁城保留的小朝廷，雖然在太妃生日、溥儀大婚（一九二二）都演戲，也照樣請北京名班名角演出，但總共不過三次，畢竟盛時已過，微不足道了。

由以上可見有清一代的皇帝，包括實際當權的慈禧皇太后，沒有一位不喜歡戲曲，其喜歡的程度加上其擺設的盛大，則與國勢的盛衰有關。而若論其對戲曲產生的影響，則乾隆之擴充演戲機構、添編演出伶人，使戲曲因而發展到最高峰；而雍正與嘉慶兩朝之禁止官員蓄養家樂，自與明宣德間之禁官伎侑酒一般，對戲曲演出都有負面的影響；而嘉慶、道光之不排斥「侉戲」更促成民間戲曲流入宮中契機，一方面導致內廷與民間戲曲的交流，二方面也促成同光兩朝慈禧大量使宮中充斥二黃名班名角的潮流。而也因此促進了皮黃戲的成立與京劇獨霸劇壇的局面。

第貳章　明清士大夫、庶民百姓之戲曲生活

一、明清士大夫之戲曲生活

(一)明清士大夫之喜好戲曲

明代喜好戲曲的帝王既然如此之多，語云上有好者下必有甚焉，影響所及，明代士大夫也多數喜好戲曲。

王驥德（約一五六○─一六二三或一六二四）❶《曲律》云：

今則自縉紳、青襟，以迨山人墨客，染翰為新聲者，不可勝紀。❷

❶ 及門李惠綿考訂王驥德生卒年，其「王驥德年表初編」，推論王驥德「約生於明嘉靖卅九年（一五六○），卒於天啟癸亥秋冬至至甲子季春之間（一六二三─一六二四），享年約六十餘歲。」詳見李惠綿：《王驥德曲律研究》（臺北：臺大出版委員會，一九九二年），頁二五九─二六九。本文據李氏之研究，以王驥德的生卒年為「約一五六○─一六二三或一六二四」。

❷ 〔明〕王驥德：《曲律》，《中國古典戲曲論著集成》第四冊，卷四，頁一六七。

又顧炎武《日知錄》卷十三「家事」條云：

今日士大夫纔任一官，即以教戲唱曲為事，官方民隱，置之不講。❸

他們所說的雖然是萬曆年間及以後的現象，但這種現象其實從明成化以後就已如此，例證很多，列舉如下：

指揮陳鐸，以詞曲馳名，偶因衛事，謁魏國公於本府。徐公問：「可是能詞曲之陳鐸乎？」陳應之曰：「是。」又問：「能唱乎？」陳遂袖中取出牙板，高歌一曲。徐公揮之去。迺曰：「陳鐸，金帶指揮，不與朝廷作事，牙板隨身，何其卑也。」❹

祝希哲，名允明。長洲人，……為人好酒色六博，不修行檢，常傳粉黛，從優伶間度新聲。俠少年好慕之，多齎金從遊，允明甚洽。❺

衡州太守馮正伯（名冠），邑人。少善彈琵琶，歌金元曲。五上公車，未嘗挾笈，惟挾《琵琶記》而已。學使余友秦四麟為博士弟子，亦善歌金元曲，無論酒間興到，輒引曼聲，即獨處一室，而鳴鳴不絕口。吳中舊曲師太倉魏良輔，伯起者行部至矣，所挾而入行笥者，惟《琵琶》、《西廂》二傳。或規之：「君不虞試耶？」公笑曰：「吾患曲不善耳，奚患文不佳也。」其風流如此。

張伯起有《處實堂集》，著述甚富。……善度曲，自晨至夕，口鳴鳴不已。❻

❸〔清〕顧炎武：《日知錄》，《顧炎武全集》第一八冊（上海：上海古籍出版社，二〇〇一年），卷一三，頁五五二。

❹〔明〕周暉：《周氏曲品》，收入任中敏編：《新曲苑》，王小盾等主編：《任中敏文集》（南京：鳳凰出版社，二〇一四年），頁一四七。

❺〔明〕徐復祚：《曲論》，《中國古典戲曲論著集成》第四冊，頁二四三。

❻〔明〕徐復祚：《曲論》，《中國古典戲曲論著集成》第四冊，頁二四三。

出而一變之。至今宗焉。常與仲郎演《琵琶記》，父為中郎，子趙氏，觀者填門，夷然不屑意也。⑦又

李于田縱橫聲伎，放誕不羈，女伶登場，至雜伶人中，持板按拍。主人知而延之上座，恬然不為怪。又

胡白叔，幼而穎異，以狐旦登場，四座叫絕。⑧

唐荊川半醉作文，先高唱《西廂·惠明不念法華經》一齣，手舞足蹈，縱筆伸紙，文乃成。⑨

近年士大夫享太平之樂，以其聰明寄之剩技。余曩年見吳大參（國倫）善擊鼓，真淵淵有金石聲；但不

知於王處仲何如。吳中縉紳則留意聲律，如太倉張工部（新），吳江沈吏部（璟），無錫吳進士（澄時），

俱工度曲。每廣坐命技，即老優名倡，俱皇遽失措，真不減江東公瑾。此習尚所成，亦猶秦晉諸公多嫻

騎射耳。⑩

徐霖字子仁，少年數遊狹邪，所填南北詞大有才情，語語入律，妓家崇奉之。吳中文徵仲題畫寄徐，有

句云：「樂府新傳桃葉渡，彩毫遍寫辭濤箋。」迤實錄也。武宗南狩時，伶人臧賢薦之於上，令填新曲。

武宗極喜之。⑪

以上所舉，最可注意的是王驥德和顧炎武所云之「縉紳、青襟、山人墨客」、「士大夫教戲唱曲」，以及沈德符所

云之「近年士大夫享太平之樂，以其聰明寄之剩技」，都可看出明代士大夫之普遍現象。而所舉之陳鐸、祝希

⑦〔明〕徐復祚：《曲論》，《中國古典戲曲論著集成》第四冊，頁二四五—二四六。

⑧〔清〕焦循：《劇說》，《中國古典戲曲論著集成》第八冊（北京：中國戲劇出版社，一九五九年），卷六，頁二一○。

⑨〔清〕焦循：《劇說》，《中國古典戲曲論著集成》第八冊，卷六，頁二一一。

⑩〔明〕沈德符：《萬曆野獲編》，中冊，卷二四，頁六二七。

⑪〔明〕周暉：《金陵瑣事》，收入《四庫禁燬書叢刊補編》第三七冊，卷二，頁四一，總頁六七二。

哲、張伯起、李于田、唐荊川、徐霖等人近癡，不過較為特出而已。此外像王九思、康海、李開先、楊慎、梁

辰魚、沈璟、王衡、沈齡、許自昌等等被本書所述評的劇作家更不用說。可見明代的士大夫是多麼的熱衷戲曲，

他們對於聲歌度曲的造詣，連老曲師和伶工都愧服。甚至於雜處伶倫間，傅粉登場，不以為恥；為文先歌一曲，

赴試獨挾劇本以行，可以說喜之、好之到了癡絕的地步了。也因此，明代的戲曲便操在王室和士大夫的手中，

戲曲的地位因而提高起來。當時的人已經不把戲曲看成小道末技，他們是把它當作文學作品來閱讀、來創作的，

所以談話中常引用劇中之辭，甚至連官方文書也不免用上戲曲之辭了。⑫

而明代士大夫曲風之盛，即使到了快亡國也不稍衰。吳偉業（一六○九—一六七二）《梅村家藏稿·宋子建

詩序》云：

　　當是時，江左全盛，舒、桐、淮、楚衣冠人士，避寇南渡僑寓大航者且萬家。秦淮燈火不絕，歌舞之聲

相聞。⑬

而明朝滅亡之後，清初的士大夫並不因亡國而停止戲曲的活動，尤其蘇州一帶，自從魏良輔改革崑山腔為「水

磨調」，使得「四方歌曲必宗吳門」⑭之後，蘇州的曲家更是輩出，而在「鼎革」之後，即有以李玉為首的所謂

「蘇州作家群」。據吳新雷考察，他們是：李玉（生卒不詳）、朱佐朝（生卒不詳）、朱素臣（確）（生卒不詳）、

畢萬侯（魏）（生卒不詳）、葉稚斐（時章）（一六一二—一六九五）、張彝宣（大復）（生卒不詳）、朱雲從（生

⑫〔明〕錢希言：《戲瑕》（北京：中華書局，一九八五年），卷三，「制草用《琵琶記》」條，頁五○。

⑬〔清〕吳偉業：《梅村家藏稿》，收入《歷代畫家詩文集》第二冊（臺北：臺灣學生書局，一九七五年據清宣統三年武
進董氏誦芬室刊本影印），卷二八，頁二上，總頁五一七。

⑭〔明〕徐樹丕：《識小錄》，收入《筆記小說大觀》第四○編第三冊，卷四，頁六六一。

卒不詳）、薛既揚（旦）（生卒不詳）、盛際時（生卒不詳）、陳二白（生卒不詳）、陳子玉（生卒不詳）、過孟起（生卒不詳）、盛國琦（生卒不詳）等十三人。⑮

對於這十三位「蘇州作家群」，吳綺（一六一九—一六九四）【滿江紅】詞〈次楚畹韻贈元玉〉有句云：

「公瑾當筵曾顧誤，小紅倚笛偏能妙。看浮雲富貴只尋常，頭寧掉。」⑯可見李玉是位有風骨視富貴如浮雲的大曲家。

又沈德潛（一六七三—一七六九）〈凌氏如松堂文讌觀劇〉云：

憶昔康熙歲辛巳，橫山先生執牛耳。堂開如松延眾英，一時冠蓋襄陽里，酒酣樂作翻新曲。……⑰

此詩小注云：「時朱翁素臣製曲，有《杜少陵獻三大禮賦》、《琴操問禪》、《楊升庵妓女遊春》諸劇。」⑱可見朱素臣在康熙四十年辛巳（一七〇一）參加橫山先生葉燮所招集的盛會，酒酣之際，即席作短劇三篇，才情非常敏捷。

又葉時章（一六一二—一六九五）字稚斐，號牧拙生，葉燮（一六二七—一七〇三）〈牧拙公小像贊〉云：

氣豪而邁，恩窈而曲。笑傲寄之《虎珀匙》，悲忿寓之《漁家哭》。維彼小嫌，假茲報復。浮雲過太虛，

⑮ 吳新雷：〈論蘇州派戲曲家李玉〉，《北方論叢》第五期（一九八一年十月），頁四四。

⑯ 〔清〕吳綺：《林蕙堂全集》，收入《文淵閣四庫全書》集部第一三一四冊（臺北：臺灣商務印書館，一九八三年），卷二五，頁四，總頁七二五。

⑰ 〔清〕沈德潛：《歸愚詩鈔》，收入《續修四庫全書》集部第一四二四冊（上海：上海古籍出版社，二〇〇二年據清刻本影印），卷一〇，頁九，總頁三三三。

⑱ 同上註。

釋願超流俗。⑲

可見葉時章劇作《虎珀匙》寄以笑傲，《漁家哭》寓之悲忿。也因此焦循（一七六三－一八二〇）《劇說》引《繭翁閑話》說《琥珀匙》原本中有「廟堂中有衣冠禽獸，綠林內有救世菩提」，因而「為有司所憲，下獄幾死」。⑳《漁家哭》，周翬平謂當係順治二年（一六四五）葉稚斐逃難至安溪見漁民愁苦所撰寫，觸怒豪紳，誣告官府而下獄。㉑

又清初蘇州有兩位張大復，學者每混淆為一，及門盧柏勳博士論文《清初蘇州崑劇劇壇研究》㉒已予以辨明：一為崑山張大復，字元長，自號病居士。著有《梅花草堂筆談》等；一為吳縣譜名張彝宣，字大復，號寒山子，著有《寒山堂曲譜》等。前者著作含人物傳記、小品文、詩歌、戲曲評論，文學專長較多樣；後者為純粹曲家，著傳奇二十九本、雜劇六本，以《寒山堂曲譜》傳世，為學者所稱。前者負盛名，後者事跡不顯，以致為前者所掩。

又清王應奎（一六八四－約一七五九）《海虞詩苑·邱山人園》云：

⑲ 收入〔清〕葉長馥：《吳中葉氏族譜》，轉引自周翬平：〈葉稚斐傳記史料的新發現〉，《戲曲研究》第一五輯（北京：文化藝術出版社，一九八五年），頁一一九。

⑳ 〔清〕焦循：《劇說》，《中國古典戲曲論著集成》第八冊，卷三，頁一二六。

㉑ 同前註。

㉒ 盧柏勳：《清初蘇州崑劇劇壇研究》（臺北：政治大學中國文學研究所博士論文，二〇一九年），博論後出版為盧柏勳：《清初蘇州崑劇劇壇研究》（臺北：國家出版社，二〇二〇年），本文據出版專書引用，兩位張大復之考證，見頁一五九－一七六。

園，字嶼雪。隱居邑東之塢丘山，自號塢丘山人。工吟詠，善書畫，大抵以石田翁為宗。填詞則取法貫酸齋、馬東籬，所撰《黨人碑》、《虎囊彈》、《歲寒松》、《蜀鵑啼》諸劇，至今流傳遍江左。蓋君於音律最精，分刌節度，累黍不差，梨園子弟畏服之；每至君里，心輒惴惴，恐一登場，不免為周郎所顧也。為人跌蕩不羈，恥事干謁，同里錢都憲泰谷慕君名，招致未得，嘗月夜造訪，君出床頭釀醉客，淋漓傾倒，至夜分乃別。明日，君寫《訪月圖》以贈，……晚年輯《名教表微》一書，未竟而沒，年七十有四。[23]

可見邱園是位精於音律，受梨園行敬服的劇作家，而且也是位不事干謁，人品高尚的畫家。

又清人顧光旭（一七三一—一七九七）《梁溪詩鈔》卷十八收錄薛旦詩作，其《薛秀才旦》小傳云：

字既揚，自號訢然子，家故長州，歪髻列膠庠。國初遷居無錫。甲午以鄒海岳見招，遊京邸，遂復赴昌平童子試，刊《燕遊試草》。既揚生而慧業，吐納風流，懷才不遇，豔思綺語，往往見於歌曲。自謂仙吏玉蛾，曳霞捧硯；天魔山鬼，卷霧侍几；如《蘆中人》、《醉月緣》、《續情燈》、《長生桃》、《一宵泰》幾十餘種，盡登梨棗。欲步武徐文長、沈君庸諸公之後，以舒其憤懣之氣，蓋亦悲哉，舉鄉飲賓，卒年八十七。[24]

甲午是指清順治十一年甲午（一六五四），鄒海岳（一六二三—一六五四）為鄒忠倚之字，順治九年（一六五二）漢榜狀元。徐文長（一五二一—一五九三）為徐渭之字，著有雜劇《四聲猿》；沈君庸（一五九一—一六

[23]〔清〕王應奎：《海虞詩苑》，收入《蘇州文獻叢書》第二輯（上海：上海古籍出版社，二○一三年），卷五，頁一○七—一○八。

[24]〔清〕顧光旭：《梁溪詩鈔》（臺灣大學圖書館藏清乾隆六十年（一七九五年）刊本），卷一八，頁九—一○。

四一）為沈自徵之字，著有《漁陽三弄》。可見薛旦是個失意科場的秀才，他要學習徐、沈二人，將一肚皮牢騷，發抒在他的戲曲創作之中。

以上諸家含李玉、葉時章、張彝宣、邱園、薛旦五位生平事跡較為明顯的「蘇州作家群」，已可概見，他們都是功名失落的書生，他們都不甘才情湮沒，乃發抒在戲曲的創作；他們如此，其他生平更隱晦的作家就更不必說了；而這正是清代戲曲作家的普遍現象。

清乾隆以後，尤其是乾隆五十五年（一七九〇）徽班進京的激盪，士大夫對於北京劇壇的花雅諸腔，起了很大的關懷，他們在賞心樂事之餘，大都化用筆名別號，記錄品評當時北京花雅兩部名班名腳的技藝特色和造詣，充分顯示文人對於戲曲觀賞的喜好和品味，這些著作大抵被收錄在張次溪編纂《清代燕都梨園史料正續編》㉕，列其相關目錄如下：

1. 安樂山樵《燕南小譜》，乾隆間。
2. 問津漁者、石坪居士、鐵橋山人、白齋居士合著之《消寒新詠》，乾隆五十九年至六十年（一七九四—一七九五）。
3. 留春閣小史《聽春新詠》。
4. 小鐵笛道人《日下看花記》，嘉慶八年（一八〇三）。
5. 眾香主人《眾香國》，嘉慶十一年至十六年（一八〇六—一八一一）。
6. 華胥大夫張際亮《金臺殘淚記》，道光六年（一八二六）。

7. 播花居士伽羅奴《燕臺集豔二十四花品》，道光三年（一八二三）。

8. 蕊珠舊史楊懋建《辛壬癸甲錄》，道光十一年至十四年（一八三一―一八三四）；《長安看花記》，道光十七年（一八三七）；《夢華瑣簿》，刊於道光二十二年（一八四二）。

9. 粟海庵居士《燕臺鴻爪集》，道光十二年（一八三二）。

10. 四不頭陀《曇波》，咸豐二年（一八五二）。

11. 倦遊逸叟《梨園舊話》，咸豐年間。

12. 邗江小遊仙《菊部群英》（錄一七六人），同治九年至十年（一八七〇―一八七一）。

13. 鐵花岩主《群花新譜》，同治十一年（一八七二）。

14. 醉里生《都門竹枝詞》，同治十一年（一八七二）。

15. 蜀西樵《燕臺花事錄》，光緒二年（一八七六）。

16. 苕溪藝蘭生《側帽餘談》，光緒三年（一八七七）。

17. 長洲王韜《瑤臺小錄》，光緒九年至十九年（一八八三―一八九三）。

18. 番禺沈太侔《宣南零夢錄》，光緒十年（一八八四）。

19. 順德羅癭公《鞠部叢談》，民國六年（一九一七）。

以上諸家對於乾隆以迄清宣統間，北京劇壇班社、藝人之種種現象，無非在呈現其士大夫生活之「風雅」，用簡約雋永之筆，寫其觀劇休閒生活之雅人雅事雅情，以見名角之妙歌妙舞妙韻。但他們似乎還認為如此行徑於「衛道之士」有虧，所以多數作者隱匿真姓真名，託之以別署，不敢像明代潘之恆那樣公然著作《亘史》和《鸞嘯

小品》，使人從其日常生活中的劇目觀賞，知其對南北戲曲，尤其對崑劇所講求之鑑賞尺度和藝術準則；更無人能像呂天成之著《曲品》、祁彪佳之著《曲品》、《劇品》縱覽有明一代之傳奇、雜劇，別其品第、論其要義的宏觀和魄力。所幸尚有如龔自珍（一七九二—一八四一）《定庵續集》卷四之〈書金伶〉㉖、焦循（一七六三—一八二〇）《花部農譚》㉗、梁紹壬（一七九二—？）《兩般秋雨盦隨筆》㉘、葉調元（生卒不詳）《漢口竹枝詞》㉙、楊靜亭（生卒不詳）《都門雜詠》㉚等，能勇於對戲曲之述論，揭櫫於自家著作之中。

而有清士大夫對於康乾以後之花雅爭衡，雖然不免有以雅為優先的觀念，但大抵都能雅俗同賞，尤其是經學名儒焦循（一七六三—一八二〇），於嘉慶二十四年（一八一九）著作《花部農譚》，並為之〈序〉云：

梨園共尚吳音。「花部」者，其曲文俚直，共稱為「亂彈」者也。乃余獨好之。蓋吳音繁縟，其曲雖極諧於律，而聽者使未覩本文，無不茫然不知所謂。其《琵琶》、《殺狗》、《邯鄲夢》、《一捧雪》十數本外，多男女猥褻，如《西樓》、《紅梨》之類，殊無足觀。花部原本於元劇，其事多忠、孝、節、義，足以動人；其詞直質，雖婦孺亦能解，其音慷慨，血氣為之動盪。郭外各村，於二、八月間，遞相演唱，農叟漁父，聚以為歡，由來久矣。自西蜀魏三兒倡為淫哇鄙謔之詞，市井中如樊八、郝天秀之輩，轉相效法，染及鄉隅。近年漸反於舊，余特喜之，每攜老婦、幼孫，乘駕小舟，沿湖觀閱。天既炎暑，田事餘閒，

㉖ 〔清〕龔自珍：《定庵文集》（上海：商務印書館，一九三七年），頁一八〇。

㉗ 〔清〕焦循：《花部農譚》，《中國古典戲曲論著集成》第八冊，頁二二五。

㉘ 〔清〕梁紹壬：《兩般秋雨盦隨筆》（臺北：文海出版社）。

㉙ 收入雷夢水等編：《中華竹枝詞》第四冊（北京：北京古籍出版社，一九九七年），「湖北」條，頁二六二八—二六二九。

㉚ 見徐永年增輯：《都門紀略》（臺北：文海出版社，一九七一年據京都榮錄堂藏本影印），頁四九，總頁六二三。

群坐柳陰豆棚之下，侈譚故事，多不出花部所演，莫不鼓掌解頤。有村夫子者筆之於冊，用以示余。余曰：「此農譚耳，不足以辱大雅之目。」為芟之，存數則云爾。[31]

焦循這段話並不完全正確，譬如以雅部多男女猥褻，若就花部小戲而言，與事實正好相反；以花部原本於元劇，也不是如此。可見他雖博學多聞，著述等身，但戲曲的認知卻不是很通達。然而他所體會的花部亂彈，「其詞直質，雖婦孺亦能解，其音慷慨，血氣為之動盪」，確是這些民間戲曲感人動人的地方。從他所描述的民間喜好的樣子，連他自己也參預了。而至此我們也可以說，士大夫不止有喜歡能接受花部的人，而且也有鼓吹亂彈的人了。他在《花部農譚》裡又說：[32]

余憶幼時隨先子觀村劇，前一日演《雙珠·天打》，觀者視之漠然。明日演《清風亭》，其始無不切齒，既而無不大快。鏡鼓既歌，相視肅然，固有戲色，歸而稱說，浹旬未已。彼謂花部不及崑腔者，鄙夫之見也。

這是他追憶幼時之事，時當乾隆三十數年，從中也透露出花部亂彈感人實深，早就受庶民百姓所歡迎，也因此他斥責：「彼謂花部不及崑腔者，鄙夫之見也。」

但無論如何，清代文人對花部衝激下「潰不成軍」的雅部崑腔，在光緒間，居然尚有對崑腔「變童妝旦」的演員，模擬進士科舉，進行所謂「菊榜」之選拔活動。姚華（一八七六─一九三〇）《增補菊部群英跋》云：

每春官貢士，則菊部一榜，殆若成例。然其文或傳或不傳。予不及見其盛也。自戊戌（光緒二十四年，一八九八）入都，聞榜孟小如以下十人。癸卯再來，又見榜王琴儂以下十人。迄於甲辰貢舉悉罷，菊榜

[31]　〔清〕焦循：《花部農譚》，《中國古典戲曲論著集成》第八冊，頁二二五。

[32]　〔清〕焦循：《花部農譚》，《中國古典戲曲論著集成》第八冊，頁二二九。

亦絕。不及十年而國變矣。建國元年，橫被屬禁，而優人與士夫始絕。

所云「菊榜」即仿進士登科錄為之，未知始於何時，而已見於道光間之《品花寶鑑》[33]，又稱「花榜」，蜀西樵也

《燕臺花事錄》「品花」，謂朱靄雲為「丙子（光緒二年，一八七六）花榜」「狀頭」，孟金喜為「甲戌（同治十

三年，一八七四）花榜第二人」，王喜雲「甲戌花榜第三人」，王萊卿「丙子花榜第二人」，周壽芳「甲戌花榜第

一人」。[34]由這些所謂「花榜」，可見光緒間尚有一批文人眷顧花雅二部之「變童妝旦」，即此亦可窺知京劇以

外，崑劇與諸腔的殘餘勢力。

(二)明清之家樂演出

著者在〈論說「折子戲」〉中，於〈折子戲產生之背景〉，論及「以樂侑酒之禮俗」，肇始先秦；而「家樂」，

見諸《史記‧孔子世家》之「齊女樂」以來，歷代亦「綿延不絕」。[35]

到了明代，朝廷於諸王分封，有賜樂戶和賜詞曲的制度。《續文獻通考》卷一百四〈樂考‧歷代樂制‧賜諸

王樂戶〉云：

昔太祖封建諸王，其儀制服用俱有定制。樂工二十七戶，原就各王境內撥賜，便於供應。今諸王未有樂

戶者，如例賜之，仍舊不足者，補之。[36]

[33]〔清〕姚華：〈增補菊部群英跋〉，收入〔清〕張次溪編纂：《清代燕都梨園史料》，頁四四八。

[34]〔清〕蜀西樵也：《燕臺花事錄》，收入〔清〕張次溪編纂：《清代燕都梨園史料》，頁五四六─五四七。

[35]曾永義：〈論說「折子戲」〉，原載《戲劇研究》創刊號（二〇〇八年一月），頁一─八一；收入曾永義：《戲曲之雅俗、

折子、流派》（臺北：國家出版社，二〇〇九年），頁三五七─三七一。

李開先《張小山小令》後序云：

洪武初年，親王之國，必以詞曲一千七百本賜之。[37]

就因為有這樣的制度，親王之國，所以在明代，「王府家樂」就很興盛。其知名者，如燕王棣、寧獻王朱權、周憲王朱有燉、代簡王朱桂、慶王朱梅、永安王（名不詳）、鎮國將軍朱多煤等之家樂。[38]

至於官宦豪門之家樂，則有女伎家班、優童家班和梨園家班三種類型，其知名者如嘉隆間之康海、王九思、李開先、何良俊等四家，其他如沈齡、徐經、王西園、鄒望、苗生菴、陳參軍、朱玉仲、曹懷、葛救民、顧惠岩、俞憲、安膠峰、安紹芳、顧涇白、陳爾馭、馮龍泉、曹鳳雲、黃邦禮等十八家。

又如萬曆以後，其知名者如：潘允端、屠隆、馮夢楨、錢岱、顧大典、沈璟、申時行、鄒迪光、張岱、祁止祥、阮大鋮等十一家，其他如徐老公、顧正心、陳大廷、秦嘉輯、王錫爵、吳越石、吳本如、包涵所、沈君張、朱雲萊、徐青之、吳昌時、徐錫允、吳珍所、金習之、金鵬舉、汪季玄、范長白、劉暉吉、許自昌、屠憲副、吳太乙、項楚東、謝弘儀、曹學佺、董份、譚公亮、米萬鍾、徐滋胄、錢德興、田宏遇、宋君、沈鯉、侯恂、侯朝宗、汪明然、吳三桂等卅八家。[39]據此已可見明代家樂繁盛之狀況。

㊱〔清〕嵇璜等奉敕撰：《續文獻通考》（臺北：新興書局，一九五八年），卷一〇四〈樂考·歷代樂制·賜諸王樂戶〉，頁三七一九。

㊲〔元〕張可久撰，〔明〕李開先編：《張小山小令》，見〔明〕李開先著，卜鍵箋校：《李開先全集》，上冊，頁五三三。

㊳張發穎：《中國家樂戲班》（北京：學苑出版社，二〇〇二年），頁一一－二一。

㊴張發穎：《中國家樂戲班》，頁二三一－五六。柯香君：《明代戲曲發展之群體現象研究》（彰化：彰化師範大學國文研究所博士論文，二〇〇七年），頁三五五－三六五，據張發穎《中國家樂戲班》、劉水雲《明代家樂考》、楊惠玲《戲曲班

以下舉數家以概見明代家樂活動之現象。

李開先，嘉靖丁未閏九月章丘松灣姜大成《寶劍記·後序》云：

> 予曰：「子不見中麓《寶劍記》耶？又不見其童輩搬演《寶劍記》耶？鳴呼，備之矣！」園亭揭一對語云：「書藏古刻三千卷，歌擅新聲四十人。」有一老教師，亦以一對褒之：「年幾七十歌猶壯，曲有三千調轉高。」久負「詩山曲海」之名，又與王漢陂、康對山二詞客相友善。⑩

又何良俊《四友齋叢說》卷十八〈雜紀〉云：

> 有客自山東來者，云李中麓家戲子幾二三十人，女妓二人，女僮歌者數人。繼娶王夫人方少艾，甚賢。中麓每日或按樂、或與童子蹴毬、或鬥棋。客至則命酒。宦資雖厚，然不入府縣，別無調度。與東南士夫求田舍得隴望蜀者，未知孰賢。王元美言，余兵備青州時，曾一造李中麓。中麓開燕相款，其所出戲子皆老蒼頭也。歌亦不甚叶，自言有善歌者數人，俱遣在各莊去未回。亦是此老欺人。⑪

又其《四友齋叢說》卷十三云：

> 余家自先祖以來即有戲劇。我輩有識後，即延二師儒訓以經學。又有樂工二人教童子聲樂，習簫鼓絃索。余小時好嬉，每放學即往聽之。見大人亦閒晏無事，喜招延文學之士，四方之賢日至，常張燕為樂，終歲無意外之虞。⑫

社研究——明清家班》整理為〈明代私人家樂一覽表〉，計得明代家樂共一〇一家，更見其繁盛。

⑩〔明〕姜大成：《寶劍記·後序》，見蔡毅編：《中國古典戲曲序跋彙編》第二冊，頁六一三。

⑪〔明〕何良俊：《四友齋叢說》，卷十八，頁一五九。

⑫同前註，卷十三，頁一一〇。

又錢謙益《列朝詩集小傳·何孔目良俊》云：

良俊，字元朗，華亭人。……元朗風神朗徹，所至賓客填門。妙解音律，晚畜聲伎，躬自度曲，分刊合度。秣陵金閶，都會佳麗，文酒過從，絲竹競奮，人謂江左風流，復見於今日也。[43]

顧大典，錢謙益《列朝詩集小傳》云：

大典，字道行，吳江人。隆慶戊辰進士，授會稽教諭，遷處州推官，坐吏議罷歸。家有諧賞園、清音閣，亭池佳勝。妙解音律，自按紅牙度曲，今松陵多蓄聲伎，其遺風也。[44]

張岱，見《陶庵夢憶》卷四〈張氏聲伎〉云：

我家聲伎，前世無之。自大父於萬曆年間與范長白、鄒愚公、黃貞父、包涵所諸先生講究此道，遂破天荒為之。有可餐班，以張綵、王可餐、何閏、張福壽名。次則武陵班，以何韻士、傅吉甫、夏清之名。再次則梯仙班，以高眉生、李岕生、馬藍生名。再次則吳郡班，以王畹生、夏汝開、楊嘯生名。再次則蘇小小班，以馬小卿、潘小妃名。再次則平子茂苑班，以李含香、顧岕竹、應楚煙、楊騄駬名。主人解事日精一日，而儂童技藝亦愈出愈奇。余歷年半百，小傒自小而老，老而復小，小而復老者凡五易之，無論可餐、武陵諸人，如三代法物不可復見；梯仙、吳郡間有存者，皆為傴僂老人。而蘇小小班，亦強半化為異物矣。茂苑班，則吾弟先去，而諸人再易其主，余則婆娑一老，以碧眼波斯，尚能別其妍醜，

[43]　〔明〕錢謙益：《列朝詩集小傳》，收入《明代傳記叢刊·學林類》（臺北：明文書局，一九九一年），丁集上，頁四九〇—四九一。

[44]　〔明〕錢謙益：《列朝詩集小傳》，丁集中，頁五二六。

山中人自海上歸，種種海錯皆在其眼，請共舐之。㊺

由以上李開先、何良俊、顧大典、張岱四家已可窺豹一斑，其蓄養聲伎，於酒筵歌席搬演戲曲，已為明代士大夫日常生活所需，張岱之蓄其家伎，五十年間而有可餐班、武陵班、梯仙班、吳郡班、蘇小小班、平子茂苑班等六班更迭其間，而班班皆有名伶，「主人解事日精一日，而傔童技藝亦愈出愈奇」，正可以看出其戲曲生活主僕相互琢磨以提升技藝的寫照。因此家班的普及，也必然使得明代整體的戲曲藝術不斷的精進。

張岱《瑯嬛文集》卷六〈祭義伶文〉云：

夏汝開……汝在越四年，汝以余為可倚，故攜其父母幼弟幼妹共五人來；半年而父死，汝來泣，余典衣一襲以葬汝父。又一年，余從山東歸，汝病劇臥外廂，不得見，閱七日，而汝又死。汝蘇人，父若子不一年而皆死於茲土，皆我殮之，我葬之，亦奇矣！亦慘矣！……汝未死前，以弱妹質余四十金。汝死後，余念汝，舊所通俱不問，仍備糧糒，買舟航，送汝母與汝弟若妹歸故鄉。……余四年前，糾集眾優，選其尤者十人，各製小詞。……今汝同儕十人，逃者逃，叛者叛，強半不在。汝不幸而蚤死，亦幸而蚤死，反使汝為始終如一之人，豈天玉成汝為好人耶？㊻

從這段話，我們可以看出所謂家樂中的伶人是怎麼來的。簡單說一句，他們都是無法維生的窮人，或者將自己的子弟典賣，或者像夏汝開一樣舉家投靠。一旦如此，他們便完全失去獨立的身分，否則便是「逃」，便是「叛」，而仍免不了疾病的死亡。

而像這樣的「家樂」，皆為當時之豪門貴族或縉紳富商私家所蓄養，是為了專供一家享樂而成立的戲班；其

㊹〔明〕張岱：《陶庵夢憶》，卷四，頁三七—三八。

㊻〔明〕張岱：《瑯嬛文集》（長沙：嶽麓書社，一九八五年），頁二六七—二六八。

演員自從宣德禁歌妓以後，多為「優僮」性質，除了歌舞演戲之外，長大散班後，不是成為主人奴僕，就是到民間職業戲班演戲餬口。另外所謂的女戲家樂，如下文提及的「朱雲崍女戲」和「李漁女戲」，則所採買蓄養的自是窮人家的女孩，如《紅樓夢》所寫的「梨香院女戲」，也是賈薔從蘇州買回來的十二個女孩子。她們最後的「歸宿」，如不是成為主人姬妾，就是如優僮一般，成為職業戲班演員。而若在明代，則職業演員尚有更主要的來源，那就是上文所說過的「樂戶歌伎」。

家樂的作用，主要在居家自娛，在賓主同歡。以下二列可見一斑。馮時可（生卒不詳）《馮元成選集・寄張伯起》云：

遙想門下閑居，清夜朱火延起。騰觚飛爵，簡憤跳踔，兩行列坐，名媚小史，叱宮激商，姁婾致態，應笑婆娑折腰人也……何時坐文起堂中，聽歌《竊符》、《執綾美人》（當指《紅拂記》）乎？[47]

張伯起即張鳳翼（一五二七—一六一三），馮時可寫給他的信，一方面想像他閒居以家樂自娛的情景，一方面期望拜訪他時，可以觀賞伯起所撰的《竊符》和《紅拂》二記演出。

又陳繼儒（一五五八—一六三九）《晚香堂集・許秘書園記》云：

渡梁入得閑堂，闃爽弘敞。檻外石臺，廣可一畝餘，虛白不受纖塵，清涼不受暑氣。每有四方名勝客，來集此堂，歌舞遞進，觴詠間作。酒香墨綠，淋漓跌宕，紅綃千錦瑟之傍，鼓五撾，雞三號，主不聽客出，客亦不忍拂袖歸也。[48]

[47] 〔明〕馮時可：《馮元成選集》，收入《四庫禁燬書叢刊補編》第六二冊（北京：北京出版社，二〇〇五年），卷三三，頁七，總頁三五八。

[48] 〔明〕陳繼儒：《晚香堂集》，收入《四庫禁燬書叢刊》集部第六六冊（北京：北京出版社，二〇〇〇年據明崇禎刻本

許秘書即許自昌（一五七八—一六二三），萬曆三十六年（一六〇八），自昌以文華殿中書舍人辭歸故里築梅花墅閒居，蓄家班，演於得閒堂。由陳繼儒此記，可見其實主間，在家樂聲色中，歌舞觴詠，通宵達旦、極歡極樂的情景。

當然，蓄有家樂的，自然可以廣結交誼，抬高自家身分。

對於明代家樂演出的情況，顧起元《客座贅語》云：

南都萬曆以前公侯與縉紳及富家，凡有讌會小集，多用散樂，或三四人，或多人唱大套北曲，樂器用箏、琵琶、三絃子、拍板。若大席，則用教坊，打院本，乃北曲大四套者，中間錯以撮墊圈、舞觀音、或百丈旗、或跳隊子。後乃變而盡用南唱。歌者只用一小拍板，或以扇子代之。間有用鼓板者。今則吳人益以洞簫及月琴，聲調屢變，益為悽惋，聽者殆欲墮淚矣。大會則用南戲，其始止二腔，一為弋陽，一為海鹽。弋陽則錯用鄉語，四方士客喜閱之；海鹽多官語，兩京人用之。後則又有四平，乃稍變弋陽，而令人可通者。今又有崑山，較海鹽又為清柔而婉折，一字之長，延至數息。士大夫稟心房之精，靡然從好，見海鹽等腔，已白日欲睡，至院本北曲，不啻吹篪擊缶，甚且厭而唾之矣。 ④

這段記載說明在明代的陪都南京，明神宗萬曆前後公侯縉紳富家讌會以樂侑酒的情況。萬曆之前，若小集，多用散樂唱大套北曲；若大席，則用教坊演四折北曲雜劇。萬曆之後，改唱南曲，小宴用小唱；大會則演南戲。萬曆初用弋陽腔或海鹽腔，稍後也用稍變弋陽的四平腔，及至顧氏之時，則為崑山水磨調所獨霸了。即此可見家樂宴會的演出有小集與大席之分，小集唱單折曲文或散曲數支，大席則演南北戲曲。而其腔調則隨流行變遷。

④〔明〕顧起元：《客座贅語》，頁三〇三。

　　影印，卷四，頁二一，總頁六一〇。

我們如果將這段記載拿來印證嘉靖間《金瓶梅》小說西門慶的宴會歌樂現象，則所用皆海鹽弟子，說明嘉靖間正是海鹽盛行的時候。其四十九回接待宋、蔡兩御史，「門首搭照山彩棚，兩院樂人奏樂，叫海鹽戲并雜耍承應。……端的歌舞聲容，食前方丈。」[50]第五十八回西門慶做壽宴客：「玳安兒來叫，四個唱的，……先是雜耍百戲，吹打彈唱，隊舞吊罷，做了個笑樂院本。……四個唱的彈著樂器，在旁唱了一套壽詞。……下邊樂工呈上揭帖，到劉、薛二內相席前，揀令一段《韓湘子度陳半街升仙會》雜劇。才唱得一折，只聽喝道之聲漸……。」[51]其演出既然在門首搭「照山彩棚」，則必為「大席」演出，其內容含雜耍、一套壽詞、笑樂院本、《升仙會》雜劇一折。可謂相當駁雜。

北曲雜劇四折搬演的時間，如就《金瓶梅》第四十二回《豪家攔門玩煙火，貴客高樓醉賞燈》，西門慶吩咐點燈時，「戲文扮了四摺」[52]；第四十三回《為失金西門慶罵金蓮，因結親月娘會喬太太》演《王月英元夜留鞋記》：「戲文四摺下來，天色已晚。」[53]第四十八回《曾御史參劾提刑官，蔡太師奏行七件事》，西門慶在墳莊上演戲，「扮了四摺……看看天色晚來」[54]等觀之，應當演一本約為一個下午；如在晚上演出，應是傍晚到三更的半個夜晚。

[50]〔明〕蘭陵笑笑生著，陶慕寧校注，寧宗一審定：《金瓶梅詞話》上冊（北京：人民文學出版社，二○○○年），第四十九回，頁五七九─五八○。

[51]〔明〕蘭陵笑笑生著，陶慕寧校注，寧宗一審定：《金瓶梅詞話》下冊，第五十八回，頁七一二─七一三。

[52]〔明〕蘭陵笑笑生著，陶慕寧校注，寧宗一審定：《金瓶梅詞話》上冊，第四十二回，頁五○○。

[53]〔明〕蘭陵笑笑生著，陶慕寧校注，寧宗一審定：《金瓶梅詞話》上冊，第四十三回，頁五一五。

[54]〔明〕蘭陵笑笑生著，陶慕寧校注，寧宗一審定：《金瓶梅詞話》上冊，第四十八回，頁五七○。

而戲文傳奇演出之時間，再就《金瓶梅》觀之，其六十三回〈親朋祭奠開筵宴，西門慶觀戲感李瓶〉云：

晚夕，親朋彩計來伴宿，叫了一起海鹽子弟搬演戲文。……下邊戲子打動鑼鼓，搬演的是「韋皋玉簫女兩世姻緣」《玉環記》。……不一時弔場，生扮韋皋，淨扮包知水，同到構欄裡玉簫家來……沈姨夫與任醫官、韓姨夫下邊鼓樂響動，關目上來，生扮韋皋，唱了一回下去。貼旦扮玉簫，又唱了一回下去。……也要起身，被應伯爵攔住道：「……這咱才三更天氣，……左右關目還未了哩！」……於是眾人又復坐下了。西門慶令書僮：「催促子弟，快吊關目上來，分付揀著熱鬧處唱罷。」須臾，打動鼓板，貼旦扮玉上來請問西門慶：「小的《寄真容》的那一摺唱罷？」西門慶道：「我不管你，只要熱鬧。」貼旦扮末的簫唱了一回，……那戲子又做了一回，約有五更時分。眾人齊起身，西門慶拿大杯攔門遞酒，款留不住，俱送出門。 �405

第六十四回〈玉簫跪央潘金蓮，合衛官祭富室娘〉云：

西門慶道：「老公公，學生這裡還預備著一起戲子，唱與老公公聽。……是一班海鹽戲子。」……（以下演《紅袍記》已見前文。）一面叫上唱道情的……高聲唱了一套〈韓文公雪擁藍關〉故事下去。……直吃至日暮時分……（西門慶）叫上子弟來，分付：「還找著昨日《玉環記》上來。」因向伯爵道：「內相家不曉的南戲滋味。……」伯爵道：「……那裡曉的大關目，悲歡離合。」於是下邊打動鼓板，將昨日《玉環記》做不完的摺數，一一緊做慢唱，都搬演出來。……當日眾人坐到三更時分，搬戲已完，方起身各散。……與了戲子四兩銀子，打發出門。 �425

�405 〔明〕蘭陵笑笑生著，陶慕寧校注，寧宗一審定：《金瓶梅詞話》，下冊，第六十三回，頁八○七-八一○。

�425 〔明〕蘭陵笑笑生著，陶慕寧校注，寧宗一審定：《金瓶梅詞話》，下冊，第六十四回，頁八一七-八一九。

由《金瓶梅》這兩回描寫《玉環記》的搬演，可得知它是分兩次被演完，中間尚且間入《紅袍記》數摺和唱道情的插演，並非前後接續；而且是因為西門慶以《玉環記》中韋皋和玉簫女來比喻他和李瓶兒的「兩世姻緣」，所以才特意將它全本演完；也因此在親友觀看時，「只揀熱鬧處唱」。從演出時間來看：第一次，自晚夕至五更，是演到通宵達旦；第二次自日暮時分至三更時分，是演到半夜。第一次演出時間多一倍而且「只揀熱鬧處唱」，演出摺數應當是占全本的大部分，如此才能在一個通宵達旦和一個半夜演完全本《玉環記》三十四出。如果正常演出應當要三個通宵達旦，是很少人有耐心如此看戲的。

由《金瓶梅》中之演出全本《玉環記》的情況看來，起碼在其成書的嘉靖間，南戲全本搬演的情況已經不多，緣故是三四十出的戲文頗嫌其冗長，所以《紅袍記》只演了數摺就中斷了。

也因為南戲冗長，繼其後的傳奇同樣嫌其冗長，都不適合在宴會中全本演出，因此錢岱（一五四一—一六二二）《筆夢》所記其家女樂「演習院本」，雖有以下十本：《躍鯉記》、《琵琶記》、《釵釧記》、《西廂記》、《雙珠記》、《牡丹亭》、《浣紗記》、《荊釵記》、《玉簪記》、《紅梨記》，但這十本戲從來沒演出過全本，而是「以上十本，就中止摘一、二齣或三、四齣教演。張樂時王仙仙將戲目呈侍御（錢岱）親點，點訖登場演唱。侍御酡顏諦聽，或曲有微誤，即致意沈娘娘為校正云」。因為女戲演員「每嫺一二齣而已」。「如張素玉、韓王王，則〈蘆林相會〉、〈伯喈分別〉，其擅長也；張二姐與吳三三之〈芸香相罵〉、〈拷打紅娘〉，其擅長也；徐佩瑤之張生，吳三三、周連璧之鶯鶯、紅娘，張素素之〈汲水訴夫〉，馮翠霞之〈訓女〉、〈開眼〉、〈上路〉等，尤為獨擅」。

於是一方面從嘉靖以後的南雜劇，滋生了四折以下而以一折為主要的「短劇」；同時也從其全本的散齣摘錦中，

57 見劉致中：《明清戲曲考論》（臺北：國家出版社，二〇〇九年），頁四五。

發展了精粹的折子戲；也因此席間演劇的劇目就不虞匱乏了。

明代家樂演劇的內涵，尤其是短劇和折子是為清人所沿襲的。

清代家樂可考者有：李明睿、汪汝謙、朱必掄、冒襄、秦松齡、查繼佐、吳興祚、王孫駿、陸可求、王永寧、尤侗、李漁、侯杲、翁叔元、吳綺、李書雲、俞錦泉、喬萊、張嬌亭、吳之振、季振宜、亢氏、宋犖、陳端、劉氏、湖北田氏、曹寅、李煦、張適、唐英、王文治、畢沅、黃振、李調元、徐尚志、黃元德、張大安、汪啟源、程謙德、江春、恆豫、程南陂、方竹樓、朱青岩、黃瀠泰、包松溪、孔府等四十八家[58]，猶能賡續明代家樂之盛。

其中如李漁家班，為清康熙五年（一六六六）前後，戲曲大家李漁在南京自辦的家班女樂。與一般家樂很少公開演出不同，李漁常親自帶領遊走公卿之間，並流動於北京、山西、陝西、甘肅、江蘇、浙江等地作職業公演，博取酬金。演員多由李漁本人教習，常演自編的《笠翁十種曲》和經他本人修訂過的傳統劇目。[59]

又如老徐班為乾隆間揚州鹽商徐尚志所創辦，為揚州「七大內班」之首。有演員二十多人，擅演劇目有《琵琶記》、《尋親記》、《西樓記》、《千金記》等幾十本。除服務於班主自娛和佐客之外，還要聽從兩淮鹽務衙門差遣，備演出仙佛麟鳳、太平擊壤之大戲，多在寺廟舞臺演出，亦經常作社會營業性演出，活動於揚州城鄉之間，行頭極富，每部戲開價三百兩銀子。[60]

又如曹寅家班，康熙二十九年（一六九〇）六月，出身漢軍正白旗包衣的曹寅（一六五八－一七一二），字

[58] 吳新雷主編：《中國崑劇大辭典》（南京：南京大學出版社，二〇〇二年），頁二〇八－二一四。

[59] 同前註，丁波「李漁班」條，頁二〇九。

[60] 同前註，明光「老徐班」條，頁二一二。

子清，號棟亭，出任江蘇蘇州織造，在官署內，蓄有家班。清人法式善（一七五三—一八一三）《梧門詩話》云：「曹棟亭性豪放，縱飲徵歌，殆無虛日。酷嗜風雅，東南人士多歸之。」[61]和他交情深厚的有尤侗（一六一八—一七〇四）和洪昇（一六四五—一七〇四）兩位戲曲家，他為尤侗演出《李白登科記》[62]，為洪昇演出《長生殿》三晝夜。[63]尤侗也有家樂，親授家伶，演出其《鈞天樂》。[64]

又李煦家班。李煦（一六三五—一七二九），字旭東，出身滿洲正白旗包衣，於康熙三十二年（一六九三）接替曹寅任蘇州織造，直至康熙六十一年（一七二二）長達三十年。康熙六度南巡（康熙二十三年至四十六年，一六八四—一七〇七），與曹寅接駕四次。均用家樂支援迎鑾演出。李煦善施惠，人稱「李佛」，可是「公子性奢華，好串戲，延名師以教習梨園，演《長生殿》傳奇，衣裝費至數萬，以致虧空若干萬。吳民深感公之德，而惜其子之不類也」。[65]

又朱必掄家班女樂。朱必掄（一六〇一—？），字珩璧，蘇州吳縣人。明末太學生，入清不任，隱居太湖畔，頗有盈財。園林別墅，蓄女樂自娛。吳偉業（一六〇九—一六七二）有詩〈過東山朱氏畫樓有感〉，其

[61]〔清〕法式善：《梧門詩話》（臺北：文海出版社，一九七五年），頁二二三。

[62]〔清〕尤侗：《悔庵年譜》，收入《北京圖書館藏珍本年譜叢刊》第七四冊（北京：北京圖書館出版社，一九九九年），卷下，頁一三，總頁七九。

[63]〔清〕金埴撰，王湜華點校：《巾箱說》（北京：中華書局，一九八二年），頁一三六。

[64]〔清〕尤侗：《鈞天樂》，收入《續修四庫全書》集部第一七七五冊（上海：上海古籍出版社，二〇〇二年據中國藝術研究院戲曲研究所藏清康熙刻本影印），頁一，總頁五七八。

[65]〔清〕顧公燮：《丹午筆記·李佛公子》《江蘇地方文獻叢書》（南京：江蘇古籍出版社，一九八五年），頁一七九。

〈序〉云：

東洞庭以山後為尤勝，有碧山里，朱君築樓教其家姬歌舞。君每歸自湖中，不半里，令從者據船屋作鐵笛數弄，家人聞之皆出。樓西有赤欄杆累丈餘，諸姬十二人，豔妝凝睇，指點歸舟於煙波杳靄間。既至，即洞簫鈿鼓，諧笑並作，見者初不類人世也。君以布衣畜妓，晚而有指索其所愛者，以是不樂，遣去，無何竟卒。余偶以春日過其里，雖簾幙凝塵，而湖山晴美，樓頭有紅杏一株，傍簷欲笑。客為余言，君生平愛花，病困，猶扶而瀝酒，再拜致別。諸伎中有紫雲者，為感其意，至今守志不嫁。嗟乎！由此足以得君之為人矣。⑥⑥

朱必掄以布衣而能坐擁湖山之勝、女樂之美，真彷彿神仙中人。但也因此為漕運總督路振飛（一六〇六—一六四七）之子索要其所愛女伶紫雲。⑥⑦為此不樂而卒。

又王永寧家班。王永寧（？—一六七二），字長安，為吳三桂（一六〇八—一六七八）女婿。康熙初至蘇州，吳三桂為之購置拙政園，設有家樂，極盡豪奢。劉獻廷（一六四八—一六九五）《廣陽雜記》云：

吳三桂之壻（婿）王長安，嘗於九日奏女伎於行春橋，連十巨舫以為歌臺，圍以錦繡，走場執役之人，皆紅顏皓齒高髻纖腰之女。吳中勝事，被此公占盡。乃未變之先，全身而沒，可謂福人矣。⑥⑧

此外像明萬曆朝首輔太倉王錫爵（一五三四—一六一四），於萬曆二十二年（一五九四）致仕，創立家班，入清而歷順治、康熙兩朝傳承四代近百年，擁有良好之曲師如張野塘、趙瞻雲而聞名。萬曆間另一首輔申時行（一

⑥⑥〔清〕吳偉業：《梅村家藏稿》，收入《歷代畫家詩文集》第一冊，卷一四，頁六，總頁三二三。
⑥⑦見錢璱主編：《蘇州戲曲志》（蘇州：古吳軒出版社，一九九八年），頁三〇〇。
⑥⑧〔清〕劉獻廷：《廣陽雜記》（北京：中華書局，一九五七年），卷二，頁九九。

五三五—一六一四）於萬曆十九年（一五九一）辭官返蘇州閒居，設立家班，萬曆四十二年（一六一四）申時

行去世，其子申用懋（一五六○—一六三八）、申用嘉（?—一六五三）繼續經營，入清後，其孫申

紹芳（生卒不詳）努力恢復，分為大中小三班，至康熙二十三年（一六八四）尚有演出記錄。申氏家班以優秀

演員聞名，如管金、金君佐。像王氏、申氏兩世家之家班，都累代傳承百年，可說是很不容易的事。

家班在明萬曆盛行之後，在豪門貴族縉紳之中，幾成妝點身分門第的標幟，即使經歷亡國，進入異族統治

之清初亦不稍衰。葛芝（一六一五—?）〈王氏先像序〉云：

吾吳中士大夫之族則不然，高門巨室，累代華胄者，毋論已。即崛起之家，一旦取科第，則必前堂鐘鼓，

後房曼鬍，金玉犀象玩好罔不具。以至羽鱗貍互（作者按：疑為「牙」字之誤）之物，泛沉醍盎之齊；

倡優角觝之戲，無不亞于上公貴族。⑥

可見科舉時代，一旦場屋得意，不止身分驟貴，門第都會陡然崛起；於是生活排場便要大大不同，其中為「倡

優角觝之戲」而蓄養家樂便成為不可或缺的一環。而也因此，便惹起勤政而嚴厲的雍正皇帝之不滿，下令禁止

官吏蓄養優伶，王利器輯錄《元明清三代禁毀小說戲曲史料》云：

雍正二年（一七二四）十二月十八日，奉上諭：外官蓄養優伶，殊非好事。朕深知其弊，非倚仗勢力，

擾害平民，則送與屬員鄉紳，多方討賞；甚至藉此交往，夤緣生事。二三十人，一年所費，不止數千金，

如按察使白洵，終日以笙歌為事，諸務俱已廢弛。原任總兵官閻光煒將伊家中優伶盡入伍食糧，遂致張

桂生等有人命之事。夫府道以上官員，事務繁多，日日皆當辦理，何暇及此？家有優伶，即非好官。著

⑥ 〔明〕葛芝：《臥龍山人集》，收入《四庫禁燬書叢刊》集部第三三冊（北京：北京出版社，二○○○年據清康熙九年自刻本影印），卷九，頁四—五，總頁三九○—三九一。

督撫不時訪查。至督撫提鎮，若家有優伶者，亦得互相訪查，指明密摺奏聞。雖養一二人，亦斷不可徇

隱，亦必即行奏聞。其有先曾蓄養，聞此諭旨，不敢存留，即行驅逐者，免其具奏，既奉旨之後，督撫

不細心訪察，所屬府道以上官員，以及提鎮家中尚有私自蓄養者，或因事發覺，或被揭參，定將本省督

撫照徇隱不報之例，從重議處。[70]

雍正皇帝明白指出：「家有優伶，即非好官。」因為他「深知其弊」，所以嚴令督撫「不時訪查」，務必清除積

弊。根據昭槤《嘯亭雜錄·馬侯》所載，歸義侯馬蘭泰，「雍正中，北征準噶爾。馬為副將軍，屯察漢赤柳。軍

中無以為娛，馬乃選兵丁中之韶美者，傅粉女粧，褒衣長袖，教以歌舞，日夜會飲於穹幕中。為他將帥所舉發，

奪爵遣戍焉」。[71]可見雍正帝言出必行，也因此家樂戲班，此後便見沒落。

(三)明清曲家之交遊

在明清戲曲文學、理論、藝術的發展過程中，總會出現影響力較大的人物，以他為核心形成交遊網，而透

過彼此的切磋影響，使戲曲指向向上之路，而獲得各自特殊的成就。這種人物，在明代有魏良輔（約一五二六—

約一五八二）、梁辰魚（一五二〇—一五九二）、沈璟（一五五三—一六一〇）、張鳳翼，在清代則有以李玉為首

的蘇州作家群。茲列舉簡述如下：

1.魏良輔字尚泉，太倉人，他是改革崑山腔為「水磨調」的大曲家。著者在《戲曲腔調新探》第七編〈從

崑腔說到崑劇〉第三節〈魏良輔與水磨調的創發〉，考述他創發「水磨調」的歷程，有這樣的結論：

[70] 〔清〕昭槤：《嘯亭雜錄》，卷八，頁二四三。

[71] 王利器輯錄：《元明清三代禁毀小說戲曲史料》，頁三一。

魏良輔創發「水磨調」時，過雲適、袁髯、尤駝三人是他的前輩，他自嘆不如過，而袁、尤二人自認不及他。和他同時的吳中善歌者有陶九官、周夢谷、滕全拙、朱南川（見《詞謔・詞樂》）、張小泉、李敬坡、戴梅川、包郎郎、陸九疇（見《梅花草堂筆談》卷十二）朱美、黃問琴（《鶯嘯小品・敘曲》）、周夢山、潘荊南、張梅谷、謝林泉（《寄暢園聞歌記》），以及他的女婿張野塘（《閱世編・紀聞》）、他的弟子安擕吉（馮舒〈感懷詩一首贈錢大履之〉）、周似虞（《初學集》卷三十七）、張新、吳苕溪、任小泉、張懷仙（《南曲九宮正始・自序》）等，不是和他切磋就是作為他的羽翼，他可以說是一位博取眾長而終於成大就的一代宗師。⑫

以上可見和魏良輔長年共同創發「水磨調」的曲家，起碼就有二十五人之多，他們顯然是以魏良輔為核心來共同成就這戲曲史上之偉大事業的。

2.「梁辰魚，著者又在前揭文第四節〈梁辰魚與傳奇的建立〉中以一小節考述「梁辰魚為崑劇開山的緣故」，得知他「考訂元劇，自翻新調，作《江東白苧》、《浣紗》諸曲；又與鄭思笠精研音理，唐小虞、陳梅泉五七輩雜轉之，金石鏗然」⑬，從而「獨得魏良輔真傳」。他「身長八尺有奇，疏眉虯髯，好任俠，不屑就諸生試。勉遊太學，竟亦弗就。營華屋招來四方奇傑之彥。嘉靖間，七子皆折節與交。尚書王世貞、大將軍戚繼光特造其廬。辰魚於樓船簫鼓中，仰天歌嘯，旁若無人。千里之外，玉帛狗馬，名香珍玩，多集其庭。而擊劍扛鼎之徒，騷人墨客，羽衣草衲之士，無不以辰魚為歸。性好遊，足跡遍吳楚間。喜酒，盡一石弗醉。尤善度曲，得魏良輔之傳，轉喉發響，聲出金石。其風流豪舉，論者謂與元之顧仲瑛相仿佛云」。⑭像梁辰魚之性情為人，如此的

⑫　曾永義：《戲曲腔調新探》（北京：文化藝術出版社，二〇〇九年），頁二三四。

⑬　〔明〕張大復：《梅花草堂筆談》（上海：上海古籍出版社，一九八六年據梅花草堂藏版影印），卷一二，總頁七七五。

風流豪舉，又有創作散曲《江東白苧》、戲曲《浣紗記》為實務，尤其獨得魏良輔度曲之傳；他儼然為一時不可取代的核心人物；若此為能不實至名歸的居為「崑劇開山」之祖。而他所結交的友人，經著者考察，如陸采（一四九七―一五三七）、李開先（一五〇二―一五六八）、俞允文（一五一三―一五七九）、李攀龍（一五一四―一五七〇）、徐渭（一五二一―一五九三）、王世貞（一五二六―一五九〇）、王稚登（一五三五―一六一二）、王世懋（一五三六―一五八八）、屠隆（一五四三―一六〇五）、梅鼎祚（一五四九―一六一五）等皆為中晚明文壇領袖和曲壇名家；如大梁王侯（一五二三―？）⑦⑤、遼王朱憲㸅（一五二六―一五八二）、朱載壐（？―一五九三）、總督胡宗憲、大將軍戚繼光（一五二八―一五八八）等都是金紫熠耀之家；如處州同知皇甫汸、溫州知府龔秉德、荊州知府袁祖庚、屯田員外郎周后叔等皆係現任職官；如魏良輔（約一五二六―約一五八二）、顧允默（？―一五九二）、顧允濤（生卒不詳）、鄭思笠（生卒不詳）、唐小虞（生卒不詳）、鄭梅泉（生卒不詳）、陳文如（生卒不詳）等都以音樂名噪於時。他和這些友人交往，有的可以助長他的身價聲望，有的可以唱和文學創作，更有甚者可以和他切磋水磨新聲的唱法。

⑦④ 〔清〕金吳瀾等修，汪堃等纂：《崑新兩縣續修合志》，收入《中國方志叢書‧華中地方》（臺北：成文出版社，一九七〇年據清光緒六年刊本影印），卷三〇，頁一七，總頁五二三。

⑦⑤ 據莊吉：《梁辰魚和「大梁王侯」交遊考》、《崑山「大梁王侯」再考》的考證，大梁王侯就是明代嘉靖年間的崑山縣令王用章，一五三二年出生，卒年不詳。莊吉：《梁辰魚和「大梁王侯」交遊考》、《浙江藝術職業學院學報》第一四卷第二期（二〇一六年十月），頁一〇―一四。莊吉：《崑山「大梁王侯」再考》，《蘇州教育學院學報》第一期（二〇一八年四月），頁三三―三八。

3.與尚律的吳江沈璟之間曲學主張不同的論辯，對此，著者有〈散曲、戲曲「流派說」之溯源、建構與檢討〉[76]詳論其事。就中說到所謂「吳江派」煞有其事，乃源自沈璟之姪沈自晉（一五八三─一六六五）在所撰《望湖亭》第一齣【臨江仙】，云：

詞隱登壇標赤幟，休將玉茗稱尊。鬱藍繼有槲園人。方諸能作律，龍子在多聞。香令風流成絕調，幔亭彩筆生春。大荒巧構更超群。鰕生何所似，顰笑得其神。[77]

依次舉出呂天成（鬱藍）、葉憲祖（槲園，一五六六─一六四一）、王驥德（方諸）、馮夢龍（龍子猶）、范文若（香令，一五八七─一六三四）、袁于令（幔亭，一五九九─一六七四）、卜世臣（大荒）、沈自晉（謙稱為鰕生）等人在沈璟（詞隱）旗幟下，休要使湯顯祖（玉茗）唯我獨尊。這支儼然「點將錄」的曲子，大概是所謂「吳江派」的由來。則沈自晉所舉連他自己在內的並時曲家八人，便都是以沈璟為核心的吳江派人物。

這些人物如呂天成和沈璟關係非常密切，時有書信往來，討論戲曲創作；主張戲曲詞律雙美，著有《曲品》。王驥德與呂天成為摯友，因亦與沈璟在曲學和創作上有所討論。他著有《曲律》，對沈璟之嚴於曲律固有所稱許，但亦有所批評；又認為沈璟以俚俗為「本色」之說，是錯誤的見解。馮夢龍（一五七四─一六四六）曾以所著《雙雄記》向沈璟請益。其所著《太霞新奏》和《墨憨齋曲譜》都受沈璟《南曲譜》不少影響。顧大典與沈璟都蓄養家伎，常相伴為「香山、洛社之遊」[78]，以詩相酬贈。但顧大典《青衫記》以吳音協韻，鄰韻

[76] 曾永義：〈散曲、戲曲「流派說」之溯源、建構與檢討〉，《中國文學學報》第六期（二〇一五年十二月），頁一─六四。

[77] 〔明〕沈自晉：《望湖亭》，《古本戲曲叢刊二集》（上海：商務印書館，一九五五年據長樂鄭氏藏明末刊本影印），頁一。

[78] 〔明〕王驥德：《曲律》，《中國古典戲曲論著集成》第四冊，卷四，頁一六四。

通押，則不取沈璟律法。卜世臣（生卒不詳）和呂天成兩人被王驥德認為都親炙沈璟而得其真傳。卜世臣還將

所著《冬青記》請沈璟審閱。沈自晉則是舉出「吳江大蠹」的沈璟之姪，還賡續其衣缽，編纂《南詞新譜》。

以上所舉環繞沈璟的呂天成、王驥德、馮夢龍、顧大典、卜世臣、沈自晉等都在曲學和劇作上與沈璟頗相

切磋，他們在功名上除顧大典曾任南京兵部主事，貶禹州知州外，皆功名不顯，但卻都是曲壇名家，可以想見

他們與沈璟同聲相應、相得益彰。

4.李玉。以李玉為核心的蘇州作家群之名錄及其對戲曲之愛好有如上述。而若考其彼此之間，因交遊而從事

的事業，則及門盧柏勳在其博士論文《清初蘇州崑劇劇壇研究》已論之甚詳。⑦⁹顏長珂、周傳家《李玉評傳》云：

蘇州群作家大都是社會地位低微的布衣之士，沉抑下層的「才人」。他們於功名無望，懷才不遇，便自然

而然地跟填詞作曲結下了不解之緣，把畢生才智交給梨園。他們基本上是以編劇為生的專業劇作家，因

而作品繁多，創作力旺盛。他們之間有一定的交往，常常彼此結合，或「同編」或「同閱」……從造詣、

成就和影響來看，李玉無疑是這批作家的代表和首領。

關係最密切的是朱素臣、朱佐朝、畢魏、張大復等。此外，老曲師鈕少雅、通俗文學大家馮夢龍、吳江

派曲家沈自晉等亦與李玉相友善。江左兩大詩人太倉吳偉業和常熟錢謙益也都與李玉有過交往。⑧⁰

顏、周二氏指出以李玉為首的蘇州作家群，彼此交往結合，而在創作上有群體「同編」或「同閱」的現象，而

柏勳更指出在曲譜的編製上，同樣有協同編訂的現象。⑧¹

⑦⁹ 盧柏勳：《清初蘇州崑劇劇壇研究》，第二章〈清初蘇州崑劇劇壇之作家及作品考察〉，頁一二九—二九六；第三章〈清初蘇州作家群之交遊互動探究〉，頁二九七—三六二。

⑧⁰ 顏長珂、周傳家：《李玉評傳》（北京：中國戲劇出版社，一九八五年），頁七。

其劇本之群體創作現象，柏勳例舉：

其四人合作者有：

1.《清忠譜》：李玉、朱㿥（素臣）、葉時章（稚斐）、畢魏。
2.《四奇觀》：朱㿥（素臣）、朱良卿（佐朝）等四人。
3.《四大慶》：朱㿥（素臣）、邱園、葉時章、盛際時。
4.《四大慶》：朱㿥（素臣）、朱佐朝、邱園、葉時章。

其三人合作者：

1.《定蟾宮》：朱㿥（素臣）、過孟起、盛國琦。

其二人合作者：

1.《一品爵》：李玉、朱佐朝。
2.《埋輪亭》：李玉、朱佐朝。
3.《後西廂》：葉時章（稚斐）、朱雲從。
4.《龍燈賺》：朱佐朝、朱雲從。
5.《黨人碑》：朱佐朝、邱園。
6.《虎囊彈》：朱佐朝、邱園。
7.《照膽鏡》：朱佐朝、朱雲從。

㉛　盧柏勳：《清初蘇州崑劇劇壇研究》，第三章第二小節「曲譜修纂之交流」、第三小節「劇本編寫之交流」，頁三一八—三三五。

其曲譜之共同編訂者：

1. 《寒山堂曲譜》：張彝宣（張大復）為主，李玉等參預。

2. 《北曲廣正譜》：李玉為主，朱㿎（素臣）等參預。

其共同創作劇本之情況，如《四大慶》第四本第十六齣【沽美子】云：

嘆人生樂事賒，嘆人生樂事賒。《四大慶》果佳絕，更與那四景風流巧襯貼。鬥新聲四折，說什麼靈心幻舌：葉稚蜚泰山奇寫，丘映雪匡廬妙結，朱素靈岳陽巧設，盛濟如峨嵋弄拙。俺呵，無非是情惬興熱，長端便捷。呀！總不計大家優劣。 **82**

此曲明白的說出四人分工合作《四大慶》的情況和各自負責的部分。

及門李佳蓮《清初蘇州劇作家研究》云：

清初蘇州劇作家除了本身內部的往來交流以外，向外接觸的友朋還包括了詩文家、書畫家、音樂家、通俗文學家、表演家等等，可見他們所從事的戲曲活動並非孤立的、片面的、單獨的層面而已，而是能夠貫通文學與藝術、理論創作與實踐演出，甚且是融合雅（正統文人）與俗（民間藝人）的多方吸收、交流與融合的綜結合體。當然，劇作家們能有如此廣泛的交流對象，是和清初蘇州一地蓊鬱的人才湧現、豐富的藝文資產，與高度的文化素質有相輔相成的關係。 **83**

佳蓮概括的說明了清初以李玉為首的蘇州作家群與群外人士交遊的情況，柏勳則在其博士論文中詳考其實際的

82 〔清〕朱素臣等著：《四大慶》，收入《古本戲曲叢刊五集》（上海：上海古籍出版社，一九八六年據泰縣梅氏綴玉軒鈔本影印），下冊，第四本，第十六場，無頁碼。

83 李佳蓮：《清初蘇州劇作家研究》（新北：花木蘭文化出版社，二〇一三年），頁七三。

現象……：譬如馮夢龍對蘇州作家群有守律理論、場上之曲要求、通俗庶民化的三點影響。《音韻須知》有「廣陵李書雲輯，吳門朱素臣校」⑧⑤的題識。馮夢龍建議沈自晉修訂沈璟《南曲譜》為《南曲新譜》，臨終前並把未完稿之《墨憨齋曲譜》交給沈自晉，使之採用於《新譜》之中。又俞為民《宋元南戲考論‧南曲譜的沿革與流變》指出鈕少雅（一五六四—？）《南曲九宮正始》有幾項成就……：「一是精選曲文；二是實事求是；三是詳考錯訛；四是辨明異同。」⑧⑥這幾項成就，也同時體現在李玉《北詞廣正譜》和張彝宣《寒山堂曲譜》之中。又《秦樓月》傳奇卷首署「吳門朱素臣編次、湖上李笠翁評閱」⑧⑦，李漁不止為此劇作眉批，還另補兩齣戲。陳維崧（一六二六—一六八二）、余懷（一六一六—一六九六）、顧湄（生卒不詳）、江琬（一六二四—一六九一）也為之題詩，又錢謙益、顧湄為李玉《眉山季》題詞，吳偉業為李玉《清忠譜》作序，馮夢龍也為李玉作《重訂永團圓》敘〉、為畢魏作《三報恩》序〉；而《秦樓月》除吳綺作序外，更聚會江南文士品評，留下許多題識，依次為吳下悔庵（尤侗）題詩、梅花樓伊人（顧湄）【相見歡】【長相思】、蜀眉山鈍老（江琬？）題詞、廣霞山人（余懷）題詩、笠翁（李漁）【鵲橋仙】等，堪稱一時風雅盛事。

而士大夫交遊，規模之大者，莫過於結社集會，飲酒賦詩、徵歌演劇，以復社為例……：蘇人吳翌鳳（一七

⑧④ 見盧柏勳：《清初蘇州崑劇劇壇研究》第三章第二節「清初蘇州作家群之群外交遊」，頁三〇八—三三五。

⑧⑤〔清〕李書雲輯，〔清〕朱素臣校：《音韻須知》，收入《續修四庫全書》集部第一七四七冊（上海：上海古籍出版社，二〇〇二年據上海辭書出版社圖書館藏清刻本影印），頁一，總頁二二六。

⑧⑥ 俞為民：《宋元南戲考論》（臺北：臺灣商務印書館，一九九四年），頁三八六—三九二。

⑧⑦〔清〕朱素臣編次：《秦樓月》，收入《古本戲曲叢刊三集》（上海：文學古籍刊行社，一九五七年據北京圖書館藏清初刊本影印），卷上，〈情概〉，頁一。

二—一八—九《鐙窗叢錄》云：

南都新立，有秀水姚淛北若者，英年樂於取友。盡收質庫所有私錢，載酒徵歌。大會復社同人於秦淮河

上，幾二千人，聚其文為《國門廣業》。時阮集之填《燕子箋》傳奇，盛行於白門。是日，句隊末有演此

者，故北若（姚淛）詩云：「柳暗花溪澹汧天，恣攜紅裛放鐙船。梨園弟子覘人意，隊隊停歌《燕子

箋》。」。⑧⑧

又清人程穆衡（生卒不詳）《吳梅村詩集箋注・癸巳春日襖飲社集虎邱即事》云：

癸巳（順治十年，一六五三）春同聲、慎交兩社，各治具虎邱申訂，九郡同人至者五百人，……會日以

大船廿餘，橫亙中流，每舟置數十席，中列優唱，明燭如繁星。伶人數部，歌聲競發，達旦而止。⑧⑨

這兩段資料既可看出明末清初士大夫所組成的「復社」凝結力和聲勢的龐大，而且也可看出他們對於國家興亡

似乎都無動於衷。南明君臣腐敗，他們照樣「恣攜紅裛放鐙船」，國家亡了他們同樣「歌吹達旦」。

⑧⑧ 〔清〕吳翌鳳：《鐙窗叢錄》，收入《續修四庫全書》子部第一一三九冊（上海：上海古籍出版社，二〇〇二年據民國

十五年鉛印涵芬樓秘笈本影印），卷一，頁一三，總頁五七九。

⑧⑨ 〔清〕吳偉業著，〔清〕程穆衡箋：《吳梅村詩集箋注》（上海：上海古籍出版社，一九八三年據清保蘊樓鈔本影印），

上冊，卷五，頁四，總頁二九五。

二、明清宗人貴族、政府主官、庶民百姓之戲曲生活

(一)明清宗人貴族之戲曲生活

明代宗人貴胄對戲曲影響最大的自然是寧獻王朱權和周憲王朱有燉。他們都以宗藩提倡雜劇，對於明代北曲雜劇復興的貢獻很大。

寧獻王《太和正音譜》[90]更給北曲立下了規範。只是他對於倡優作家有很大的偏見，他說：「子昂趙先生曰：『娼夫之詞，綠巾詞。』其詞雖有切者，亦不可以樂府稱也。故入於娼夫之列。」所以他將趙敬夫、張國賓、花李郎、紅字李二都屏斥在「樂府群英」之外，而別立「娼夫不入群英者四人」一目，甚至於更將趙敬夫字改為「趙明鏡」，張國賓字改為「張酷貧」，他的理由是，娼夫「異類託姓，有名無字。」故「止以樂名稱之，互世無字」。[92]同時他更發表了以下這麼一段議論：

雜劇俳優所扮者謂之娼戲，故曰「勾欄」。子昂趙先生曰：「良家子弟所扮雜劇，謂之行家生活，娼優所扮者，謂之戾家把戲。良人貴其恥，故扮者寡，今少矣；反以娼優扮者謂之行家，失之遠也。」或問其何故哉？則應之曰：「雜劇出於鴻儒碩士、騷人墨客，所作皆良人也。若非我輩所作，娼優豈能扮乎？

[90]　《太和正音譜》應為寧獻王門下客所著，寧獻王不過署名而已，其說見本書《〈太和正音譜〉的作者問題》一文。

[91]　〔明〕朱權：《太和正音譜》，《中國古典戲曲論著集成》第三冊，頁四四。

[92]　〔明〕朱權：《太和正音譜》，《中國古典戲曲論著集成》第三冊，頁四四。

推其本而明其理，故以為庾家也。」關漢卿曰：「非是他當行本事，我家生活。他不過為奴隸之役，供

笑獻勤，以奉我輩耳。子弟所扮，是我一家風月。」雖是戲言，亦合於理，故取之。❸

趙子昂是末代王孫，體內沒有庶民的血液，尚有可能說那樣的話語，而從「偶倡優不辭」的關漢卿，加上當時

士大夫李時中、馬致遠與倡優花李郎、紅字李二合撰《黃粱夢》的事實❹看來，關氏是不可能那樣說的。其實

那不過是寧獻王借古人以發己見而已。而寧獻王這段議論簡直將戲曲宣布為貴族、文士的特權和私有物；明代

戲曲也因此走上貴族化、文士化的途徑，其內容、感情也逐漸和民間脫節。

周憲王著有《誠齋雜劇》三十一種，俱存。著作之多除了元代的關漢卿和高文秀，無人可以比擬，而若以

現存作品來說，則其數量之多是元明第一了。他的作品既多，音律諧美，方面又廣，文字且有「金元風味」，更

重要的是在體製和排場上都有突破和創新，此後的作者每從他得到啟示和發展。他在元明雜劇史上，可以說居

於樞紐的地位。

清代也有四位親王與戲曲的關係密切，上文所敘及奉乾隆之命主持「律呂正義館」修纂宮譜和編製新戲的

莊親王胤祿，看似厥功甚偉，但其實是因張照以成事，算不上有真正的貢獻。

但乾隆末的康親王永恩（？—一七九七），則是位戲曲作家。他字惠周，號蘭亭主人。生年未詳，卒於嘉慶

二年（一七九七）。康修親王崇安之子，襲封康親王。乾隆四十三年（一七七八），復其祖禮烈親王爵號，改稱

❸〔明〕朱權：《太和正音譜》，《中國古典戲曲論著集成》第三冊，頁二四—二五。

❹賈仲明【凌波仙】詞云：「元貞書會李時中、馬致遠、花李郎、紅字公，四高賢合捻《黃粱夢》。東籬翁頭折冤，第二

折商調相從；第三折大石調，第四折是正宮。都一般愁霧悲風。」東籬為馬致遠之別號。〔元〕鍾嗣成：《錄鬼簿》，《中

國古典戲曲論著集成》第二冊，頁二〇四。

禮親王，死後諡恭。為人平易，崇尚儉約。好讀書，擅長詩文詞曲。著有《誠正堂稿》、《律呂元音》、《金錯臉

鮮》等。⑨⑤所著傳奇四種：《五虎記》本事出《說唐演義全傳》；《四友記》出元無名氏《張天師斷風花雪月》

和吳昌齡（生卒不詳）《花間四友東坡夢》；《三世記》出王士禎（一六三四─一七一一）《池北偶談》卷二十

四《邵進士三世姻緣》；《雙兔記》出明徐渭《四聲猿》之《花木蘭替父從軍》。四種俱存。另有雜劇《度藍

關》，演韓愈、藍采和事，亦存。傳奇四種合稱《漪園四種》。⑨⑥

其《五虎記》，作者於首齣〈緣起〉 【西江月】自述作意云：「從來興邦烈士，應知勇猛難尋。攻城略地定

乾坤，那個離了戰陣。　銜（書作「啣」）杯場上閒看，看他英勇莫論。唐家五虎果超群，寫來且驚眾

論。」⑨⑦　「五虎」指秦瓊、程咬金、尉遲恭、王君廓、段志玄。

其《四友記》首齣〈標目〉 【齊天樂】云：「自來騷客少年場，雪月風花為上。四時之內，八節之中，自

有雄才氣壯。　解意難忘，恐真實莫變，流落他方。蝸牛一角，隱得金針在內藏。」⑨⑧

其《三世記》首齣〈標目〉 【滿庭芳】云：「人世經常各異，有奇有變何妨。從來怪事盡尋常，人生多似

夢，夢裡即荒唐。　莫言三世無由，傳自貽上漁洋。閒歌一曲樂迴腸，花間風送露，月照曲欄旁。」⑨⑨

其《雙兔記》首齣〈標目〉 【西江月】云：「大易無限文章，變爻返覆陰陽。是男是女有何妨，只要名節

⑨⑤ 據郭英德：《明清傳奇綜錄》（石家莊：河北教育出版社，一九九七年），下冊，頁一○五○。
郭英德：《明清傳奇綜錄》，下冊，頁一○五○。

⑨⑥ 〔清〕永恩：《漪園四種・五虎記》（清乾隆四十一年一七七六，哈佛大學藏本），卷上，〈緣起〉，頁一。

⑨⑦ 〔清〕永恩：《漪園四種・五虎記》，卷上，〈緣起〉，頁一。

⑨⑧ 〔清〕永恩：《漪園四種・四友記》，卷上，〈標目〉，頁一。

⑨⑨ 〔清〕永恩：《漪園四種・三世記》，卷上，〈標目〉，頁一。

綱常。

對茲一番奇事，方知孝義難忘。作成《雙兔》警優場，特表木蘭名望。」[100]

郭英德《明清傳奇綜錄》謂永恩《漪園四種》皆「結構紊雜，詞曲平板，殆非佳作」。[101]

清代另兩位親王醇親王奕譞（一八四〇—一八九一）、肅親王善耆（一八六六—一九二二），一在咸豐，一在宣統，他們對於「京腔」的倡導和維護，都盡了最大的努力。[102]

(二)明清的官府演戲

在前文論宋元南戲和金元雜劇時，述及彼時之戲曲演員，主要由樂戶歌妓擔任。而樂戶有「喚官身」的義務，亦即應官府之召於其酒筵演出侑酒。樂戶的制度始於北魏，至清雍正間始被廢除。所以宋元明官府不必蓄養戲班而自有民間樂人承應。這種情形在清初還見記載，金埴（一六六三—一七四〇）《巾箱說》云：

凡宴會使樂，人多樂觀忠孝節義之劇。戊戌（康熙五十七年，一七一八）仲冬，家太守紫庭公於兗署錢予南旋。姑蘇名部搬《節孝記》，至孝子見母，不惟座客指顧稱歎，有欲涕者，即兩優童亦宛然一母一子，情事楚切，不覺淚滴氍毹間。[103]

可見金埴南歸時，兗州太守曾召姑蘇名部到府署演出《節孝記》為他餞行。官署自蓄戲班的，除了江寧、蘇州、杭州織造府因有供奉宮廷優人與南巡接駕的任務外，官員如私自蓄養，則雍正和道光皇帝皆曾明令禁止。但是

[100] 〔清〕永恩：《漪園四種‧雙兔記》，卷上，〈標目〉，頁一。

[101] 郭英德：《明清傳奇綜錄》，下冊，頁一〇五一。

[102] 王芷章：《腔調考源》，轉引自《清代伶官傳》（北京：商務印書館，二〇一四年），卷四，頁二七—二八。

[103] 〔清〕金埴撰，王湜華點校：《巾箱說》，頁一四〇。

錄》云：

地方府州縣的官署則常配合民間節令慶典或迎神賽社，舉辦演劇活動。譬如萬曆二十年（一五九二）左右，江盈科（一五五三－一六○五）任長洲知縣，曾寫〈迎春歌〉[104]記蘇州迎春演戲情況，時任吳縣知縣的袁宏道（一五六八－一六一○），也有〈迎春歌和江進之（盈科字）〉[105]。清人葉紹袁（一五八九－一六四八）《啟禎記聞錄》云：

撫院大廳，曹虎於望前，搭臺關帝、城隍兩廟。喚上等梨園二班，各演戲七日以款神，士民統觀。[106]

可見賽會活動雖由官府舉辦，而演出戲班也自民間召來。官府公宴，演出戲曲，所演劇目要適配場合，似乎在明末就已逐漸形成慣例。陶奭齡（一五七一－一六四○）《小柴桑喃喃錄》云：

如《四喜》、《百順》之類，〈頌〉也；有慶喜之事則演之，《五倫》、《四德》、《香囊》、《還帶》等，〈大雅〉也；《八義》、《葛衣》等，〈小雅〉也；尋常家庭燕會則演之。《拜月》、《繡襦》等，〈風〉也；閒庭別館，朋友小集，或可演之。至於《曇花》、《長生》、《邯鄲》、《南柯》之類，謂之逸品，在四詩之外，禪林道院，皆可搬演，以代道場齋醮之事。[107]

[104]〔明〕江盈科著，黃仁生輯校：《江盈科集》（長沙：嶽麓書社，一九九七年），卷二，〈迎春歌〉，頁九九，〈迎春感賦〉，頁一○一。

[105]〔明〕袁宏道：《袁中郎全集》，《四庫全書存目叢書》集部第一七四冊（濟南：齊魯書社，一九九七年據山西大學圖書館藏明崇禎二年武林佩蘭居刻本影印），卷二九，頁二一三，總頁七一八－七一九。

[106]〔清〕葉紹袁：《啟禎記聞錄》（上海：商務印書館，一九一七年），卷六，頁八一－九。

[107]〔明〕陶奭齡：《小柴桑喃喃錄》（明崇禎間（一六二八－一六四四）吳寧李為芝校刊本，國家圖書館藏本），卷上，頁

這是就演出「全本戲」而論的；其實只能說是概論性，難以說是絕對性。因為一部傳奇大抵悲歡離合兼具，旨

歸雖有所趨，卻不全然直指。可是萬曆以後，折子戲逐漸發達，公宴場合，坐首席的人點戲，就不能不考慮劇

目與演出場合的適切性。焦循《劇說》卷六云：

公宴時，選劇最難。相傳：有秦姓者選《琵琶記》數齣，座有蔡姓者意不懌；秦急選〈風（瘋）僧〉一

齣演之，蔡意始平。歲乙卯（乾隆六十年，一七九五），余在山東學幕，試完，縣令送戲，幕中有林姓者

選〈孫臏詐風（瘋）〉一齣，孫姓選〈林沖夜奔〉一齣，皆出無意，若互相詗者。主人阮公之叔阮北渚鴻

解之曰：「今日演《桃花扇》可也。」懷寧粉墨登場，演〈鬧丁〉、〈鬧榭〉二齣，北渚拍掌稱樂，一座

盡歡。⑩

(三)明清庶民百姓之戲曲生活

因為蔡伯喈有不忠不孝之嫌，瘋僧大罵秦檜，孫臏裝瘋賣傻、林沖夜奔逃命，對在座姓蔡姓秦姓孫姓林的人都

意存不敬，都會引起不快之感，所以姓阮的北渚先生便改點《桃花扇》的〈鬧丁〉、〈鬧榭〉以劇中同姓的阮大

鋮來自我調侃，既解除了眼前孫姓、林姓的尷尬，同時也引發大家為之「機趣橫生」。

明清帝王、士大夫如此喜好戲曲，庶民百姓更不用說。葉盛（一四二〇—一四七四）《水東日記》卷二十一

〈小說戲文〉云：

今書坊相傳射利之徒，偽為小說雜書，南人喜談如漢小王、蔡伯喈、楊六使；北人喜談如繼母大賢等事

六五—六六。

⑩〔清〕焦循：《劇說》，《中國古典戲曲論著集成》第八冊，卷六，頁二〇八。

甚多。農工商販，鈔寫繪書，家蓄而人有之，痴騃婦女，尤所酷好；好事者因目為「女通鑑」，有以

也。⑩

《劇說》卷六云：

邱瓊山過一寺，見四壁俱畫《西廂》，曰：「空門安得有此！」曰：「老僧於此悟禪。」⑩

又謝肇淛（一五六七—一六二四）《五雜組》卷十五有云：

宦官婦女看演雜戲，至投水遭難，無不慟哭失聲，人多笑之。⑩

庶民對於戲劇如此的酷好，而戲劇之深中其心又如此之深。因此，一有演劇的機會，便競相爭睹。呂天成《曲品》卷下云：

冬青，悲憤激烈。……吾友張望侯曰：「檇李屠憲副於中秋夕，帥家優於虎丘千人石上演此，觀者萬人，多泣下者。」⑫

張岱《陶庵夢憶》也記載許多演劇的盛大場面，如卷一「金山夜戲」條，記張氏自攜戲具，命家優盛張燈火，演於龍王堂大殿中，唱韓蘄王金山及長江大戰諸劇，鑼鼓喧天，一寺人皆起看。卷七記載「西湖七月半」，卷五「虎邸中秋夜」描繪各色人等「無不鱗集」，「鼓吹百十處」⑬，「燈火優傒，聲光相亂」。⑭而城隍廟前演《冰

⑩〔明〕葉盛著，魏中平點校：《水東日記》（北京：中華書局，一九八〇年），頁二二三—二二四。

⑩〔清〕焦循：《劇說》，《中國古典戲曲論著集成》第八冊，卷六，頁二一四。

⑩〔明〕謝肇淛：《五雜組》（上海：上海書店出版社，二〇〇一年據上海圖書館藏明如韋館刻本點校），卷一五，頁三一三。

⑩〔明〕呂天成：《曲品》，《中國古典戲曲論著集成》第六冊，頁二三三。

⑩〔明〕張岱：《陶庵夢憶》，卷五，頁四七。

山記》：「觀者數萬人，臺址鱗比，擠至大門外。」⑮甚至於「越俗掃墓，男女袨服靚妝，畫船簫鼓，……唱無字曲」。⑯蘇州士女六月二十四日，「傾城而出，畢集於闔門外之荷花宕」⑰，聲歌縱歡。

以下引其《陶庵夢憶‧虎邱中秋夜》以見明代各色人等愛好戲曲之情況：

虎邱八月半，土著流寓、士夫眷屬、女樂聲伎、曲中名妓戲婆、民間少婦好女、崽子孌童及游冶惡少、清客幫閒、傯僮走空之輩，無不集。自生公臺、千人石、鶴澗、劍池、申文定祠，下至試劍石、一二山門，皆鋪氈席地坐，登高望之，如雁落平沙，霞鋪江上。天暝月上，鼓吹百十處，大吹大擂，十番鐃鈸，漁陽摻撾，動地翻天，雷轟鼎沸，呼叫不聞。更定，鼓鐃漸歇，絲管繁興，雜以歌唱，皆「錦帆開澄湖萬頃」同場大曲，蹲踏和鑼絲竹肉聲，不辨拍煞。更深，人漸散去，士夫眷屬皆下船水嬉，席席徵歌，人人獻技，南北雜之，管弦迭奏，聽者方辨句字，藻鑒隨之。二鼓人靜，悉屏管弦，洞簫一縷，哀澀清綿，與肉相引，尚存三四，迭更為之。三鼓，月孤氣肅，人皆寂閴，不雜蚊虻，一夫登場，高坐石上，不簫不拍，聲出如絲，裂石穿雲，串度抑揚，一字一刻，聽者尋入鍼芥，心血為枯，不敢擊節，惟有點頭。然此時雁比而坐者，猶存百十人焉。使非蘇州，焉討識者！⑱

像這樣的場景，拿來和其杭州「西湖七月半」對看，不難想像晚明的士大夫百姓是如何的在過笙歌競逐的生活，

⑭〔明〕張岱：《陶庵夢憶》，卷五，頁四六—四七。
⑮〔明〕張岱：《陶庵夢憶》，卷一，頁六。
⑯〔明〕張岱：《陶庵夢憶》，卷一，頁六。
⑰〔明〕張岱：《陶庵夢憶》，卷七，頁七〇。
⑱〔明〕張岱：《陶庵夢憶》，卷七，頁六二。

而其戲曲藝術又是如何的發達。試想《浣紗記》第十四出〈打圍〉旦貼合唱【普天樂】「錦帆開牙檣動」，第三十齣〈採蓮〉吳王領唱的合唱曲【念奴嬌序】「澄湖萬頃」⑲那樣的同場大曲，人人張口能唱，相為應和，又是如何動人的場景。而這種傳統，在虎丘⑳是歷久不衰的。清初錢謙益《初學集·似虞周翁八十序》所記的周似虞彷彿就是張岱所記虎丘中秋夜那位最後登坐石上的歌者。

一般庶民百姓的戲曲生活，無論宋元明清乃至今日民國尚且與節令和賽會有極密切的關係。節令演戲，假藉年俗同歡，賽會演戲則人神共享而實質歸於人，往往更為盛大。此節令和賽會演戲，由於全民皆可參與，所以大抵只能「廣場奏技」，格調趨於俚俗，形式偏於熱鬧，內容若非忠孝節義，便是猥褻調笑。

至於勾欄演出，明代自萬曆以後，民間的職業戲班的名班名角便可入宮承應；官府演戲也以他們「喚官身」；庶民百姓只要付費就可以入場看戲。所以「勾欄獻藝」純為以演戲謀生的職業劇團，其服務範圍堪稱上自內廷，下至里巷，無論帝王公卿士大夫百姓，皆可提供娛樂。

明清戲曲戲班的腳色，南戲有生、旦、貼、淨、末、外、丑七色，故福建小梨園謂之「七子班」，傳奇則由增老旦、小生而九色，再增小丑、副淨、小旦而為十二色。明王驥德《曲律》卷三〈論部色第三十七〉云：

今之南戲，則有正生、貼生（或小生）、正旦、貼旦、老旦、小旦、外、末、淨、丑（即中淨）、小丑（即小淨），共十二人，或十一人，與古小異。㉑

⑲〔明〕梁辰魚撰；吳書蔭編集校點：《梁辰魚集》（上海：上海古籍出版社，一九九八年），《浣紗記》，頁四八六、五三三。

⑳張岱《陶庵夢憶》書中寫作「虎邱」，而今江蘇省蘇州市的山丘，寫作「虎丘」。「虎邱」鎮係指福建省安溪縣下轄城鎮。徵引文獻之外，以「虎丘」行文。

㉑〔明〕王驥德：《曲律》，《中國古典戲曲論著集成》第四冊，卷三，頁一四三。

所云「南戲」實為「傳奇」。

清李斗(?—一八一七)《揚州畫舫錄》卷五云：

副末以下，老生、正生、老外、大面、二面、三面七人，謂之男腳色；老旦、正旦、小旦、貼旦四人，謂之女腳色，打諢一人，謂之雜：此江湖十二腳色。

李斗所云「江湖十二腳色」，實指花部亂彈而言。可見戲班腳色不出十二種，即可應付演出。而演之於氍毹的家樂，雖然主要蓄養於官吏士夫，但巨商豪賈又何嘗不可。而無論如何，一般庶民百姓是無以與於排場的。所以庶民百姓的戲曲生活，便主要反映於節令、賽會之中，所搬演的自然是職業戲班。以下舉數例以見其梗概：

張岱《陶庵夢憶》卷四〈嚴助廟〉云：

陶堰司徒廟，漢會稽太守嚴助廟也。歲上元設供，任事者聚族謀之，終歲。……十三日以大船二十艘載盤幹，以童崽扮故事，無甚文理，以多為勝。城中及村落人，水逐陸奔，隨路兜截轉捩，謂之「看燈頭」。五夜，夜在廟演劇，梨園必倩越中上三班或催自武林者，纏頭日數萬錢。唱伯喈、荊釵，一老者坐臺下對院本，一字脫落，群起噪之，又開場重做。越中有「全伯喈」、「全荊釵」之名起此。天啟三年，余兄弟攜南院王岑、老串楊四、徐孟雅，圓社河南張大來輩往觀之，到廟蹴踘，張大來以一丁泥一串珠名世。……劇至半，王岑扮李三娘，楊四扮火工竇老，徐孟雅扮洪一嫂，馬小卿十二歲扮咬臍，串〈磨房〉、〈撒池〉、〈送子〉、〈出獵〉四齣。科諢曲白，妙入筋髓，又復叫絕。遂解維歸。戲場氣奪，鑼不得

〔清〕李斗著，汪北平、涂雨公校訂：《揚州畫舫錄》(北京：中華書局，一九六○年)，卷五，頁一二二。

響，燈不得亮。[123]

此段記載的是晚明在嚴助廟上元燈節的演戲活動：可見任事者煞費苦心，「聚族謀之終歲」，元宵前兩日，先有遊藝「看燈頭」，鼓起群眾熱鬧的氣氛。元宵當天，來廟埕演出的必是越中的上三班或來自杭州的名班，戲金高達每日數萬錢。演出要與劇本一字不差而有所謂「開場重做」。即此可見觀眾水準之高，即使職業名班，亦不敢稍事馬虎。可是天啟三年（一六二三），張岱兄弟的家班和串客，在看人演戲之餘，突然技癢，上臺演出《白兔記》中的四齣戲，使現場優劣立判，搶盡風采，而令人叫絕。即此亦可見，演戲風氣之盛，人人都可以隨時展現絕藝。

又清顧祿（一七九三─一八四三）《清嘉錄·青龍戲》云：

每歲竹醉日後，炎暑逼人，宴會漸稀，園館暫停，烹炙不復歌演，謂之「散班」。散而復聚，曰「團班」。中元前後，擇日祀神演劇，謂之「青龍戲」⋯⋯鐙戲出場，先有坐鐙彩畫臺閣人物，故事駕山倒海而出。鑼鼓敲動，魚龍曼衍，輝煌鐙燭一片，琉璃蓋金間，戲園不下十餘處，居人有宴會，皆入戲園，為待客之便，擊牲烹鮮，賓朋滿座，闌外觀者，亦累足駢肩，俗目之為看閒戲。[124]

可見蘇州一帶每年農曆五月十三日竹子生日的所謂「竹醉日」，天氣開始「炎暑逼人」，職業戲班只好「散班」，直到農曆七月十五日中元節前後才又「團班」，演出祭祠老郎廟的酬神「青龍戲」，可以宴會，入坐戲園；也可以「看閒戲」，闌外觀看：而裡裡外外，自是熱鬧滾滾。

[123]〔明〕張岱：《陶庵夢憶》，卷四，頁三三三─三四。

[124]〔清〕顧祿：《清嘉錄》，《續修四庫全書》子部第一二六二冊（上海：上海古籍出版社，二〇〇二年），卷七，頁七─八。

再看職業戲班「廣場奏技」的場景。《陶庵夢憶》卷六〈目蓮戲〉云：

余蘊叔演武場搭一大臺，選徽州旌陽戲子，剽輕精悍，能相撲跌打者三四十人，搬演《目連》，凡三日三夜。四圍女臺百什座，戲子獻技臺上，如度索、舞絙、翻桌、翻梯、觔斗、蜻蜓、蹬罈、蹬臼、跳索、跳圈、竄火、竄劍之類，大非情理。凡天神、地祇、牛頭、馬面、鬼母、喪門、夜叉、羅剎、鋸磨、鼎鑊、刀山、寒冰、劍樹、森羅、鐵城、血澥，一似吳道子地獄變相，為之費紙札者萬錢。人心惴惴，燈下面皆鬼色，戲中套數，如《招五方惡鬼》、《劉氏逃棚》等劇，萬餘人齊聲吶喊。熊太守謂是海寇卒至，驚起，差衙官偵問，余叔自往復之乃安。⑫⑤

余蘊叔選徽州旌揚戲子演「目蓮戲」，極盡雜耍特技之能事，光四圍之女臺就百餘座，演到精采動人處，萬餘觀眾齊聲吶喊，使得熊太守嚇得以為倭寇攻上來。想像這種場面，今日已難得一見。

在清代野外搭臺演出則有所謂「春臺戲」。王應奎（一六八四—約一七五九）《柳南文鈔·戲場記》云：

架木為臺，幔以布，環以欄，顏以丹毅……於是觀者方數十里，男女雜沓而至。有黎而老者，童而孺者，有扶杖者，有牽衣裾者，有衣冠甚偉者，有豎褐不完者，有踽步者，有蹀足者……約而計之，殆不下數千人焉。⑫⑥

又袁學瀾（生卒不詳）《吳郡歲華紀麗·春臺戲》云：

值春和景明，里豪市俠搭臺曠野，醵錢演劇，男婦聚觀。眾人熙熙，如登春臺，俗謂之春臺戲。抬神款待，以祈農祥。⑫⑦

⑫⑤ 〔明〕張岱：《陶庵夢憶》，卷六，頁五二—五三。

⑫⑥ 〔清〕王應奎：《柳南文鈔》，收入《清代詩文集彙編》第二五六冊（上海：上海古籍出版社，二〇一〇年），卷四，頁五。

可見這種在春和景明之日，由「里豪市俠搭臺曠野」，由眾人分攤戲資，祀神以祈農祥的「春臺戲」，其「男女雜沓」，四方湧至的各色人等，「殆不下數千人」，場面還是很盛大。

戲曲演出的場所，不止如以上所說的內廷、勾欄、堂會、野臺，甚至於客舍、酒館、船舫也都有記載可徵。

如明無名氏〈拘刷行院〉【耍孩兒】散套[128]，寫的正是妓女在酒樓應召獻技的情形。《陶庵夢憶》卷四〈泰安州客店〉云：

客店，至泰安州，不復敢以客店目之。余進香泰山，未至店里許，見驢馬槽房二十三間，再近，有戲子寓二十餘處；再近，則密戶曲房，皆妓女妖冶其中。余謂是一州之事，不知其為一店之事也。⋯⋯店房三等，下客夜素早亦素，午在山上用素酒果核勞之，謂之接頂。夜至店設席賀，謂燒香後，求官得官，求子得子，求利得利，故曰賀也。賀亦三等：上者專席，糖餅、五果、十餚、果核、演戲；次者二人一席，亦糖餅，亦餚核，亦演戲；下者三四人一席，亦糖餅餚核，不演戲，用彈唱。計其店中演戲者二十餘處，彈唱者不勝計。[129]

像這樣的「客店」演戲，應當類同家樂氍毹搬演一般；這和清代兼具宴飲聚會和舞臺演戲的「戲莊」，應當有前後傳承的關係。

上文敘士大夫結社演戲引清人程穆衡《春禊飲社集虎邱》說到「會日以大船廿餘，橫亙中流，每舟置數十

[127] 〔清〕袁景〔學〕瀾著，甘蘭經、吳琴校點：《吳郡歲華紀麗》，收入《江蘇地方文獻叢書》（南京：江蘇古籍出版社，一九九八年），卷二，頁七四。

[128] 隋樹森編：《全元散曲》（北京：中華書局，一九八六年），頁一八二一－一八二三。

[129] 〔明〕張岱：《陶庵夢憶》，卷四，頁三九－四○。

席，中列優唱，明燭如繁星。伶人數部，歌聲競發，達旦而止」。而在這之前《陶庵夢憶》的〈西湖七月半〉謂：「樓船簫鼓，峨冠盛筵，燈火優僂，聲光相亂。」[130]都可見「樓船演戲」，也是明清演戲的一種奇觀。其演出看似因緣士大夫，但孫毓修（一八七一—一九二二）〈綠天清話〉專欄，〈郭生始創戲院〉介紹虎丘有「蕩河船」云：

吳縣王鶴琴先生，耆年碩德，與談吳中掌故，則掀髯抵掌，如數家珍。嘗詢以吳中戲院之肇始，先生云：明末尚無此，款神宴客，侑以優人，則於虎邱山堂河演之，其船名捲梢，觀者別僱沙飛牛舌等小舟，環伺其旁，小如瓜皮，往來渡客者，則曰蕩河船，把槳者非垂髫少女，即半老徐娘，風流甚至，或所演不洽人意，岸上觀者輒拋擲瓦礫，劇每中止。船上觀客過多，恐遭覆溺，則又中止。一曲笙歌，周章殊甚。[132]

若此，則有「蕩河船」的渡客兼觀眾，與岸上的庶民共享該演劇形式。

結語

綜上所論，可見明清兩代在內廷之演劇機構、士大夫之家樂、民間之勾欄，以及明代遍天下之樂戶歌伎、清代之優僮、女戲搬演之下，上自帝王下至庶民，不喜戲曲的除了明英宗外，更難找出第二位。而嗜好戲曲的，

⑬〔清〕吳偉業著，〔清〕程穆衡箋：《吳梅村詩集箋注》，上冊，卷五，頁四，總頁二九五。

⑭〔明〕張岱：《陶庵夢憶》，卷七，頁六二一。

⑫〔清〕孫毓修〈綠天翁〉：〈綠天清話・郭生始創戲院〉，《小說月報》一九一二年第三卷第六期，頁二〇。

無論帝王、貴冑、官吏、士大夫、庶民百姓，則比比皆是，以致其戲曲生活多彩多姿，也因而自然促成戲曲藝術的蓬勃發展，所產生的戲曲名角也就指不勝屈。茲列舉兩代名角數人，以補前文之所未及，以見其技藝之超凡絕倫。

其一，李開先《閒居集・詞謔・顏容》：

顏容，字可觀，鎮江丹徒人，（周）全之同時也，乃良家子，性好為觀，每登場，務備極情態；喉喑響亮，又足以助之。嘗與眾扮趙氏孤兒戲文，容為公孫杵臼，見聽者無戚容，歸即左手持鬚，右手打其兩頰盡赤，取一穿衣鏡，抱一木雕孤兒，說一番，唱一番，哭一番，其孤苦感愴，真有可憐之色、難已之情。異日復為此戲，千百人哭皆失聲。歸，又至鏡前，含笑揖曰：「顏容，真可觀矣。」 ⑬

顏容本良家子，只是「性好為戲」的「串客」，並非以演戲討生活的職業演員，而對於演出的自我要求竟如此嚴苛，不教全場觀眾都感動，絕不停止對自己技藝的磨礪。

其二，侯方域（一六一八—一六五五）《壯悔堂集・馬伶傳》云：

馬伶者，金陵梨園部也。金陵為明之留都，社稷百官皆在，而又當太平盛時，人易為樂。其士女之問桃葉渡、遊雨花臺者，趾相錯也。梨園以技鳴者無論數十輩，而其最著者二：曰興化部，曰華林部。一日，新安賈合兩部為大會，遍徵金陵之貴客、文人，與夫妖姬、靜女，莫不畢集。列興化於東肆，華林於西肆，兩肆皆奏鳴鳳——所謂椒山先生者也。迨半奏，引商刻羽，抗墜疾徐，并稱善也。當兩相國論河套，而西肆之為嚴嵩相國者曰李伶，東肆則馬伶，坐客乃西顧而歎，或大呼命酒，或移坐更近之，首不復東。

⑬〔明〕李開先著，卜鍵箋校：《李開先全集》，中冊，頁一三五〇。

未幾，更進，則東肆不復能終曲。詢其故，蓋馬伶恥出李伶下，已易衣遁矣。馬伶者，金陵之善歌者也，

既去，而興化部又不肯輒以易之，乃竟輟其技不奏。去後且三年，而馬伶歸，遍告其故

侶，請於新安賈曰：「今日幸為開讌，招前日賓客，願與華林部更奏鳴鳳，奉一日歡。」既奏，已而論

河套，馬伶復為嚴嵩相國以出，李伶忽失聲韴韴前，稱弟子。興化部是日遂凌出華林部遠甚。其夜華林

部過馬伶曰：「子天下之善技也，然無以易李伶。李伶之為嚴相國，至矣，子又安從授之而掩其上哉？」

馬伶曰：「固然，天下無以易李伶，李伶即又不肯授我。我聞今相國崑山顧秉謙者，嚴相國儔也。我走

京師，求為其門卒，三年日侍崑山相國於朝房，察其舉止，聆其語言，久乃得之，此吾之所為師也。」

華林部相與羅拜而去。馬伶名錦，字雲將，其先西域人，當時猶稱「馬狐狐」云。

侯方域這篇〈馬伶傳〉除了藉此嘲諷「今相國崑山顧秉謙者，嚴相國儔也」外，也讓我們看到了自宋元以來名

班「對棚」比高下的現象；更使我們領會到名角「十年磨一劍」對技藝之功夫絕活精益求精的毅力和精神。

其三，清褚人獲（一六三五—？）《堅瓠癸集》載鄭桐庵〈周鐵墩傳〉云：

吳中故相國申文定家，所習梨園，為江南稱首，鐵墩者又梨園稱首也。姓周氏，魁岸趫雄，平顱廣顙，

方面矬項，身短而肥。自項至踵，廣狹方圓略稱，人呼鐵墩云。鐵墩當場而立，木強遲重，方其蹋鞠、

超距、角抵、跳躍，雖俊鶻飛隼莫能過也。數歲時，侍相國所，相國目之曰：「此童子當有異。」教之

歌歌，教之泣泣，教之官官，教之乞乞，盡忖宵摩，滑稽敏給，固不形容曲中，極于自然。時復援引古

今，以佐口吻，資談笑于相國左右。余素不耐觀劇，然不厭觀申氏家劇。每座間，輒自提絜，毋跼跛，

〔明〕侯方域：《壯悔堂文集》，收入《四部備要》第八六冊（上海：中華書局，一九三六年），卷五，頁五七。

母弁鄙，母輕薄歌呼、謔浪諧調，母以道學示嚴重，母以氣節示凌踔，懼驚鐵墩搋摩去也。觀者如入雲霧中，啼笑悲歡，動心失志。而鐵墩冷眼看人，四筵之性情畢見，擅名梨園四十年。[135]

周鐵墩是明萬曆間相國申時行家班的一員，因長相醜陋，有如鐵墩，因以為名。申相國獨具慧眼調教，養成模仿人物百態唯妙唯肖的絕技。康熙元年（一六六二）金之俊（一五九三—一六七〇）致仕返蘇州，多次觀賞周鐵墩的演出，為他作〈鐵墩贊〉，云：[136]

鐵墩鐵墩，遊戲乾坤。一言一動，奸雄面孔。多怒多歡，宵小肺腑。千秋百祀，令人切齒。董狐直筆，遜其刻劃。惡魄有知，慈悲導師。當場活潑，總是棒喝。自少至老，從無煩惱。今年八十，少壯莫敵。宜乎長生，神仙地行。

鐵墩工白淨，發揮其行當專工技藝，將所扮飾之人物，刻畫到無微不至的程度。

明清兩代像顏容、馬伶、周鐵墩那樣的演出，散見諸家筆與評傳中，其所以能如此藝絕群倫，除了先天的稟賦，後天的努力外，還有名師嚴格的教習。如張岱《陶庵夢憶》卷二〈朱雲崍女戲〉云：

朱雲崍教女戲，非教戲也。未教戲，先教琴，先教琵琶，先教提琴、弦子、簫管、鼓吹、歌舞，借戲為之，其實不專為戲也。……絲竹錯雜，檀板清謳，入妙腠理……西施歌舞，對舞者五人，長袖緩帶，繞身若環，曾撓猗那，弱如秋藥……見者錯愕。雲老好勝，遇得意處，輒盱目視客。得一讚語，

[135] 金之俊：《息齋集》（北京：中國國家圖書館藏清順治六年（一六四九）刻本），卷五。此轉引陸萼庭：《崑劇演出史稿》（上海：上海教育出版社，二〇〇六年），頁一三一。

[136] 〔清〕褚人獲輯撰：李夢生校點：《堅瓠集》，收入《歷代筆記小說大觀》（上海：上海古籍出版社，二〇一二年），癸集，卷一，頁七三八—七三九。

輒走戲房，與諸姬道之。倏出倏入，頗極勞頓。❸137

可見朱雲崍之親自訓練女伶，是對戲曲藝術基礎之彈奏歌舞先作嚴格的訓練；而在演出時，只要有人讚美，他

便即時轉達鼓勵。李漁《閒情偶寄》更以〈演習部〉和〈聲容部〉論述他對戲曲演員的選擇和培養。其〈喬復

生、王再來二姬合傳〉云：

命伶工奏予所撰新詞，名《鳳求鳳》，……二姬垂簾竊視……。次日詰之，……試以劇中情事，一一為我

道之。渠即自顛至末，詳述一過，纖毫弗遺……再詢：「詞義，則能明矣？曲中之味，亦能咀嚼否耶？」

對曰：「有是音，有是容，二者不可偏廢；容過目即逝矣，曲之餘響，至今猶在耳中……。」未幾，則

情不自禁，人前亦難捫舌矣。謂予曰：「歌非難事，但苦不得其傳，使得一人指南，則場上之音，不足

效也。」予笑曰：「難矣哉！未習詞曲，先正語言，汝方音不改，其何能曲？」對曰：「是不難，請以

半月為期。」……果如期而盡改，儼然一吳儂矣。❸138

可見李漁訓練其女戲姬人的步驟方法是：先教其看戲，從中掌握劇情，明其詞義、品其曲味，了解其音、容的

互動生發。因為喬復生來自山西平陽，不改方音土腔，所以要她從語言的根本，糾正為吳儂軟語。

舉此二例，同樣可以窺豹一斑，說明明清優伶所以技藝精湛的普遍原因。

雖然戲曲自成立之後，即以歌、舞、樂為美學元素，發展出虛擬、象徵、程式為表演藝術之基本原理，對於

今之所謂「舞臺美術」並不講求，但是明清事實上已有人開始嘗試營造。《陶庵夢憶》卷五〈劉暉吉女戲〉云：

❸137 〔明〕張岱：《陶庵夢憶》，卷二，頁一三。

❸138 〔清〕李漁：《笠翁文集》，收入浙江古籍出版社編：《李漁全集》第一卷（杭州：浙江古籍出版社，一九九一年），卷二，頁九五—九六。

劉暉吉奇情幻想，欲補從來梨園之缺陷。如《唐明皇遊月宮》，葉法善作場上，一時黑魆地暗，手起劍

落，霹靂一聲，黑幔忽收，露出一月，其圓如規，四下以羊角染五色雲氣，中坐常儀，桂樹吳剛，白兔

搗藥。輕紗幔之內，燃賽月明數株，光焰青黎，色如初曙。撒布成梁，遂躡月窟，境界神奇，忘其為戲

也。其他如舞燈，十數人手攜一燈，忽隱忽現，怪幻百出，匪夷所思。令唐明皇見之亦必目瞪口開，謂

氍毹場中那得如許光怪耶！彭天錫向余道：「女戲至劉暉吉，何必男子，何必彭大！」天錫，曲中南董，

絕少許可，而獨心折暉吉家姬，其所賞鑒，定不草草。 ⑬

劉暉吉女戲這場《唐明皇遊月宮》的演出，令張岱和彭天錫大為讚嘆折服，其故是其舞臺美術之「光怪陸離」

有如今之聲光電化科幻，而在距今三、四百年之明人劇場上即可以呈現！豈不教人瞠目結舌，驚為觀止！

又李漁《蜃中樓》第五齣〈結蜃〉標目下注云：

預結精工奇巧蜃樓一座，暗置戲房，勿使場上人見。俟場上唱曲放煙時，忽然抬出。全以神速為主，使

見者驚奇羨巧，莫知何來，斯有當於蜃樓之義，演者萬勿草草。 ⑭

所云「唱曲放煙時」是指場面上演出海中魚蝦鱉蟹合力吐煙氣以營造蜃樓之時，此時舞臺上必使之煙漫霧迷，

而張伯騰將拄杖擲出，變作一條長橋，連接浮現而出的蜃樓，以待柳毅度過。如此這般的場景，也堪稱與劉暉

吉的《遊月宮》相為伯仲。

再看洪昇《長生殿》第十六齣〈舞盤〉的場景：

（場上設翠盤。旦花冠、白繡袍、瓔珞、錦雲肩、翠袖、大紅舞裙。老、貼同淨、副淨扮鄭觀音、謝阿

⑬〔明〕張岱：《陶庵夢憶》，卷五，頁四九。

⑭〔清〕李漁：《笠翁傳奇十種（上）》，收入浙江古籍出版社編：《李漁全集》，第四卷，頁二三二。

蠻，各舞衣白袍，執五彩霓旌、孔雀雲扇密遮旦簇上翠盤介）（樂止，旌扇開，旦立盤中舞，老、貼、淨、副唱，丑跪捧鼓，生上坐擊鼓，眾在場內打細十番合介）[141]

由洪昇這一劇本中所註記的舞臺演出提示，可知傳奇發展到康熙年間的表演藝術，對於穿關砌末的運用是何等的講究，何等的富麗堂皇。也難怪彼時江蘇織造李煦之「公子性奢華，好串戲，延名師以教習梨園，演《長生殿》傳奇，衣裝費至數萬」[142]。則其演出之豪奢可以想見。

總上所論，蓋可見明清戲曲藝術已臻十分精湛，為帝王、貴族、士大夫乃至庶民所熱愛，為其生活中不可或缺之一環，而其極盛與發達，則在晚明清初一、兩百年之間。

九六

[141] 〔清〕洪昇：《長生殿》，收入曾永義編注：《中國古典戲劇選注》（臺北：國家出版社，二〇一六年），〈舞盤〉，頁六一七。

[142] 〔清〕顧公燮：《丹午筆記》，《江蘇地方文獻叢書》，頁一七九。

第參章　明清戲曲腔調與魏良輔之創發「水磨調」

引言

上編所述之南戲五大聲腔，其溫州、海鹽、餘姚在明萬曆以後，雖非完全銷聲匿跡，但畢竟跡象微弱，難於有明顯的作用。至於弋陽、崑山兩腔，前者不止尚屢見諸萬曆文獻，有如前述，而且或改稱為高腔，或化身為諸多流派別具開展；而後者則因出現偉大之音樂家魏良輔而予以改良創發為流播迄今六百數十年之「水磨調」，用於雅部傳奇，使得戲曲腔調音樂達到最精緻的境界。而明末以後尚有新生之腔系：梆子腔、皮黃腔與絃索腔，與弋陽諸腔流派用於花部，使之與雅部形成鮮明之對比。

一、明中葉後弋陽腔之流派與乾隆間改稱高腔

明中葉以後，弋陽腔出現流派，可分為徽州腔與四平腔、青陽腔、徽池雅調、京腔、高腔來說明。

(一)徽州腔與四平腔

明代中葉以後，弋陽腔流入安徽南部，在徽州府產生徽州腔。流沙《明代南戲聲腔源流考辨‧徽州腔及其變調四平戲》❶謂此徽州腔即四平腔，其理由如下：

其一，據湯顯祖〈宜黃縣戲神清源師廟記〉云：「至嘉靖而弋陽之調絕，變為樂平，為徽、青陽。」可見弋陽腔在明嘉靖間，流播到樂平變為樂平腔，流播到徽州變為徽州腔，流播到青陽變為青陽腔。它們都保存弋陽腔「一唱眾和」，無管絃伴奏的特色。

其二，明顧起元《客座贅語》卷九〈戲劇〉謂萬曆以前之「四平腔」，乃「稍變弋陽而令人可通者」。❷又明崇禎十二年（一六三九）刻本沈寵綏《度曲須知》上卷〈曲運隆衰〉云：「曲海詞山，於今為烈。而詞既南，凡腔調與字面俱南，字則宗洪武而兼祖中州；腔則有海鹽、義烏、弋陽、青陽、四平、樂平、太平之殊派。雖口法不等，而北氣總已消亡矣。」❸二書記載皆有四平腔而無徽州腔。可見萬曆以後「徽州腔」已不見其名。

其三，明張元長《梅花草堂筆談》卷十四〈柳生〉云：「腔，右崑山，有聲容者多就之。然五十年來，伯龍死，沈白他徙，崑腔稍稍不振，乃有四平、弋陽諸部，先後擅場。然自新安汪姬、上江蔡姬而後，寥寥矣。」❹則明末蘇州流行的四平腔是來自安徽的新安、上江，而新安原指歙縣，明清皆為徽州府治；若此，其

❶ 參見流沙：《明代南戲聲腔源流考辨‧徽州腔及其變調四平戲》（臺北：施合鄭民俗文化基金會，一九九九年），頁九二一一一四。

❷〔明〕顧起元：《客座贅語》，頁三〇三。

❸〔明〕沈寵綏：《度曲須知》，《中國古典戲曲論著集成》第五冊（北京：中國戲劇出版社，一九五九年），頁一九八。

四平腔，豈不正是徽州腔。

其四，明末江西人蕭士瑋《南歸日錄》謂在揚州時「陪徽州賈子，呷鹽茶豆粥，飲五加皮酒，挾新橋笨倡唱四平腔調，自豪也」。❺可見徽州賈子喜歡聽四平腔調，可能因為是其家鄉腔調。

其五，明萬曆間杭州胡文煥《群音類選》分官腔、諸腔、北腔、清腔四大類，其諸腔類標題下云：「如弋陽、青陽、太平、四平等腔是也。」❻亦只見四平腔而不見徽州腔。

流沙總此而謂流行在南京、蘇州、揚州、杭州的四平腔，都是徽州腔傳過去，其不見徽州腔之故，乃因為時人習慣用其別名「四平腔」；所以四平腔即徽州腔，自然源自安徽徽州，時代在明嘉靖間。其說應屬可信。

流沙又說，江西贛劇弋陽腔老藝人將明清屬徽州府的婺源縣目連高腔稱作「四平高腔」，其與徽州四平高腔和紹興、溫州的四平高腔是一路相傳的（頁九八）。又說明末清初江西吉安、建昌、南昌也出現流傳四平腔的記載（頁九九─一〇〇）。由此而又傳入福建而為「四平戲」（頁一〇三）。至於「四平腔」之名義，則如上文所云，弋陽幫腔有八平、六平、四平之別，取其「四平」則名「四平腔」。❼

❹ 〔明〕張大復：《梅花草堂筆談》，總頁九三六。

❺ 〔明〕蕭士瑋：《春浮園文集》，《四庫禁燬書叢刊》集部第一〇八冊（北京：北京出版社，二〇〇〇年），頁八。

❻ 〔明〕胡文煥：《群音類選》，《善本戲曲叢刊》第四輯（臺北：臺灣學生書局，一九八七年影印明萬曆間文會堂刻本），諸腔卷一，頁一四六七。

❼ 著者另有〈四平腔的名義〉，收入曾永義：《戲曲本質與腔調新探》（臺北：國家出版社，二〇〇七年），頁三二〇─三四五。

(二)青陽腔

明代中葉以後，弋陽腔流入安徽池州府❽青陽縣而為青陽腔，更有進一步發展，不止與崑山腔抗衡，而且成為在民間流傳最廣的南戲聲腔。其見諸記載的有湯顯祖《廟記》、王驥德《曲律》、沈寵綏《度曲須知》，俱已見前文。其形成時代當為明嘉靖間。

現存青陽腔劇本有如下三種：

(1)《新刻京板青陽時調詞林一枝》四卷。❾古臨玄明黃文華選輯，瀛賓郗繡甫同纂，書林葉志元梓。

(2)《鼎雕崑池新調樂府八能奏錦》六卷。❿汝川黃文華精選，書林愛日堂蔡正河梓。

(3)《新選南北樂府時調青崑》二卷。⓫江湖黃儒卿彙選，書林四梓館繡梓，有可能是萬曆間刊本。

以上三種青陽腔選集共收劇目六十餘種（含崑山腔劇目在內），從其標目中「時調」、「新調」看來，或稱青陽腔，或稱池州腔，顯示其腔調流行不久，名稱未定。又《詞林一枝》、《八能奏錦》皆為黃文華所編，其籍貫古臨與汝川皆指江西臨川縣，與湯顯祖同鄉。可見青陽腔流播臨川，所以湯氏才據以說明嘉靖間，江西弋陽腔變為「徽、青陽」。

❽ 明代徽、池二府屬南京，清康熙六年（一六六七）始置安徽省。

❾ 〔明〕黃文華選輯：《新刻京板青陽時調詞林一枝》，收入《善本戲曲叢刊》第一輯（臺北：臺灣學生書局，一九八四年）。

❿ 〔明〕黃文華編：《鼎雕崑池新調樂府八能奏錦》，收入《善本戲曲叢刊》第一輯。

⓫ 〔明〕黃儒卿編：《新選南北樂府時調青崑》，收入《善本戲曲叢刊》第一輯。

青陽腔既由弋陽腔流播至青陽結合土腔一變而來，自然保留弋陽腔的特質。

其一，保持一唱眾和，不用管絃伴奏的演唱方式。萬曆間湖南常德人龍膺《綸㵼全集》卷二〈詩謔〉有云：

彌空冰霧似篩糠，雜劇尊前笑滿堂。梁泊旋風塗臉漢，沙陀臘雪咬臍郎。斷機節烈情無懶，投筆英雄意可傷。何物最娛庸俗耳，敲鑼打鼓鬧青陽。**⓬**

由「敲鑼打鼓」可見青陽腔保持弋陽腔不用管絃伴奏的傳統；又由詩中提到的劇目《寶劍記》、《白兔記》、《三元記》、《投筆記》，也可見青陽腔常演的劇目。

其二，弋陽腔傳統劇目被青陽腔所傳承。如連臺本戲《目連傳》、《三國傳》、《征東傳》、《征西傳》、《岳飛傳》、《封神傳》等。

但是青陽腔在弋陽腔的基礎上發展為「滾調」，成為青陽腔的最大特色。其間應當還受餘姚腔「雜白滾唱」的影響。由此而使文人傳奇向通俗化方向發展，對於戲劇情節的表現張力和人物思想情感的抒發，更起了酣暢淋漓的作用。而這種滾調運用「滾板」（流水板）唱法，不受曲牌音樂的限制，可以視需要隨意使用，以產生「一唱三嘆」的效果。如此較之謹嚴的崑山水磨格律，自然更富藝術感染力。譬如前文所引明葉憲祖《鸞鎞記》第二十二出〈廷獻〉中帶滾調的【駐雲飛】，凡是標有「滾唱」或「滾白」，其下接的小字都是加滾詞句。這種滾白與五七言詩句結合，就是青陽腔的滾調。劇作家把滾調與冷靜的崑山腔板相比，說它雖欠大雅，卻熱鬧可喜。而這種熱鬧可喜，正是刻畫人物精神面貌最生動的地方。由此也可見，青陽腔滾調是非常生動活潑的。

青陽腔對於弋陽腔的幫腔，也有很大變化。弋陽腔的人聲幫腔，是一種齊幫形式，其特點是演員唱曲，臺

⓬〔明〕龍膺：《龍太常全集》（清光緒十三年〔一八八七〕龍氏家刊本，現藏於中央研究院傅斯年圖書館古籍線裝書室），第八冊，頁二四。

後的樂隊人員為其幫腔。而發展為青陽腔，則人聲幫腔便由齊幫改為分段體幫腔，第一段是由演員來唱，第二段是鼓師來接腔，第三段才由司鑼、司鈸者合幫。所以，青陽腔的幫腔才叫作接腔或者是調腔。湖北麻城高腔〈拜月〉劇本，可以說明青陽腔接腔就是分段幫腔形式。其劇本如下：

王瑞蘭（白）妹妹請！（唱【紅衲襖】）幾時得把煩惱（接腔）絕，幾時得把（接腔）離恨撇。散步閒遊到花園。蔣瑞蓮（白）姐姐為何欲行又止？王瑞蘭（唱）非是我欲行（接腔）又止！你我來到花園，只見桃紅柳綠，粉蝶兒雙雙，不由人對景傷情（接腔）長嗟嘆。蔣瑞蓮（白）悶懷兒撇了罷！王瑞蘭（唱）悶懷兒待撇下怎撇下！蔣瑞蓮（白）割捨了罷！王瑞蘭（唱）要割捨（接腔）難割捨！蔣瑞蓮（白）沉吟移步。王瑞蘭（唱）沉吟移步畫欄杆，萬感傷情長嗟嘆。（接腔）萬感傷情長嗟嘆。❸

這種幫腔形式在江西都昌、湖口高腔、四川高腔以及浙江新昌調腔中都繼續使用，根本沒有什麼變化。由此看來，從幫腔形式上也能區分弋、青兩腔的不同。

此外，青陽腔又吸收用橫笛伴奏的曲調，主要是南北【新水令】合套，稱之為「橫調」，使得青陽腔向雅音方面提升；如此與滾調並行，便成了雅俗共賞的腔調。青陽腔同時也把皖南民歌小調的語言旋律融入其中，使之有較鮮明的安徽地方特色。也因此，明萬曆間，青陽腔與崑山腔等量齊觀，在刊本中也就相提並論，稱之為「時調青崑」或「崑池新調」。❹

❸ 收入《湖北地方戲曲叢刊》第一七集（武漢：湖北人民出版社，一九五九年），頁七○—七一。

❹ 以上參考流沙：《明代南戲聲腔源流考辨》〈青陽腔源流新探〉，頁一二五—一五二。

(三)徽池雅調

前文引明王驥德《曲律》卷二〈論腔調第十〉所云「今則石臺、太平梨園幾遍天下」，可見流傳在石臺、太平的腔調勢力之強盛，連蘇州的崑曲也無法抗衡。據王氏《曲律·自序》所署為萬曆庚戌冬，當明神宗萬曆三十八年（一六一〇），則石臺、太平腔調之盛，當在萬曆三十八年之前。按石臺、太平兩縣，地處安徽南部池州府與徽州府之間，而石臺（即石埭）和青陽同屬池州府，太平雖屬寧國府，但亦鄰近徽、池二府，所以自然會受到嘉靖間（一五二二—一五六六）就已盛行流播的徽州腔和青陽腔的影響，而將二者合而為一，稱作「徽池雅調」。也因此，萬曆末年，閩建書林熊稔寰彙輯，漳水燕石主人刊梓的《新鋟天下時尚南北徽池雅調》[15] 和由明教坊司扶遙程萬里選，後學庠生沖懷朱鼎臣集，閩建書林拱唐金魁繡的《鼎鍥徽池雅調南北官腔樂府點板曲響大明春》[16] 二書，應當就是石臺、太平二腔的選集。

選入這兩種《徽池雅調》的劇目和萬曆元年（一五七三）刊的青陽腔選集《詞林一枝》、《八能奏錦》的劇目大多數同名；但其間實有明顯的差異，因為「徽池雅調」畢竟在池州腔（亦即青陽腔）之外又融入了徽州腔。由青陽腔（亦名池州腔）與徽州腔結合而形成的徽池雅調，其中之青陽腔又進一步發展了滾調。從明刊戲曲選集可以看出在萬曆元年的《詞林一枝》，滾調在青陽腔中剛剛形成，但到了萬曆三十八年前後，正是石臺、太平梨園遍天下之時，滾調便被大量採用，甚至有些刊本標目就題作「時興滾調」、「滾調樂府」或「徽池滾唱新白」。其中有的青陽腔原未加滾的曲牌，到徽池雅調時便加進滾調詞句；有的比起青陽腔滾調詞句又有新的增

[15] 〔明〕熊稔寰編：《新鋟天下時尚南北徽池雅調》，收入《善本戲曲叢刊》第一輯。

[16] 〔明〕程萬里選：《鼎鍥徽池雅調南北官腔樂府點板曲響大明春》，收入《善本戲曲叢刊》第一輯。

加。徽池雅調的滾調，或是滾白加用五七言詩句，或者只用滾白詞句。

由於滾調詞句在徽池雅調中大量出現，使謹嚴的曲牌格律逐漸破解，如浙江新昌調腔的一些曲牌，變成這樣的結構：套板—（鑼鼓）—起調—疊板（正曲）—合頭或尾聲。這種新曲體，由上下兩個基本樂句反覆或變化運用，只有起調和合頭（或尾聲）保留原有曲牌的唱腔。也因此曲牌規律完全失去作用，也就沒有保留的必要；所以有些出於青陽腔的劇種，乾脆就使用青陽腔作為曲牌的名稱。

由於徽池雅調採用官話演唱，所以時刊選集中，凡標明「官腔」和「滾調樂府官腔」的都屬其劇目，徽池雅調流布發展的結果，發展為浙江新昌調腔、廣東海陸豐正音戲，浙江婺劇、福建詞明戲、山西萬泉清戲、山東大弦戲。

也因此可以向南北各地迅速發展。

（四）京腔

「京腔」始見於明代萬曆間（一五七三—一六二〇）《缽中蓮》傳奇第十五出〈雷殛〉中五雷正神所唱曲調，注明為京腔。[17]

「京腔」係弋陽腔流播到北京，京化後的稱呼。江西弋陽腔傳入北京，始見於明嘉靖三十八年（一五五九）徐渭《南詞敘錄》。明末崇禎間，江蘇如皋人冒辟疆（一六一一—一六九三）《影梅庵憶語》云：……辛巳（崇禎十四年，一六四一）早春，余省覲去衡嶽，由浙路往，過半塘訊姬，則仍滯黃山。許忠節公

孟繁樹、周傳家編校：《明清戲曲珍本輯選》（北京：中國戲劇出版社，一九八五年），頁六九。

赴粵任，與余聯舟行。……偶一日，赴飲歸，謂余曰：「此中有陳姬某，擅梨園之勝，不可不見。」余佐忠

節治舟數往返始得之。……是日燕弋腔《紅梅》，以燕俗之調，咿呀喁咿之調，乃出之陳姬身口，如雲出

岫，如珠在盤，令人欲仙欲死。⑱

所謂「燕俗之劇」顯然指的就是「弋腔」；也可見弋陽腔傳到北京，也沾染「燕俗」，也就是「京化」了。

到了清初王正祥《新定十二律京腔譜》在〈凡例〉中就說得更明確了，云：

弋腔之名何本乎？蓋因起自江右之弋陽縣，故存此名。猶崑腔之起於江右之崑山縣也。但弋陽舊時宗派
淺陋猥瑣，有識者已經改變久矣。即如江浙間所唱弋腔，何嘗有弋腔舊習。況盛行於京都者，更為潤色，
其腔又與弋陽迴異。予又不滿其腔本之無準繩也，故定為十二律，以為曲體唱法之範圍，……尚安得謂
之弋腔哉！今應言之曰京腔譜，以寓端本行化之意，亦以見大異於世俗之弋腔者。⑲

可見弋陽腔入京後，「更為潤色」而京化後，已經與原本「世俗」的弋腔大異其趣。而到了乾隆間，京腔也傳到
揚州。前引李斗《揚州畫舫錄》⑳卷五所云：「花部為京腔、秦腔、弋陽腔、梆子腔、羅羅腔、二簧調，統謂
之亂彈。」㉑可見乾隆間，京腔與弋陽腔已判然有別，同為花部亂彈諸腔之一。但無論如何，京腔畢竟源自弋
腔，所以京腔的腔板，也要講究弋腔的菁華。王正祥《新定十二律京腔譜·總論》云：

⑱〔明〕冒襄：《影梅庵憶語》，《筆記小說大觀》第五編第六冊（臺北：新興書局，一九七四年），頁三三二七。

⑲〔清〕王正祥：《新定十二律京腔譜》，收入《善本戲曲叢刊》第三輯（臺北：臺灣學生書局，一九八四年），頁四九、五〇。

⑳〔清〕李斗著，汪北平、涂雨公校訂：《揚州畫舫錄》，卷五，「新城北錄下」，頁一〇七。

㉑其序署乾隆。

嘗閱樂志之書，有唱、和、嘆之三義。一人發其聲曰唱，眾人成其聲曰和，字句聯絡，純如繹如而相雜

於唱和之間者曰嘆。兼此三者，乃成弋曲。由此觀之，則唱者即起調之謂也，和者即世俗所謂接腔也，

嘆者即今之有滾白也。精於弋曲者，猶存其意於腔板之中，固泠然善也。（頁三八—三九）

則京腔同樣要在腔板中守住唱、和、嘆三義，也就是起調、接腔、滾白的歌唱技法，以達到「泠然善也」的境

地。然而這在北京從弋腔京化產生的新「京腔」是更要講究「三腔三調」的。

王正祥《新定十二律京腔譜·凡例》云：

板既有定，則腔調亦當區別，而曲乃大成。茲將腔分三種：曰行腔，曰緩轉，曰急轉；調分三種：曰翻

高，曰落下，曰平高。行腔者，句頭之中，下餘兩三字，則於其間，頓挫成聲，故謂之行腔也。緩轉腔

者，曲文句頭，止餘一字，勢在難行，而其腔又纍纍乎如貫者然，於斯時也，必擊鼓二聲，以諧音調，

故謂之緩轉腔也。急轉腔者，曲文句頭，止餘一字，而其腔亦僅不絕如縷，腔宜急轉，乃可收聲，二聲

之鼓，可以不擊，故謂之急轉腔也。翻高調者，從低唱而至高之謂也；落下調者，從高唱而至低之謂也；

平高調者，從高唱而至本句之終之謂也。（頁七○—七一）

從現在江西贛劇所保存之弋陽腔舊調，可見其符號標記，止「翻高調」與「落下調」兩種，加上其主要唱腔為

流水板唱法，為原始弋陽腔之特徵；也由此可知弋陽腔之蛻變為京腔，實因「三調」之外又加入「三腔」而「更

為潤色」的結果，這可能是受崑山腔影響頗大的青陽腔入京以後產生的。王氏《京腔譜·凡例》又云：

滾白乃京腔所必須也。蓋崑曲之悅耳也，全憑絲竹相助而成聲。京腔若非滾白，則曲情豈能發揚盡善

但滾白有二種，不可不辨。有某句曲文之下加滾已畢然後接唱下句曲文者，謂之「加滾」；亦有滾白之下

重唱前一句曲文者，謂之「合滾」；然而曲文之中何處不可用滾，是在乎填詞慣家用之得其道耳。如係

寫景、傳情、過文等劇，原可不用滾；如係閨怨、離情、死節、悼亡一切悲哀之事，必須「暢滾」一二段，則情文接洽，排場愈覺可觀矣。（頁七三—七四）

可見京腔相當重視滾白，而有「加滾」、「合滾」、「暢滾」三種形式，這種「滾白」即是繼承弋陽腔加滾的傳統；而對於青陽腔和徽池雅調所發展的五七言詩的「滾唱」，京腔則並未予以接納。也因此京腔保持了弋陽腔「鐃鈸喧闐，唱口囂雜」㉒，不用絲竹但有鑼鼓的特色。

京腔除了弋陽腔京化之外，也還從弋陽腔那裡兼唱北曲唱調，對北曲有所吸收。孔尚任《桃花扇》續四十齣〈餘韻〉中有北雙調【新水令】等九支曲牌組成的套曲〈哀江南〉有云：

（淨）那時疾忙回首，一路傷心，編成一套北曲，名〈哀江南〉，待我唱來。（敲板唱弋陽腔介）㉓

這裡明白說出在清康熙間，弋陽腔可以用來唱北曲。而王正祥在《新定十二律京腔譜》之外，另有《新定宗北歸音》云：

北曲盛行千元，通行及今，字句混淆，罕有一定。予為分歸五音，摘清曲體，配合曲格，新點京腔板數，裁成允當，殊堪豁目賞心。㉔

可見在清初京腔也用來唱北曲。這種情形和崑山水磨調也能唱北曲是如出一轍的。

而在乾隆間，京腔堪稱極盛，但也在此時一變衰落。清楊靜亭《都門紀略》初集〈都門雜記・詞場〉云：

㉒〔清〕昭槤：《嘯亭雜錄》，《清代史料筆記叢刊》（北京：中華書局，一九八〇年），卷八，「秦腔」條，頁二三六。

㉓〔清〕孔尚任：《桃花扇》（臺北：學海出版社，一九八〇年），卷四，頁二六四。

㉔〔清〕王正祥：《新定宗北歸音》，《續修四庫全書》集部曲類第一七五三冊（上海：上海古籍出版社，二〇〇二年據清初停雲室藏版影印），頁四七一。

我朝開國伊始，都人盡尚高腔。延至乾隆年間，六大名班，九門輪轉，稱極盛焉。㉕

又清吳太初《燕蘭小譜》卷三云：

魏三（永慶部），名長生，字婉卿，四川金堂人，伶中子都也。昔在雙慶部，以〈滾樓〉一齣奔走，豪兒士大夫亦為心醉。……使京腔舊本，置之高閣。一時歌樓，觀者如堵。而六大班幾無人過問，或至散去。㉖

由這兩條資料，可見京腔在乾隆間由極盛而頓成衰落，乃因為四川藝人魏長生以秦腔入京，風靡一時的緣故。

然而震鈞《天咫偶聞》卷七卻說：

京師士大夫好尚，亦月異而歲不同。國初最尚崑腔戲，至嘉慶中猶然；後乃盛行弋腔，俗呼高腔，仍崑腔之辭，變其音節耳。內城尤尚之，謂之得勝歌。㉗

從這條資料看來，清代北京崑弋的消長是：嘉慶以前崑腔盛行，嘉慶以後高腔盛行；而由高腔「仍崑腔之辭，變其音節耳」之語意看來，崑弋顯然有某種程度的合流。

㉕〔清〕楊靜亭編，〔清〕張琴等增補：《都門紀略》，收入《中國風土志叢刊》（揚州：廣陵書社，二○○三年據清同治十三年刊本榮錄堂重鐫影印），頁五八，總頁一二三——一二四。

㉖〔清〕吳長元：《燕蘭小譜》，收入〔清〕張次溪編纂：《清代燕都梨園史料》（北京：中國戲劇出版社，一九九一年），卷三，頁三二一。

㉗〔清〕震鈞：《天咫偶聞》（北京：北京古籍出版社，一九八二年），頁一七四。

（五）弋陽腔乾隆間俗稱高腔

但是乾隆間，弋陽腔好像不是斷絕，而是改名叫做「高腔」，由以下資料可以見得：

李聲振《百戲竹枝詞》云：

弋陽腔，俗名高腔，視崑調甚高也。金鼓喧鬧，一唱眾和。[28]

則弋陽腔所以俗名作高腔，乃因聲調較之崑腔甚高。

《綴白裘》十一集卷二《請師》：

（王道士白）和尚呢有和尚的腔，道士呢有道士的腔，就是做戲沒（麼），也有個崑腔高腔的哩！[29]

則高腔在民間已與崑腔並稱。

又由前文所引李調元《劇話》可知：在李調元眼中，弋腔因音近訛變而為秦腔。在北京又名京腔，在廣東又叫高腔，在湖北、四川又叫清戲。

又前文所引江西巡撫郝碩《覆奏遵旨查辦戲劇違礙字句》所云，可見郝巡撫讀書不多，不知弋陽腔之名始於何時，並且反以高腔又名弋陽腔。

㉘ 路工《清代北京竹枝詞（十三種）·前言》訂李聲振《百戲竹枝詞》作於康熙三十五年到四十五年（一六九六─一七〇六），孟繁樹據方志查李聲振係乾隆間進士，書寫年代當在乾隆二十一年至三十一年（一七五六─一七六六），滕永然：《高腔瑣議》考據《百戲竹枝詞》的內容，認為是在乾隆年間所寫，故路工說誤，滕文見《戲曲論叢》第二輯（一九八九年十一月），頁二八一。

㉙ 汪協如點校本：《綴白裘》第六冊（北京：中華書局，二〇〇五年），十一集，卷二，頁八八。

李光庭《鄉言解頤》卷三〈人部〉「優伶」條云：

時則有若宜慶、翠慶，崑、弋間以亂彈，言府言官。（原注：京班半隸王府，謂之官腔，又曰高腔。）[30]

同樣是乾隆末的李斗《揚州畫舫錄》卷五〈新城北錄下〉云：

兩淮鹽務，例蓄花雅兩部以備大戲，雅部即崑山腔。花部為京腔、秦腔、弋陽腔、梆子腔、羅羅腔、二簧調，統謂之亂彈。

若郡城演唱，皆重崑腔，……後句容有以梆子腔來者，安慶有以二簧調來者，弋陽有以高腔來者，湖廣有以羅羅腔來者，始行之城外四鄉，繼或于暑月入城，謂之「趕火班」。[31]

則乾隆末年花雅並稱，弋陽腔為花部「亂彈」之一，其在江西弋陽者此時已稱高腔而流入揚州。由弋陽流入揚州的戲曲，此時也稱作「高腔」。

以上諸多資料，似乎可以肯定弋陽腔與高腔乃一物之異名，但是「高腔」之名，最早出現於徐大椿（吳江人）《樂府傳聲·源流》云：

若北曲之西腔、高腔、梆子、亂彈等腔，此乃其別派，不在北曲之列。南曲之異，則有海鹽、義烏、弋陽、四平、樂平、太平等腔。[32]

可見徐氏眼中屬北曲別派之高腔與屬南曲之弋陽腔毫無關係。這種情況有如在李斗眼中，秦腔與梆子腔為二種

道光間成書，憶述乾隆間事。〔清〕李光庭：《鄉言解頤》，《筆記小說大觀》第三三編（臺北：新興書局，一九八三年），第三冊，頁五四。

[31] 〔清〕李斗著，汪北平、涂雨公校訂：《揚州畫舫錄》，卷五，頁一〇七。

[32] 〔清〕徐大椿：《樂府傳聲》，《續修四庫全書》第一七五八冊（上海：上海古籍出版社，二〇〇二年），頁四九九。

不同的腔調，而後人也視為異名同實。存此以待進一步考證。㉝

然而道光三年（一八二三）武次韶等修、余鈵等纂《玉山縣志》卷十一〈風俗志〉云：

村落戲劇最喜西調，城市亦崑少弋多。自十月至十一月城隍廟絃管之聲不絕。㉞

又道光四年陳驤等修、張瓊英等纂《鄱陽縣志》卷十一〈風俗志〉云：

東關外沿河一帶，多商賈集會公所，時喚崑、弋兩部演劇祭神。㉟

由以上資料可以看出，明萬曆以後至道光間，弋陽腔時有蹤跡可尋。湯顯祖所云「至嘉靖而弋陽之調絕」是不可信的。萬曆以後，縱使弋陽縣或有不見弋陽腔之時，但事實上弋陽腔並未斷絕，其故可能有二：其一，因弋陽腔改稱高腔，拘泥名稱者因不見弋陽腔之名，乃誤以為其時已無弋陽腔。其二，弋陽腔由弋陽流播他縣，

玉山縣、鄱陽縣和弋陽縣都在江西東北一帶，弋陽縣於乾隆年間已將弋陽腔改稱高腔，而玉山、鄱陽兩縣，於道光三、四年卻仍有弋陽腔的記載，而且玉山縣的弋陽腔，勢力比起崑山腔來大得多。

㉝ 有人以湯顯祖《贈邽上弟子懷姜奇方、張居謙叔姪》（作於萬曆二十六年，一五九八）云：「年展高腔發柱歌，月明橫淚向山河。從來郢市誇能手，今日琵琶飯甑多。」一詩中之「高腔」為劇種腔調名，認為是「高腔」最早的記載，其誤解詩意之甚，不足採信，滕永然《高腔瑣議》（《戲曲論叢》第二輯，頁二六九—二八一）辨之已詳。即從其詩首句，「高腔」與「柱歌」呼應，亦可知其不為腔調名。

㉞ 武次韶等修，余鈵等纂：《玉山縣志》《中國方志叢書・華中地方》第七六三號（臺北：成文出版社，一九八九年影印清道光三年刻本），卷二，頁三，總頁一六二一。

㉟ 陳驤等修，張瓊英等纂：《鄱陽縣志》，《中國方志叢書・華中地方》第九三三號（臺北：成文出版社，一九八九年影印清道光四年刊本），卷二一，頁五，總頁四六七。

本身反不見弋陽戲班，故誤以為弋陽腔在弋陽縣已絕，因此從資料上看，弋陽腔似乎時起時落。

由以上，可見弋陽腔在明代五大腔系中，流播最廣，以其俚俗「其調喧」而最為撼動人心，最為廣大群眾所喜愛；也因此始終為士大夫所倡導的崑山水磨調所欲抗衡而實質上望塵莫及。而由於其庶民的活力非常強大，所以也往青陽腔、徽池雅調、高腔、京腔不斷的發展，迄今猶然潛伏流播於各地方劇種之中。

弋陽腔的流播，據林鶴宜《晚明戲曲劇種及聲腔研究》❸❻，謂江西弋陽腔在晚明所形成的龐大聲腔群包括：江西本地的樂平腔、贛劇高腔、撫河戲、盱河戲、寧河戲和袁河戲高腔，安徽徽州腔、四平腔、太平腔、青陽腔，浙江松陽高腔、西吳高腔、侯陽高腔、瑞安高腔、湖南湘劇、祁劇、常德漢劇、衡陽湘劇和巴陵戲的高腔，以及福建大腔戲、詞明戲、廣東瓊劇，河北京腔，山東藍關戲等。

而乾隆間，弋陽腔既然改稱「高腔」，則其後名為高腔者，自有可能為弋陽腔之流派。流沙〈高腔與弋陽腔考〉❸❼認為以下皆為高腔劇種：

一、與青陽高腔有關的，有山東柳子戲青陽高腔、安徽南陵目連戲高腔和岳西高腔、江西都昌湖口高腔、湖北大冶麻城高腔和四川川劇高腔等。

二、與四平高腔有關的，有浙江婺劇西安高腔、新昌調腔四平腔、福建閩北四平戲高腔等。

三、與徽池雅調有關的，有浙江新昌調腔、福建詞明戲、廣東正音戲、湖北襄陽鍾祥清戲（亦名高腔）。

四、與義烏腔有關的，有浙江婺劇侯陽高腔、西吳高腔等。

五、與弋陽腔有關的，有江西贛劇、東河戲高腔和安徽徽州、湖南辰河祁劇之目連戲高腔等。

❸❻ 林鶴宜：《晚明戲曲劇種及聲腔研究》（臺北：學海出版社，一九九四年），頁七一。

❸❼ 流沙：〈高腔與弋陽腔考〉，《明代南戲聲腔源流考辨》，頁七八－七九。

此外還有湖南長沙高腔、北京京腔。合林、流二氏之說觀之,可見弋陽腔雖係俚俗,但扎根鄉土,與廣大群眾生活息息相關,故流播廣遠,雖百變而不失其宗。

那麼,高腔的名稱又是從何而來的呢?對此,除前文有所說明外,陸小秋、王錦琦〈論高腔的源流〉更有詳細的解釋:

入清以後,由於多種原因使宮廷、皇族及士大夫階層所蓄的崑劇家班先後遭到解體,崑劇藝人不斷流入民間,並開始與「弋腔」藝人合班同臺演出,到乾隆時這種情況愈見普遍。在一般人看來,崑、弋兩種同屬曲牌體的唱腔其最明顯的差別便是腔調有高、低之分(這裡所說的「高」、「低」,並非物理學範疇聲音頻率的高、低,而是屬於戲曲觀眾審美概念範疇的習慣用語。「高」實指「金鼓喧闐,一唱眾和,其調喧」,即音量很大的意思),於是在藝人和廣大觀眾中便出現了「高腔」、「低腔」(辰河戲稱崑腔為低腔)這兩種俗稱。李聲振於乾隆二十一年至三十一年間寫成的《百戲竹枝詞》在第一首「吳音」及第二首「弋陽腔」這兩個名目之後均作了注解,對「吳音」的注解是:「俗名崑腔、又名低腔,以其低於弋陽腔也。……」對「弋陽腔」的注解是:「俗名高腔,視崑調甚高也。金鼓喧闐,一唱數和。……」這兩條注解非常形象地說明了「高腔」這一名稱的由來。後來,高腔這個稱呼日益普遍,至乾隆末期,幾乎完全取代了「弋陽腔」這個名稱而成為南戲系統除崑腔以外所有腔調劇種的泛稱。❸

這樣的解釋不止有憑有據,而且是合乎歷史事實的。但是陸王二氏費了很大的篇幅考述高腔源自南曲,其實應當說「高腔的載體以南曲為最主要」;因為二氏不明腔調源生之道,與腔調之呈現可以憑藉多種載體,乃有此

❸　陸小秋、王錦琦:〈論高腔的源流〉,《戲曲研究》第四八輯(一九九四年三月),頁一六四—一六五。

疏誤；可是二氏批評周、洛二氏觀點的錯誤，卻是言之有理而可據的。㊴

附記：在乾隆年間被訛稱為「二黃腔」的江西「宜黃腔」以詩讚為載體，音樂屬板腔，也流傳到弋陽縣，俗稱「弋陽亂彈」，也被簡稱作「弋陽腔」；這種新生的「弋陽腔」與本文所考述的無關。㊵

磨調」。

二、魏良輔之創發「水磨調」

在元燕南芝菴兩百多年後的明世宗嘉靖年間，江南出了一位戲曲音樂大師魏良輔，他改良崑山腔創發了「水

㊴ 周、洛二氏觀點如下：㈠「所有高腔劇種多是沿用宋元南戲及雜劇腳本，但在唱時掛南北曲曲牌原名，而實質上已是當地民間歌謠「隨心入腔」，是南北曲「改調歌之」的產物」、「全國各高腔只不過受弋陽腔形式上的影響，並無什麼源流繼承的實質。」（見周大風《浙江地方戲曲聲腔脈絡》）㈡「元曲到明中葉以後，「曲」「腔」進一步分野，一支進一步「曲」化而入崑曲，更普遍地是在民間較多地保存其結構形式進一步「腔」化而為「高腔」、「北曲與高腔之間在音樂結構上十分相似」、「只要我們擺脫那種所謂『劇種』的觀念，不斤斤於型態表現那幾個音符上的差異，而從結構上去分析，會看到「北曲」與「高腔」之間的血緣關係的。」見洛地《戲曲及其唱腔縱橫觀》，詳見陸小秋、王錦琦：〈論高腔的源流〉，頁一五〇—一五七。

㊵ 蘇子裕：〈兩種弋陽腔：高腔與亂彈〉，收入氏著：《中國戲曲聲腔劇種考》（北京：新華出版社，二〇〇一年），頁二八一—三三六。

（一）什麼叫「水磨調」

首先看看什麼叫「水磨調」？沈寵綏《度曲須知》「曲運隆衰」：

嘉、隆間有豫章魏良輔者，流寓婁東、鹿城之間。生而審音，憤南曲之訛陋也，盡洗乖聲，別開堂奧：調用水磨，拍捱冷板，聲則平上去入之婉協，字則頭腹尾音之畢勻，功深鎔琢，氣無煙火，啟口輕圓，收音純細。所度之曲，則皆〈折梅逢使〉、〈昔夜春歸〉諸名筆：採之傳奇，則有〈拜星月〉、〈花陰夜靜〉等詞。要皆別有唱法，絕非戲場聲口。腔曰「崑腔」，曲名「時曲」。聲場稟為曲聖，後世依為鼻祖。蓋自有良輔，而南詞音理，已極抽秘逞妍矣。❹⃝

沈氏又於「絃索題評」裡云：

我吳自魏良輔為「崑腔」之祖，而南詞之布調收音，既經創闢，所謂「水磨腔」、「冷板曲」，數十年來，遐邇遜為獨步。❹⃝

由於沈寵綏有「腔曰『崑腔』，曲名『時曲』。聲場稟為曲聖，後世依為鼻祖」之語，王驥德《曲律・論腔調》亦有「崑山之派，以太倉魏良輔為祖」❹⃝之說，沈德符《顧曲雜言》亦有「自吳人重南曲，皆祖崑山魏良輔」。❹⃝吳肅公《明語林》：「崑山有魏良輔者造曲律，世稱崑山派者，自良輔始。」❹⃝所以一般人便輕易的下



❹⃝〔明〕沈寵綏：《度曲須知》，《中國古典戲曲論著集成》第五冊，頁一九八。

❹⃝同上，頁二〇二。

❹⃝〔明〕王驥德：《曲律》，《中國古典戲曲論著集成》第四冊，頁一一七。

❹⃝〔明〕沈德符：《顧曲雜言》，《中國古典戲曲論著集成》第四冊，頁二一二。



斷語，把魏良輔當作「崑山腔」的創始人。誠如上文所云，地方腔調不可能由一人創立，但「唱腔」可以經由

歌唱藝術家改良而自立門派。魏良輔其實是將「崑山腔」改良為「水磨調」那樣的唱腔，這種唱腔的特質是「聲

則平上去入之婉協，字則頭腹尾音之畢勻，功深鎔琢，氣無煙火，啟口輕圓，收音純細」。因為它「拍捱冷板」，

所以也叫「冷板曲」；因為它「調用水磨」，所以也叫「水磨調」。也因此，魏氏所改革的唱腔稱作「水磨調」，

為宜，以避免和作為地方腔調的「崑山腔」相混淆。

(二)有關魏良輔的三個問題

而歷來對於魏良輔和他創發的「水磨調」，除了「崑山腔」是否他創立之外，尚有三個疑點：其一，魏良輔

的籍貫到底是豫章、太倉，還是崑山？其二，魏良輔到底是官至山東左布政使的顯官，還是兼能醫的曲家？其

三，魏良輔創發「水磨調」是憑一人之力還是兼取眾長？

關於第一個問題，流沙《明代南戲聲腔源流考辨》中有〈魏良輔的生平及其他〉一篇⑥，他從沈寵綏《絃

索辨訛》在《西廂》上卷中的一段按語：「婁東王元美著有《曲藻》行世，魏良輔亦嘗寓居彼地，則婁東人士，

應不昧昧字面。」⑦之語，認為婁東（太倉）不過是魏氏流寓之地，「並非屬於本籍人」，因而認為沈氏《度曲

須知》謂「嘉隆間有豫章魏良輔者，流寓婁東鹿城之間」是可信的。但是沈寵綏大約生於明萬曆而卒於清順治，

㊺ 〔明〕吳蕭公：《明語林》，收入《四庫全書存目叢書》子部第二四五冊（臺南：莊嚴文化事業有限公司，一九九五年據北京圖書館藏清光緒巴陵方氏廣東刻宣統元年印碧琳琅館叢書本影印），頁七一。

㊻ 流沙：《明代南戲聲腔源流考辨》，頁四五一—四六一。

㊼ 〔明〕沈寵綏：《絃索辨訛》，《中國古典戲曲論著集成》第五冊，頁五一。

其時代頗晚；至於以魏氏籍貫為「太倉」的，則始於李開先先生於嘉靖初相知之彈唱家與演唱家多人，而謂「太倉魏上泉」[48]，王驥德《曲律・論腔調》亦謂之「太倉之南關。」；張元長《梅花草堂筆談》卷十二「崑腔」亦云：「魏良輔，別號尚泉，居太倉之南關。」[49]《筆談》[50]約寫於萬曆丙辰（四十四年，一六一六）前後。其時代較沈氏為早。何況《南詞引正》全題作《婁江尚泉魏良輔南詞引正》，明言魏氏為婁江人，而婁江即「太倉」。鄙意以為：或者因為豫章另有一仕宦魏良輔，時代正與曲家之魏良輔相同，沈氏相混為一，乃以豫章為籍貫而以太倉為寓居調適之。至於萬曆中葉以後，如沈德符《顧曲雜言》、吳蕭公《明語林》，錢謙益《列朝詩集小傳》清康熙三十年（一六九一）寧雲鵬等纂修之《蘇州府志》皆以魏氏為「崑山人」，則蓋以魏氏為「崑山腔」創始人，連類相屬的緣故。

曲家魏良輔既非豫章人，則生於明弘治二年（一四八九）九月十五日江西新建縣沙田魏村的一個世代書香之家，於嘉靖五年（一五二六）中進士授戶部主事，嘉靖三十一年九月為山東左布政使，卒於嘉靖四十五年（一五六六）四月初九日享壽七十六歲的魏良輔，絕非創發水磨調的魏良輔。但是蔣星煜《魏良輔之生平及崑腔的發展》[51]和《關於魏良輔與「骷髏格」》《浣紗記》[52]，以及朱愛群〈曲聖魏良輔〉[53]等，皆認為創發水磨調的

[48]〔明〕李開先：《詞謔》，《中國古典戲曲論著集成》第三冊，頁三五四。
[49]〔明〕王驥德：《曲律》，《中國古典戲曲論著集成》第四冊，頁一一七。
[50]〔明〕張大復：《梅花草堂筆談》，總頁七七四一七七五。
[51]蔣星煜：《魏良輔之生平及崑腔的發展》，《戲劇藝術》一九七八年第一期，頁一二八。
[52]蔣星煜：《關於魏良輔與「骷髏格」、《浣紗記》》，《江西師範學報（哲學社會科學版）》一九八○年第二期，頁六一一六四。
[53]朱愛群，江西省文化廳前廳長；二○○○年十二月，著者為文建會傳藝中心舉辦「兩岸小戲大展暨學術會議」曾邀請來

魏良輔,即從豫章流寓太倉的大官宦魏良輔,為提出曲家魏良輔在萬曆初年似乎尚未去世的證據,其所據有:一,徐復祚《曲論》謂「吳中舊曲師太倉魏良輔,伯起出而一變之,至今宗焉」。[54]而張鳳翼(伯起)改訂魏良輔崑腔,時間大約在明萬曆八年(一五八〇)時年五十四歲以後。此時魏良輔既被稱為「吳中舊曲師」,可見並未下世。二,葉夢珠(生卒不詳)《閱世編》卷十《紀聞》[55]謂張野塘娶魏良輔女為妻後,張氏向良輔學崑曲並改造三弦,當時正家居的王錫爵「見而喜之,命家僮習焉」。而考王錫爵於萬曆六年(一五七八)以禮部右侍郎乞省歸里(太倉),十二年(一五八四)冬即家拜禮部尚書兼文淵閣大學士,在太倉之家六七年,正是魏良輔嫁女於張野塘,野塘改造三弦之時。三,毛奇齡《西河詞話》卷二謂「提琴起於神廟間(即明神宗萬曆間)」,又云「時崑山魏良輔善為新聲,賞之甚,遂攜之人洞庭(太湖),奏一月不輟,而提琴以傳」。[56]四,蘇州府長洲人鈕少雅《南九宮正始自序》[57]作於清順治八年(一六五一),時年八十八,推知鈕氏生於明嘉靖四十三年(一五六四),萬曆十年(一五八二)左右,當他弱冠之時已聽說魏良輔「厭鄙海鹽、四平等腔,而自製新聲,腔用水磨,拍捱冷板」,他「特往之,何期良輔已故矣」。則魏氏萬曆十年前後仍在人間。有此四點即可肯定創發水磨調的魏良輔絕非死於嘉靖四十五年那位做

臺與會,該文為朱氏當面所贈稿本;本文對豫章官宦魏良輔之簡介即據該文所述。

[54] 〔明〕徐復祚:《曲論》,《中國古典戲曲論著集成》第三冊,頁二四六。

[55] 〔清〕葉夢珠:《閱世編》,收入《明清筆記叢書》(上海:上海古籍出版社,一九八一年),卷一〇,頁二三一。

[56] 〔明〕毛奇齡:《西河詞話》,收入唐圭璋編:《詞話叢編》第二冊(北京:中華書局,一九八六年),頁五七八。

[57] 〔清〕徐于室輯,〔清〕鈕少雅訂:《彙纂元譜南曲九宮正始》,《善本戲曲叢刊》第三輯,鈕少雅(芍溪老人):〈自序〉,總頁一二三八三—一二三九一。

顯官的魏良輔。而沈寵綏說魏良輔顯聲名於「嘉隆間」也是有道理的。

(三)魏良輔如何創發「水磨調」

那麼這位曲家魏良輔是如何的從唱腔改革崑山腔呢？簡單說來，他是透過與同道的切磋，廣汲博取，融合南北曲唱腔的優點而創發出「水磨調」來的；而這其間更有樂器的改良。

先說魏良輔與同道的切磋。

魏良輔根據李開先《詞謔》的記載，他原本不過是眾多彈唱家之一。《詞謔》云：

> 琵琶有河南張雄……如餘姚董鸞、豐縣李敬、穀亭王真、徐州鄒文學，……崑山陶九官、太倉魏上泉，而周夢谷、滕全拙、朱南川，俱蘇人也……皆長於歌而劣於彈。……魏良輔兼能醫。[58]

可見在嘉靖間，魏良輔初起時不過是位「兼能醫」、「長於歌而劣於彈」的人。而到了萬曆元年，他已成了遠近知名的歌唱家。何良俊《四友齋叢說》卷三十五「正俗二」條：

> 松江近日有一諺語，蓋指年來風俗之薄，大率起於蘇州，波及松江，二郡接壤，習氣近也。諺曰：一清誆，圓頭扁骨揩得光浪盪；……九清誆，不知腔板再學魏良輔唱。……此所謂游手好閒之人，百姓之大蠹也。官府如遇此等，即當枷號示眾，盡驅之農。不然，賈誼首為之痛哭矣。[59]

何氏《四友齋叢說》卷三十以後寫於萬曆元年（一五七三），由所云「不知腔板再學魏良輔唱」，可知那時魏氏聲名已經遠播，那麼在這期間，他何以致此聲名呢？

[58]〔明〕李開先：《詞謔》，《中國古典戲曲論著集成》第三冊，頁三五四。

[59]〔明〕何良俊：《四友齋叢說》，收入嚴一萍輯：《百部叢書集成》第九九冊，頁一〇。

明張大復（一五五四—一六三〇）《梅花草堂筆談》卷十二「崑腔」條：

魏良輔，別號尚泉，居太倉之南關。能諧聲律，轉音若絲。張小泉、季敬坡、戴梅川、包郎郎之屬；爭師事之惟肖。而良輔自謂勿如戶侯過雲適，每有得必往咨焉，過稱善乃行；不，即反覆數交勿厭。時吾鄉有陸九疇者，亦善轉音，願與良輔角，既登壇，即願出良輔下。[60]

張大復係崑山人，年輩離魏氏不遠，其《梅花草堂筆談》寫於萬曆四十四年（一六一六）前後，故所言當可信。當魏氏創發水磨調時，有他推服的過雲適，有和他角勝負的陸九疇，有追隨他師事他的張小泉、季敬坡、戴梅川、包郎郎等人，他們彼此切磋樂理和唱法以提升崑山腔的藝術水準是可以想見的。

對此與張氏年輩相仿的潘之恆（一五五六—一六二二），在其《鸞嘯小品》卷三〈曲派〉云：

曲之擅於吳，莫於競矣！然而盛於今僅五十年耳。自魏良輔立崑之宗，而吳郡與並起者為鄭全拙，稍折中於魏而汰之潤之，一稟於中和，故在郡為「吳腔」。太倉、上海俱麗於崑，而無錫另為一調。余所知朱子堅、何邁泉、顧小全皆宗於鄭，無錫宗魏而豔新聲。陳壽玉、王渭台皆遞為雄，能寫曲於劇，惟渭台兼之，且云：「三支共派，不相雌黃，而郡人能融通為一。」嘗為評曰：「錫頭崑尾吳為腹，緩急抑揚斷復續。」言能節而合之，各備所長耳。自黃問琴以下諸人，十年以來新好事家習之，如吾友汪季玄。吳越石頗知遴選，奏技漸入佳境，非能諧吳音改吳言而已矣。[61]

據胡忌、劉致中《崑劇發展史》[62]考證，潘氏作《鸞嘯小品》時是萬曆三十一年（一六〇三），那時繼魏良輔

[60] 〔明〕張大復：《梅花草堂筆談》，總頁七七四—七七五。

[61] 〔明〕潘之恆著，汪效倚輯注：《潘之恆曲話》（北京：中國戲劇出版社，一九八八年），頁一七。

[62] 胡忌、劉致中：《崑劇發展史》（北京：中國戲劇出版社，一九八九年），頁五四。

「立崑之宗」已五十年，往上推溯，則「水磨調」之創立當在嘉靖三十七年（一五五八）前後。那時鄭全拙和

他有所商榷，而五十年間，菁英輩出，崑山、蘇州、無錫從魏良輔所發展出來的「三支共派」，彼此亦能「不相

雌黃」。

潘之恆在《鸞嘯小品》卷二〈敘曲〉（亦見潘氏《亘史抄》）亦云：

魏良輔其曲之正宗乎？張小泉、朱美、黃問琴，其羽翼而接武者乎？長洲崑山、太倉，中原音也，名曰

崑腔；以長洲、太倉皆崑山所分而旁出者也。無錫媚而繁，吳江柔而清，上海勁而疏。三方者猶或鄙之；

而毘陵以北達於江，嘉禾以南濱於浙，皆逾淮之橘，入谷之鶯矣。遠而夷之，勿論也。間有絲竹相和，

徒令聽熒焉，適足混其真耳，知音無取也。⓺

則魏良輔所以改良崑山腔，以「水磨調」為崑腔之「正宗」，除了有同輩與他切磋琢磨外，更有為之「羽翼而接

武者」，乃能宗派流衍。但即此已知，流衍的結果，必因地域不同而融入該方音該方言之「腔調」而產生各自不

同的風格，所以同樣是「崑山水磨調」，但「無錫媚而繁，吳江柔而清，上海勁而疏」。而如果流衍之地域越遠，

其變化就越大，有如「逾淮之橘」了。

類似的資料，如錢謙益《初學集》卷三十七〈似虞周翁八十序〉云：

翁美鬚眉，善談笑，所至輒傾其座客。崑山有魏生者，精於度曲，著《曲律》二十餘則，時稱「崑山腔」

者，皆祖魏良輔。翁與魏生游旬月，曲盡其妙。每中秋坐生公石，歌伎負牆，人聲簫管，喧呶不可辨。

翁一發聲，林木飄香，廣場寂寂無一人。識者曰：「此必虞山周老」，或曰：「太倉趙五老」。趙五老者，

⓺〔明〕潘之恆著，汪效倚輯注：《潘之恆曲話》，頁八。

良輔高足弟子也。翁既以醫游賢大夫，又時時游少年場……潯水董宗伯嘗邀翁過其第，置酒高會。若上

吳允兆聞翁善歌，且不能酒，為令章以難翁。[64]

據《初學集》考查[65]，知周似虞生於明嘉靖十八年（一五三九），卒於崇禎四年（一六三一）年輩晚於魏良輔，此文中「翁與魏生游」之「魏生」，猶今所云「魏先生」為尊稱之語。可見魏良輔與周似虞皆知醫能曲，兩人因此交遊，周似虞唱曲之功力，必得諸魏良輔不少指點；魏氏另有一位「高足弟子」太倉趙五老。「太倉趙五老」，流沙〈魏良輔的生平及其他〉考為「太倉人，名淮，字長源，號瞻雲，善醫，能詩」。

又常熟人馮舒（一五九三—一六四九）《容居集》有〈感舊詩一首贈錢大履之〉，詩作於崇禎庚午（三年，一六三○），詩前有序，謂「今一歲中而棄者且五人」，其一人名安撝吉，云：

能歌者發聲即辨，不得待終曲也。會之歌者，何足道！」[66]

友人安十者，諱撝吉，無錫名家子。父有金百萬。君最幼，僅得百之三。浪游三十年，盡壞其業，流寓余里中。能歌南曲，自云受之崑山魏良輔，分刌節度，累黍不差。常曰：「南曲有宮有調，聲亦別焉。

則無錫人安撝吉也是魏良輔的嫡傳弟子，由其「南曲有宮有調」諸語，可見安氏精於樂理。而南曲經魏良輔改

[64]〔明〕錢謙益：《初學集》，收入王雲五編《四部叢刊初編》第一一○冊（臺北：臺灣商務印書館，一九六五年據明崇禎癸未刻本影印），頁四一一—四一二。

[65]《初學集》卷五有〈虎丘秋月圖題贈似虞周翁〉詩，中有句云：「翁今年九十，健噉足若飛。」詩作於崇禎元年（一六二八），知周似虞應生於嘉靖十八年（一五三九）。《初學集》卷五七有〈陳府君墓誌銘〉，從中知周似虞享壽者壽九十三，所以知他卒於崇禎四年（一六三一），見〔明〕錢謙益：《初學集》，頁六五、六六二。

[66]〔清〕馮舒：《容居集》，收入《四庫禁燬書叢刊》（北京：北京出版社，二○○○年），頁一，總頁四。

革，已由不尋宮數調到必嚴守宮調矣。又清張潮（一六五○─一七○七）輯《虞初新志》卷四載明末清初余懷

〈寄暢園聞歌記〉云：

南曲蓋始於崑山魏良輔云。良輔初習北音，絀於北人王友山，退而縷心南曲，足跡不下樓十年。當是時，南曲率平直無意致，良輔轉喉押調，度為新聲。疾徐高下，清濁之數一依本宮；取字齒唇間，跌換巧掇，恆以深邈助其悽唳。吳中老曲師如袁髯、尤駝者，皆瞠乎自以為不及也。……而同時妻東人張小泉、海虞人周夢山競相附和，惟梁谿人潘荊南獨精其技。……合曲必用簫管，而吳人則有張梅谷，善吹洞簫，以簫從曲；毘陵人則有謝林泉，工擪管，以管從曲，皆與良輔游。而梁谿人陳夢萱、顧渭濱、呂起渭輩，並以簫管擅名。[67]

所云「足跡不下樓十年」蓋極形容魏氏用力之勤。而由此亦可見曲師如袁髯、尤駝、周夢山、潘荊南、張梅谷、謝林泉等皆與魏良輔相過從，或彼此切磋，或作為羽翼，亦是自然之事。又清葉夢珠《閱世編》卷十〈紀聞〉

（或云出自宋直方《瑣聞錄》）：

因考絃索之入江南，由戍卒張野塘始。野塘河北人（按《萬曆野獲編》卷二十五謂壽州人），以罪謫發蘇州太倉衛；素工絃索。既至吳，時為吳人歌北曲，人皆笑之。崑山魏良輔者，善南曲，為吳中國工。一日至太倉聞野塘歌，心異之，留聽三日夜，大稱善，遂與野塘定交。時良輔年五十餘，有一女亦善歌，諸貴爭求之，良輔不與。至是遂以妻野塘。吳中諸少年聞之，稍稍稱絃索矣。野塘既得魏氏，並習南曲，更定絃索音，使與南音相近。並改三弦之式，身稍細而其鼓圓，以文木製之，名曰弦子。明王太倉相公

〔清〕張潮輯：《虞初新志》（臺北：鼎文書局，一九八六年），卷四，頁三。

67

方家居，見而習之，命家僮習焉。其後有楊六者（即楊仲修）創為新樂器，名提琴。……提琴既出，而

三弦之聲益柔曼婉揚，為江南名樂矣。……分派有三：曰太倉、蘇州、嘉定。……太倉近北，最不入耳，

蘇州清音可聽，然近南曲，稍失本調。惟嘉定得中。❻❽

又清陳其年（一六二五—一六八二）〈贈歌者袁郎詩〉：

嘉隆之間張野塘，名聞中原第一部。是時玉峰魏良輔，紅顏嬌好持門戶。一從張老來妻東，兩人相得說

歌舞。❻❾

由這兩條資料可知魏良輔不止與擅歌北曲絃索調的張野塘定交，而且妻之以女使成翁婿之親；野塘並因此習南

曲，更定絃索音，使與南音相近，又改樂器三弦之製而為弦子，楊六（即楊仲修）又據此創為提琴，於是其聲

益柔曼婉揚；於是北曲絃索調亦可以入崑山水磨調。也就是說，魏良輔又與其婿野塘合作，將北曲絃索調融入

了崑山水磨調之中；北曲因之可用「磨調」歌之（見魏氏《南詞引正》）。而「磨調」在北曲亦有太倉、蘇州、

嘉定三派之分。

又蘇州府長洲人鈕少雅〈南九宮正始自序〉云：

弱冠時，聞妻東有魏良輔者，厭鄙海鹽、四平等腔而自製新聲，腔用水磨，拍捱冷板，每度一字，幾盡

一刻。飛鳥為之徘徊，壯士聞之悲泣，雅稱當代。余特往之，何期良輔已故矣。計余之生，與彼相去已

久。訪聞衣拂之授，則有張氏五雲先生，字盤銘，萬曆丁丑進士，北京都水司郎中，加贈奉政大夫，今

❻❽ 〔清〕葉夢珠：《閱世編》，頁二二一。

❻❾ 〔清〕陳其年：〈贈袁郎〉，《湖海樓詩稿》，收入《叢書集成續編》第一七三冊（臺北：新文豐出版股份有限公司，一九八九年），卷四，頁五四○。

閒居林下。余即具刺奉謁，且又情投意愜。不意適有河梁恨促，幸而臨別以余同里芍溪

吳公相薦。遂先生之得意上首也。余歸，即具刺謁之，幸亦無拒，余仍以五雲之禮事之，彼亦

以五雲之道教我。彼此相得，先後三年。何意彩雲易散，芍溪驀逝矣。悲哉！越歲餘，不意幸復識小泉

任翁、懷仙張老。然此二公亦皆良輔之派也。賴其晨夕研磨，繼之歲月，但雖不能入魏君之室，而亦循

循乎登魏君之堂。雖然，余本薄劣鄙夫，何承薦紳先生相愛，時有醉月之邀，不絕登山之約；笠屐載道，

奉命奔馳，致遇武陵、郭、黃海、荊溪、魏塘之招，共延及二十載。至是長卿倦游，馬齒加衰，思欲掩息穹

廬。何期本里又值鄭、郭、徐三宅相愛，又延及九年，此時年將耳順矣。……歷至順治辛卯清和，始得

辭筆，……計前後共歷二十四年，易稿九次，方始成立，余其年八十有八矣！……⑦

這段鈕氏《自序》就是上文所云顧篤璜和流沙用以推論魏良輔在萬曆十四年（一五八六）尚存活人間的主要資

料。而由此亦可見張五雲（新）、吳芍溪、任小泉、張懷仙亦皆魏良輔的嫡傳弟子。

總結以上可知魏良輔創發水磨調時，過雲適、袁髥、尤駝三人是他的前輩，他自嘆不如過，而袁、尤二人

自認不及他。和他同時的吳中善歌者有陶九官、周夢谷、滕全拙、朱南川（見《詞謔・詞樂》）、張小泉、季敬

坡、戴梅川、包郎郎、陸九疇（見《梅花草堂筆談》卷十二）、朱美、黃問琴（《鶯嘯小品・敘曲》）、周夢山、

潘荊南、張梅谷、謝林泉（《寄暢園聞歌記》）、以及他的女婿張野塘（《閱世編・紀聞》）、他的弟子安撝吉（馮

舒《感懷詩一首贈錢大履之》）、周似虞（《初學集》卷三十七）、張新、吳芍溪、任小泉、張懷仙（《九宮正始自

序》）等不是和他切磋就是作為他的羽翼，他可以說是一位博取眾長而終於成大就的一代宗師。

⑦　〔清〕徐于室輯，〔清〕鈕少雅訂：《彙纂元譜南曲九宮正始》，《善本戲曲叢刊》第三輯，鈕少雅（芍溪老人）：〈自
序〉，總頁一三八三―一三九一。

其次說到「水磨調」與樂器的關係。

上文引徐渭《南詞敘錄》說到嘉靖間「水磨調」創發之前的「崑山腔」已經用「笛管笙琶」來按節唱南曲；

又上引潘之恆《鸞嘯小品·敘曲》於稱許魏良輔等人之後，尚有一段記器樂名家：

秦之簫，許之管，馮之笙。張之三弦，其子以提琴鳴，傳於楊氏。如楊之摘阮，陸之擫箏，劉之琵琶，皆能和曲之徵，而令悠長婉轉以成頓挫也。⑦

這裡說到的樂器有簫、管、笙、三弦（提琴）、阮、箏、琵琶；而由上文所引宋直方《瑣聞錄》可知「張之三弦」，當指張野塘。張野塘的三弦對時人影響極大。明末王育《斯友堂日記》云：

吾妻東……有張野堂者，王文肅門下客。善為三弦，其聲疏宕而有節。學弦者多從之學，纖微謬誤，必詞責詰正而後已……。後土風漸靡，而聲音亦遂移，學弦者十室而九，聲極哀怨。……予聞之嘆曰：「此所謂亡國之音耶！」⑦

張野塘的最大貢獻，應當是改革了明初「南曲配絃索」的扞格不通，而使北曲崑唱達到圓融的境地，其利器正是「三弦」，「三弦」又改為「弦子」，其子又據以創「提琴」而傳諸楊六。⑦

⑦〔明〕潘之恆著，汪效倚輯注：《潘之恆曲話》，頁八。

⑦〔明〕王育：《斯友堂日記》，收入〔清〕邵子顯編：《婁東雜著續刊》（清道光乙巳〔二十五年，一八四五〕竹西鋤藼館刊本，現藏於臺北中央研究院傅斯年圖書館善本書室）。

⑦〔明〕毛奇齡《西河詞話》：「若提琴則起於神朝間，有雲間馮行人使周王府，贈以樂器，其一即是物也。但當時不知所用。其制用花梨為幹，飾以象齒，而龍其首，有兩弦從龍口中出，腹綴以蛇皮，如三弦，然而較小，其外則別有繫弦曲本，有似張弓。眾昧其名。太倉樂師楊仲修能識古樂器，一見曰：『此提琴也。』然按之少音，於是易木以竹，易

三、明清之新生腔系

根據葉德均《戲曲小說叢考·明代南戲五大腔調及其支流》[74]的考述，明代南戲溫州腔、海鹽腔、餘姚腔、弋陽腔等四種腔調皆只有打擊樂鑼鼓幫襯，沒有管絃樂和曲；而由上文考述可知崑山腔先有笛、管、笙、琶，魏良輔改良創發的水磨調又加入了三弦、箏、阮，從而成為以笛為主管絃眾樂合奏，由此而大大的提升了崑山水磨調在音樂上的力量，極為突出的超越於其他腔調之上。

所以說魏良輔之創發水磨調是在崑山腔的基礎之上，與同道切磋琢磨、廣汲博取，並在樂器上有所增益，一方面強化音樂功能，二方面也解決了北曲崑唱的扞格，三方面應和了當時南戲雅化的趨勢，從而成就了「聲則平上去入之婉協，字則頭腹尾音之畢勻，功深鎔琢，氣無煙火，啟口輕圓，收音純細」，而傳衍迄今的中國音樂之瑰寶「水磨調」。

明清新生之梆子腔系、皮黃腔系、柳子腔系及南戲五大腔系之弋陽諸流派，皆用於花部。以下對新生之梆子、皮黃、柳子三腔系加以說明。

（一）梆子腔系

1. 梆子腔之名稱與探索

葉德均：《戲曲小說叢考》（北京：中華書局，一九七九年），頁一一六七。

蛇皮以匏，而音生焉。時崑山魏良輔善為新聲，賞之甚，遂攜之入洞庭，奏一月不輟而提琴以傳。」（頁五七八）

梆子腔是明清以來的大腔系，流播廣遠，就其名義而言，同名異實，異名同實的現象滋生紛擾。對此，及門陳芳有〈梆子腔釋名〉論其事。其所論及相關之名稱有西秦腔、秦腔、西調、甘肅調（囉冬、囉咚）、亂彈、吹腔、梆子秧腔、梆子亂彈腔、安慶梆子等。本文除修正其論梆子腔（秦腔）之名義外，並進一步考證梆子腔之源頭非一般所說之山陝梆子而實為西秦腔，並由此而論及其流播情況。其次說明梆子腔之作為「花部亂彈」，其亂彈之名義乃有四變；更詮釋秦腔之載體「西調」實非腔調，並從而論及其伴奏之演變，以及秦腔之曲牌體與板腔體均有其來有自。試圖在資料零碎、諸說紛紜之下，對令人極感煩雜之梆子腔（秦腔）作較清楚合理之分析歸納。

而流行於臺灣的「亂彈戲」，實質上包括扮仙戲、古路戲與新路戲，扮仙戲所用腔調為崑腔，古路戲用「福祿」（福路），經呂錘寬考證，應為西秦腔；新路戲則為皮黃腔。其亂彈古路戲既與西秦腔具源流關係，更由其曲牌體與板腔體之結構情況，或可由此見其「禮失而求諸野」的現象，對早期西秦腔的認知應當有相當大的幫助。

另外，「亂彈戲」中又有「梆子腔」，實為「秦吹腔」之曲牌化。凡此，著者已有〈梆子腔新探〉見中央研究院《中國文哲研究集刊》第三十期❼，為省篇幅，擇其要義八條如下：

2.梆子腔系之要義

其一，舊屬秦地的陝甘一帶，早在嬴秦時李斯上秦始皇書中就說：「夫擊甕叩缶，彈箏搏髀，而歌呼嗚嗚，快耳目者，真秦之聲也。」❼這裡的「秦聲」不止和李聲振「嗚嗚若聽函關曙」完全相同❼，也和陸次雲在〈圓

❼ 曾永義：〈梆子腔新探〉，《中國文哲研究集刊》第三〇期（二〇〇七年三月），頁一四三─一七八。

❼ 〔秦〕李斯：〈諫逐客書〉，收入〔漢〕司馬遷：《史記》（北京：中華書局，一九九七年），卷八七，〈李斯列傳第二十七〉，頁二五四三─二五四四。

圓傳〉所說的「繁音激楚，熱耳酸心」⑱宛然相合，更和嚴長明在《秦雲擷英小譜》中所說英英鼓腹「洋洋盈耳；激流流波，繞梁塵，聲振林木，響遏行雲，風雲為之變色、星辰為之失度」⑲，以及今日秦腔之激昂慷慨、高亢悲涼如出一轍。可見由方音方言為基礎形成的「秦聲、秦腔」歷經兩千數百年，而風格特色，猶然一脈相傳。⑧

⑦　〔清〕李聲振：《百戲竹枝詞》，收入路工編選：《清代北京竹枝詞（十三種）》（北京：北京古籍出版社，一九八二年），頁一五七。

⑱　〔清〕陸次雲：〈圓圓傳〉，見前引〔清〕張潮編：《虞初新志》，卷一一，頁三。

⑲　〔清〕嚴長明：《秦雲擷英小譜》，收入沈雲龍主編：《近代中國史料叢刊續輯》第七輯第七〇冊（臺北：文海出版社，一九七四年影印光緒丁未（三十三年，一九〇七年）九月長沙葉德輝刊本），頁一一一。

⑧　有關梆子腔源生之說，劉文峰在〈多源合流‧分支發展——梆子戲源流考〉《中華戲曲》第九輯（一九九〇年），頁一六四一一七四）舉諸家源流之說如下：(1)先秦燕趙悲歌之遺響：持此說者有清人楊靜亭《都門紀略‧詞場門序》、徐慕雲《中國戲劇史》、王紹猷《秦腔記聞》、焦文彬《秦聲初探》等四家。(2)唐代梨園樂曲：持此說者有清嚴長明《秦雲擷英小譜》、田益榮〈秦腔史探源〉、范紫東〈法曲之源流〉等三家。(3)由民間俗曲說唱發展而成：持此說者有墨遺萍〈蒲劇小史〉、張庚、郭漢城《中國戲曲通史》、寒聲〈論梆子戲的產生〉、楊志烈〈秦腔源流淺識〉等四家。(4)由鐃鼓雜劇孕育而成：持此說者有劉鑑三〈蒲劇源流簡介〉一家。(5)由元雜劇發展而成：持此說者有焦循《花部農譚‧序》、張守中〈試論蒲劇的形成〉、王澤慶〈從河東文物探蒲劇源流〉等三家。(6)由弋陽腔衍變而成：持此說者有劉廷璣《在園雜志》、周貽白《中國戲曲史長編》二家。(7)由西秦腔發展而來，而西秦腔則出自吹腔（隴東調）：持此說者有流沙〈西秦腔與秦腔考〉一家。(8)劉文峰本人之意見：土戲→亂彈→梆子腔→山陝梆子→秦腔。以上諸家皆不明「腔調」源生之理，及其與載體之關係、流播所產生之種種變化，對此拙著〈論說「腔調」〉《中國文哲研究集刊》第二〇期二〇〇二年三月，頁一一一一一二二）論之已詳，因之，除第一說差可探得根本外，其餘皆置之可也。

其二，秦腔以地名，最古者稱西秦腔，於萬曆年間即已傳播至江南，其有能力自源生地「秦」流播至江南，起碼應在明代中葉之前；又有甘肅調、隴東腔、隴州腔、隴西梆子等異名同實之名稱。秦腔原本以雜曲小調之所謂「西調」為歌唱載體，乃至由此發展而用南北曲、套數、合腔、合套，而以北曲為主，是為曲牌體；也可以從俗講詞話或從鑼鼓雜戲取材，用七字、十字之詩讚作為載體歌唱，是為板腔體；因但以梆子為節拍，故稱「梆子腔」；康熙間，秦腔有以笛為伴奏者稱「吹腔」，有以胡琴、月琴、箏、渾不似為伴奏者稱「琴腔」，其與崑弋腔合者稱梆子亂彈腔或崑梆；其樂器管絃並用，為笛、箏；而與弋陽腔結合者稱梆子秧腔（秧為弋陽合音），其與崑弋腔合者稱梆子亂彈腔或崑梆，又訛「班」為「梆」，而稱「安慶梆子」，因之《綴白裘》乃合此二腔並稱「梆子腔」，以致訛亂名目，致使梆子腔有同名異實的現象。

其三，「亂彈」之名原指「秦腔」（秦地「梆子腔」），其次成為「花部」諸腔的統稱，又為《綴白裘》中「梆子亂彈腔」之簡稱，更為今日浙江秦吹腔之稱；其義凡四變。

其四，臺灣亂彈之古路戲源自西秦戲，其腔自為西秦腔。我們由古路戲所用曲牌體和板腔體合奏的情形，應可以看出西秦腔曾經運用曲牌和詩讚作為載體的現象，正是所謂「禮失而求諸野」。

其五，臺灣亂彈戲中之「梆子腔」實為秦吹腔未板式化之前的「原型」，而安慶彈腔之「吹腔原板」、徽劇之「吹腔正板」，則亦可證明秦吹腔板式化的現象。

其六，秦腔晚近之載體一方面發展原有之詩讚，一方面將詞曲系西調之長短句雜曲小調演變為三五七字之體式；又由此合併三字五字兩句而成上下兩句七言或十言為單元之詩讚板腔體，而將雜曲小調乃至曲牌套數變為器樂曲，伴奏樂器也由吹奏樂改為絃樂。而若論其完全改為板腔體的時間，應當始於乾、嘉之世。

其七，秦腔生命力非常強大，向外流播至京、津、冀、魯、豫、皖、浙、贛、湘、鄂、粵、桂、川、滇、青、寧、新、藏等中國十八行政區，以及臺灣，所到之處必與當地方言腔調融合，或略有變化，或產生新腔。因此山西、河北、河南、山東的梆子，均尚名「梆子」，是為梆子腔系或梆子聲腔。而樅陽腔（石牌調）、梆子秧腔、梆子亂彈腔（崑梆）、襄陽調（西皮）、高撥子，乃至浙江亂彈等皆可稱之為梆子腔衍生的新腔。所以若說秦腔是近代中國地方腔調劇種之母，並不為過。

其八，今日秦腔尚與崑、高、皮黃合稱中國四大腔系，而若論秦腔在劇種中與其他腔調運用的類型，則有以下五種：(1)單一運用：如河南梆子。(2)在多腔調劇種中，作為一個獨立腔調，有獨立之演出與傳統劇目，如川劇之彈戲。(3)與其他腔調結合，仍保有其特性，如浙江紹劇之「二凡」。(4)與其他腔調結合，仍保留某些梆子因素，如西皮。(5)作為一種腔調在一個劇種中單獨使用，未保留劇目與獨立演出形式，如京劇中之南梆子。

（二）皮黃腔系

1.皮黃腔系之研究眾說紛紜

皮黃腔是西皮腔和二黃腔結合並存的複合腔調，它和崑腔、高腔、梆子腔都是流播廣遠的腔系。皮黃腔更由於作為近代京劇的主要腔調，所以討論研究的人特別多，但是西皮腔、二黃腔的名義、來源與形成，尚異說紛紜；西皮腔、二黃腔於何時何地合流，也有不同的看法；乃至西皮、二黃如何促成京劇成立更是眾聲鏗鏘，無了無休。在此情況下，著者乃敢重新梳理，建綱立目，從「西皮腔之來源、形成與名義及流播（梆子腔、楚調、襄陽調、西皮）」、「二黃腔來源及其流播」、「西皮、二黃之合流」、「徽班進京產生皮黃新秀京劇」、「皮黃腔的流播」等五方面，在前賢論述之基礎上，斷以所見，著為〈皮黃腔系考述〉，發表於《臺大中文學報》第二十

五期㉛，提出自認為較為正確之看法。茲擇其要義如下：

2.皮黃腔之要義

皮黃腔是西皮、二黃兩腔結合並存的複合腔調。西皮腔與襄陽調、楚調為同實異名。論其根源則為山陝梆子流入湖北襄陽，與襄陽土腔結合，山陝梆子腔被襄陽土腔所吸收涵容，其流播他方時，因楚為湖北之簡稱與古稱故被名為「楚調」，又因其實際形成於襄陽，故又被稱作「襄陽調」；而湖北人習慣稱唱詞為「皮」，經常說「唱一段皮」、「很長的一段皮」，乃因其襄陽調實質上含有濃厚的山陝梆子成分，實由西方傳入，所以簡稱之為「西皮」。「西皮調」最早的記載見諸明崇禎間（一六二八—一六四四）刊本《梅雨記》，那時已流行大江南北。此外西皮腔之流播，從文獻考察可知康熙間流入江蘇、福建，乾隆間又擴及廣東、浙江、四川、雲南、貴州、江西等省。

二黃腔實出江西宜黃，為明萬曆間向外流播的西秦腔二犯至宜黃，為宜黃土腔所吸收涵容而再向外流播，於康熙間至北京被稱作「宜黃腔」；但流播至江浙，由於當地方言音轉訛變之關係，其稱呼乃有「宜黃」、「二黃」、「二王」四種寫法，終於以「二黃」最為流行，乃失本來名義，而有種種附會的說法。宜黃腔在康乾之際，已在北京和花部諸腔並嶄頭角。康熙十七年前後，宜黃腔也已流播到江浙，也應當在乾隆之前流入安徽和湖北。

西皮二黃兩腔的合流，在乾隆間應當首先在湖北襄陽，其次在北京和揚州。乾隆五十五年為慶祝皇帝八十大壽，高朗亭率三慶徽班進京，合京秦二腔於班中；其後又有四喜、和春、春臺入京，合稱四大徽班。乾隆末

㉛ 曾永義：〈皮黃腔系考述〉，《臺大中文學報》第二五期（二〇〇六年十二月），頁一九一—二三七。

至嘉慶初，徽班主要仍以皮黃合京秦二腔演出，其後逐漸側重皮黃，終以皮黃為主，並吸收四平調、崑腔、羅

羅腔以及諸腔小調，演員於是達成「文武崑亂不擋」的境地，更打破由旦腳擔綱的格局改由以生行為主，於道

光二十年（一八四〇）前後，皮黃在北京京化完成，出現程長庚、余三勝、張二奎「老三鼎甲」標誌著皮黃戲

的成立；又經過咸豐、同治至光緒（一八五一—一九〇八）而有譚鑫培、汪桂芬、孫菊仙「新三鼎甲」，而於同

治六年（一八六七）向天津、上海流播，被稱作「京劇」，同時也標幟著戲曲藝術的成熟。

皮黃合流在北京形成京化的皮黃並以之為主腔的京劇外，也向全國各地流播：

其為單純之皮黃劇種者有：湖北漢劇、鄂北山二黃、湖北荊河戲、湖南常德漢劇、江西宜黃戲、江西九江

亂彈、福建閩西漢劇、閩東北北路戲（福建亂彈）、福建平右詞南劍戲（亂彈）、福建三明小腔戲（土京劇）、

廣東廣州粵劇、廣東潮州漢劇、廣西桂林桂劇、廣西南寧邕劇、廣西賓陽馬山一帶絲絃戲、陝西安康漢調二黃、

山西上党皮黃、山東鄆城等地棗梆等十八種。

其與諸腔雜奏者有：徽戲、江蘇高淳徽戲、江蘇揚州徽戲、江蘇里下河徽戲、浙江金華徽戲、浙江溫州亂

彈、浙江平陽和調班、浙江黃岩亂彈、浙江諸暨亂彈、湖北鄂西南劇、湖北崇陽堂劇、湖南長沙湘劇、湖南祁

陽祁劇、湖南岳陽巴陵戲、湖南瀘溪等地辰河戲、湖南衡陽湘劇、江西贛劇、江西廣昌旴河戲、江西東河戲、

江西修水寧河戲、江西星子九江亂彈、江西吉安戲、閩西北梅林戲、廣東海陸豐西秦戲、廣東潮州戲、廣東瓊

州瓊劇與排樓戲、臺灣亂彈戲、川劇、雲南滇劇、貴州本地梆子、貴州興義布儂戲、陝西安康漢調二黃、陝西

安康漢陽等地大筒戲、山西晉城上党梆子、山東章丘梆子、山東萊蕪梆子、山東魯西南等地柳子戲等卅七種。

由此可見皮黃腔系對近代地方戲曲影響之大了。

(三) 絃索腔系

當今戲曲界所謂清初「南崑北弋東柳西梆」便是據此而來。

齊如山《國劇漫談·國劇中五種大戲之盛衰》「柳子腔的盛衰」云：

清初尚無二簧，只有四種大戲，名南崑、北弋、東柳、西梆。……東柳者，原名柳子腔。❷

但是「柳子腔」，何以名「柳子」，它與「弦子腔」有何關係，學者各說各話，莫衷一是。蓋因學者均不明腔調之源生實由方音以方言為載體所形成之「語言旋律」，而腔調之命名有時不以源生地而代之以主奏樂器，如秦腔又稱「梆子腔」便是眾所周知的例子❸；而學者又未探究「腔調」與其「載體」的關係；因之對於柳子腔、柳子戲及其與絃索腔系諸劇種自然難於說其來龍去脈。據著者綜合觀察其相關文獻，所得的初步概念是：

以中原地區方音方言所產生的腔調，稱作「河南調」，其載體起先為明清以來之雜曲小調，如明萬曆間沈德符（一五七八—一六四二）在《萬曆野獲編·時尚小令》所記載之【瑣南枝】、【傍妝臺】、【山坡羊】、【駐雲飛】、【黃鶯兒】、【耍孩兒】和清初劉廷璣（生卒不詳）《在園雜志》卷三所記載之【掛枝兒】、【節節高】等等❹；因其以三弦、琵琶、箏、簺、渾不似等絃索類樂器伴奏，又將其腔調稱之為「絃索腔（調）」。後

❷ 該文詳見齊如山：《國劇漫談》，收入梁燕主編：《齊如山文集》（石家莊：河北教育出版社，二〇一〇年），卷五，頁二五一三〇。

❸ 腔調之命名，詳見曾永義：〈論說「腔調」〉，收入《從腔調說到崑劇》（臺北：國家出版社，二〇〇二年），頁二一一一八〇。

❹ 〔明〕沈德符：《萬曆野獲編》，卷二五，〈時尚小令〉，頁六四七。〔清〕劉廷璣撰，張守謙點校：《在園雜志》（北京……

經流播，用此腔調歌唱之劇種就有柳子戲、大弦子戲、羅子戲、卷戲、絲弦戲、羅羅腔、老調、耍孩兒、河南越調、湖北越調、河南曲劇、眉戶戲等，是為絃索腔系諸劇種，而以「柳子戲」為主要。

考「絃索」之名，源始頗古：如金人董解元《西廂記諸宮調》就被稱為《絃索西廂》，明沈寵綏（?—一六四五）著有《絃索辨訛》，用指崑化之北曲；而蘇州老郎廟嘉慶三年（一七九八）《翼宿神祠碑記》中尚有「絃索……等戲，概不准再行演唱」[85] 之語。凡此皆用指以絃索伴唱之曲牌體戲曲而言。

至於柳子戲，近年尚流播於山東、河南、河北、江蘇、安徽五省交界三十餘縣，東到山東泰安、曲阜，並遠及莒縣、沂南、臨沂等地；西到河南商丘、開封；北至黃河北岸的臨清、大名、清豐、濮陽；南到蘇北、皖北的徐州、豐縣、沛縣、蕭縣、碭山等地。區域雖不及崑、弋、梆之廣，但亦堪稱蔚然大國，可以與三腔並據一方。

早期柳子戲應屬雜曲小調體之劇種，清康熙間以名著《聊齋志異》不朽之山東淄川人蒲松齡（一六四○—一七一五），其劇作《鍾妹慶壽》、《閩窘》、《鬧館》三出及其通俗俚曲《牆頭記》、《姑婦曲》、《慈悲曲》、《翻魘殃》、《寒森曲》、《琴瑟樂》、《蓬萊宴》、《俊夜叉》、《窮漢詞》、《醜俊巴》、《快曲》、《禳妒咒》、《富貴神仙》後變《磨難曲》、《增補幸雲曲》等十四種可以為證。[86]

後來由於吸收以歌謠四句七言為載體之「柳枝腔」板腔化而喧賓奪主稱作「柳子戲」。王芷章《腔調考原》云：柳枝腔俗稱柳子腔，亦為乾隆中由吳下傳來者，其源蓋出古樂之柳枝曲。現存僅《補缸》一出，取材《缽

⑧⑥ 〔清〕蒲松齡：《戲三出》、《聊齋俚曲集》，收入路大荒整理：《蒲松齡集》（上海：上海古籍出版社，一九八六年）。

⑧⑤ 江蘇省博物館編：《江蘇省明清以來碑刻資料選集》（北京：三聯書店，一九五九年），頁二九六。中華書局，二○○五年），卷三，「小曲」條，頁九四。

中蓮傳奇》。吳太初《燕蘭小譜》有詩詠之……。「吳下傳來補破缸，低低打打柳枝腔……。」⑧⑦

「柳枝腔」與「柳子腔」為一音之轉，當源出《楊柳枝》，《樂府詩集》卷八十二云：《楊柳枝》，白居易洛中所製也。」⑧⑧劉禹錫〈竹枝詞〉云：「楊柳青青江水平，聞郎江上踏歌聲。東邊日出西邊雨，道是無晴還有晴。」⑧⑨可見《楊柳枝》係屬「踏謠」，為七言四句體，與唐代之《竹枝》相同。⑨⑩也因此，柳子戲中既有長短句的曲牌體，也有七言四句的歌謠板腔體，兼具了戲曲歌樂的兩大類型。

結語

由以上可見明清五大腔系之流播，除絃索腔拘於豫、齊、冀、皖、蘇五省交界外，均幾遍全國，可以說是近代中國地方戲曲劇種的骨幹基礎，而且流播後所形成的新地方劇種，大抵都為地方上的重要劇種，不可謂其滋生之能力及藝術之影響不大。

大抵說來，崑山水磨調腔系之特色是講究字音口法，輕柔婉約，是中國戲曲藝術的「精緻歌曲」；但其流

⑧⑦ 王芷章：《腔調考原》，收入王芷章：《中國京劇編年史》（北京：中國戲劇出版社，二〇〇二年），下冊，頁一二九九。

⑧⑧〔宋〕郭茂倩：《樂府詩集》（臺北：里仁書局，一九八〇年），卷八一，頁一一四二。

⑧⑨〔唐〕劉禹錫：〈竹枝詞〉二首之一，〔清〕彭定求等修纂：《全唐詩》（北京：中華書局，一九六〇年），卷三六五，頁四一一〇。

⑨⑩〔唐〕劉禹錫〈踏歌行〉：「日暮江南聞〈竹枝〉，南人行樂北人悲。自從雪裡唱新曲，直至三春花盡時。」〔清〕彭定求等修纂：《全唐詩》，卷三六五，頁四一二一。

播地方化後，受土音土腔之影響，每向通俗質俚方面質變，大失本來性格。高腔腔系之特色是鑼鼓幫襯，無須曲譜，不入管絃，音調高亢，一唱眾和，好用滾白滾唱，鄙俚無文。相對於崑山水磨調腔系而言，它是「通俗歌曲」。梆子腔之特色，原是以梆子節奏，其聲嗚嗚然、節節高，令人熱耳酸心，即今之山陝梆子，猶存粗獷之風，發音要求必自丹田，音密而亮，人稱「滿口音」，高亢而圓潤。但蜀人魏長生所傳之四川梆子，將伴奏樂器以胡琴為之、月琴為副，名為「琴腔」之後，則其聲「工尺咿唔如話」，「節奏鏗鏘，歌聲清越，真堪沁人心脾」。而皮黃腔系則為複合腔系，因為西皮剛勁明快，二黃柔和深沉，可以互補有無，相得益彰。所以成了近代中國戲曲代表劇種「京劇」的主要腔調。至於絃索腔系雖然流播不如四腔之廣，但於清初已能與崑、弋、梆並據一方，為中原周邊庶民所喜聞樂道，自亦不可忽視。可見五大腔系，因原本之地方語言旋律不同，就產生了情味品調不相侔的腔調；而五大腔所以能夠流播廣遠，豐富眾多群眾的心靈生活，也是因為其腔調特質最能撼動人心。

附錄：明清南北曲譜與宮譜提要

小引

由於曲譜、宮譜，可以說是戲曲歌樂探討和發展的極致，曲譜提供了戲曲填詞的規律，宮譜制訂了戲曲歌唱的準繩。歷代戲曲歌樂家都將其苦心孤詣呈現於此，因之實有讓我們參考和依循的意義和價值。而對曲譜、宮譜的研究，實以周維培《曲譜研究》最周延最深入，成就最大，因之乃命我所指導的世新大學博士生金雯將

其大旨撮要附錄於後，以供讀者參考。倘讀者對此附錄，意猶未盡，則請閱讀周氏原著。

元人北曲譜「雛型」《中原音韻》和明初署為朱權之《太和正音譜》已見前文。

其明清人所著，簡述如下：

(一)北曲譜

1. 徐于室、李玉《北詞廣正譜》

《北詞廣正譜》吳偉業〈序〉云：

> 李子元玉，好奇學古士也。其才足以上下千載，其學足以囊括藝林。……閑采元人各種傳奇、散套及明初諸名人所著中之北詞，依宮按調，彙為全書。復取華亭徐于室所輯，參而訂之。此真騷壇鼓吹，堪與漢文唐詩宋詞並傳不朽矣。[91]

似乎李玉編譜在前，而參訂徐稿在後。其實，吳序說法並不準確。現存《廣正譜》之刊本均無題：「華亭徐于室原稿，茂苑鈕少雅樂句，吳門李玄玉更定，長洲朱素臣同閱」，明確指出該譜是李玉等人在徐于室原稿基礎上參補增訂而成的，著作權至少應歸徐、李兩人。[92]

徐于室的原稿為《北詞譜》。《北詞譜》在體例、總目、譜式、例曲已經定型，李玉等人的主要貢獻是刊布而使之流傳，並增入新曲牌四百四十七調；又將小令專用曲別出於套數曲牌之外。而《廣正譜》與《正音譜》

[91]〔清〕徐慶卿輯，〔清〕李玉更定：《一笠菴北詞廣正譜》，收入《續修四庫全書》第一七四八冊（上海：上海古籍出版社，一九九五年），頁一三七、一三八。

[92]周維培：《曲譜研究》（南京：江蘇古籍出版社，一九九九年），頁六七、六八。

一三八

以及明季其他南曲譜比較，其優點主要是：「定格」具有典型性，「變體」羅列詳備；有關「句字不拘，可以增損」的曲牌，格律詮釋精當；譜式例曲點板精審，反映了北曲聲文之美。❸

2.鄭騫《北曲新譜》

鄭騫（因百）先生的曲學專著中，用力最深、費時最長，最為學界推崇的要算《北曲新譜》。此書編撰原委與方法，已見前。先生在〈凡例〉中又說：

六、北曲共有：黃鍾、正宮、仙呂、南呂、中呂、道宮等六宮，大石、小石、般涉、商角、高平、揭指、宮調、商調、角調、越調、雙調等十一調，合稱十七宮調。其中揭指、宮調、角調三者，只有名目而無作品，舊譜調之「有目無詞」，自來存而不論。道宮、高平二者則諸宮調中有之，俱收入《諸宮調訂律》。故本譜僅收黃鍾等十二宮調，各為一卷，全書共十二卷，宮調先後次序則從《北詞廣正》。諸舊譜所收牌調，共四百有零，今歸併各宮互見，並刪去僅見於諸宮調或應屬南曲或與詞全同者，下餘三百八十二調。所有刪併之調，均附列其名目於各卷目錄之後。

十四、有若干牌調，可於固定句數之外增加若干句，是即所謂「增句」，乃北曲之一特點。《太和正音》於此全未提及；《廣正譜》則於可以增句之牌調概云「此章句字不拘，可以增損。」其說大謬。增句自有一定法則，且各調所守法則不同，並非隨意增加，豈可如此籠統言之。本譜於各調增句之數量、句式、平仄、韻協等項，均比較眾作，詳為注明，例如仙呂【混江龍】是也。❹

即此可以想見《北曲新譜》一書是如何的精密謹嚴，而先生耗時幾達四分之一世紀，其用心用力又是如何的鉅

❸ 周維培：《曲譜研究》，頁七五。

❹ 鄭騫：《北曲新譜》（臺北：藝文印書館，一九七三年），頁二一四。

勉辛勤；也因此稱之為北曲格律的經典之作，較諸前輩時賢，自可當之無愧。譬如周維培認為「《廣正譜》句字不拘，可以增損之牌調，格律詮釋精當」，而先生則斥之為「其說大謬」。此外，先生尚有：《北曲套式彙錄詳解》用以明北曲聯套的法則和變化增損的形式；《校訂元刊雜劇三十種》使最古老的元劇刊本得能明其字句，成為可讀之書；；《曲選》則選取名家代表作而為大學用書。凡此對學界也有相當大的貢獻。

(二) 南曲譜

其為南曲譜者：

1. 《元譜》與徐于室、鈕少雅《南曲九宮正始》、張彝宣《寒山堂曲譜》

《元譜》指元人《九宮十三調詞譜》。

《九宮正始‧臆論》謂：「茲選俱集天曆至正間諸名人所著傳奇套數，原文古調，以為章程。」可見《正始》以元人戲文為例曲。周氏《曲譜研究》謂《元譜》有以下作用：

其一，以《元譜》為準，探求曲調格律之原貌，糾正「時譜、今譜」所時見的錯訛。

其二，根據《元譜》材料，考訂犯調源流及不同曲牌出處。

其三，按照《元譜》體例，確定某些曲牌的宮調歸屬。

其四，按照《元譜》線索，考訂曲牌原稱以及牌名變遷。

《正始》引用元人戲文二五劇、曲牌六一支時，每每所引係屬「《元譜》原詞」、「元規元詞」，周氏《曲譜研究》認為其用意有三：

(1)以《元譜》曲辭論證譜式輯曲必須文律合一。

⑵用《元譜》所引校訂後世曲譜、刻本同題曲辭的句律。

⑶以《元譜》為準，釐定時譜坊本的字格。

從《正始》所引用的《元譜》，周氏《曲譜研究》對其體例，歸納了以下三點：

⑴《元譜》劃分為《九宮譜》與《十三調譜》兩部分，它們的曲牌有部分相重。

⑵《元譜》譜式相當嚴整。調名之下，備有例曲，並注釋格律，點明板式。

⑶《元譜》中有不少曲調有目無例曲，其《十三調譜》尤為明顯。

錢南揚《戲文概論‧形式第五‧宮調》考證《十三調譜》應遠在《九宮譜》之前，因為《十三調譜》尚無引子、過曲之名，稱引子為慢詞，稱過曲為近詞，直接用宋詞的名稱。[95]

周氏又調如果我們將此《元譜》與時人蔣孝所稱《陳白二氏所藏九宮十三調譜》對看，發現以下三點：

⑴兩者宮調系統完全一致，惟前後排列秩序有所不同。

⑵蔣孝《舊編南九宮譜》所列的《十三調南曲音節譜》與《元譜》之十三調譜目，在調名、調數及排列上也大體吻合。

⑶有關十三調譜式內的許多律曲文字幾無差別，似為同一曲譜的不同版本。

至於題為「雲間徐于室輯，茂宛鈕少雅訂」的《匯纂元譜南曲九宮正始》，正如吳亮序文所云：「雲間徐于室先生殆詞家之龍象也；吳門鈕翁少雅，則又律中鼻祖矣。」徐氏用力在輯錄古劇，考較曲文，辨訂作者，拾綴曲調；鈕氏功在譜式分析、格律推敲、板式釐定和曲牌處理。若論其譜式特徵，則有兩點：

[95]　錢南揚：《戲文概論》（上海：上海古籍出版社，一九八一年），頁一七九─一八二。

(1)曲調蒐集豐富，有曲牌一千一百五十三章，見於《九宮》者六百零一章，見於《十三調》者五百五十二

章，所舉曲例古雅質樸，保存大量罕見之文獻。

(2)正變體羅列詳備，格律選擇精當實用。以《元譜》為據；從而剔抉沈璟曲譜曲律之弊端，批評當時曲壇

普遍性之錯誤。

其次說到張彝宣所撰曲譜的最後定本《寒山堂新定九宮十三攝南曲譜》，其旨在說明其源出《元譜》及陳白

二氏所藏《九宮十三調譜》。但在宮調系統上張氏已明確了解「宮」與「調」並非對立並存，超越了《九宮正

始》和沈自晉《南詞新譜》而予以合併。其次刪去引子，單列尾聲定格，專收過曲而附錄犯調。其三取消曲譜

罕見的標註名目，如：平仄四聲與閉口、穿齒、攝唇等字。

2.沈璟《南曲全譜》與沈自晉《南詞新譜》

沈璟《南曲全譜》是在蔣孝《九宮譜》及其附錄〈音節譜〉基礎上增補修訂而成。王驥德《曲律·論調名

第三》：

南詞舊有蔣氏《九宮》、《十三調》二譜，《九宮譜》有詞，《十三調》無詞。詞隱於《九宮譜》參補新調，

又並署平仄，考定訛謬，重刻以傳；卻消去《十三調》一譜，間取有曲可賞者，附入《九宮譜》後。96

又云：

詞隱校定新譜，較蔣氏舊譜，大約增十之二三；即《十三調》諸曲，有為後世所通用者，亦間採並列其

中矣。97

96 〔明〕王驥德：《曲律》，《中國古典戲曲論著集成》第四冊，頁六一。

97 同上註，頁七七。

詞隱除了辨別體製，分釐宮調，參補新調，考定四聲，並署平仄外，還分清正襯、附點板眼。王驥德《曲律·論板眼第十一》云：

詞隱於板眼，一以反（返）古為事。其言謂清唱則板之長短，任意按之，試以鼓板夾定，則錙銖可辨。又言：古腔古板，必不可增損。歌之善否，正不在增損腔板間。又言：板必依清唱，而後為可守；至於搬演，或稍損益之，不可為法。具屬名言。⑱

可見詞隱是按照古人法度，而且是依循清唱的謹嚴規矩點定的。南曲曲譜之點定板眼，自詞隱開始。沈德符《顧曲雜言·填詞名手》云：

年來俚儒之稍通音律者，伶人之稍習文墨者，動輒編一傳奇，自謂得沈吏部九宮正音之秘；然悠謬粗淺，登場間之，穢溢廣坐，亦傳奇之一厄也。⑲

雖然沈氏意在嘲諷，但即此也可見當時戲曲作家普遍以詞隱《南曲全譜》為圭臬。

《南曲全譜》刊本，其保存原譜面貌的有明麗正堂刊本與三樂齋之《新定九宮詞譜》、明文治堂之《增定查補南九宮十三調曲譜》；其經後人增刪者有《嘯餘譜》與《欽定曲譜》所收本、張漢重校北大石印本。

師承詞隱而亦著作南曲譜的有馮夢龍《墨憨齋詞譜》（佚）和沈自晉《南詞新譜》。沈譜全稱為《廣輯詞隱先生增定南九宮十三調詞譜》，有不殊草堂原刻本。沈自晉為沈璟親姪，他在《新譜·凡例》中說他「增補」的十項原則是：「遵舊式，稟先程，重原詞，參增注，嚴律韻，慎更刪，采新聲，稽作手，從詮次，俟補遺。」

據此可見沈自晉在沈璟原譜基礎上增輯大量新集曲犯調曲調共二七四章；改換沈璟原譜之例曲，以「先輩名

⑱　〔明〕沈德符：《顧曲雜言》，《中國古典戲曲論著集成》第四冊，頁二〇六。

⑲　同上註，頁二一八、二一九。

詞」、「諸家種種新裁」充之者二四調；對沈璟原譜的格律標注及分析文字，參酌增注；也因此《新譜》成為匯聚新舊、兼併古今的重要曲學著作。

3. 《九宮譜定》與《南詞定律》

而清初在沈璟《南詞全譜》影響下的曲譜著作，又有《九宮譜定》與《南詞定律》。

《九宮譜定》題「東山釣史、鴛湖散人」同著，有清初金閶綠蔭堂刻本。東山釣史為明末查繼佐（一六〇一—一六七七）別號，鴛湖散人不可考。此譜查繼佐〈序〉云：

舊《九宮譜》大略耳。其中錯綜頗多，且甚俚率。余友沈子曠、宋遂聲、宋彥兮相依數十年。子曠每有特解，而數子歌最工……互有發明。今來嶺南，與鴛湖逸者偶及聲事，遂取故譜釐正之，意欲再增許目錄未及也。顧即是可以歌矣，可以作歌矣。

在這樣的情況下，此譜標注平仄、釐正板眼、題識襯字、並附綴格律釋文；例曲之上又有眉批，分析用韻、下字、板腔等有關的問題。但刪減沈譜冷僻曲牌，譜式一調一曲，排斥變格異體，成為實用簡便的曲譜。而查氏於〈總論〉中又從「套數論、務頭論、引子論、過曲論、換頭論、犯論、賺論、尾聲論、板論、平仄論、韻論、字論、腔論、各宮互換論、程曲論、用曲合情論」等十六方面發表其對戲曲格律的見解，對後世吳梅、許之衡、王季烈之曲論頗有影響。

《新編南詞定律》為清呂士雄、楊緒、劉璜、唐尚信等人合編。有內府刻本及香芸閣刻本。楊緒〈序〉云：

今庚子歲，諸識音者一時振作，採取諸譜，然亦多取於《隨園》。舉向來失傳者，悉薈萃一堂。茇其繁

〔清〕東山釣史（鴛湖逸者）輯：《九宮譜定》，收入《烏石山房文庫》第七七七冊（四冊一函，清初金閶綠蔭堂刊本，藏於臺大圖書館五樓善本書室），序文無頁碼。

燕，正其訛謬，審節按板，分類定音。……顏曰《新編南詞定律》。視向之《隨園譜》者，覺考核愈詳愈

備而畫一始出。 [101]

可見《定律》完成於康熙庚子五十九年（一七二〇），主要以胡介祉增補沈自晉《南詞新譜》而成的《隨園譜》

為底本（此譜今不傳），除清呂士雄、楊緒、劉璜、唐尚信等人會編外，還有「識音者」，金殿臣點板、鄒景僖、

張志麟、李芝雲、周嘉謨同校，徐應龍重校，則成於眾家之手，編輯頗為審慎。其卷首題識云：「其中文辭、

句讀、正襯、字眼、板式務必從古從今。」可知其編輯立場折衷古今。於是《定律》周氏謂有以下成就：

（1）輯錄豐富，體式完備，共輯曲牌一千三百四十二章，正變體凡二千零九十曲。

（2）分類合理，切於實用。

（3）分析允當，標準統一，反映在曲牌異名的分辨，以及犯調之曲的釐定上。

（4）在每曲格律釋文方面，用比較研究、擇善而從的方法，解決聚訟紛紜的問題。

於是吳梅〈王瑞生《南詞十二律崑腔譜》跋〉調《南詞定律》出，「考訂異同，糾核板式」，「度曲家始有準

繩」。對後來之《九宮大成南北詞宮譜》也產生很大的影響。

4.王正祥《十二律崑腔譜》與《十二律京腔譜》

盡棄宮調不用，以十二律配十二月令統轄曲牌。《京腔譜》編撰於康熙二十三年，全面反映北京弋陽腔之格

律、音樂、劇目和演唱的情況。《崑腔譜》於次年完成。均有停雲室原刊本。

周氏綜觀《京腔譜》、《崑腔譜》之可注意者如下：

[101]〔清〕呂士雄等輯：《新編南詞定律》，收入劉崇德主編：《中國古代曲譜大全》第一冊（瀋陽：遼海出版社，二〇〇

九年據康熙五十九年朱墨套印帶工尺譜影印），〈卷之首・序〉，頁二一三，總頁二四。

（1）歸納南曲套式，為南曲譜首見。

（2）吳梅《王瑞生《南詞十二律崑腔譜》跋》云：「各律中又分聯套、單詞、兼用諸類……全書體例，悉更沈、譚之舊，依類排次，時多創獲。南詞各譜，此為僅見。」

（3）每調僅列一曲為正格，不收變體；其例曲以宋元戲文和明散曲為主，兼採傳奇作品，例曲不注平仄韻否，僅點板眼，凡侵尋、纖廉、監咸韻等閉口字，悉以六角弧圈標識之。⑩

5. 《欽定曲譜》與《九宮大成南北詞宮譜》

《欽定曲譜》王奕清、陳廷敬纂修於康熙五十四年（一七一五），有內府殿本、掃葉山房影印本。前四卷為北曲譜，五至十二卷為南曲譜。以明程明善《嘯餘譜》為藍本，略加剪裁刪芟而成，其中北曲取自朱權《太和正音譜》，南曲取自沈璟《南詞全譜》。

《九宮大成南北詞宮譜》，由莊親王允祿主持、周祥鈺、鄒金生等合作，於乾隆十一年（一七四六）完成。雖名「九宮」，實含「十三調」。南曲分引、正曲、集曲；北曲分支曲、套曲。南北曲每一曲牌下，先列正格、次列變格，稱作又一體，於例曲俱標注工尺樂譜，附點板、板眼，標示韻句，並附有格律釋文。

全書保存四千四百六十六支戲文雜劇、散曲、傳奇和宮廷大戲的曲調樂譜。為後來葉堂《納書楹曲譜》、王季烈《集成曲譜》取資之淵源。又全書輯南曲曲牌一千五百一十三章，北曲曲牌五百八十一章，南北曲變體二千三百七十二章，南北合套三十六章，堪稱廣蒐博採，甚具文獻價值。吳梅對本書之〈序〉云：

自此書出而詞山曲海，匯為大觀，以視明代諸家，不啻爝火之與日月矣。

所言甚是，但是因為內容龐大，也難免有正格擇例，博而不精，宮調系統紊亂，肆意枉改曲調格律等弊病。著者有《九宮大成北詞宮譜》的又一體〉論其所謂「又一體」，多因不明格律變化原理所產生的誤解。[103][104]

6. 吳梅《南北詞簡譜》

十卷，從一九二〇年至一九三一年前後經十年完成。首四卷為北詞簡譜，後六卷為南詞簡譜。取法王奕清《欽定曲譜》。周維培《曲譜研究》調具有以下特點：

(1)要言不繁，簡明實用：僅收北曲曲牌三百二十二章，南曲曲牌八百六十九章，北套式五十六章，南套式八十九章，合套六章。

(2)獨下論斷，校訂舊譜沿襲之訛誤。舉凡宮調、調名、音韻、平仄、板式、腔格等……莫不梳理歸納，成一家之言。

(3)譜式注文兼有曲話、曲品、曲論、曲律多種批評功能，往往有精闢的見解。

(三)宮譜

以下具工尺譜，為可供歌唱之宮譜：

1. 《納書楹曲譜》

103 吳梅：《新定九成宮南北詞宮譜》序〉，收入王衛民編校：《吳梅全集·理論卷中》（石家莊：河北教育出版社，二〇〇二年），頁一〇〇〇。

104 收入曾永義：《參軍戲與元雜劇》，頁三二五—三三八。

清乾隆中後期因折子戲大行，以《九宮大成》為底本，反映當時曲壇傳唱劇目的工尺譜有十數種，其中以葉堂（廣明）《納書楹曲譜》最為重要，影響最大。

《納書楹曲譜》有乾隆五十七年至六十年納書楹原刊本，分正集、續集、補遺各四卷，另有外集二卷，以及《西廂記》、《臨川四夢》全譜。其體例標注工尺，提示板眼，題識腔調為主。凡例云：「宮譜字分正襯，主備格式。此譜欲盡度曲之妙，間有挪借板眼處，故不分正襯，所謂死腔活板也。」又每一調曲文之首選酌情題注所用調式。至其貢獻，周維培有以下四項：

(1) 首度為《西廂記》、《紫釵記》製訂全本工尺譜，使之傳唱舞臺。

(2) 對《牡丹亭》等劇舊譜進行全面考校訂正，解決湯氏失律振嗓之處，使《臨川四夢》具有權威性的譜式。

(3) 其譜全面反映康乾時期戲曲舞臺之盛況。

(4) 輯錄時曲二十一支，反映花部亂彈和俗曲。

2. 《吟香堂曲譜》與《遏雲閣曲譜》

《吟香堂曲譜》有吟香堂藏版原刻本，乾隆間馮起鳳定譜，收入《牡丹亭》、《長生殿》全本樂譜。至其貢獻，周維培調有以下二項：

(1) 為目前傳世較早的單劇譜。

(2) 《長生殿》樂譜部分，參酌了《九宮大成》所輯樂章，較全面反映當時舞臺傳唱該劇的情況。

⑩ 〔清〕葉堂編：《納書楹曲譜》，《善本戲曲叢刊》第六輯（臺北：臺灣學生書局，一九八九年據乾隆五十七年至五十九年（一七九二─一七九四）納書楹原刻本影印）〈凡例〉，頁一，總一○。

⑩ 周維培：《曲譜研究》，頁二五○。

一四八

《遏雲閣曲譜》，同治間王錫純輯，有同治九年掃葉山房刻本；現今較常見的則為一九二五年上海著易堂本，錄有著名折子戲樂譜八十七種，與《納書楹曲譜》齊名。至其貢獻，周維培謂有以下三項：

（1）《遏雲閣曲譜》兼採《納書楹曲譜》與《綴白裘》兩書優點，既有曲文又備賓白，為帶樂譜的折子戲。

（2）《遏雲閣曲譜》改變了《納書楹曲譜》以來的訂譜製律以清唱為準的風氣，突出了舞臺演出和時俗流行的特點。

（3）其唸白與唱腔記載詳細，工尺板式完備，具實用性。[107]

3.《集成曲譜》

王季烈、劉鳳叔輯訂，一九二四年商務刊本。分金、聲、玉、振四卷，輯錄崑劇傳統折子戲四百五十齣。至其貢獻，周維培謂有以下三項：

（1）為現代崑曲音樂史上最豐富、最龐大的工尺譜。

（2）注明小眼，分清正板與贈板，對豁腔、擻腔等裝飾小腔也一一注明。

（3）對於鑼鼓、笛色、賓白、科介、音讀皆詳盡標注。[108]

4. 近現代崑曲工尺譜

《崑曲粹存初集》：宣統元年（一九〇九）由崑山國樂保存會編輯，輯錄《鐵冠圖》、《千鍾祿》、《鳴鳳記》、《精忠記》等劇五十齣折子戲的工尺譜。

《六也曲譜》：光緒三十四年（一九〇八）初刊，共收十四種傳奇中的三十四齣折子戲。

[107] 同上註，頁二五一。

[108] 同上註，頁二五四、二五五。

《異同集》：宣統年間抄錄本，依照劇本存留齣數多寡編次，搜羅範圍廣泛。

《崑曲大全》：怡庵主人輯，一九二五年刊行，為《六也曲譜》的續集。 ❿

《春雨閣曲譜》：一九二二年石印本，共收《玉簪記》、《浣紗記》、《豔雲亭》三種傳奇之工尺譜。

《天韻社曲譜》：一九二一年油印本，共輯一百二十齣崑曲傳唱的折子戲工尺譜。

《與眾曲譜》：一九四〇年出版，王季烈輯訂，為《集成曲譜》之簡本。

《崑曲集淨》：一九四三年出版，沈傳錕輯訂，為一部以崑劇腳色應工劇目為專輯的曲譜。 ⓾

《正俗曲譜》：一九四七年印行，王季烈編訂，選劇百折，皆言忠孝節義之事。

《粟廬曲譜》：一九五三年出版，俞振飛校訂，輯錄了崑曲藝術家俞宗海擅長的二十九齣戲的工尺譜。 ⓫

《崑劇手抄曲本一百冊》：張鍾來家藏，蘇州圖書館館藏，二〇〇九年揚州廣陵書社影印出版。

《崑曲集存・甲編》：二〇一一年黃山書社出版，周泰主編，收四百二十一齣崑腔折子戲，含曲詞、宮譜、念白、科介，依原書影印。

小結

曲譜為戲曲之歌樂建立了典範，而戲曲歌樂之關鍵在於曲牌，所以曲譜也就在探討曲牌之建構、變化、類

❶❶❶ 同上註，頁二五七。

❶❶⓾ 同上註，頁二五六。

❶⓾❾ 同上註，頁二五三。

型、發展、聯套與套式之規律與現象，據著者觀察：

建構一個曲牌，可以歸納為正字律、正句律、長短律、音節單雙律、平仄聲調律、協韻律、對偶律、句中語法律等八個律則。曲牌之為細曲、可粗可細之曲、粗曲，全由其所具律則之多寡輕重而定。這些都是促使曲牌格式發生變化的因素，其中襯字、增字、增句、減字、減句、帶白、夾白等現象。

而曲牌除本格正字正句之外，尚有襯字、增字、減字、增句、減句、犯調和曲牌之入套與否。而曲譜於正格之外，又每有「又一體」，仔細考察，其實它們不少是誤於「句式」所產生的「又一體」，或誤於正襯所產生的「又一體」，或因增減字所產生的「又一體」，或因「攤破」所產生的「又一體」，其實它們多數都是合乎格式變化的「本格」。

若論曲牌之類型，則北曲可分作小令專用曲、小令散套兼用曲、小令雜劇兼用曲、帶過曲、曲組、雜劇專用曲等六類。如就北曲套數結構而論，則有首曲、正曲、煞尾三種。南曲就粗細及其贈板有無而分，則細曲有贈板，可粗可細之曲則可贈可不贈板，粗曲無贈板。南曲有其性格，呈現不同之曲情，有歡樂類、悲哀類、遊覽類、行動類、訴情類、過場短劇類、急遽短劇類、文靜短場類、武裝短劇類等九種不同的曲情套式。其套數結構有四種類型：其一引子、過曲、尾聲兼具；其二引子、過曲；其三過曲、尾聲；其四過曲。曲牌由隻曲可發展為重頭、重頭變奏、子母調、帶過曲、曲組、民歌小調雜綴、聯套、合腔、合套、集曲、犯調。曲牌由隻曲可發展為重頭、重頭變奏、子母調、帶過曲、曲組、民歌小調雜綴、聯套、合腔、合套、集曲、犯調。而若論南北曲之聯套，則都是在宋代樂曲的傳統之下，進一步的發展和應用。對此，北曲直接繼承宋樂曲的現象，較諸南曲要來得多。

「套曲」之建構本隨「排場」之所需而賦形；但由於關目排場有漸成「類型」的現象，於是作家相沿成習，使得排場主要載體之一的「套數」終於趨為「套式」。

第肆章　明清曲論要籍述評

引言

本書〔北曲雜劇編〕已立專章對從元代到明初北曲雜劇之曲論要籍予以述評，這裡承續其後，對於明清南曲戲文，尤其是傳奇之曲論要籍予以簡要論說。

一、魏良輔《南詞引正》與《曲律》

小引

魏良輔所著《南詞引正》又名《曲律》，有四種版本：其一，《樂府紅珊》載〈凡例二十條〉，實為魏良輔《曲律》傳本之一。序署「萬曆壬寅歲（三十年，一六〇二）」正文署「秦淮墨客」選輯，「秦淮墨客」即紀振倫。《樂府紅珊》明刊本已佚，今存嘉慶庚申（五年，一八〇〇）本，藏大英博物館，王秋桂《善本戲曲叢刊》

即據此嘉慶本影印。其二，《吳歈萃雅》卷首附刻本，共十八條，題作《吳歈萃雅曲律》，其三是《詞林逸響》與《吳騷合編》卷首附刻本，共十七條，《詞林逸響》題作《崑曲原始》，《吳騷合編》題作《魏良輔曲律》；其中《吳歈萃雅》有十八條，《詞林逸響》、《吳騷合編》都止十七條。其間文字也互有出入。今《中國古典戲曲論著集成》第五冊所據之《古典戲曲聲樂論著叢編》本，是以《吳歈萃雅》本作底本校勘其他各本而成的。其四是收錄在明代玉峰張廣德編的《真跡日錄二集》中的由明代著名書法家文徵明手寫的鈔本，共二十條，題作《婁江尚泉魏良輔南詞引正》，其中五條為前兩種版本所沒有，顯然，前兩種版本已經後人改動，故此書所收以明鈔本為底本。

《南詞引正》，係一九六〇年從路工先生處訪得，一九六一年《戲劇報》七、八期合刊發表了錢南揚的《南詞引正校注》。據當事人說，這是明代張丑《真跡日錄》所載《南詞引正》的清初抄本，原本署「毗陵吳崑麓校正」，「文徵明書」。《南詞引正》作為魏良輔《曲律》的一種傳本面世，當然是件好事，不過學術界對此並未形成共識。當年在京的著名戲曲專家眾多，如周貽白、傅惜華、傅雪漪等，還有中國戲曲研究院等單位。路工沒把這份資料拿去給在京專家或學術單位鑑定，果然，後來一些學者頗多質疑。事過多年，今日看來，仍有一些有待證明之處。比如抄本的來源，只是憑當事人說是清初抄本，但沒有說清是何人所抄？抄於何年？當事人購於何處？源於哪位藏家？是否有藏家鈐印？或許其中有未言之隱。後來，路工辭世，這些問題更沒法搞清了。還有一個關鍵點，就是清乾隆刊本《真跡日錄》和《四庫全書》採錄的鮑士恭家藏本，都沒有這篇文徵明寫本的《南詞引正》，這難免讓人存疑。

(一) 《南詞引正》與《曲律》之異同比較

以上是白寧綜合學者對《南詞引正》的諸多疑慮，以下且來比較《南詞引正》與《曲律》之異同。

1. 《曲律》十八條，約一八〇〇字，《南詞引正》二十條，約二二〇〇字。

2. 其間彼此相近者，以《南詞引正》為準，有「拍乃曲之餘」、「雙疊字」、「北曲與南曲大相懸絕」、「五音」、「五難」、「兩不辨」、「兩不雜」等十二條而已。唱曲俱要唱出各樣曲名理趣」、「長腔貴圓活」、「過腔接字」、「曲有三絕」、「五不可」、以四聲為主」、「

3. 《曲律》與《南詞引正》不止條目秩序不一，分合亦有不同。譬如《引正》之「雙疊字」、「單疊字」分為兩條，《曲律》則合為一條；「長腔貴圓活」、「過腔接字」二條，《曲律》合為一條；《引正》合「曲有三絕」、「五音」、「五難」、「四實」為一條，「五不可」、「兩不辨」、「兩不雜」各別為一條，且《引正》而《曲律》則「三絕」、「五不可」、「兩不辨」、「兩不雜」為一條，而《曲律》所無。

4. 《引正》與《曲律》彼此出入有無者，《引正》所有而《曲律》所無者：「生詞要細玩」、「腔有數樣，紛紜不類」、「士大夫唱不比慣家」、「將《伯喈》與《秋碧樂府》從頭至尾熟玩」、「蘇人慣多唇音」等六條；《曲律》所有而《引正》所無者：「生詞要細玩」則為《曲律》所無。

5. 《引正》所論與《曲律》雖近似，但《曲律》明顯較繽密詳備。如《引正》之「初學不可混雜多記」條之與《曲律》「初學先從引發其聲響」條；「清唱謂之冷唱」條之與《曲律》「清唱俗語謂之冷板凳」條；「生詞要細玩」條之與「生曲貴虛心玩味」條，而《引正》之「過腔接字」條，實亦自《曲律》此條分出。《引正》所論與《曲律》所無而《曲律》所有者：「擇字最難」、「《琵琶記》迺高則誠所作」等兩條。

由以上可見《引正》與《曲律》實為差別頗大之兩種版本。縱使皆為魏良輔所著，也必然是前後不同時期

的著作。而由前面的比較實已可知，二者理念雖同在論唱曲，但《引正》必為《曲律》之前身，由其間之論述，後出轉精，即可以斷言。如果合理推測，《引正》應在創發「水磨調」之前，而《曲律》則在其後，何況單就文字多少而言，《曲律》較諸《引正》就多了六百餘字。其所論用字遣詞，莫不言簡意賅而凝練，則此六百餘字不可謂不多。

《引正》與《曲律》引起學者爭論置疑不休的是《引正》所有而《曲律》所無的第五條所述及之「顧堅」其人之有無爭論不休，但現在已有定論。緣故是：

著者於二○一五年十月十七日參加南京東南大學舉行之「第十一屆全國戲曲學術研討會暨中國古代戲曲學會二○一五年年會」，在大會開幕主題發言中，著者以《魏良輔之「水磨調」及《南詞引正》與《曲律》》為題，吳新雷先生接續發表《魏良輔《南詞引正》有關問題的思考》，其中對「顧堅」確有其人，提出有力之證據，錄之如下：

所謂創始人，並非說他一個人創造了崑山腔，而是指他是崑山腔形成時期具有標竿性的代表人物。但顧堅的生平事蹟缺乏記載，我們從兩種顧氏家譜中查到旁證，顧堅是確有其人的。(1)《南通顧氏宗譜》十卷首一卷，一九三一年南通翰墨林鉛印本，分訂四冊（南京圖書館、上海圖書館均有收藏），據譜中記載，南通顧氏是因為「元季兵亂時」從崑山遷去的，在《遠代志略》中記有四十九世顧仲瑛至五十四世顧堅的世系表（首卷第十六葉上）：顧仲瑛—顧時沾—顧禎—顧炳—顧鑒—顧堅。顧鑒、顧堅的時代正當元朝末年；(2)《上海圖書館藏家譜提要》（上海古籍出版社，二○○○年五月出版）著錄顧氏宗譜計有九十一種。其中書號為JP552的《顧氏重匯宗譜》，是民國年間顧心毅據清代乾隆三十六年（一七七一）著錄顧氏宗譜計有顧一元的原譜本續纂的手寫稿本，不分卷共四十六冊，在第六冊第一四四頁和第十四冊第三○一頁，查

見了顧堅屬於顧仲瑛這一支的家世譜系：仲瑛─時沾─禎─炳─鑒─堅。這與《南通顧氏宗譜》的譜系全同。可惜都只有世系表而沒有譜傳。至於鄭閏在二○○九年十二月二十五日《蘇州日報》發表〈顧堅身分之謎〉一文，宣稱他在日本國立國會圖書館館藏書中發現了顧堅的小傳，但經日本學人查核，已予否定。❷據此可知「顧堅」確有其人。

若此，則顧堅確有其人，其於元末改良崑山腔之事，自屬可信。也因此明周元暐《涇林續記》、《正德姑蘇志》所記載之明太祖朱元璋特召百歲人瑞周壽誼至京，問及「聞崑山腔甚佳，爾亦能謳否」之事正值明初，正好可以和顧堅事蹟銜接起來。

(二)魏良輔曲論之要義

就《南詞引正》和《曲律》而言，如果要述評魏良輔之曲論，自然以後出轉精的《曲律》為主要依據。

誠如白寧《元明唱論研究》對魏良輔《曲律》的解析所云：

魏良輔《曲律》通篇講的都是唱曲之律，這些規範性要求，主要體現在十三個方面：擇具、習曲、四聲、曲腔、曲板、曲牌、疊字、曲唱、劇唱、五難、伴奏、審曲。❸

這十三個方面，白寧又約之為以下幾個要點❹：

❶ 該文修改稿又載於湯鈺林、周秦主編：《中國崑曲論壇二○○九》（蘇州：古吳軒出版社，二○一○年）。

❷ 詳見吳新雷：〈崑山腔形成期的顧堅與顧瑛〉，《文化藝術研究》二○一二年第二期，頁一三七─一四四。

❸ 白寧：《元明唱論研究》（上海：上海音樂出版社，二○一四年），頁二○三。

❹ 白寧：《元明唱論研究》，頁二○三─二二六。

1. 對南曲演唱字音的講求和糾正，如《曲律》所云：

(1)曲有兩不雜：南曲不可雜北腔，北曲不可雜南字。

(2)五音以四聲為主，四聲不得其宜，則五音廢矣。平上去入，逐一考究，務得中正，如或苟且舛誤，聲調自乖，雖具繞梁，終不足取。其或上聲扭做平聲，去聲混作入聲，交付不明，皆做腔賣弄之故，知者辨之。❺

由於大江所限，南北字音、語音差別很大，這是南北曲所以分野的緣故，因之自然要分辨清楚，不可互相混雜；而平上去入四聲，各具聲情，為字音正確與否關鍵所在，所以不可互相乖舛，擾亂宮商。也因此，如果碰到「不知音者不可與之辨」，不好者不可與之辨」，❻以免徒勞無功。

2. 對於行腔及腔拍結合技法的考究，如《曲律》所云：

生曲貴虛心玩味，如長腔要圓活流動，不可太長；短腔要簡徑找絕，不可太短。至如過腔接字，乃關鎖之地，有遲速不同，要穩重嚴肅，如見大賓之狀。(頁五)

魏氏將「行腔」技法分作長腔、短腔與過腔接字等情況。因為歌者「行腔」是將聲情詮釋詞情之意義情境思想之表現方式，而其樞紐正是長腔、短腔分寸拿捏與過腔接字是否得當的技法。而節拍掌控「行腔」的速度，所以魏氏也同時要求腔、拍間巧妙的結合。其第五條云：

拍，迺曲之餘，全在板眼分明。如迎頭板，隨字而下；徹板，隨腔而下；絕板，腔盡而下。有迎頭慣打徹板，絕板，混連下一字迎頭者，此皆不能調平仄之故也。(頁五)

❺〔明〕魏良輔：《曲律》，《中國古典戲曲論著集成》第五冊，頁五、七。

❻同上註，頁七。

也因此唱曲者便有「五難」，即：「開口難，出字難，過腔難，低難，轉收入鼻音難。」也有五不可：「不可高，

不可低，不可重，不可輕，不可自做主張。」但也會達到曲之「三絕」：「字清、腔純、板正的境地。」（頁七）

3. 對於單疊字、雙疊字的歌唱，魏氏也特別指出：

雙疊字，上兩字，接上腔，下兩字，稍離下腔。如【字字錦】「思思想想，心心念念」，又如【尾犯序】「一旦

冷清清」之類，要抑揚。於此演繹，方得意味。（頁六）至單疊字，比雙疊字不同，全在頓挫輕便，如【素帶兒】

「他生得整整齊齊，裊裊停停」之類。疊字衍聲複詞是複詞結構的重要方式，單疊之第二字，有如「詞尾」要輕而快；雙疊更進一步強化此技法，其

輕圓如珠玉更加靈便；所以其咬字吐音的技法較諸一般複詞自然不同。

4. 唱曲更要唱出各樣的曲名理趣，其第六條云：

曲須要唱出各樣曲名理趣，宋元人自有體式。如，【玉芙蓉】、【玉交枝】、【玉山供】、【不是路

要馳驟；【針線箱】、【黃鶯兒】、【江頭金桂】要規矩；【二郎神】、【集賢賓】、【月雲高】、【念

奴嬌序】、【撲燈蛾】、【紅繡鞋】、【麻婆子】雖疾而無腔，然而板眼自在，妙

在下得勻淨。（頁六）

曲牌有精粗，其構成因素包括：正字律、正句律、長短律、平仄聲調律、協韻律、音節單雙律、對偶律、句法

特殊結構律等八律，其粗者構成之因素簡單，無明顯曲牌聲情特色，其細者趨於繁複，幾於各具聲情性格；如

果能將曲牌中的格調唱出來，才不會辜負曲牌所制約的質性。❼

❼ 參見曾永義：〈論說「建構曲牌格律之要素」〉，《中華戲曲》第四四期（二○一一年十二月），頁九八—一三七。

5.對於南北曲的異同，魏氏又進一步提出他的看法：

北曲以遒勁為主，南曲以宛轉為主，各有不同。至於北曲之絃索，南曲之鼓板，猶方圓之必資於規矩，其歸重一也。故唱北曲而精於【呆骨朵】、【村裡迓鼓】、【胡十八】，南曲而精於【二郎神】、【香遍滿】、【集賢賓】、【鶯啼序】；如打破兩重禪關，餘皆迎刃而解矣。

北曲與南曲，大相懸絕，有磨調、絃索調之分。北曲字多而調促，促處見筋，故氣易粗。南曲字少而調緩，緩處見眼，故詞情少而聲情多。北力在絃索，宜和歌，故氣易粗。南力在磨調，宜獨奏，故氣易弱。近有絃索唱作磨調，又有南曲配入絃索，誠為方底圓蓋，亦以坐中無周郎耳。(頁六—七)

他在這裡除了以「遒勁」和「宛轉」來說明南北曲的不同，及其主奏樂器之於絃索、鼓板之別，也舉出歌唱南北曲應當多仔細品會琢磨代表性曲牌。

他進一步舉出南北曲「大相懸絕」的各種方面，很近似王世貞《曲藻》之所云，此條以腔調異同、歌唱時的聲情、詞情乃至伴奏器樂等之配搭情況，以見南北曲氣易弱與易粗之故，而認為彼此界籬分明，斷斷不可作南曲北調或北曲南調之舉，否則就像方鑿圓枘，彼此無法適應。

而在明清諸家「南北曲異同說」中，最可注意而論說最為完備且為諸家一再引用的是王世貞，但王氏之說卻與魏良輔此條之說相雷同，茲先錄王氏之說，以與魏氏所論作比較：

凡曲，北字多而調促，促處見筋；南字少而調緩，緩處見眼。北則辭情多而聲情少，南則辭情少而聲情多。北力在絃，南力在板。北宜和歌，南宜獨奏。北氣易粗，南氣易弱。此吾論曲三昧語。⑧

⑧〔明〕王世貞：《曲藻》，《中國古典戲曲論著集成》第四冊，頁二七。

他們皆從字調之促緩、辭情聲情之多少，與絃板之異、宜於和歌或獨奏之別，以及氣之粗弱等方面詳述南北曲之異同。只是令人可疑的是，兩人論述之語言雖有散整之不同，但語意竟如出一轍，而王氏謂「此吾論曲三昧語」，且王驥德亦明白引述王氏之後，梁辰魚、王德暉、徐沇澂雖亦有雷同之語，但未知所據何自。難道會是魏氏抄襲王氏而略變其語嗎？或者竟是王氏竊取魏氏之說，而以其「嘉靖七子」首領筆法，加以工整駢儷化而成的呢？對此，雖不是「千古疑案」，但應有辨明是非，還其本原的必要。

以下，且列舉前提資訊來嘗試破解這一疑義：

(1) 李開先先生於明孝宗弘治十五年，卒於穆宗隆慶二年（一五〇二—一五六八）。世宗嘉靖八年（一五二九）進士。年四十（一五四一）以太常寺少卿辭官歸里，寄情於聲歌。所著《詞謔》應成於返鄉之後。其中〈詞樂・彈唱〉記述所知歌唱家與彈奏家，謂「太倉魏上泉」屬「長於歌劣於彈」之列，又謂「魏良輔兼能醫」。❾良輔號上泉。

(2) 何良俊生於明武宗正德元年，卒於神宗萬曆元年（一五〇六—一五七三）。所著《四友齋叢說・正俗二》舉當時諺語「十誑」，謂「九清誑，不知腔板再學魏良輔唱」。❿

(3) 梁辰魚生於明武宗正德十五年，卒於神宗萬曆二〇年（一五二〇—一五九二）。承魏良輔衣缽，以水磨調歌所著《浣紗記》，使南戲蛻變為體製劇種「傳奇」，而腔調劇種「崑劇」亦因以成立。其生年較王世貞早六年，其《南西廂記・敘》所云南北曲異同之說，明顯引自魏良輔所論之語。

(4) 王世貞生於明世宗嘉靖五年，卒於神宗萬曆十八年（一五二六—一五九〇）。嘉靖二十六年（一五四七

❾ 〔明〕李開先：《詞謔》，《中國古典戲曲論著集成》第三冊，頁三五四。

❿ 〔明〕何良俊：《四友齋叢說》，《元明史料筆記叢刊》（北京：中華書局，一九五九年），頁三二三。

進士。所著《弇州山人四部稿》有萬曆五年（一五七七）王氏世經堂刊本，分賦、詩、文、說四部。《說部》中有《藝苑卮言》八卷，又附錄二卷，為雜論詩文詞賦之作。專門論詞曲者，集中在《附錄一》《《弇州山人四部稿》卷一百五十二），有人摘此，另刊行世，其論詞者題作《詞評》，論曲者題作《詞藻》。

而太倉魏良輔其人，絕非如蔣星煜、朱愛群所主張之生於明弘治二年（一四八九）九月十五日，江西新建縣沙田魏村的一個世代書香之家，於嘉靖五年（一五二六）四月初九享壽七十六歲的魏良輔。[11]對此流沙《魏良輔的生平及其他》辨之已詳。[12]著者在本文亦據其說，謂創發水磨調之太倉魏良輔與顯宦之豫章魏良輔係同姓同名之二人，不可混作一人。

雖然歌唱家魏良輔生卒年不詳，但由李開先與何良俊所記，加上魏氏「立崑之宗」創發「水磨調」是在嘉靖三十八年（一五五九），其年輩當與李開先、何良俊約略同時；且已可知梁辰魚師承其衣缽，且曾引述其南北曲異同之論，又年長於王世貞六歲；則魏氏亦當長於梁氏，且有南北曲異同之論無疑。也就是魏氏較之生於嘉靖五年（一五二六）之王世貞亦應為前輩。而據李開先《詞謔》所云，魏氏至晚在嘉靖十九年（一五四〇）以後，就可能以「唱」顯聲名；且其創發水磨調既在嘉靖三十八年（一五五九）左右，其後則如何良俊《四友齋

⓫ 蔣星煜：《魏良輔之生平及崑腔的發展》，《戲劇藝術》一九七八年第一期，頁一二八。蔣星煜：《關於魏良輔與「骷髏格」、《江西師範學報》一九八〇年第二期，頁六一—六四。朱愛群，江西省文化廳前廳長，二〇〇〇年十二月，著者為文建會傳藝中心舉辦「兩岸小戲大展暨學術會議」曾邀請來臺與會，《曲聖魏良輔》一文為朱氏當面所贈稿本；本文對豫章官宦魏良輔之簡介即據該文所述。

⓬ 流沙：《明代南戲聲腔源流考辨》，頁四五一—四六一。

叢說》所云，聲名籍甚，且入諺語。而那時王世貞極可能只在弱冠之年，最多也只在而立和不惑之間。那時王氏無論如何，宦途、文名皆未到鼎盛時候，他致力於此猶恐不及，又如何能使他顧及被他視之為遊戲筆墨，但置於其《四部稿》附錄的《曲藻》呢？也就是說，類似《曲藻》之類的曲話，必是其大功大名顯著以後的「閒筆」。

再就魏良輔、王世貞的專業成就來說，魏氏一生以歌唱名家，對於南北曲的體會精深而辨其異同，是很自然的事；而王氏《曲藻》不過是雜記四十一條，其中又有一部分轉錄前人論述，此外不過是對於作家、作品，略作評述而已。就中只有「南北曲異同說」和反對何良俊『《琵琶記》《拜月亭》優劣論」為後人注意以外，實在看不出王氏對南北曲有什麼了不起的認知和修為；如果不是因他「才學富贍」、「操文章之柄」、《弇州四部》之集盛行海內」，使人不敢不重視；否則像《曲藻》那樣的著作，實在是「棄之可也」。然而魏良輔之《曲律》，其中論歌唱之種種法度，若非長年力行者焉能有此？以此而若謂魏良輔襲取王世貞之說，其誰肯信？

可知無論從年輩、從戲曲修為、從曲壇聲名來觀察判斷，魏良輔絕不可能襲取王世貞「南北曲異同」之說，那麼就只有一個結論：王世貞《曲藻》之「北曲與南曲，北字多而調促」一條，是就魏良輔《曲律》之「北與南曲，大相懸絕」一條，刪節整齊駢偶化而來；只是他一時忘了註明是本於魏氏之說。而魏氏之「南北曲異同說」，實為明二十四家中論述最為周延而中肯者。

6.另外，魏氏對於歌唱者的培養，也有他的看法。其《曲律》第一條云：然而眾所周知魏氏創發「水磨調」，終於打破南北曲之扞格；由此也可見，此條當作於未遇張野塘之前，而南曲水磨調初成之際。

擇具最難，聲色豈能兼備？但得沙喉響潤，發於丹田者，自能耐久。若發口拗劣，尖麤沉鬱，自非質料，

可見他很重視歌唱者先天的條件，那就是腔口俱佳者雖不易得，但起碼要能聲出丹田，出口宏亮才是可以栽培的人才。至於訓練與栽培之步驟方法，他說：

　　勿枉費力。（頁五）

　　初學，先從引發其聲響，次辨別其字面，又次理正其腔調，不可混雜強記，以亂規格。如學【集賢賓】，只唱【集賢賓】；學【桂枝香】，只唱【桂枝香】，久久成熟，移宮換呂，自然貫串。（頁五）

他認為初學唱曲的人，要從發聲訓練開始，然後辨清字音不可誤讀，如此再調理唱腔，並以規格中發揮聲情及其詞情配搭的天衣無縫。他也認為學習曲牌之歌唱要具成熟的功夫，才能達到移宮換呂、自然貫串的境地。

　7.魏氏也論及清唱和劇唱的分野。其《曲律》第八條云：

　　清唱，俗語謂之「冷板凳」，不比戲場藉鑼鼓之勢，全要閒雅整肅，清俊溫潤。其有專於模擬腔調，而不顧板眼；又有專主板眼而不審腔調，二者病則一般。惟腔與板兩工者，乃為上乘。至如面上發紅，喉間露筋，搖頭擺足，起立不常，此自關人器品，雖無與於曲之工拙，然能成此，方為盡善。（頁六）

由於「清唱」沒有鑼鼓幫襯，全憑歌者一己之板眼、腔調必須工於連鎖搭配者，才能達到閒雅整肅、清俊溫潤的上乘之境。；否則不止表情不佳，而且絕對不能達到「盡善」感人之地。

　8.他也教人聽曲之道，其《曲律》第十七條云：

　　聽曲不可喧嘩，聽其吐字、板眼、過腔得宜，方可辨其工拙。不可以喉音清亮，便為擊節稱賞。大抵矩度既正，巧由熟生，非假師傳，實關天授。（頁七）

由於魏氏創發的「崑山水磨調」講求氣息圓潤、氣無煙火，所以聽曲時不可喧嘩，才能仔細欣賞其吐字、板眼、過腔得宜之妙。

9. 魏氏於唱曲之際，也要人留意絲竹管絃並奏的自然諧和，絕不可音高音低勉強湊合。其《曲律》第十八條云：

絲竹管弦，與人聲本自諧合，故其音律自有正調，簫管以尺工儱詞曲，猶琴之勾剔，以度詩歌之高，以音之高而湊曲之高，以音之低而湊曲之低，反足淆亂正聲，殊為聒耳。今人不知探討其中義理，強相應和，陳可琴云：「簫有九不吹，不入調，非作家，唱不定，音不正，常換調，腔不滿，字不足，成群唱，人不靜，皆不可吹。」正有鑑於此也。(頁七)

可見魏氏要講究的是音律「正調」和演奏配搭的「正聲」。

10. 最後魏氏還加入當時由何良俊和王世貞發動的《拜月亭》與《琵琶記》的「優劣論」。其《曲律》第九條云：

《琵琶記》迺高則誠所作，雖出於《拜月亭》之後，然自為曲祖，詞意高古，音韻精絕，諸詞之綱領，不宜取便苟且，須從頭至尾，字字句句，須要透徹唱理，方為國工。(頁六)

可見魏氏「優劣論」的觀點是從「字字句句」須要透徹唱理切入的，所以《琵琶記》以其「詞意高古，音韻精絕」贏得了「曲祖」的崇高地位。

以上是魏良輔《曲律》論歌唱藝術的要點，雖未必鉅細靡遺，但也算面面俱到了。

小結

魏良輔之《南詞引正》應為後來《曲律》之原本。《曲律》為芝菴《唱論》以後重要之唱曲理論著作。王世貞《曲藻》之南北曲異同說應襲自魏良輔《曲律》。顧堅其人事跡，不應輕易抹煞，何況吳新雷先生已證明確有其人。

二、徐渭《南詞敘錄》

徐渭《南詞敘錄》體格雖總論南曲戲文，但亦如詩詞曲話，隨意敘論，漫無章法，略無層次。若就其分段條列而言，則有二十七條；若就內容所涉，則下列諸端：

(一)南戲源流與發展

凡論南戲源流者，必引《敘錄》「南戲始於光宗朝」一條與祝允明《猥談》。對此，本書於〔南曲戲文編〕中已詳加論述。此不更贅。

(二)有關《琵琶記》之論述

徐渭論《琵琶記》云：

永嘉高經歷明避亂四明之櫟社，惜伯喈之被謗，乃作《琵琶記》雪之，用清麗之詞，一洗作者之陋。於是村坊小伎進與古法部相參，卓乎不可及。相傳則誠坐臥一小樓，三年而後成。其足按拍處，板皆為穿。嘗夜坐自歌，二燭忽合而為一，交輝久之乃解。好事者以其妙感鬼神，為創瑞光樓旌之。我高皇帝即位，聞其名，使使徵之。則誠佯狂不出，高皇不復強。亡何卒。時有以《琵琶記》進呈者，高皇笑曰：「五經四書，布帛菽粟也，家家皆有；高明《琵琶記》如山珍海錯，貴富家不可無。」既而曰：「惜哉以宮錦而製鞋也。」由是日令優人進演。尋患其不可入絃索，命教坊奉鑾史忠計之。色長劉杲者遂撰腔

以獻，南曲北調，可於箏琵被之。然終柔緩散戾，不若北之鏗鏘入耳也。⓭

此條記述四事：其一，高明撰著《琵琶記》乃為一洗南宋以來蔡邕被小說戲文誣為不忠不孝不仁不義之冤。其二傳聞瑞光樓奇跡，以彰顯高則誠之戮力創作與妙感鬼神。其三強調《琵琶記》對南戲文學藝術之提升，奠定為大戲之典範，因之而大為明太祖朱元璋所嘉賞。凡此「姑妄言之姑聽之」可也；但已為學者諸多引用，則何妨信其實有。其四，所云《琵琶記》之南曲，譜入北曲絃索調歌之，是為「南曲北調」，最可注意。由此一則以見北曲腔調勢力強大，即使南戲名著如《琵琶記》，亦不免被改調歌之；但一則亦可見南北曲腔調頗相懸絕，用絃索調歌唱之《琵琶記》畢竟「終柔緩散戾，不若北之鏗鏘入耳也」。即此也使我們想到兩件事：一是如何良俊《四友齋曲論》所云，當北雜劇盛行時，「南戲《拜月亭》之外，如《呂蒙正》……《王祥》……《殺狗》……，《江流兒》……，《南西廂》……，《甎江樓》……，《子母冤家》……，《詐妮子》……，皆上絃索」。⓮而一旦南盛北衰，則如沈寵綏《度曲須知》所云，北曲「盡是靡靡之響」、「漸近水磨」⓯，這豈不是「北調南唱」嗎？天道好還，曲亦不殊。一是當魏良輔創發水磨調，欲使北曲入水磨，因南北扞格，諸多艱難，若非女婿張野塘協助，新製樂器調適，恐無以成就。可見南北腔調異趣，彼此融入並非易事。對此上文「魏良輔之『水磨調』及其《南詞引正》與《曲律》已詳論其事。徐氏又因《琵琶記》而引發他對戲曲的「本色論」，對此請併入下文總評明人「當行本色」時論述。

⓭〔明〕徐渭：《南詞敘錄》，《中國古典戲曲論著集成》第三冊，頁二三九─二四〇。以下引文據此版本，僅於文末標示頁碼。

⓮〔明〕何良俊：《曲論》，《中國古典戲曲論著集成》第四冊，頁一二。

⓯〔明〕沈寵綏：《度曲須知》，《中國古典戲曲論著集成》第五冊，頁二〇三、一九八。

徐氏也論南戲的宮調音律，上文所引錄，說：「其曲則宋人詞而益以里巷歌謠，不叶宮調，故士夫罕有留意者。」(頁二三九)《南詞敍錄》又說：

今南九宮不知出於何人，意亦國初教坊人所為，最為無稽可笑。……永嘉雜劇興，則又即村坊小曲而為之，本無宮調，亦罕節奏，徒取其畸（應作「疇」）農、市女順口可歌而已。諺所謂「隨心令」者，即其技歟？間有一二叶音律，終不可以例其餘，烏有所謂九宮？(頁二四○)

又云：

今之北曲，蓋遼金北鄙殺伐之音，壯偉很戾，武夫馬上之歌。流入中原，遂為民間之日用。宋詞既不可被絃管，南人亦遂尚此，上下風靡，淺俗可嗤。然其間九宮二十一調，猶唐宋之遺也。特其止於三聲，而四聲亡滅耳。至南曲，又出北曲下一等，彼以宮調限之，吾不知其何取也。或以則誠「也不尋宮數調」之句為不知律，非也，此正見高公之識。夫南曲本市里之談，即如今吳下【山歌】、北方【山坡羊】，何處求取宮調？(頁二四○－二四一)

(三)南曲無宮調

南戲初起時之「鶻伶聲嗽」，亦有如近代地方小戲，其文學形式之唱詞載體不過為歌謠小調，音樂性格未明，無須宮調制約，徐氏所敍正是此種現象，其例亦有如《永樂大典戲文三種》之《張協狀元》；但戲文一旦發展為大戲，尤其逐漸文士化以後，以聯套建構「排場」，則非講求宮調不可。高則誠雖然自稱不「尋宮數調」，但其實他的《琵琶記》實為「南戲之祖」。明中葉以後「新南戲」與「傳奇」之套式，《琵琶記》與並時之《荊釵記》在這方面其全本所用套曲皆有一半被襲用；堪稱「平分秋色」。所以徐氏「南戲無宮調說」，只能說是在南戲初

起之時，不能一概而論。因為他自己也說：

南曲固無宮調，然曲之次第，須用聲相鄰以為一套，其間亦自有類輩，不可亂也。如【黃鶯兒】則繼之以【簇御林】，【畫眉序】則繼之以【滴溜子】之類，自有一定之序，作者觀於舊曲而遵之可也。（頁二四一）

徐氏縱使一再頑固的說「南曲固無宮調」，然而畢竟也看出聯套之曲牌「自有一定之序」，而這種「須用聲相鄰以為一套，其間亦自有類輩，不可亂也」之「曲之次第」，其實正是歸類於宮調下諸曲牌的前後序之現象，所以發展為大戲之戲文是要講究宮調的。否則明清眾多「曲譜」，豈不皆可廢棄。

徐氏論音律，亦及「南北曲之異同」，此為明清曲論之重要論題，下文另為總敘。

徐氏對於周德清《中原音韻》，認為「不過為胡人傳譜」，甚至斥之為「夏蟲井蛙之見」（頁二四一），不像沈璟以後曲論家，皆亦用之為南曲韻協圭臬。

（四）南戲諸腔

徐氏對於南戲諸腔調有「今唱家稱弋陽腔」（頁二四二）、「今崑山以笛管笙琵按節而唱南曲者」（頁二四二）二條，為論戲曲腔調者所必須引錄。此二條敘及嘉靖間弋陽、餘姚、海鹽、崑山四大聲腔之流播區域，當時崑山腔似乎只局限吳中一隅，而文長特為標舉，且謂「敏妙」、「殊為可聽」、「流麗悠遠，出乎三腔之上」。則其「蓄勢待發」，亦可以概見矣。有關戲曲之腔調、聲腔與唱腔，為戲曲歌唱極重要且根本之事，著者有《戲曲腔調新探》、《「戲曲歌樂基礎」之建構》二書詳為論述。⑯

(五)常用戲曲術語、方言之考釋

另外，徐氏對於戲曲常用方言、術語亦加考釋，有四十四條，其中可信者，或頗具啟發性者固然不少，如對腳色名目之生、外、貼、淨、與傳奇、題目、開場諸戲曲術語，以及「曲中常用方言字句」之解釋，均大抵可取；但亦有錯誤或可商榷者，如旦、丑、末三腳色之名義：「旦」當為「姐」字之省文訛變，「丑」亦為「紐元子」之省文，「末」當為男子自謙之詞「下末卑夫」之省文；對此著者有〈中國古典戲劇腳色概說〉詳為考訂詮釋。[17]此外如「科」，當為「格範」之「格」字因形近而訛變；「介」，當為「開」字之省文「开」又因形近而訛變；對此著者有〈從格範、開呵、穿關說到程式〉論之。[18]「淨」已見於著者前舉〈中國古典戲劇腳色概說〉，「妝么」見著者〈也談「北劇」〉列於「從院么到么末」一節[19]，評論其「語源」。至於「行首」當為宋教坊耀酒之「角妓」的名稱、淵源、形成和流播」中「從院么到么末」一節，故云。「相公」一詞固由漢代「封侯拜相」而來，然其名義多變，且具趣味，當別為專文考釋。

❶⑥ 曾永義：《戲曲腔調新探》（北京：文化藝術出版社，二〇〇九年）。曾永義：《「戲曲歌樂基礎」之建構》（臺北：三民書局，二〇一七年）。

⑰ 曾永義：〈中國古典戲劇腳色概說〉，《國立編譯館館刊》第六卷第一期（一九七七年六月），頁一三五—一六五。

⑱ 曾永義：〈從格範、開呵、穿關說到程式〉，《戲曲研究》第六八輯（二〇〇五年九月），頁九三—一〇六。

⑲ 曾永義：〈也談「北劇」的名稱、淵源、形成和流播〉，《戲曲源流新論》，頁二〇二—二二六。

(六) 南戲劇目

《南詞敘錄》末後錄有「宋元舊篇」南戲劇目六十五種，「本朝」新南戲劇目四十八種，總計一百一十三目，這是宋元明南曲戲文劇目最早的著錄。

近人三〇年代有趙景深《宋元戲文本事》、錢南揚《宋元戲文輯佚》⑳、錢南揚《宋元戲文百一錄》㉑、陸侃如、馮沅君伉儷之《南戲拾遺》㉒，共得一百二十八種。五〇年代又有錢南揚《宋元戲文百一錄》㉓，趙景深《元明南戲考略》㉔，近三十年來更有錢南揚《戲文概論》（一九八一年三月）㉕、莊一拂《古典戲曲存目彙考》（一九八二年十二月）㉖、劉念茲《南戲新證》（一九八六年十一月）㉗、黃菊盛、彭飛與朱建明之《關於宋元南戲劇目的整理和輯佚》㉘，和彭朱二氏之《戲文敘錄》（一九九三年十二月）等。㉙錢氏錄宋元二百三十八種，明初六十種，共

⑳ 趙景深：《宋元戲文本事》（北京：北興書局，一九三四年）。

㉑ 錢南揚：《宋元戲文百一錄》（北京：哈佛燕京學社，一九三四年）。

㉒ 陸侃如、馮沅君：《南戲拾遺》（北京：哈佛燕京學社，一九三六年）。

㉓ 錢南揚：《宋元戲文輯佚》（上海：古典文學出版社，一九五九年）。

㉔ 趙景深：《元明南戲考略》（北京：作家出版社，一九五八年）。

㉕ 錢南揚：《戲文概論》（上海：上海古籍出版社，一九八一年）。

㉖ 莊一拂：《古典戲曲存目彙考》（上海：上海古籍出版社，一九八二年）。

㉗ 劉念茲：《南戲新證》（北京：中華書局，一九八六年）。

㉘ 黃菊盛、彭飛、朱建明：《關於宋元南戲劇目的整理和輯佚》，《曲苑》第二輯（一九八六年五月），頁五一—六四。

㉙ 彭飛、朱建明：《戲文敘錄》，收入《民俗曲藝》叢書（臺北：施合鄭民俗基金會，一九九三年）。

二百九十八種；莊氏錄宋元二百二十一種，明初一百二十五種，共三百三十六種；劉氏錄宋元二百二十四種，另福建特有劇目十八種，明初一百二十五種，共三百六十七種；黃彭朱三氏敘錄宋元二百一十三種；彭、朱二氏敘錄宋元一百九十三種，其他待考者二種，福建特有劇目十七種，總計二百一十二種。

三、王驥德《曲律》

小引

明人論曲，裒輯成卷者有二十五家，較之元人，已蔚然可觀。其著述體例雖大多沿襲詩話、詞話之積習，頗以片段零亂為嫌；然著為專論者亦頗有其人，如徐渭《南詞敘錄》專論南劇，沈寵綏《度曲須知》專論唱法，祁彪佳《遠山堂曲品》、《劇品》和呂天成《曲品》，專門品第劇本；凡此皆有其不可磨滅之價值，而王驥德《曲律》一書，尤為此中翹楚。任訥《曲諧》卷一「方諸館小令」條云：

余嘗謂明代曲家，最不可少者，為魏良輔與王氏（驥德）兩人。無良輔，則今日無崑曲，即謂今日無雅樂可也；無驥德，則譜律之精微，品藻之宏達，皆無以見，謂今日無曲學可也。**30**

又卷三「王驥德傳略」條云：

伯良《曲律》一書，為自來評曲論曲之最完備者。沈璟之《譜》、《韻》，呂天成之《品藻》，王氏皆能得

其精微；其人實明代曲家中且最不可少者也。❸

所以王氏的曲學見解，是很值得加以探討的。

(一) 總論曲

詞曲一向被視為小道末技，但伯良卻在〈雜論第三十九上〉說：

過雲、落塵，遠不暇論。明皇製【春光好】曲而桃杏皆開，世歌【虞美人】曲而草能按節以舞。聲之所感，豈其微哉！❸

他所根據的雖然是無稽之談，但由此可見他對於曲的感人動物之功頗為重視。

詩詞曲是一脈相承的韻文學，可是由於託體既異，其本質自然有別。〈雜論第三十九下〉云：

晉人言：「絲不如竹，竹不如肉。」以為漸近自然。吾謂：詩不如詞，詞不如曲，故是漸近人情。夫詩之限於律與絕也，即不盡於意，欲為一字之益，不可得也。詞之限於調也，即不盡於吻，欲為一語之益，不可得也。若曲，則調可累用，字可襯增。詩與詞，不得以諧語方言入，而曲則惟吾意之欲至，口之欲宣，縱橫出入，無之而無不可也。故吾謂：快人情者，要毋過於曲也。（頁一六○）

因為曲在音樂上較詩詞變化多端，在語言上較詩詞運用自由，所以曲較詩詞更近自然，更快人情。也因此，如

解亦頗精湛，是一部最早關於作曲方法論的著作。在明清曲學論著中，只有李漁《笠翁劇論》可以和它媲美。

任氏之論，並非溢美。因為《曲律》一書，論述作曲各法，從宮調音韻，乃至科諢部色，門類詳備，而議論見

❸ 同上註，頁一二三九。
❸ 〔明〕王驥德：《曲律》，《中國古典戲曲論著集成》第四冊，頁一四六。以下引文據此版本，僅於文末標示頁碼。

第肆章 明清曲論要籍述評

一七三

果作曲而入詩詞，「便非當家」。譬如王世貞所稱李夢陽「指冷鳳凰笙」句，伯良也認為那只是「詞家語」，非曲家語」。他這種嚴分詩詞曲的見解是相當明達的。

詩詞曲既然因為體製有別而有不同的特質，那麼南北曲自然也因為地域有別而有不同的風貌。伯良對於南北曲不同的風貌也作多方面的探索。他首先在〈總論南北曲第二〉一則裡，考證「曲之有南北，非始今日也」，而是自古已然。他接著說：

以辭而論，則宋胡翰所謂：晉之東，其辭變為南、北；南音多豔曲，北俗雜胡戎。以地而論，則吳萊氏所謂：晉、宋、六代以降，南朝之樂，多用吳音；北國之樂，僅襲夷虜。以聲而論，則關中康德涵所謂：南詞主激越，其變也為流麗；北曲主忼慨，其變也為樸實。惟樸實故聲有矩度而難借，惟流麗故唱得宛轉而易調。吳郡王元美謂：南、北二曲，譬之同一師承，而頓、漸分教；俱為國臣，而文、武異科。北主勁切雄麗，南主清峭柔遠。北字多而調促，促處見筋；南字少而調緩，緩處見眼。北辭情少而聲情多，南聲情少而辭情多。北力在絃，南力在板。北宜和歌，南宜獨奏。北氣易粗，南氣易弱。此其大較。康，南人，故差易南調，似不如王論為確。（頁五六—五七）

這段話引述諸家言論從各方面說明南北曲的異同，其中尤以王元美之說最為中肯，但王氏之論，其實原本魏良輔《曲律》，只是稍異字句而已，已見前論。伯良在〈雜論第三十九上〉中，也屢次談到自己對於南北曲異同的見解，他說：

南、北二調，天若限之。北之沉雄，南之柔婉，可畫地而知也。北人工篇章，南人工句字。工篇章，故以氣骨勝；工句字，故以色澤勝。（頁一四六）

又〈雜論第三十九下〉云：

北劇之於南戲，故自不同。北詞連篇，南詞獨限。北詞如沙場走馬，馳騁自由；南詞如揖遜實筵，折旋

有度。連篇而蕪蔓，獨限而踢蹐，均非高手。韓淮陰之多多益善，岳武穆之五百騎破兀朮十萬眾，存乎

其人而已。（頁一五九—一六〇）

這是伯良心領神會之言，所謂「以氣骨勝」、「以色澤勝」，所謂「北詞連篇」、「南詞獨限」，確係不易之論。此

外他又認為「南北二曲，用字不得相混」，「北曲方言時用，而南曲不得用」，「南曲之必用南韻也，猶北曲之必

用北韻也；亦由丈夫之必冠幘而婦人之必笄珥也」。㉝也都道出了南北曲因「土氣」不同所產生的差異。不止如

此，連通俗小曲，也有南北之分：

北人尚餘天巧，今所流傳〈打棗竿〉諸小曲，有妙入神品者；南人苦學之，決不能入。蓋北之〈打棗

竿〉，與吳人之山歌，不必文士，皆北里之俠，或閭閻之秀，以無意得之，猶詩《鄭》、《衛》諸風，修

《大雅》者反不能作也。（頁一四九）

他把北方的〈打棗竿〉諸小曲和南方的山歌拿來和《詩經》的鄭衛之風相提並論，這種見解不止超越時人，也

可見「曲」在他心目中的地位。

（二）曲法論

1. 聲韻

伯良《曲律》一書旨在討論作曲的方法，其〈論曲禁第二十三〉則可以說是此書的結論。他開頭說：「曲

㉝ 〔明〕王驥德：《曲律》，《中國古典戲曲論著集成》第四冊，頁一四八、一八〇。

律，以律曲也。律則有禁，具列以當約法。」然後列出了「四十禁」，其中「重韻、借韻、犯韻、平頭、合腳、上上疊用、上去上倒用、入聲三用、一聲四用、陰陽錯用、閉口疊用、韻腳多以入代平、疊用雙聲、疊用疊韻、開閉口韻同押、宮調亂用、緊慢失次」❸❹等十八禁都是有關聲韻的問題。周德清〈作詞十法〉對於聲韻，已經論及要知韻（無入聲，止有平上去三聲）；入聲作平聲，施於句中，不可不謹；平聲字要辨陰陽；要知某調某句某字是務頭，可施俊語於其上。❸❺伯良則更加精密謹嚴。他認為「曲之不美聽者，以不識聲調故」。識聲調之法「須先熟讀唐詩，諷其句字，繹其節拍，使長灌注融液於心胸口吻之間，機括既熟，音律自諧，出之詞曲，必無沾唇拗嗓之病」。❸❻可見他講求的所謂「聲調」是指曲的整個語調氣勢而言。文學的語調氣勢，尤其是韻文學，無非掌握在自然音律和人工音律之中。而構成音律的主要因素，則是聲和韻。

伯良對於聲韻的道理，知之甚深。他能明辨四聲的特質：「平聲尚含蓄，上聲促而未舒，去聲往而不返，入聲則逼側而調不得自轉。」對於入聲更有獨到的見解，〈論平仄第五〉說：

大抵詞曲之有入聲，正如藥中甘草，一遇缺乏，或平、上、去三聲字面不妥，無可奈何之際，得一入聲，便可通融打諢過去，是故可作平，可作上，可作去；而其作平也，可作陰，又可作陽，不得以北音為拘；入聲則逼側而調不得自轉。

他又在〈論陰陽第六〉中說，不止北曲平聲有陰陽之別，南曲亦然，只是久廢不講而已。但南北的陰陽，卻有此則世之唱者由而不知，而論者又未敢拈而筆之紙上故耳。（頁一〇六）

❸❹ 〔明〕王驥德：《曲律》，《中國古典戲曲論著集成》第四冊，〈論曲禁第二十三〉，頁一二九—一三一。

❸❺ 〔元〕周德清：《中原音韻》，《中國古典戲曲論著集成》第一冊（北京：中國戲劇出版社，一九五九年），頁二三一—二三六。

❸❻ 〔明〕王驥德：《曲律》，《中國古典戲曲論著集成》第四冊，〈論聲調第十五〉，頁一二二—一二三。

所不同，他說：

夫自五聲之有清、濁也，清則輕揚，濁則沉鬱。周氏以清者為陰，濁者為陽，故於北曲中，凡揭起字皆曰陽，抑下字皆曰陰；而南曲正爾相反。南曲凡清聲字皆揭而起，凡濁聲字皆抑而下。（頁一〇七）

至於用韻，其〈論韻第七〉云：

元人譜曲，用韻始嚴。德清生最晚，始輯為此韻，作北曲者守之，兢兢無敢出入。獨南曲類多旁入他韻，如支思之於齊微、魚模，魚模之於家麻、歌戈、車遮，真文之於庚青、侵尋，或又之於寒山、桓歡、先天，寒山之於桓歡、先天、監咸、廉纖，或又甚而東鍾之於庚青，混無分別，不啻亂麻，令曲之道盡亡，而識者每為掩口。北劇每折只用一韻。南戲更韻，已非古法，至每韻復出入數韻，而恬不知怪，抑何窘也！（頁一一〇—一一一）

混韻的緣故，不外乎因為韻部間的主要元音或韻尾相近，南戲久在民間，取協方音口語，初無所謂韻書，律以中原雅音，自然要感到乖舛。伯良似乎不知聲韻因空間而有別，但他對於古今音變的道理卻頗有明確的見解。他批評《中原音韻》的韻目既用二字，而不取一陰一陽之失，又認為其韻字之歸類及韻協之分部已有不合時代的現象。他說：「德清可更沈約以下諸賢之詩韻，而今不可更一山人之詞韻哉？」於是他乃「多取聲《洪武正韻》，遂盡更其舊，命曰《南詞正韻》」。（頁一一二）他之所以反對《中原音韻》，別創《南詞正韻》，目的是「為南詞而設」。對於宮調，他也非常講求。其〈論宮調第四〉云：

北之歌也，必和以絃索，曲不入律，則與絃索相戾，故作北曲者，每凜凜遵其型範，至今不廢；南曲無問宮調，只按之一拍足矣，故作者多孟浪其調，至混淆錯亂，不可救藥。不知南曲未嘗不可被管絃，實與北曲一律，而奈何離之？夫作法之始，定自戚眘，離之蓋自《琵琶》、《拜月》始。以兩君之才，何所

不可，而猥自貴於不尋宮數調之一語，以開千古屬端，不無遺恨。（頁一○四）

其實高則誠《琵琶記》【水調歌頭】自稱「也不尋宮數調」，只在強調他創作《琵琶記》的目的在「風化」，在

「子孝妻賢」的反襯，他哪有真的不講究宮調曲牌，如果真不講究，那麼《琵琶記》大半的宮調套數，又怎會

成為後世傳奇承襲的「套式」？而《拜月》未有過「不尋宮數調」之說，未知王氏緣何連類相及。

王氏既然講究宮調，那麼對於聯套之法，緊慢之次，自然也甚為講求。其〈論過搭第二十二〉云：

過搭之法，雜見古人詞曲中，須各宮各調，自相為次。又須看其腔之粗細，板之緊慢；前調尾與後調首

要相配叶，前調板與後調板要相連屬。（頁一二八）

此法一出，於是南曲的音律謹乎其嚴矣。

以上是伯良對於聲韻的重要見解，也是上述曲禁十八條制訂的依據。另外他又秉詞隱之意，嚴分開閉口字，

認為「字之有開、閉口也，猶陽之有陰，男之有女」，「詞曲禁之尤嚴，不許開、閉並押」。（頁一一三）

2. 造語

曲禁四十條中，除上述十八條有關聲韻者外，其餘二十二條是：「陳腐、生造、俚俗、蹇澀、粗鄙、錯亂、

蹈襲、沾唇、拗嗓、語病、請客、重字多、襯字多、堆積學問、錯用故事、對偶不整。方言、太文語、太晦語，

經史語、學究語、書生語。」（頁一三○─一三一）這二十二條都是有關「造語」。周德清《作詞十法》中亦論

及造語的問題，但王氏較之尤為詳密。其「陳腐」至「對偶不整」十六條，蓋就修辭學的觀點而論；「方言」

至「書生語」六條，蓋純就語言成分而言。

對於襯字、對偶、用事諸項目，王氏更有專論。其〈論襯字第十九〉云：

古詩餘無襯字，襯字自南、北二曲始。北曲配絃索，雖繁聲稍多，不妨引帶。南曲取按拍板，板眼緊慢

有數，襯字太多，搶帶不及，則調中正字，反不分明。大凡對口曲，不能不用襯字；各大曲及散套，只是不用為佳。細調板緩，多用二三字尚不妨；緊調板急，若用多字，便躲閃不迭。凡曲自一字句起，至二字、三字、四字、五字、六字、七字句止。惟【虞美人】調有九字句，然是引曲。又非上二下七，則上四下五，若八字、十字以外，皆是襯字。今人不解，將襯字多處，亦下實板，致主客不分。（頁一二五）

這一段議論雖未盡精審，但論襯字者，可以說以此為「始祖」。襯字乃供轉折、連續、形容、輔佐之用，故凡句中表示主要意義之字，無論其為名詞或動詞，均須置於正字部分，不宜用為襯字。也因此正襯要分明，歌唱朗讀才能掌握其音律之美。大曲、散套，作用近於詞，旨在抒情，故以不用襯字為佳；對口之曲，用以代言，旨在表白，取其疏朗，故以用襯字為宜；但襯字如果過多，以致有傷音律，躲閃不迭，那就反而成為曲中之病了。

又其〈論對偶第二十〉云：

凡曲遇有對偶處，得對方見整齊，方見富麗。有兩句對，有三句對，有四句對，有隔句對，有疊對，有兩韻對，有隔調對。當對不對，謂之草率；不當對而對，謂之矯強。對句須要字字的確，斤兩相稱方好。借對得天成妙語方好，不然反見才窘，上句工寧下句工，一句好一句不好，謂之「偏枯」，須棄了另尋。不可用也。（頁一二六）

對偶可以凝練句意，使文勢見其筋骨。曲中有「逢雙必對」之說，雖未必盡然；但遇句式相同之處，無論其兩句、三句或四句，作者往往施以對偶，使之見精神。所謂「不當對而對，謂之矯強」，因為如此一來反而不自然。

又其〈論用事第二十一〉云：

曲之佳處，不在用事，亦不在不用事。好用事，失之堆積；無事可用，失之枯寂。要在多讀書，多識故

實，引得的確，用得恰好，明事暗使，隱事顯使，務使唱去人人都曉，不須解說。又有一等事，用在句中，令人不覺，如禪家所謂撮鹽水中，飲水乃知鹹味，方是妙手。(頁一二七)

曲中用事之妙，莫過如此。尤其「務使唱去人人都曉，不須解說」，更是曲中用事的不二法則。至於曲中用語，伯良所舉六條自然以避忌為佳，但如果是戲曲，則其實沒有不可用的語言，只是運用之妙，存乎一心而已。因為有時常理所應避忌的語言，用得巧妙，反而能見出其所要表現的機趣。

3. 字法、句法、章法

聲韻、造語之外，伯良更從字法、句法、章法論作曲的方法。其〈論字法第十八〉云：

下字為句中之眼，古謂百鍊成字，千鍊成句，又謂前有浮聲，後須切響。要極新，又要極奇；要極熟，又要極穩。虛句用實字鋪襯，實句用虛字點綴。務頭須下響字，勿令提挈不起。押韻處要妥貼天成，換不得他韻。照管上下文，恐有重字，須逐一點勘換去。又閉口字少用，恐唱時費力。今人好奇，將劇戲標目，一一用經、史隱晦字代之，夫列標目，欲令人開卷一覽，便見傳中大義，亦且便繙閱，卻用隱晦字樣，彼庸眾人何以易解！此等奇字，何不用作古文，而施之劇戲？可付一笑也！(頁一二四)

可見他所說的「字法」是就字的意義和聲韻而說的。用字到了「妥貼天成」，不止作曲應如此，作詩、作文何嘗不應如此；而「隱晦字樣」，則是曲中所汲汲務去而惟恐不及的。

其〈論句法第十七〉云：

句法，宜婉曲不宜直致，宜藻豔不宜枯瘁，宜溜亮不宜艱澀，宜輕俊不宜重滯，宜新采不宜陳腐，宜擺脫不宜堆垛，宜溫雅不宜激烈，宜細膩不宜粗率，宜芳潤不宜嘵殺；又總之，宜自然不宜生造。意常則造語貴新，語常則倒換須奇。他人所道，我則引避；他人用拙，我獨用巧。平仄調停，陰陽諧叶。上下

引帶，減一句不得，增一句不得。我本新語，而使人聞之，若是舊句，言機熟也；我本生曲，而使人歌之，容易上口，言音調也。一調之中，句句琢鍊，毋令有敗筆語，毋令有欺嗓音，積以成章，無遺恨矣。

（頁一二三－一二四）

這是就曲句的情味和音調而論的，可以和上文所述的「造語」和「聲調」相發明。所謂「枯瘁、艱澀、重滯、陳腐、堆垛」，固然於曲「不宜」，應當避免；但「直致、激烈、粗率、噍殺」有時反而是曲中特色，倘極力禁忌，則不流入「詞化之曲」者幾希。雖然，「宜自然不宜生造」「平仄調停，陰陽諧叶」，則是使得曲「句句琢鍊」的不二法門。

其〈論章法第十六〉云：

作曲，猶造宮室者然。工師之作室也，必先定規式，自前門而廳、而堂、而樓，或三進、或五進、或七進，又自兩廂而及軒寮，以至廬庾、庖湢、藩垣、苑榭之類，前後、左右、高低、遠近、尺寸無不了然胸中，而後可施斤斧。作曲者，亦必先分段數，以何意起，何意接，何意作中段數衍，何意作後段收煞，整整在目，而後可施結撰。此法，從古之為文、為辭賦、為歌詩者皆然；於曲，則在劇戲，其事頭原有步驟；作套數曲，遂絕不聞有知此竅者，只漫然隨調，逐句湊拍，掇拾為之，非不間得一二好語，顛倒零碎，終是不成格局。（頁一二三）

笠翁所謂之「結構論」，實本王氏此「章法」說。笠翁極為講究立主腦、密針線、減頭緒，雖專就戲曲而論，但其注重章法結構則一。任何文學作品，沒有不講求章法結構的；而章法結構如果不佳，則決非好作品，似乎可以斷言。

(三) 散曲論

曲的體類可以別為散曲和劇曲，散曲又分小令和散套。伯良論小令和散套，旨在明其作法。其〈論小令第二十五〉云：

作小令與五七言絕句同法，要醖藉，要無襯字，要言簡而趣味無窮。昔人謂：五言律詩，如四十個賢人，著一個屠沽不得。小令亦須字字看得精細，著一戾句不得，著一草率字不得。弇州論詞，所謂宛轉綿麗，淺至儇俏，正作小令至語。周氏謂樂府小令兩途，樂府語可入小令，小令語不可入樂府，未必其然。渠所謂小令，蓋市井所唱小曲也。（頁一三三）

又〈論套數第二十四〉云：

套數之曲，元人謂之「樂府」，與古之辭賦，今之時義，同一機軸。有起有止，有開有闔。須先定下間架，立下主意，排下曲調，然後遣句，然後成章。切忌湊插，切忌將就。務如常山之蛇，首尾相應，又如鮫人之錦，不著一絲紕纇。意新語俊，字響調圓，增減一調不得，顛倒一調不得，有規有矩，有色有聲，眾美具矣！而其妙處，政不在聲調之中，而在句字之外。又須煙波渺漫，姿態橫逸，攬之不得，把之不盡。摹歡則令人神蕩，寫怨則令人斷腸，不在快人，而在動人。此所謂「風神」，所謂「標韻」，所謂「動吾天機」。不知所以然而然，方是神品，方是絕技。（頁一三二）

王氏以作五七絕和五言律來比作小令，以作辭賦和時義來比作套數。其所比擬頗有切當之處，所論亦有中肯之語；譬如謂小令「要言簡而趣味無窮」，謂套數要「意新語俊，字響調圓」。「務如常山之蛇，首尾相應，又如鮫人之錦，不著一絲紕纇」，都非常警醒，可以使人遵循。但如果以五七絕、五言律之法來作小令，求其「宛轉綿

麗」，勢必失其疏朗詼諧的機趣；如果以辭賦時義之法來作套數，專門講求其「風神標韻」、「動吾天機」，雖是「神品絕技」，但是必遺其豪辣灝爛之姿與莽爽蕭疏之氣；而曲之所以為曲，亦必忘其本來面目。所以作小令也好，作套數也好，莫如以作小令之法作小令，以作套數之法作套數：媚嫵者，取其仙女尋春，自然笑傲；豪辣者，取其波浪壯闊，意氣縱橫；而清剛之氣自然流貫其間，則不失曲之韻致矣。

(四) 戲劇論

對於戲劇的討論，伯良已經注意到戲曲文學藝術的各方面。其〈論劇戲第三十〉云：

劇之與戲，南北故自異體。北劇僅一人唱，南戲則各唱。一人唱則意可舒展，而有才者得盡其春容之致；各人唱則格有所拘，律有所限，即有才者，不能恣肆於三尺之外也。於是：貴剪裁、貴鍛鍊──以全恢為大間架，以每折為折落，以曲白為粉蛪、為丹雘；勿落套；勿不經；勿太蔓，蔓則局懈，而優人多刪削；勿太促，促則氣迫，而節奏不暢達；毋令一人無著落，毋令一折不照應。傳中緊要處，須重著精神，極力發揮使透。如《浣紗》遺了越王嘗膽及夫人採葛事，紅拂私奔，如姬竊符，皆本傳大頭腦，如何草草放過！若無緊要處，只管敷演，又多惹人厭憎：皆不審輕重之故也。又用宮調，須稱事之悲歡苦樂，如遊賞則用仙呂、雙調等類；哀怨則用商調、越調等類，以調合情，容易感動得人。其詞格俱妙，大雅與當行參間，可演可傳，上之上也。詞藻工，句意妙，如不諧里耳，為案頭之書，已落第二義；既非雅調，又非本色，掇拾陳言，湊插俚語，為學究、為張打油，勿作可也！（頁一三七）

這段話論北劇南戲之異同，固然顯得粗略，但一人唱與各唱確是北劇南戲體製風格有所差別的一大關鍵。對於戲曲本身，伯良提出了三個很重要的觀點：一是論結構要貴剪裁、貴鍛鍊；二是論音律要達到聲情、詞情自然

吻諧的妙境；三是論詞采要能雅俗共賞，場上、案頭兩兼其美。像這樣的論點，真是衡諸古今中外皆可以為準的。不止如此，對於戲曲，伯良也注意到了賓白、科諢、部色、落詩，以及劇曲中的引子、過曲、尾聲的作法問題。只是他所說的「結構」，但就關目之布置而言。

其〈論賓白第三十四〉云：

賓白，亦曰「說白」。有「定場白」，初出場時，以四六飾句者是也。有「對口白」，各人散語是也。定場白稍露才華，然不可深晦。……對口白須明白簡質，用不得太文字；凡用之、乎、者、也，俱非當家。……句字長短平仄，須調停得好，令情意宛轉，音調鏗鏘，雖不是曲，卻要美聽。諸戲曲之工者，白未必佳，其難不下於曲。……大要多則取厭，少則不達，蘇長公有言：「行乎其所當行，止乎其所不得不止。」則作白之法也。（頁一四〇—一四一）

元人於雜劇，有光製曲不作白之說。其說雖不足信，但《元刊雜劇三十種》省略賓白，明周憲王朱有燉之前，似乎不被重視。而伯良竟然認為賓白之難，「不下於曲」，把賓白的地位提高到和曲文相等，這除了對於戲劇深具灼見外，尤其要有超人的膽識。晚近的皮黃有一句「千斤話白四兩唱」的行話，其用意在進一步強調賓白在戲曲中的重要性。由此也可見伯良早在四百年前所具的慧眼。至其所論賓白必須自然美聽、耳聞即曉，更是切當不易之論。

又其〈論插科第三十五〉云：

插科打諢，須作得極巧，又下得恰好。如善說笑話者，不動聲色，而令人絕倒，方妙。大略曲冷不鬧場處，得淨、丑間插一科，可博人哄堂，亦是劇戲眼目。若略涉安排勉強，使人肌上生粟，不如安靜過去。

（頁一四一）

宋金雜劇院本以滑稽為主，由淨末主演；大抵北劇南戲之插科打諢，即為其遺跡。戲曲排場，講求冷熱調劑，所以插科打諢，不失為戲曲之眼目。但務在自然，而不流入低級之笑料方是妙品。可是戲曲一涉及打諢，往往穢惡連篇，名作如《牡丹亭》、《長生殿》，亦俱不能免俗。

另外，伯良又論及「落詩」，所謂「落詩」即是下場詩。他認為湊上兩句諺語即可，不必用文雅的詩語，「集唐以逞新奇」，以致生硬不親切，反覺無聊。他這樣的見解也是明達的。可惜其〈論部色第三十七〉，但說各劇種的角色類別，而不及角色的分配運用等問題，在他的戲曲理論上，不能說不是一個缺陷。

南曲套數的結構，由引子、過曲、尾聲三部分組成。伯良對它們的作法也有所論述，他是就劇曲而論的。

其〈論引子第三十一〉云：

引子，須以自己之腎腸，代他人之口吻。蓋一人登場，必有幾句緊要說話，我設以身處其地，模寫其似，卻調停句法，點檢字面，使一折之事頭，先以數語該括盡之，勿晦勿泛，此是上諦。（頁一三八）

其〈論過曲第三十二〉云：

過曲體有兩途：大曲宜施文藻，然忌太深；小曲宜用本色，然忌太俚。須奏之場上，不論士人閨婦，以及村童野老，無不通曉，始稱通方。最要落韻穩當，……又不可令有敗筆語。……用韻，須是一韻到底方妙；屢屢換韻，畢竟才短之故，……。若重韻，則正不必拘，古劇皆然。避而牽強，不若重而穩俏之為愈也。（頁一三八——一三九）

其〈論尾聲第三十三〉云：

尾聲以結束一篇之曲，須是愈著精神，末句更得一極俊語收之，方妙。（頁一三九）

以上所論大致不差，但謂過曲用韻，須是一韻到底方妙，則稍可斟酌。如果是同屬一套曲之過曲，自然不能換

韻；如果係同折，但排場已易，移宮換羽之際，則以換韻為佳；因為此時劇情變更，其聲情和詞情自然也應當隨著轉移。而南戲傳奇一出之中，可以變化排場至三次之多，其韻協自然也可以更換三次。這與才情無關，而是為了戲曲文學的實際需要。

伯良在〈論過曲〉中，關涉到詞采「當行本色」的問題，他在〈雜論第三十九上〉、〈論家數第十四〉也有申論和發揮。對此，請留待下文總論明人之「當行本色說」一併討論。

而對於戲曲本事的虛實問題，伯良在〈雜論第三十九上〉說：

古戲不論事實，亦不論理之有無可否，於古人事多損益緣飾為之，然尚存梗概。後稍就實，多本古史傳雜說略施丹堊，不欲脫空杜撰。逎始有捏造無影響之事以欺婦人、小兒看，然類皆優人及里巷小人所為，大雅之士亦不屑也。（頁一四七）

可見對於戲曲的本事，他不主張「脫空杜撰」，認為應當「本古史傳雜說略施丹堊」，如此才不失「大雅」之道。

但是他也承認：「古新奇事跡，皆為人做過。今日欲作一傳奇，毋論好手難遇，即求一典故新采可動人者，正亦不易得耳。」（頁一四八）所以他只好說：

劇戲之道，出之貴實，而用之貴虛。《明珠》、《浣紗》、《紅拂》、《玉合》、《還魂》、「二夢」，以虛而用實者也。以實而用實也易，以虛而用實也難。（頁一五四）

如果戲曲只依據史傳傳說，平鋪直敘，不加點染設色，那說是「以實用實」，必無動人之姿；如果本事雖係憑空杜撰，但卻能合情合理，引人入勝，那就是「以虛用實」。「以虛用實」可以救戲曲關目雷同之弊，不失為戲曲創作的可行之道，可是因為其「難」，所以戲曲的本事便更相沿襲，甚至於以改編前人劇本為多，能像湯顯祖那樣自運機杼，敷演新奇故事的，真同鳳毛麟角了。

對於戲曲的功能，他的主張和高則誠一樣，那就是「非關風化體，縱好也徒然」。其〈雜論第三十九下〉云：

古人往矣，吾取古事，麗今聲，華袞其賢者，粉墨其愿者，奏之場上，令觀者藉為勸懲興起，甚或扼腕裂眥，涕泗交下而不為已，此方為有關世教文字。若徒取漫言，既已造化在手，而又未必其新奇可喜，亦何貴漫言為耶？此非腐談，要是確論。故「不關風化，縱好徒然」，此《琵琶》持大頭腦處，《拜月》祇是宣淫，端士所不與也。(頁一六〇)

戲曲以寓教化於娛樂為目的，可以說自古而然，根深柢固，元雜劇尚能反映現實的政治社會，但明初的幾道律令頒行天下之後❸，戲曲便只成了宣揚倫理道德和傳統宗教信仰的工具了。也因此，戲曲只能在表演藝術上求其發展，戲曲所要表現的人生種種層面便付之闕如。這是很令人遺憾的事。

伯良對於傳奇的批評，有一段很巧妙的文字，其〈雜論第三十九下〉云：

嘗戲以傳奇配部色，則《西廂》如正旦，色聲俱絕，不可思議；《琵琶》如正生，或峨冠博帶，或敝巾敗衫，俱嘖嘖動人；《拜月》如小丑，時得一二調笑語，令人絕倒；《還魂》、「二夢」如新出小旦，妖

❸ 效鋒點校：《大明律》卷二六〈刑律九‧雜犯〉，「搬做雜劇」條云：「凡樂人搬做雜劇、戲文，不許粧扮歷代帝王后妃忠臣烈士先聖先賢神像，違者杖一百；官民之家，容令粧扮者與同罪，其神仙道扮及義夫節婦孝子順孫勸人為善者，不在禁限。」(北京：法律出版社，一九九九年)，頁二〇二。〔明〕顧起元《客座贅語》卷十〈國初榜文〉云：「永樂九年七月初一日，該刑科署都給事中曹潤等奏：乞敕下法司，今後人民倡優裝扮雜劇，除依律神仙道扮、義夫節婦、孝子順孫、勸人為善及歡樂太平者不禁外，但有褻瀆帝王聖賢之詞曲、駕頭雜劇，非律所該載者，敢有收藏傳誦、印賣，一時挈送法司究治。奉旨：『但這等詞曲，出榜後，限他五日都要乾淨將赴官燒毀了，敢有收藏的，全家殺了。』」收入《元明史料筆記叢刊》第一六冊(北京：中華書局，一九八七年)，頁三四七─三四八。

冶風流，令人魂銷腸斷，第未免有誤字錯步；《荊釵》、《破窯》等如淨，不繫物色，然不可廢；吳江諸

傳如老教師登場，板眼場步，略無破綻，然不能使人喝采。《浣紗》、《紅拂》等如老旦、貼生，看人原不

苛責；其餘卑下諸戲，如雜腳備員，第可供把盞執旗而已。（頁一五九）

由這段文字，不僅可以略窺伯良的「部色論」，而且也可以一覽明代傳奇的種種風格，以及其成就的高下。伯良

蓋出自深思體悟之言，故所論極精湛而得體。

伯良論戲曲大略如上所述，雖未臻細密妥貼，但頗有足以發人深省之言。清代《笠翁劇論》所揭櫫的結構、

詞采、音律、賓白、科諢、格局等六事，較之伯良雖精密深邃還有加，但其實是本諸伯良緒論更加發揮而已。

因此，古典戲曲論的開創者當屬之伯良，而集大成者當屬之笠翁。

（五）餘論

伯良曲律，尚有〈論須識字第十二〉、〈論須讀書第十三〉，還是就作曲、唱曲的基礎而言；〈論腔調第十〉、

〈論板眼第十一〉，這是純就歌唱的音樂而論，對此，著者已有〈論說「腔調」〉和〈論說「歌樂之關係」〉評論

其事。❸❽至於〈論詠物第二十六〉、〈論俳諧第二十七〉、〈論巧體第二十九〉，則是純就曲的特殊題材而說；〈論

曲亨屯第四十〉則純出之以遊戲筆墨。凡此雖亦有可觀採，但對於伯良之曲學，其實無關宏旨。此外，伯良論

曲的原則，亦頗可注意。他在〈雜論第三十九上〉說：

論曲，當看其全體力量如何，不得以一二語偶合，而曰某人某劇、某戲，某句、某句似元人，遂執以概

❸❽ 曾永義：〈論說「腔調」〉，《中國文哲研究集刊》第二〇期（二〇〇二年三月），頁一一一一二二。曾永義：〈論說「歌

樂之關係」〉，《戲劇研究》第一三期（二〇一四年一月），頁一一六〇。

其高下。寸瑜自不掩尺瑕也。（頁一五二）

這種見解是非常正確的，用此以評曲，才不會失之偏執。所以伯良評曲皆從各方面衡量，譬如他評時人所傳唱的「樓閣重重東風曉」和「人別後」二曲，謂「意庸語腐，不足言曲」。理由是：「二曲無大學問，一也；無大見識，二也；無巧思，三也；無俊語，四也；無次第，五也；無貫串，六也。」此外，字重、失對、平仄失調、不合時令也是毛病。所以他說此二曲：「只是餖飣二二膚淺話頭，強作嚎嘎，令盲小唱持堅木拍板，酒筵上嚇不識字人可耳，何能當具眼者繩以三尺？」（頁一七四、一七六）可見伯良所持的「曲家三尺」是多麼的嚴厲。

他的《方諸館樂府》也確實能做到清新韶秀、本色自然，嚴守律度，鏗鏘上口的地步。只是在戲曲方面，似乎有令人「言之了了，行之未必佳」之感。所以他的劇作大部分散佚，僅存的一本《男皇后》雜劇，也昧於排場。他終其生雖然是個純粹的戲曲家，但是他並未能像韓愈之於文，黃庭堅之於詩那樣，有高超淳厚的作品來做為理論的後盾。也因此他是明代最偉大的戲曲理論家，而不能說是第一流的作家。

四、沈寵綏《絃索辨訛》與《度曲須知》

沈寵綏字君徵，號適軒主人，明萬曆江蘇吳江人。卒於清順治二年（一六四五），生平事跡待考，著有《絃索辨訛》、《度曲須知》。

沈寵綏是一個對於聲韻極有研究的度曲家。《絃索辨訛》一書，專門為絃索歌唱者指明應用之字音與口法，書中列舉《北西廂》和當時盛行之十來套曲子，逐字音註，以示軌範。

「絃索」是北曲清唱的名稱，北曲清唱用類似琵琶而略小的一種樂器伴奏，這種樂器名曰「絃索」，故此清

唱北曲，也就沿用了「絃索」一名。

沈寵綏《絃索辨訛序》：「昭代填詞者，無慮數十百家，矜格律則推詞隱，擅才情則推臨川。臨川胸羅二酉，筆組七襄，《玉茗四種》，膾炙詞壇，特如龍脯不易入口，宜診覽未宜登歌，以聲律未諧也。詞隱追正始，字叶宮商，斤斤罔失尺寸，《九宮譜》爰定章程，良一代宗工哉！特奉行者過當，或不免逢迎白家老嫗。求乎雅俗惬心，既驚四筵，亦賞獨座；庶幾極則，嗟乎蓋難言之。」㊴

沈寵綏論詞隱與臨川，甚是。

其〈凡例〉謂：「北曲字音，必以周德清《中原韻》為準，非如南字之別遵《洪武韻》也。」又云「南曲不可雜北腔，北曲不可雜南字，誠哉良輔名語」。(頁二三) 可見其語音嚴分南北。又尤其講究咬字吐音之閉口、撮口、鼻音，與開口之分滿口與介於開口、滿口之間，則其「正音」之考究，亦已極矣。

其〈凡例〉又云：「南曲板，自有蔣氏《九宮譜》後，迄今無改。惟絃索板，則添減不常，久未遵譜。」(頁二四) 可見南曲板式固定，北曲則否。

其《北西廂記》仙呂【點絳唇】套，《辨訛》中有云：「近今唱家於平上去入四聲，亦既明曉。惟陰陽二音尚未全解，至陰出陽收，如本套曲詞中賢、迴、桃、庭、堂、房等字，愈難模擬。」(頁三四) 則其講陰陽之辨，實嚴守德清之法。

其雙調【新水令】套按云：「婁東王元美著有《曲藻》行世，魏良輔亦嘗寓居彼地，則婁東人士，應不昧昧字面。只緣當年絃索絕無僅有，空谷足音，故但喜絲聲婉媚，惟務指頭圓走，至字面之平仄、陰陽，則略而

㊴ 〔明〕沈寵綏：《絃索辨訛》，《中國古典戲曲論著集成》第五冊，頁一九。以下引文據此版本，僅於文末標示頁碼。

不論，弊在重彈不重唱耳。迨後煩音屬厭，而平仄之欠調者不無拂耳。於是字面則務聲釐整，彈頭則多翻削，業非舊來伎倆。顧其間儘有翻改不盡處，在入聲尤甚。人之收平者，大都無誤；而入之收上、收去者，尚費思量。」（頁五一）

由此可見曲中字面聲調亦務須講究，尤其入聲之派入上、去二聲者。

《度曲須知》二卷是沈寵綏繼《絃索辨訛》之後所著。其《絃索辨訛》，示範多而說明少，此書則就各項問題，分別闡述；《絃索辨訛》專論北詞，此書則論北而兼論南曲。全書三十六章中，除有兩章係略論南北戲曲聲腔源流及絃律存亡問題，及末兩章節引魏良輔《曲律》及王驥德《曲律》中之〈亨屯曲遇〉外，其餘皆為解說南北戲曲中念字之格律、技巧與方法。沈寵綏為歌唱家，所論全是從經驗中獲得之結論。經驗既多，因而也多有獨創之見解。

沈寵綏崇禎己卯夏〈序〉有「沿及勝國，遂以制科取士」。可知亦誤信元人以曲科舉，故〈詞學先賢〉姓氏中，關漢卿、王實甫皆注稱「元進士」。

其〈曲運隆衰〉可得以下要點：

1. 元人以填詞製科，而科設十二。元曲為盛。
2. 明興北化為南，北氣消亡，南則諸腔並起。
3. 嘉隆間魏良輔創水磨調，北曲幾於失傳。
4. 「絃索」曲，俗呼為北調，然腔嫌孃娜，字涉土音，名北而曲不真北也。
5. 大名之〈木魚兒〉、彰德之〈木斛沙〉、陝右之〈陽關三疊〉、東平之〈木蘭花慢〉，雖非正音，僅名「侉調」，然其愴怨之致，所堪舞潛蛟而泣嫠婦者，猶是當年逸響云。❹

其第一、二點皆可商榷。所謂元人以曲取士其不當，已為學者共識；而明興「北化為南」亦非事實，只能說北曲漸衰而南曲漸興。

《四聲批竅》論四聲唱法，其法有如注音符號之聲調牓示。沈璟有入聲可代平聲之論，沈寵綏後有修正。[41]

《絃索題評》謂：「北詞之被絃索，向來盛自婁東，……邇年聲歌家頗懲紕繆，……皆以『磨腔』規律為準，一時風氣所移，遠邇群然鳴和，蓋吳中絃索，自今而後始得與南詞並推隆盛矣！雖然，今之北曲，非古北曲也；古曲聲情，雄勁悲激，今則盡是靡靡之響。今之絃索，非古絃索也；古人彈格，有一成定譜，今則指法游移，而鮮可捉摸。」（頁二○二一─二○三）可見北曲及其之被絃索者，皆「磨腔化」矣。

《中秋品曲》謂：「從來詞家只管得上半字面，而下半字面，須關唱家收拾得好。……若乃下半字面，工夫全在收音，音路稍訛，便成別字矣。……蓋極填詞家通用字眼，惟《中原》十九韻可該其概，而極十九韻字尾，惟噫嗚數音可罄其全。故東鍾、江陽、庚青三韻，音收於鼻。齊微、皆來二韻，以噫音收。蕭豪、歌戈、尤侯與模，三韻有半，以嗚音收。魚之半韻，以于音收。其餘車遮、支思、家麻三韻，亦三收其音。但有音無字，未能繪之筆端耳。唱者誠舉各音涇渭，收得清楚，而鼻舌不相侵，噫於不相紊，則下半字面，方稱完好。」（頁二○三─二○四）可見沈氏極重視歌唱時之收音，即韻尾之呈現，其類有 ŋ、n、m、i、u、y、o、e、ï（ɿ、ʅ、ɚ）、a。

由《出字總訣》、《收音總訣》、《入聲收訣》[42]，可見沈氏對咬字吐音之重視，蓋字音不清明，則意義必乖

[40] 同上註，頁一九七─一九九。
[41] 同上註，頁一九七─一九九。
[41] 同上註，頁二○○─二○一。

謬。而由此亦可知，語言旋律與音樂旋律必須融合無間，而所謂「依字行腔」亦歌唱之道也。

〈入聲收訣〉：「夷考《中原》各韻，涇渭甚清，惟魚模一韻兩音，伯良王氏，猶或非之。然曰魚、曰模，標目已自顯著，收于收鳴，混中亦自有分。至若《洪武》韻入聲中，覷、沒、忽、骨等字，乃與疾、七、逸、一等字，同列質韻，似難概以噫音帶濁收之。又平聲中悲、衣、池、希等字，與思、慈、時、兒等字，共收支韻中，是支思、齊微，並混為一。音路未清，如此良多。緣夫《正韻》一書，原不為填詞度曲而設，且按之《皇極聲韻》中，亦有不能不混者耳。伯良祖《洪武韻》改緝《南詞正韻》，必有可觀，惜未得睹也。」（頁二〇八）

由此可見，《洪武正韻》作為南曲依歸，頗有嫌隙，此蓋伯良所以祖《洪武韻》改緝《南詞正韻》之故也。

而沈氏之論「韻」甚精，亦可見矣。

〈收音問答〉：「凡敷演一字，各有字頭、字腹、字尾之音。頭尾姑未縷指，而字腹則出字後，勢難遽收尾音，中間另有一音，為之過氣接脈，如東鍾之腹，厥音為翁紅；陰腹為翁，陽腹為紅。下做此。先天之腹，厥音為煙言；皆來之腹，厥音為哀孩；尤侯之腹，厥音即侯歐；寒山、桓歡之腹，厥音為安寒，餘即有音無字，未便描寫皆所謂字腹也。由腹轉尾，方有歸束，今人誤認腹音為尾音，唱到其間，皆無了結，以故東字有翁音之腹，無鼻音之尾，則似乎多；先字有煙音之腹，無舐腭音之尾，則似乎些。種種訛舛，鮮可救藥。至於支思、齊微、魚模、歌戈、家麻、車遮數韻，則首尾總是一音，更無腹音轉換，是又極徑極捷，勿慮不收音也。」（頁二二一—二二三）此崑曲之所謂「一字三聲」也。

〈字母勘刪〉：「予嘗考字於頭腹尾音，乃恍然知與切字之理相通也。蓋切法，即唱法也。曷言之？切者，

以兩字貼切一字之音，而此兩字中，上邊一字，即可以以字頭為之，下邊一字，即可以字腹、字尾為之。如

「東」字之頭為「多」音，腹為「翁」音，而「多」、「翁」兩字，非即「東」字之切乎？「簫」

音，腹為「鏖」音，而「西」、「鏖」兩字，非即「簫」字之切乎？「翁」本收鼻，「鏖」則舉一腹音，

尾音自寅，然恐淺人猶有未察，不若以頭、腹、尾三音共切一字，更為圓穩找捷。試以「西」、「鏖」、「鳴」三

字連誦口中，則聽者但聞徐吟一篇字；又以幾哀噫三字連誦口中，則聽者但聞徐吟一皆字，初不覺其有三音之

連誦也。」（頁二二三—二二五）

〈字頭辨解〉：「予嘗刻算磨腔時候，尾音十居五六，腹音十有二三，若字頭之音，則十且不能及一。蓋

以腔之悠揚轉折，全用尾音，故其為候較多；顯出字面，僅用腹音，故其為時少促；至字端一點鋒鋩，見乎隱，

顯乎微，為時曾不容瞬，使心浮氣滿者聽之，幾莫辨其有無，則字頭者，寧與字疣同語哉。予向恐世人之認字

疣為字頭也，特舉離字，那字之著疵者，拈出示之，俾字先無贅音之冒濫，乃又有慕托淘洗，過求乾淨，反認

字頭為字疣者，則其審音察字，猶鮮精到也。蓋字疣之音，添出字外，而字頭之音，隱伏字中，勢必不可去，

且理亦不宜去。凡夫出聲圓細，字頭為之也；粘帶不清，字疣為之也。」（頁二二八—二二九）

可見崑曲之字頭、字腹、字尾與反切同理，而三者之時間：尾音占十分之五至六，腹音占十分之二至三，

頭音僅占十分之一餘。

〈宗韻商疑〉指出伯良所創《南詞正韻》（未見）：「宗《洪武正韻》故謂「江陽之於邦王、齊微之於歸

回，魚居之於模吳，真親之於鵑元，試細呼之，殊自徑庭，皆宜更析。」是詞隱所遵惟《周

韻》，而《正韻》則其所不樂步趨者也。」沈寵綏乃謂「凡南北詞韻腳，當共押《周韻》，若句中字面，則南曲

以《正韻》為宗。而朋、橫等字當以庚、青音唱之。北曲以《周韻》為宗，而朋、橫等字，不妨以東鍾音唱之。

但《周韻》為北詞而設，世所共曉，亦所共式，惟南詞所宗之韻，按之時唱，似難捉摸，以言乎宗《正韻》也。」(頁二三四—二三五)

《字釐南北》：「北曲肇自金人，盛於勝國，當時所遵字音之典型，惟《中原韻》一書已爾，入明猶踵其舊。迨後填詞家，競工南曲，而登歌者亦尚南音，入聲仍歸入唱，即平聲中如龍、如皮等字，且盡反《中原》之音，而一祖《洪武正韻》焉。其或祖之未徹，如朋唱蓬音，玉唱預音，著唱潮音，此則猶帶《中原》音響，而翻案不盡者也。邇年來，沈寧菴、王伯良諸公，恪遵王制，釐整字音，而《正韻》愈為南字指南。」(頁二三七)

由以上可知南曲用《洪武正韻》，北曲用《中原音韻》乃明人習尚。

《絃律存亡》謂「北筋在絃，南力在板」，為王元美論曲至理，而臧晉叔非之。然不知王氏「南北曲異同」之說，實襲取魏良輔《曲律》。

《經緯圖說》：「嘗閱宋公濂《洪武正韻序》，知晉魏以前，詩詞惟取音之協比，初無字韻可拘。自梁沈約用吳音定《四聲類譜》，而唐代仍沿之以律詩賦，更名《禮部韻略》。後之學者，如武夷吳棫輩，雖多所矯正，顧以事不出朝廷，韻之行世者猶自若也。高皇帝親覽是書，深嫌字音乖舛，及東、冬、青、清等韻，分合種種失宜，命詞臣通聲韻者，重新刊定，諸臣承詔，共輯《洪武正韻》，一以中原雅音為准焉。夫雅音者，說者謂即《中原音韻》是也，乃緣朱子先兩韻而生宋代，所註經書，除《三百篇》祖吳棫《韻補》外，餘書音切，亦大略止憑唐韻，故舉業家於《洪武》、《中州》字音，似覺未習耳。不知韻學起於江左，殊失正音，此高皇帝親諭儒臣之天語。宋公濂亦謂沈約制韻，大抵多吳音，且徒知縱有四聲，而不知橫有七音，故經緯不交而失立韻之源，然則唐韻已久為國朝所擯矣。沐同文之化者，可不以《正韻》為恪遵哉。」(頁二五〇)

周德清嘗曰：「南宋都杭，地近吳興，凡搬演戲文如《樂昌分鏡》等類，唱念聲腔，皆宗沈韻。不知休文本梁臣，決不忍弱其本朝而以敵國中原音為正，故製韻卻本所生吳興之音。但可施於約之鄉里，而於六朝所都江淮間，且甚不協，況通之四海乎？予生當混一，恥習鴂舌偏音，竊祖劉太保諸公意，輯《中原音韻》一書，舉沈韻之叶卦為怪，叶婦為缶，切副為敷救，切靴為許戈者，一一返正焉。蓋取四海同音而編之。」實天下公論也。觀此，則沈韻已久不守於勝國矣。」(頁二五〇—二五一)

由此可知音韻與時變遷，此沈氏所以守北曲宗《中原》，南曲宗《洪武》之故也。

其《律曲前言》[43]取材魏良輔《曲律》。

總體而言，沈氏二書只從聲韻論度曲之技巧，而只能所見感發，未及系統論述，舉例剖析說明；因此於初學，頗難入其竅門。

五、呂天成《曲品》

呂天成，原名文，字勤之，號棘津，別號鬱藍生。浙江餘姚人。萬曆間諸生，工古文詞。其祖母孫氏，好收藏戲曲，因之呂氏得博覽諸家作品；又得外祖孫月峰和舅父孫如法指授，兼長於曲學及聲韻。又與沈璟、王驥德為好友，更精於曲律。其戲曲有《神女》、《雙棲》、《金合》、《戒珠》、《李丹》、《神鏡》、《雙閣畫善》、《四相》、《四元》、《二嬈》等傳奇，稱為《姻囊閣十種》；又雜劇《齊東絕倒》、《秀才送妾》、《勝山大會》、《夫人

大》、《兒女債》、《耍風情》、《纏夜帳》、《姻緣帳》等八種，皆為當時曲家所推崇，但今傳世者，止《齊東絕倒》雜劇一部、《紅青絕句》一卷，小說數種和《曲品》。

《曲品》自序作於萬曆三十八年（一六一○），書成後又續有增補，有湯顯祖於萬曆四十一年（一六一三）所寫的《邯鄲記》可證。又王驥德《曲律・雜論第三十九下》說：「勤之風貌玉立，才名籍甚，青雲在襟袖間，而如此人曾不得四十，一夕溘逝，風流頓盡。」《曲律》末尾數章，成書約在天啟三、四年間（一六二三―一六二四），《中國古典戲曲論著集成》推敲呂天成卒年，大約不出萬曆四十一年至天啟四年（一六一三―一六二四）之間。上推其生年，約在萬曆三年至十年（一五七五―一五八二）左右，徐朔方《呂天成曲譜》則繫年在萬曆八至四十六年（一五八○―一六一八）。 [44]

據呂天成《曲品自序》：「王寅（萬曆三十年，一六○二）歲，曾著《曲品》，然惟於各傳奇下著評，語意不盡，亦多未得當，尋棄之。……今年（萬曆庚戌三十八年，一六一○）春，與吾友方諸生劇談詞學，窮工極變，予興復不淺，遂趣生撰《曲律》。……予曰：『傳奇侈盛，作者爭衡，從無操柄而進退之者。……子慎名

《曲品》不僅評論明代戲曲作家、作品，更是現存古之傳奇作家略傳與目錄。書中記載戲曲作家九十人，散曲作家二十五人，戲曲作品一百九十二種。（上卷評作家，下卷論作品）凡明代嘉靖以前作家、作品，分作上上、上中、上下、中上、中中、中下、下上、下中、下下九品。品評雖不盡恰當，但可作為研究材料，豐富而珍貴。由此可知許多不見他書之作家和許多已亡佚作品之內容。 [45]

[44] 徐朔方：《晚明曲家年譜》第二卷浙江卷（杭州：浙江古籍出版社，一九九三年），頁二三七―二八九。

[45] 以上取錄〈曲品提要〉，《中國古典戲曲論著集成》第六冊，頁二○三。

器，予且作糊塗試官，冬烘頭腦，於曲場張曲榜，以快予意，何如？」生笑曰：「此段科場，讓子作主司也。」

歸檢舊稿猶在，遂更定之，仿鍾嶸《詩品》、庾肩吾《書品》、謝赫《畫品》例，各著論評，析為上、下二卷，

上卷品作舊傳奇及作新傳奇者，下卷品各傳奇。其末攷姓字者，且以傳奇附；其不入格者，擯不錄。世有知我，

按品取閱，亦已富矣；如有罪我，甘受金谷之罰。」㊻

可見王驥德與呂天成為同道好友，互相鼓勵，乃有《曲律》、《曲品》並為創舉而為傳世之名作。

呂氏《曲品》卷上《舊傳奇》云：「自昔伶人傳習，樂府遞興。爨段初翻，院本繼出；金、元創名雜劇，

國初演作傳奇。雜劇北音，傳奇南調。雜劇折惟四，唱止一人；傳奇折數多，唱必勻派。雜劇但摭一事顛末，

其境促；傳奇備述一人始終，其味長。無雜劇則孰開傳奇之門？非傳奇則未暢雜劇之趣也。傳奇既盛，雜劇寖

衰，北里之管絃播而不遠，南方鼓吹簇而彌喧。」(頁二〇九)

即此可見呂氏之戲曲史觀。其不知與金、元雜劇並時者有宋、元戲文。其所云「爨段」當指宋雜劇。

《曲品》卷上又云：「國初名流，曲識甚高，作手獨異，造曲腔之名目，不下數百；定曲板之長短，不淆

二三。乍見寧不駭疑，習久自當遵服。所謂『規矩設矣，方員因之』。數其人，有大家、名家之別；按其帙，有

極老、半舊之分。賞其絕技，則描畫世情，或悲或笑；存其古風，則湊拍常語，易曉易聞。有意駕虛，不必與

實事合；有意近俗，不必作綺麗觀。不尋宮數調，而自解其誤；不就拍選聲，而自鳴其籟。質樸而不以為俚，

膚淺而不以為疏。商彝、周鼎，古色照人；玄酒、太羹，真味沁齒。先輩鉅公，多能諷詠；吳下俳優，尤喜掇

串。予雖不尊古而卑今，然須溯源而得委，仿之《詩品》，略加詮次，作《舊傳奇品》。」(頁二〇九) 此段可謂

㊻〔明〕呂天成：《曲品》收入《中國古典戲曲論著集成》第六冊，頁二〇七―二〇八。以下引文據此版本，僅於文末標示頁碼。

呂氏對嘉靖以前「舊傳奇」之總評。

其評高則誠而謂：「特創調名，功同倉頡之造字；細編曲拍，才如后夔之典音。」（頁二一〇）可見呂氏不明戲曲格律形成之道。

其以高則誠為神品，邵給諫、王雨舟為妙品，沈鍊川、姚靜山為能品，李開先、沈壽卿為具品，（頁二一〇一二一一）而不言其神、妙、能、具之基準如何。其以「化工之肖物無心，大冶之鑄金有式」（頁二一〇）評《琵琶》。

其《曲品》卷上《新傳奇》之論「當行本色」與「湯沈之比較」，請併入下文之相關專題論述。

《曲品》卷下：「我舅祖孫司馬公調予曰：『凡南劇，第一要事佳，第二要關目好，第三要搬出來好，第四要按宮調、協音律，第五要使人易曉，第六要詞采，第七要善敷衍——淡處做得濃、閑處做得熱鬧，第八要各角色派得勻妥，第九要脫套，第十要合世情、關風化。持此十要，以衡傳奇，靡不當矣。』但今作者輩起，能無集乎大成？十得六七者，便為璣璧；十得四五者，亦稱翹楚。具隻眼者，試共評之。括其門類，大約有六：一曰忠孝，一曰節義，一曰風情，一曰豪俠，一曰功名，一曰仙佛。元劇之門類甚多，而南戲止此矣。」（頁二一三）此呂氏舅祖孫月峰「衡曲十要」，當與笠翁《曲論》、余之「論曲八端」共觀。又其「南戲門類有六」，當與「雜劇十二科」比較。

其論列「舊傳奇品」，舉神品二《琵琶》、《拜月》）妙品七《荊釵》、《牧羊》、《香囊》、《孤兒》、《金印》、《連環》、《玉環》）能品十一《白兔》、《殺狗》、《教子》、《綵樓》、《四節》、《千金》、《還帶》、《金丸》、《精忠》、《雙忠》、《斷髮》）具品七《寶劍》、《銀瓶》、《嬌紅》、《三元》、《龍泉》、《投筆》、《五倫》）總計二十七種。

其論列「新傳奇品」以「九品」：以沈寧菴、湯海若二人為上上品，陸天池、張靈墟、顧道行、梁伯龍、

鄭虛舟、梅禹金、卜大荒、葉桐柏等八人為上中品。屠赤水、汪昌期、龍朱陵、鄭豹先、佘聿雲、馮耳猶等六人為上下品。六人為中上品，十二人為中中品，十人為中下品，十三人為下上品，十二人為下中品，十人為下下品。另附無名氏傳奇上下品一種，中上品二種，中中品五種，中下品四種，下上品二種，下中品三種。

以上總計新傳奇作家七十九人，作品有名氏一百五十一種，無名氏十七種。

縱觀呂天成《曲品》論曲之角度：

1. 音律：創調名、識曲拍。調防近俚，選聲儘工。生扭吳中之拍，講究宮調、平仄、音韻、八聲陰陽琢句之法，或莊或逸。

2. 化工省物：意在筆先、片言宛然代舌。情從境轉，一段真堪斷腸。

3. 關風教。

4. 地位：勿亞於北劇之《西廂》，且壓乎南戲之《拜月》。

5. 採事尤正。

6. 鍊局之法半寂半喧，局忌人酸。

7. 才傾萬斛：才原敏贍。

8. 當行作品本色填詞：機神情趣，妝點不來。

據此可以肯定呂氏品評劇作之態度與方法，堪稱明人翹楚，可供吾人之參考。但其謂李開先「才原敏贍，寫冤憤而如生；志亦飛揚，賦逋囚而自暢。此詞壇之飛將，曲部之美才也」，而竟列為最起碼的「具品」，（頁二二一）似此矛盾之現象，《曲品》中不乏其例。

第伍章　清代曲論要籍述評

一、李漁《閒情偶寄》

崑劇從明萬曆末年以後，表演技術方面有很大發展。李漁戲曲活動正當其時，他又精心研求，具高深造詣，因此，其十種曲，能盛演於舞臺，其理論、見解，也給劇壇很大影響。《閒情偶寄》之〈詞曲部〉、〈演習部〉，專寫其戲曲藝術心得。實從其經驗中獲得之結論，非紙上談兵，故自詡為發前人未發之祕，並非自譽之辭。

李漁論戲曲藝術分兩大部：〈詞曲部〉與〈演習部〉。〈詞曲部〉論戲曲劇本創作應注意之事項，〈演習部〉論戲曲舞臺搬演應注意之事項。

(一)詞曲部

其〈詞曲部〉論戲曲劇本之創作，首重「結構」，其他依次為「詞采」、「音律」、「賓白」、「科諢」、「格局」等五項，共六要件。其〈演習部〉以「選劇」第一，其他依次為「變調」、「授曲」、「教白」、「脫套」四目，共五要件。以此構成其戲曲文學藝術論的完整體系。茲敘其大要並略作評論如下：

其〈詞曲部・結構第一〉又分「戒諷刺」、「立主腦」、「脫窠臼」、「密針線」、「減頭緒」、「戒荒唐」、「審虛實」七款。

李漁認為「填詞非末技，乃與史傳詩文同源而異派者也」，但「因詞曲一道，並無成法可宗」**❹**，所以他將心得公之於世。

他又認為「結構」二字，則在引商刻羽之先，〈詞曲部・結構第一・戒諷刺〉：「竊怪傳奇一書，昔人以代木鐸，因愚夫愚婦識字知書者少，勸使為善，誠使勿惡，其道無由。故設此種文詞，借優人說法與大眾齊聽。調善者如此收場，不善者如此結果，使人知所趨避。是藥人壽世之方，救苦弭災之具也。後世刻薄之流，以此意倒行逆施，借此文報仇洩怨。心之所喜者，處以生旦之位；意之所怒者，變以淨丑之形。且舉千百年未聞之醜行，幻設而加於一人之身，使梨園習而傳之，幾為定案，雖有孝子慈孫，不能改也。……凡作傳奇者，先要滌去此種肺腸，務存忠厚之心，勿為殘毒之事。以之報恩則要，以之報怨則不可；以之欺善作惡則不可。」可見結構戲曲間架之前，更要先選好題材。應如木鐸之「勸使為善，誠使勿惡」。

在戲曲全本架構中，他主張要先建立「主腦」，他說：「古人作文一篇，定有一篇之主腦，主腦非他，即作者立言之本意也。傳奇亦然。一本戲中有無數人名，究竟俱屬陪賓，原其初心，此為一人而設；即此一人之身，自始自終，離合悲歡，中具無限情由，無窮關目，究竟俱屬衍文，原其初心，又止為一事而設。此一人一事，即作傳奇之主腦也。然必此一人一事果然奇特，實在可傳而後傳之，則不愧傳奇之目，而其人其事與作者姓名皆千古矣。如一部《琵琶》，止為蔡伯喈一人，而蔡伯喈一人又止為『重婚牛府』一事，其餘枝節皆從此一事而

❹ 〔清〕李漁：《閒情偶寄》，清康熙翼聖堂刊本。

生。二親之遭凶、五娘之盡孝、拐兒之騙財匿書、張大公之疏財仗義，皆由於此。是「重婚牛府」四字，即作《琵琶記》之主腦也。一部《西廂》，止為張君瑞一人，而張君瑞一人，又止為「白馬解圍」一事，其餘枝節皆由於此。是「白馬解圍」四字，即作《西廂記》之主腦也。」

他所謂「主腦」之一人一事，實指劇中之最重要人物和最重要之事作，由此構成主脈，再由此生發出其他的線索。而其最重要之人物事件，則要推陳出新。他說：「古人呼劇本為『傳奇』者，因其事甚奇特，未經人見而傳之，是以得名。可見非奇不傳，『新』即『奇』之別名也。……則急急傳之，否則枉費辛勤，徒作效顰之婦。……吾謂填詞之難，莫難於洗滌窠臼，而填詞之陋，亦莫陋於盜襲窠臼。吾觀近日之新劇，非新劇也，皆老僧碎補之衲衣，醫士合成之湯藥。取眾劇之所有，彼割一段，此割一段，合而成之。」

對於劇中所生發關目情節之布置，他說：「編戲有如縫衣，其初，則以完全者剪碎；其後，又以剪碎者湊成。剪碎易，湊成難，湊成之工，全在針線緊密。一節偶疏，全篇之破綻出矣。每編一折，必須前顧數折、後顧數折。顧前者，欲其照映；顧後者，便於埋伏。照映埋伏，不止照映一人，埋伏一事，凡是此劇中有名之人、關涉之事，與前此後此所說之話，節節俱要想到，寧使想到而不用，勿使有用而忽之。吾觀今日之傳奇，事事皆遜元人，獨於埋伏照映處，勝彼一籌。非今人之太工，以元人所長全不在此也。若以針線論，元曲之最疏者，莫過於《琵琶》，無論大關節目背謬甚多，如……子中狀元三載而家人不知；身贅相府享盡榮華，不能自遣一僕，而附家報於路人……趙五娘千里尋夫，隻身無伴，未審果能全節與否，其誰證之？諸如此類，皆背理妨倫之甚者。」

可見關目之埋伏照映，基本上要合情合理，也不可以頭緒繁多，他說：「頭緒繁多，傳奇之大病也。《荊》、

《劉》、《拜》、《殺》(《荊釵記》、《劉知遠》、《拜月亭》、《殺狗記》)之得傳於後,止為一線到底,並無旁見側出之情。三尺童子觀演此劇,皆能了了於心,便便於口,以其始終無二事,貫串只一人也。後來作者不講根源,單籌枝節,謂多一人可增一人之事。事多則關目亦多,令觀場者如入山陰道中,人人應接不暇。」

對於關目,他又特別「戒荒唐」、「審虛實」。他說:「噫,活人見鬼,其兆不祥。矧有吉事之家,動出魑魅魍魎為壽乎?移風易俗,當自此始。吾謂劇本非他,即三代以後之《韶濩》也。殷俗尚鬼,猶不聞以怪誕不經之事被諸聲樂、奏於廟堂,矧關謬崇真之盛世乎?王道本乎人情,凡作傳奇,只當求於耳目之前,不當索諸聞見之外。無論詞曲,古今文字皆然。凡說人情物理者,千古相傳;凡涉荒唐怪異者,當日即朽。」又說:「傳奇所用之事,或古或今,有虛有實,隨人拈取。古者,書籍所載,古人現成之事也;今者,耳目傳聞,當時僅見之事也;實者,就事敷陳,不假造作,有根有據之謂也;虛者,空中樓閣,隨意構成,無影無形之謂也。人謂古事多實,近事多虛,……傳奇無實,大半皆寓言耳。欲勸人為孝,則舉一孝子出名,但有一行可紀,則不必盡有其事。凡屬孝親所應有者,悉取而加之。亦猶紂之不善,不如是之甚也,一居下流,天下之惡皆歸焉。」

其餘表忠表節,與種種勸人為善之劇,率同於此。」

1. 論「結構」

由笠翁所謂《結構第一》所舉之七款觀之,其合乎現代之所謂「戲曲結構」之觀念內涵,只有「立主腦」、「密針線」、「減頭緒」三款,而實際上卻只談情節線索之主從與組織照映之技法。至於「戒諷刺」則在告誡題材之運用不可落入攻詰人身;「脫窠臼」則在說明關目要推陳出新;「戒荒唐」則提醒內容要訴諸耳目所及,切勿荒誕不經;「審虛實」則只在討論題材關目之虛與實,主張虛則虛到底,實則實到底。凡此皆與「結構第一」絲毫無關。可見笠翁之「結構」觀,尚只得一隅。殊不知真正之「結構」有待於「排場」觀之建構,而戲

二〇四

曲又制約於其體製規律；因之論戲曲之結構當兼顧其內外在結構。其外在結構者，體製規律也；其內在結構者，排場之處理也，余有專文論述之。詳見拙著《戲曲學㈠》。㊽

2.論「詞采」

其〈詞采第二〉含「貴顯淺」、「重機趣」、「戒浮泛」、「忌填塞」四款。他的結論是：「戲曲不能盡佳，有為數折可取而挈帶全篇，一曲可取而挈帶全折，使瓦缶與金石齊鳴者，職是故也。予謂既工此道，當如畫士之傳真、閨女之刺繡，一筆稍差，便慮神情不似；一針偶缺，即防花鳥變形。使全部傳奇之曲，得似詩餘選本如《花間》、《草堂》諸集，首首有可珍，句句有可寶之字，則不愧詞之名，無論必傳，即傳之千萬年，亦非徼幸而得者矣。吾於古曲之中，取其全本不懈，多瑜鮮瑕者，惟《西廂》能之。《琵琶》則如漢高用兵，勝敗不一，其得一勝而王者，命也，非戰之力也。《荊》、《劉》、《拜》、《殺》之傳，則全賴音律。文章一道，置之不論可矣。」他講究的詞采在於像《花間》、《草堂》那樣，「首首有可珍之句，句句有可寶之字」，古曲之中只有《北西廂》「全本不懈、多瑜鮮瑕」，至於明初五大傳奇，《琵琶》已是「如漢高用兵，勝敗不一」，《荊》、《劉》、《拜》、《殺》之「文章一道，置之不論可矣」！則明人如何良俊、李贄所極力稱許之《拜月》，在笠翁眼中，卻只落得如此。

他進一步論到「詞采」須「貴淺顯」，他說：「曲文之詞采與詩文之詞采非但不同，且要判然相反，何也？詩文之詞采，貴典雅而賤粗俗，宜蘊藉而忌分明；詞曲不然，話則本之街談巷議，事則取其直說明言。凡讀傳奇而有令人費解，或初閱不見其佳，深思而後得其意之所在者，便非絕妙好詞，不問而知，為今曲非元曲也。

㊽ 曾永義：《戲曲學㈠》（臺北：三民書局，二〇一六年），〈陸、戲曲結構論〉，頁四三五—六〇六。

元人非不讀書，而所製之曲，絕無一毫書本氣，以其有書而不用，非當用而無書也，後人之曲，則滿紙皆書矣。元人非不深心，而所填之詞，皆覺過於淺近，以其深而出之以淺，非借淺以文其不深也，後人之詞，則心口皆深矣。」

可見他所謂的戲曲之「詞采」要與詩文判然有別，「話則本之街談巷議，事則取其直說明言」。可是這樣淺顯的語言卻要「重機趣」，他因此更認為「多引古事，疊用人名，直書成句」為戲曲「填塞之病」務須避免。他說：「機趣」二字，填詞家必不可少。機者，傳奇之精神；趣者，傳奇之風致。少此二物，則如泥人、土馬，有生形而無生氣。……故填詞之中，勿使有斷續痕、勿使有道學氣。所謂無斷續痕者，非但風流跌宕之曲，花前月下之情，當以板腐為戒，即談忠孝節義與說悲苦哀怨之情，亦當抑聖為狂，寓哭於笑。」所謂無道學氣者，非止一齣接一齣、一人頂一人，務使承上接下，血脈相連，即於情事截然絕不相關之處，亦有連環細筍伏於其中，看到後來方知其妙。如藕於未切之時，先長暗絲以待，絲於絡成之後，才知作繭之精，此言機之不可少也。（余澹心云：『微妙語，從《楞嚴經》中參悟得來。』）

但他為了防患過度淺顯而流於「粗俗」，又主張「戒浮泛」，他說：「詞貴顯淺之說，前已道之詳矣，然一味顯淺，而不知分別，則將日流粗俗，求為文人之筆而不可得矣。元曲多犯此病，乃矯艱深隱晦之弊而過焉者也。極粗極俗之語，未嘗不入填詞，但宜從腳色起見。如在花面口中，則惟恐不粗不俗，一涉生旦之曲，便宜斟酌其詞。無論生為衣冠、仕宦，旦為小姐、夫人，出言吐詞，當有雋雅春容之度。即使生為僕從，旦作梅香，亦須擇言而發，不與淨丑同聲。以生旦有生旦之體，淨丑有淨丑之腔故也。元人不察，多混用之。」可見「生旦有生旦之體，淨丑有淨丑之腔」，「說何人肖何人，議某事切某事」，才能不浮泛而真正臻於「淺顯」之義。他對於戲曲曲文的主張，可以說是平正通達的。

3. 論「音律」

其〈音律第三〉，計有九款：恪守詞韻、凜遵曲譜、魚模當分、廉監宜避、拗句難好、合韻易重、慎用上聲、少填入韻、別解務頭。

笠翁認為文學創作中，戲曲最難，其關鍵在音律。他說：「至於填詞一道，則句之長短、字之多寡、聲之平上去入、韻之清濁陰陽，皆有一定不移之格。長者短一線不能，少者增一字不得，又復忽長忽短、時少時多，令人把握不定。當平者平，用一仄字不得；當陰者陰，換一陽字不能。調得平仄成文，又慮陰陽反覆；分得陰陽清楚，又與聲韻乖張。令人攪斷肺腸，煩苦欲絕。此等苛法，盡勾磨人。作者處此，但能布置得宜，安頓極妥，便是千幸萬幸之事，尚能計其詞品之低昂，文情之工拙乎？予襪裸識字，總角成篇，於詩、書、六藝之文，雖未精窮其義，然皆淺涉一過。總諸體百家而論之，覺文字之難，未有過於填詞者。」

他對於填寫曲牌，在這裡已注意到其長短律、平仄聲調陰陽律；又云「從來詞曲之旨，首嚴宮調，次及聲音，次及字格」、「九宮十三調，南曲之門戶也」。他所說的「聲音」即指平仄聲調陰陽，所謂「字格」，揣摩其文中之意，應指曲牌中之長短句，每句所具有之字數。

除此外，他所舉九款中，有關協韻律的是「恪守詞韻」、「魚模當分」、「廉監宜避」、「合韻易重」、「少填入韻」等五款，協韻、聲調兼顧的是「凜遵曲譜」、「拗句難好」、「別解務頭」三款，有關聲調律的是「慎用上聲」一款。

笠翁主張戲曲用《中原音韻》，他說：「一齣用一韻到底，半字不容出入，此為定格。舊曲韻雜，出入無常者，因其法制未備，原無成格可守，不足怪也。既有《中原音韻》一書，則猶畛域畫定，寸步不容越矣。……

杭有才人沈孚中者，所製《綰春園》、《息宰河》二劇，不施浮采純用白描，大是元人後勁。予初閱時，不忍釋

卷，及考其聲韻，則一無定軌，不惟偶犯數字，竟以寒山、桓歡二韻，合為一處用之，又有以支思、齊微、魚模三韻並用者，甚至以真文、庚青、侵尋三韻，不論開口閉口，同作一韻用者。長於用才而短於擇術，致使佳調不傳，殊可痛惜！」又云：「予謂南韻深渺，卒難成書。填詞之家即將《中原音韻》一書，就平上去三音之中，抽出入聲字另為一聲，私置案頭，亦可暫備南詞之用。然此猶可緩。更有急於此者，則「魚模」一韻，斷宜分別為二。「魚」之與「模」，相去甚遠，不知周德清當日何故比而同之。」但他認為「魚模」一韻，「魚」與「模」實有很大分別，因之主張「倘有詞學專家，欲其文字與聲音媲美者，當令「魚」自「魚」而「模」自「模」，兩不相混，斯為極妥。即不能全齣皆分，或每曲各為一韻，如前曲用「魚」，則用「魚」韻到底；後曲用「模」，則用「模」韻到底。猶之一詩一韻，後不同前，亦簡便可行之法也。」

又認為「侵尋」、「監咸」、「廉纖」三韻，同屬閉口之音。而「侵尋」一韻，較之「監咸」、「廉纖」獨覺稍異。每至收音處，「侵尋」閉口，而其音猶帶清亮，至「監咸」、「廉纖」二韻，則微有不同。此二韻者，以作急板小曲則可，若填悠揚大套之詞，則宜避之。」他主張：「凡作倔強聱牙之句，不合自造新言，只當引用成語。成語在人口頭，即稍更數字，略變聲音，念來亦覺順口。新造之句，一字聱牙，非止念不順口，且令人不解其意。今亦隨拈一二句試之，如「柴米油鹽醬醋茶」，口頭語也，試變為「油鹽柴米醬醋茶」，或再變為「醬醋油鹽柴米茶」，未有不明其義，不辨其聲者。」而曲中「合前」數句，卻最容易犯上「重韻」的毛病。

對於「上聲」，他說「切忌一句之中運用二、三、四字」。因為上聲「較他音獨低」，「曲到上聲字，字不求低而自低；不低，則此字唱不出口。……若重複數字皆低，則不特無音，且無曲矣。」其實上聲字音波之運行最曲折，如果在有限之語言長度裡，過分曲折，實非口腔發音所能勝任，故自然無音亦無曲矣。

其聲韻兼顧者，論所以「凜遵曲譜」之故，他說：「曲譜者，填詞之粉本，猶婦人刺繡之花樣也。……曲

譜則愈舊愈佳，稍稍趨新，則以毫釐之差而成千里之謬。情事新奇百出，文章變化無窮，總不出譜內刊成之定格。是束縛文人，而使有才不得自展者，曲譜是也；私厚詞人，而使有才得以獨展者，亦曲譜是也。……「依樣畫葫蘆」一語，竟似為填詞而發，妙在依樣之中，別出好歹。稍有一線之出入，則類乎匾矣。葫蘆豈易畫者哉！明朝三百年，善畫葫蘆者，止有湯臨川一人，而猶有病其聲韻偶乖，字句多寡之不合者。甚矣！畫葫蘆之難，而一定之成樣不可擅改也。」其實曲譜所講究的是對曲牌制約的規律，含一曲之正字數、正句數、長短律、平仄聲調律、句式（音節、句法之形式）、語法律、協韻律、對偶律等；笠翁所論，尚未能周全。

其論「拗句難好」，云：「音律之難，不難於鏗鏘順口之文，而難於倔強聱牙之句。……至於倔強聱牙之句，即不拘音律任意揮寫，尚難見才，況有清濁陰陽及明用韻、暗用韻，又斷斷不宜用韻之成格，死死限在其中乎？」既然是不合曲律而令人倔強聱牙的句子，如何能是警策之好句？但是曲中卻偶而有此「拗句」以見該曲牌之「特殊性格」，蓋欲以拙劣見巧妙也。而他所以又主張「少填入韻」之故，是因為「南曲四聲俱備，遇入聲之字，定宜唱作人聲，稍類三音，即同北調矣，以北音唱南曲，可乎？」

「務頭」自從周德清《中原音韻》「作詞十法」提出以後，因未說明，未知何物，以致二字千古難明，前人所論儘是揣摩，笠翁別謂：「務頭」二字，既然不得其解，只當以不解解之。曲中有「務頭」，猶棋中有眼，有此則活，無此則死。進不可戰，退不可守者，無眼之棋，死棋也；看不動情，唱不發調者，無「務頭」之曲，死曲也。一曲有一曲之「務頭」，一句有一句之「務頭」，字不聱牙，音不泛調，一曲中得此一句，即使全曲皆靈；一句中得此一二字，即使全句皆健者，「務頭」也。由此推之，則不特曲有「務頭」，詩詞歌賦以及舉子業，無一不有「務頭」矣。人亦照譜按格，發舒性靈，求為一代之傳書而已矣，豈得為謎語欺人者所惑，而阻塞詞源，使

不得順流而下乎？」「務頭」之說，請參看本書周德清《中原音韻》章，著者亦別有所見。

4.論「賓白」

其〈賓白第四〉計八款：聲務鏗鏘、語求肖似、詞別繁減、字分南北、文貴潔淨、少用方言、意取尖新、時防漏孔。

他認為：「賓白一道，當與曲文等視，有最得意之曲文，即當有最得意之賓白，但使筆酣墨飽，其勢自能相生。常有因得一句好白，而引起無限曲情；又有因填一首好詞，而生出無窮話柄者。是文與文自相觸發，我止樂觀厥成，無所容其思議。」曲白並重相生，是很合理的。接著他首先舉出「聲務鏗鏘」，他說：「賓白之學，首務鏗鏘。一句聱牙，俾聽者耳中生棘；數言清亮，使觀者倦處生神。世人但以「音韻」二字用之曲中，不知賓白之文，更宜調聲協律；世人但知四六之句平間仄、仄間平，非可混施疊用，不知散體之文亦復如是。

「平仄仄平平仄仄，仄平平仄仄平平」二語，乃千古作文通訣，無一語一字可廢聲音者也。」

他進一步提出賓白之語，要肖似口吻。他說：「填詞一家，則惟恐其蓄而不言、言之不盡。是則是矣，須知暢所欲言亦非易事。言者，心之聲也。欲代此一人立言，先宜代此一人立心，若非夢往神遊，何謂設身處地？無論立心端正者，我當設身處地，代生端正之想；即遇立心邪辟者，我亦當捨經從權，暫為邪辟之思。務使心曲隱微，隨口唾出，說一人肖一人，勿使雷同，弗使浮泛，若《水滸傳》之敘事、吳道子之寫生，斯稱此道中之絕技。果能若此，即欲不傳，其可得乎？」接著他又提出「字分南北」，他說：「北曲有北音之字，南曲有南音之字，如南音自呼為『我』，呼人為『你』；北音呼人為『您』，自呼為『俺』、為『咱』之類是也。世人但知北曲有北音之字，南曲有南音之字；此一折之曲為南，則此一折之白，悉用南音之字；此一折之曲為北，則此一折之白，悉用北音之字。時人傳奇多有混用者，即能間施於淨丑，不知加嚴於生旦；止能分用於男子，不知曲內宜分，烏知白隨曲轉不應兩截。此一折之白，悉用北音之字。時人傳奇多有混用者，即能間施於淨丑，不知加嚴於生旦；止能分用於男子，不知

區別於婦人。以北字近於粗豪，易入剛勁之口；南音悉多嬌媚，便施窈窕之人。殊不知聲音駁雜，俗語呼為「兩頭蠻」，說話且然，況登場演劇乎？此論為全套南曲、全套北曲者言之，南北相間，如【新水令】、【步步嬌】之類，則在所不拘。」

而他卻也提出「白不厭多」和「文貴潔淨」看似矛盾的言論。但他說「多而不覺其多者，多即是潔；少而尚病其多者，少亦近蕪。……作賓白者，意則期多，字惟求少，愛雖難割，嗜亦宜專。」對於賓白之意趣格調，他特別標出「意取尖新」。「尖新」二字豈止賓白之尤物，即曲文亦樂此不疲。最後笠翁在賓白方面告誡兩件事，一、「少用方言」；二、時防言語之「漏孔」，即前後矛盾之「破綻」。前者說：「凡作傳奇，不宜頻用方言，令人不解。近日填詞家，見花面登場悉作姑蘇口吻，遂以此為成律。每作淨丑之白，即用方言，不知此等聲音，止能通於吳、越，過此以往，則聽者茫然。傳奇天下之書，豈僅為吳、越而設？」後者說：「一部傳奇之賓白，自始自終，奚啻千言萬語。多言多失，保無前是後非，有呼不應，自相矛盾之病乎？如《玉簪記》之陳妙常，道姑也，非尼僧也，自白云『姑娘在禪堂打坐』，其曲云『從今孽債染緇衣』，『禪堂』、『緇衣』皆尼僧字面，而用入道家，有是理乎？諸如此類者，不能枚舉。」

5.論「科諢」

大抵說來，笠翁對於賓白之論述與主張，可以說得諸創作之經驗與演出之實務，所以既周延而皆可取。

笠翁論詞曲，其〈科諢第五〉含「戒淫褻」、「忌俗惡」、「重關係」、「貴自然」四款。

他說：「插科打諢，填詞之末技也。然欲雅俗同歡，智愚共賞，則當全在此處留神。文字佳、情節佳，而科諢不佳，非特俗人怕看，即雅人韻士，亦有瞌睡之時。作傳奇者，全要善驅睡魔，睡魔一至，則後乎此者雖有〈鈞天〉之樂，《霓裳羽衣》之舞，皆付之不見不聞，如對泥人作揖，土佛談經矣。」

對於戲曲科諢，消極方面，他首先提出一戒一忌。一戒是「戒淫褻」，他說：「戲文中花面插科，動及淫邪之事，有房中道不出口之話，公然道之戲場者。無論雅人塞耳，正士低頭，惟恐惡聲之污聽，且防男女同觀，共聞褻語，未必不開窺竊之門，鄭聲宜放，正為此也。不知科諢之設，止為發笑。人間戲語盡多，何必專談慾事？即談慾事，亦有『善戲謔兮，不為虐兮』之法，何必以口代筆，畫出一幅春意圖，始為善談慾事者哉？人問善談慾事，當用何法，請言一二以概之。予曰：如說口頭俗語，人盡知之者，則說半句留半句；或說一句留一句，令人自思。則慾事不掛齒頰，而與說出相同，此一法也。如講最褻之話慮人觸耳者，則借他事喻之，言雖在此，意實在彼，人盡了然，則慾事未入耳中，實與聽見無異，此又一法也。得此二法，則無處不可類推矣。」一忌是「忌俗惡」，他說：「科諢之妙，在於近俗，而所忌者又在於太俗。不俗則類腐儒之談，太俗即非文人之筆。」也就是說他忌的是太俗之惡，而取其雅俗共賞之妙。

積極方面，他又有「重關係」和「貴自然」兩種主張。前者云：「科諢二字，不止為花面而設，通場腳色皆不可少。生旦有生旦之科諢、外末有外末之科諢，淨丑之科諢則其分內事也。然為淨丑之科諢易，為生旦外末之科諢難。雅中帶俗，又於俗中見雅；活處寓板，即於板處證活。此等雖難，猶是詞客優為之事。所難者，要有關係。關係維何？曰於嬉笑詼諧之處，包含絕大文章，使忠孝節義之心，得此愈顯。如老萊子之舞斑衣、簡雍之說淫具、東方朔之笑彭祖面長，此皆古人中之善於插科打諢者也。作傳奇者，苟能取法於此，是科諢非科諢，乃引人入道之方便法門耳。」後者云：「科諢雖不可少，然非有意為之。……妙在水到渠成，天機自露。『我本無心說笑話，誰知笑話逼人來』，斯為科諢之妙境耳。」

笠翁所云「科諢」四款，除「重關係」意思不甚明白外，其餘三款皆是可欣可取之論，守之則得其法矣。

6. 論「格局」

至於其所云〈格局第六〉，含「家門」、「沖場」、「出腳色」、「小收煞」、「大收煞」五款。

笠翁云：「傳奇格局，有一定而不可移者；有可仍可改，聽人自為政者。開場用末，沖場用生；開場數語，包括通篇，沖場一出，蘊釀全部，此一定不可移者。開手宜靜不宜喧、終場忌冷不忌熱，生旦合為夫婦，外與老旦非充父母即作翁姑，此常格也。」也就是說，所謂「格局」是指傳奇一般構成的「體製」。如對於「家門」，他說：「開場數語，謂之『家門』。……未說家門，先有一上場小曲，如【西江月】、【蝶戀花】之類，總無成格，聽人拈取。此曲向來不切本題，止是勸人對酒忘憂、逢場作戲諸套語。予謂詞曲中開場一折，即古文之冒頭、時文之破題，務使開門見山，不當借帽覆頂。即將本傳中立言大意，包括成文，與後所說家門一詞相為表裡。前是暗說，後是明說，暗說似破題，明說似承題，如此立格，始為有根之文。……然家門之前，另有一詞，今之梨園皆略去前詞，只就家門說起，止圖省力，埋沒作者一段深心。」

其次「沖場」，他說：「開場第二折，謂之『沖場』。沖場者，人未上而我先上也。必用一悠長引子。引子唱完，繼以詩詞及四六排語，謂之『定場白』，言其未說之先，人不知所演何劇，耳目搖搖，得此數語，方知下落，始未定而今方定也。」又其次「出腳色」，云：「本傳中有名腳色，不宜出之太遲。如生為一家、旦為一家，生之父母隨生而出、旦之父母隨旦而出，以其一部之主，餘皆客也。雖不定在一齣二齣，然不得出四、五折之後。太遲則先有他腳色上場，觀者反認為主，及見後來人，勢必反認為客矣。即淨丑腳色之關乎全部者，亦不宜出之太遲。善觀場者，止於前數齣所記，記其人之姓名，十齣以後，皆是枝外生枝，節中長節，如遇行路之人，非止不問姓字，並形體面目皆可不必認矣。」

最後有所謂「小收煞」與「大收煞」，前者云：「上半部之末齣，暫攝情形，略收鑼鼓，名為『小收煞』」。

宜緊忌寬，宜熱忌冷，宜作鄭五歇後，令人揣摩下文，不知此事如何結果。」後者云：「全本收場，名為「大收煞」。此折之難，在無包括之痕而有團圓之趣。如一部之內，要緊腳色共有五人，其先東西南北各自分開，到此必須會合。此理誰不知之？但其會合之故，須要自然而然。」

(二)演習部

1.論「選劇」

笠翁以〈詞曲部〉論劇本之創作，以〈演習部〉論舞臺搬演之實務。

其〈演習部・選劇第一〉含「別古今」、「劑冷熱」二款，云：「吾論演習之工，而首重選劇者，誠恐劇本不佳，則主人之心血、歌者之精神，皆施於無用之地。使觀者口雖讚歎、心實咨嗟，何如擇術務精，使人心口皆羨之為得也。」其「別古今」云：「選劇授歌童，當自古本始。古本既熟，然後間以新詞，切勿先今而後古。何也？優師教曲，每加工於舊而草草於新，以舊本人人皆習，稍有謬誤，即形出短長，新本偶爾一見，即有破綻，觀者聽者未必盡曉，其拙盡有可藏。且古本相傳至今，歷過幾許名師，傳有衣缽，未當而必歸於當，已精而益求其精，……新劇則如巧搭新題，偶有微長，則動主司之目矣。故開手學戲，必宗古本。而古本又必從《琵琶》、《荊釵》、《幽閨》、《尋親》等曲唱起。蓋腔板之正，未有正於此者。此曲善唱，則以後所唱之曲，腔板皆不謬矣。舊曲既熟，必須間以新詞。切勿聽拘士腐儒之言，謂新劇不如舊劇，一概棄而不習。蓋演古戲，如唱清曲，只可悅知音數人之耳，不能娛滿座實朋之目也。然戲文太冷、詞曲太雅，原足令人生倦，此作者自取厭棄，非人有心置之也。然盡有外貌似冷而中藏極熱，其「劑冷熱」云：「今人之所尚，時優之所習，皆在熱鬧二字；冷靜之詞、文雅之曲，皆其深惡而痛絕者，

文章極雅而情事近俗者，何難稍加潤色，播入管弦，一概以冷落棄之，則難服才人之心矣。予謂傳奇無冷熱，只怕不合人情。如其離合悲歡，皆為人情所必至，能使人哭、能使人笑、能使人怒髮衝冠、能使人驚魂欲絕，即使鼓板不動，場上寂然，而觀者叫絕之聲，反能震天動地。是以人口代鼓樂，較之滿場殺伐，鉦鼓雷鳴，而人心不動，反欲掩耳避喧者為何如？豈非冷中之熱，勝於熱中之冷；俗中之雅，遜於雅中之俗乎哉？」

2. 論「變調」

其「變調第二」含「縮長為短」、「變舊成新」二款。云：「變調者，變古調為新調也。……至於傳奇一道，尤是新人耳目之事，與玩花賞月同一致也。……桃陳則李代，月滿則哉生。花月無知，亦能自變其調。」其「縮長為短」云：「予謂全本太長，零齣太短，酌乎二者之間，當仿《元人百種》之意而稍稍擴充之，另編十折一本，或十二折一本之新劇，以備應付忙人之用。或即將古書舊戲，用長房妙手縮而成之。但能沙汰得宜，一可當百，則寸金丈鐵，貴賤攸分，識者重其簡貴，未必不棄長取短，另開一種風氣，亦未可知也。」其「變舊成新」云：「演新劇如看時文，妙在聞所未聞，見所未見；演舊劇如看古董，妙在身生後世，眼對前朝。然而古董之可愛者，以其體質愈陳愈古，色相愈變愈奇。如銅器、玉器之在當年，不過一刮磨光瑩之物耳，迨其歷年既久，刮磨者渾全無跡，光瑩者斑駁成文，是以人人相寶，非寶其本質如常，寶其能新而善變也。使其不異當年，猶然是一刮磨光瑩之物，則與今時旋造者無別，何事什佰其價而購之哉？舊劇之可珍，亦若是也。」

3. 論「授曲」

其〈授曲第三〉含「解明曲意」、「調熟字音」、「字忌模糊」、「曲嚴分合」、「鑼鼓忌雜」、「吹合宜低」。
其〈授曲第三〉，首舉「解明曲意」，云：「唱曲宜有曲情。曲情者，曲中之情節也。解明情節，知其意之

所在，則唱出口時，儼然此種神情，問者是問、答者是答，悲者黯然魂消而不致反有喜色，歡者怡然自得而不見稍有痠容。且其聲音齒頰之間，各種俱有分別，此所謂曲情是也。……欲唱好曲者，必先求明師講明曲義。師或不解，不妨轉詢文人，得其義而後唱。唱時以精神貫串其中，務求酷肖。若是，則同一唱也、同一曲也，其轉腔換字之間，別有一種聲口，舉目回頭之際，另是一副神情，較之時優，自然迥別。變死音為活曲，化歌者為文人，只在「能解」二字，解之時義大矣哉！」

其「調熟字音」，云：「調平仄、別陰陽，學歌之首務也。……獨有必不可少之一事，較陰陽平仄為稍難，又不得因其難而忽視者，則為「出口」、「收音」二訣竅。世間有一字，即有一字之頭，所謂出口者是也；有一音，即有一字之尾，所謂收音者是也。尾後又有餘音收煞此字，方能了局。譬如吹簫、姓蕭諸「簫」字，本音為簫，其出口之字頭與收音之字尾，並不是「簫」……字頭為何？「西」字是也；字尾為何？「天」字是也；尾後餘音為何？「烏」字是也。字字皆然，非後人扭捏成者也。《絃索辨訛》等書載此頗詳，閱之自得。要知此等字頭、字尾及餘音為何？乃天造地設，自然而然。但觀切字之法，即知之矣。」

其「字忌模糊」，云：「學唱之人，勿論巧拙，只看有口無口；聽曲之人，慢講精粗，先問有字無字。字從口出，有字即有口。如出口不分明，有字若無字，是說話有口，唱曲無口，與啞人何異哉？」

其「曲嚴分合」，云：「同場之曲，定宜同場；獨唱之曲，還須獨唱，詞意分明，不可犯也。常有數人登場，每人一隻之曲，而眾口同聲以出之者，在授曲之人，原有淺深二意：淺者慮其冷靜，故以發越見長；深者示不參差，欲以翁如見好。」

其「鑼鼓忌雜」，云：「戲場鑼鼓，筋節所關，當敲不敲，不當敲而敲，與宜重而輕，宜輕反重者，均足令戲文減價。……最忌在要緊關頭忽然打斷。如說白未了之際，曲調初起之時，橫敲亂打，蓋卻聲音，使聽白者

少聽數句，以致前後情事不連，審音者未聞起調，不知以後所唱何曲。」

其「吹合宜低」，云：「絲、竹、肉三音，向皆孤行獨立，未有合用之者，合之自近年始。三籟齊鳴，天人合一，亦金聲玉振之遺意也，……和簫和笛之時，當比曲低一字，曲聲高於吹合，則絲竹之聲亦變為肉，尋其附和之痕而不得矣。」

4. 論「教白」

其〈教白第四〉，含「高低抑揚」、「緩急頓挫」二款。

其總說云：「唱曲難而易，說白易而難，知其難者始易，視為易者必難。蓋詞曲中之高低抑揚、緩急頓挫，皆有一定不移之格。譜載分明，師傳嚴切，習之既慣，自然不出範圍。至賓白中之高低抑揚、緩急頓挫，則無腔板可按，譜籍可查，止靠曲師口授。而曲師入門之初，亦係暗中摸索，彼既無傳於人，何以轉授於我？訛以傳訛，此說白之理，日晦一日而人不知。人既不知，無怪乎念熟即以為是，而以為易也。」

其「高低抑揚」云：「白有高低抑揚，何者當高而揚？何者當低而抑？曰若唱曲然。曲文之中，有正字、有襯字。每遇正字，必聲高而氣長；若遇襯字，則聲低氣短而疾忙帶過，此分別主客之法也。說白之中，亦有正字、亦有襯字，其理同，則其法亦同。一段有一段之主客，一句有一句之主客。主高而揚，客低而抑，此至當不易之理，即最簡極便之法也。……至於上場詩、定場白，以及長篇大幅敘事之文，定宜高低相錯，緩急得宜，切勿作一片高聲，或一派細語，俗言『水平調』是也。上場詩四句之中，三句皆高而緩，一句宜低而快。上場詩四句，至第三句，至第四句之高而緩，較首二句更宜倍之。」其「緩急頓挫」云：「場上說白，盡有當斷處不斷，大率宜在第三句，反至不當斷處而忽斷，當聯處不聯，忽至不當聯處而反聯者。此之謂緩急頓挫。此中微渺，但可意會，不可言傳；但能口授，不能以筆舌喻者。」

5. 論「脫套」

其〈脫套第五〉，含「衣冠惡習」、「聲音惡習」、「語言惡習」、「科諢惡習」四款。云：「戲場惡套，情事多端，不能枚紀。以極鄙極俗之關目，一人作之，千萬人效之，以致一定不移，守為成格，殊為怪也。西子捧心，尚不可效，況效東施之顰乎？且戲場關目，全在出奇變相令人不能懸擬。……有新奇莫測之可喜也。」

其「衣冠惡習」，如云：「方巾與有帶飄巾，同為儒者之服。飄巾儒雅風流，方巾老成持重，以之分別老少，可稱得宜。近日梨園每遇窮愁患難之士即戴方巾，不知何所取義？至紗帽巾之有飄帶者，制原不佳，戴於粗豪公子之首，果覺相稱。至於軟翅紗帽，極美觀瞻，曩時《張生逾牆》等劇往往用之，近皆除去，亦不得其解。」其「聲音惡習」，如云：「花面口中，聲音宜雜。如作各處鄉語，及一切可憎可厭之聲，無非為發笑計耳，然亦必須有故而然。如所演之劇，人係吳人，則作吳音；人係越人，則作越音，此從人起見者也。可怪近日之梨園，無論在南在北，在西在東，亦無論劇中之人生於何地，長於何方，凡係花面腳色，即作吳音，豈吳人盡屬花面乎？」

其「語言惡習」，如云：「白中有『呀』字，驚駭之聲也。如意中並無此事，而猝然遇之，一向未見其人，久逢乍逢，即用此字開口，甚有差人請客而客至，亦以『呀』字為接見之聲者。此等迷謬，尚可言乎？故為揭出，使知斟酌用之。」

其「科諢惡習」，如云：「插科打諢處，陋習更多。革之將不勝革，且見過即忘，不能悉記，略舉數則而已。如兩人相毆，一勝一敗，有人來勸，必使被毆者走脫，而誤打勸解之人，《連環·擲戟》之董卓是也；主人偷香竊玉，館童吃醋拈酸，調尋新不如守舊，說畢必以臀相向，如《玉簪》之進安、《西廂》之琴童是也。戲中

串戲，殊覺可厭，而優人慣增此種，其腔必效弋陽，《幽閨‧曠野奇逢》之酒保是也。」

縱觀笠翁曲論，可見其經驗老到，故能剖析宏深，其成就之高，可謂明清第一人。

二、靜安先生曲學述評

小引

靜安是王國維先生的字，別號觀堂，浙江海寧人。生於清光緒三年（一八七七）十月二十九日。十六歲入州學，十八歲始知世有所謂「新學」。光緒二十七年留學日本，回國後歷任南通師範教員、江蘇師範教員、學部行走。宣統三年（一九一一）再赴日，留五年。民國十三年為清華研究院教授。民國十六年六月二日自沉北平頤和園崑明池，遺書於三子貞明說：「五十之年，只欠一死，經此世變，義無再辱。」享年止五十一歲。

靜安先生的死引起世人的種種揣測，而縱觀其一生，為一純粹學者，他自己也說：「余畢生惟與書冊為伴，故最愛而最難捨去者，亦惟此耳。」他的學術「功業」畢竟為舉世所推崇。王德毅先生著《王觀堂先生年譜》說他是近代學術史上一顆燦爛的彗星，現代史學研究由他首創新軌；他治學的長處在於運用西洋科學方法整理國故；他的貢獻計有以下數點：

1. 在思想上，最早介紹德國康德、叔本華和尼采的哲學給國人。
2. 在文學上，首先認識通俗文學（平民文學）的重要和價值，為第一位研究宋元戲曲史的人。
3. 在古文字學和古器物學上，對於甲骨文字的詮解，鐘鼎文字的考釋，打破小學以《說文解字》為圭臬的

傳統，重建文字學研究的新體系。

4. 在史學和古地理學上，利用地下材料以證古史，於殷周制度的解釋多所新創。用近代考古的發現，如西陲木簡、敦煌殘卷，以及突厥特勤碑等，以證成和解決西北古地理上的問題或懸案。

即此可見，靜安先生實不愧為學貫中西、為學術別開境界的一代大師。

本文擬專就王德毅先生所舉的靜安先生學術四貢獻中第二項來討論。王先生謂靜安先生「首先認識通俗文學（平民文學）的重要和價值」，這句話有待商榷，因為明代李卓吾、公安三袁、馮夢龍、凌濛初乃至於清人金聖嘆都早已相繼著論陳說，靜安先生不能謂之「首先」；但是靜安先生「為第一位研究宋元戲曲史的人」則是不爭的事實；也就是說靜安先生是使傳統文學所「不齒」的戲曲進入學術苑圃並為開啟門徑的第一人；也因此，他不止是新史學的開山，更是曲學研究的祖師。

㈠靜安先生之曲學著述

靜安先生從事戲曲研究，主要在光緒三十三年至民國二年（一九○七—一九一三）六年之間。他在〈三十自序〉一文中說明他何以由哲學而轉入詞曲的研究：

余疲於哲學有日矣，哲學上之說，大都可愛者不可信，可信者不可愛。余知真理，而余又愛其誤謬偉大之形而上學，高嚴之倫理學，與純粹之美學，此吾人所酷嗜也。然求可信者，則寧在知識論上之實證論，倫理學上之快樂論，與美學上之經驗論。知其可信而不能愛，覺其可愛而不能信，此近二三年中最大之煩悶。而近日之嗜好，所以漸由哲學而移於文學，而欲於其中求直接之慰藉者也。㊾

可見在他三十一歲第四次研究汗德哲學（見趙王二譜）後，便疲於哲學，而且深感煩悶；因而轉入文學的研究，

希望從中能獲得「直接之慰藉」。他在〈自序〉中又進一步說到他所以「有志於戲曲」的緣故：

因詞之成功而有志於戲曲，此亦近日之奢願也。然詞之於戲曲，一抒情，一敍事，其性質既異，其難易又殊，又何敢因前者之成功而遽冀後者乎？但余所以有志於戲曲者，又自有故。吾中國文學之最不振者，莫戲曲若，元之雜劇，明之傳奇，存於今日者，尚以百數，其中之文學雖有佳者，然其理想及結構，雖欲不謂至幼稚至拙劣不可得也。國朝之作者雖略有進步，然比諸西洋之名劇，相去尚不能以道里計，此余所以自忘其不敏而獨有志乎是也。**50**

雖然靜安先生對於古曲戲劇貶抑過甚，對於西洋戲劇揄揚過高，但他為了振興戲曲而致力研究的心意，則是令人欽敬的。

在這六年中間，靜安先生有關戲曲的研究，計有十種著作，茲簡介如下：

(1)《曲錄》二卷：光緒三十四年（一九〇八）八月初稿成，為靜安先生有關曲學的第一部著作。其自序云：

余作詞錄竟，因思古人所作戲曲何慮萬本，而傳世者寥寥。正史「藝文志」及《四庫全書・提要》，於戲曲一門既未著錄，海內藏書家亦罕有蒐羅者，其傳世總集除臧懋循之《元曲選》、毛晉之《六十種曲》外，若《古名家雜劇》等，今日皆不可覯。餘亦僅寄之伶人之手，且頗遭改竄以就其唇吻。今崑曲且廢，則此區區之寄於伶人之手者，恐亦不可問矣！明李中麓作〈張小山小令序〉，謂明諸王之國，必以雜劇千七百本資遣之，今元曲目之載於《元曲選》首卷及程明善《嘯餘譜》者僅五百餘本，則其散失，不自今

49 王國維：〈三十自序二〉，《靜庵文集續編》，收入《王國維遺書》第五冊（上海：上海古籍書店，一九八三年據商務印書館一九四〇年版影印），頁二一。

50 同上註，頁二一—二二。

日始矣！繼此作曲目者，有焦循之《曲考》，黃文暘之《曲目》，無名氏之《傳奇彙考》等。焦氏叢書中未刻《曲考》，《曲目》則儀徵李斗載之《揚州畫舫錄》。《傳奇彙考》僅有舊鈔殘本，惟黃氏之書稍為完具。其所見之曲，通雜劇《傳奇彙考》共一千零十三種，復益以《曲考》所有，而黃氏之未見者六十八種。余乃參考諸書，並各種曲譜及藏書家目錄，共得二千二百二十本，視黃氏之目增逾一倍。又就曲家姓名可考者考之，可補者補之，粗為排比，成書二卷。黃氏所見之書，今日存者恐不及十之三四，何況百種外之元曲、曲譜中之原本，豈可問哉！則茲錄之作，又烏可以已也。

由此可見靜安先生編著《曲錄》的動機及其所根據的資料。翌年宣統元年五月，他又將《曲錄》修訂為六卷：

(1)宋金雜劇院本部，(2)雜劇部上，(3)雜劇部下，(4)傳奇部上，(5)傳奇部下，(6)雜劇傳奇總集部。其〈序〉云：

> 國維雅好聲詩，粗諳流別，痛往籍之日喪，懼來者之無徵，是用博稽故簡，撰為總目。存佚未見，補三朝之頌言。時代姓名，粗具條理，為書六卷，為目三千有奇。非徒為考鏡之資，亦欲作搜討之助：補三朝之志所不敢言，成一家之書，請俟異日。 ⑤

則其《曲錄》定稿較初稿所著錄的曲目多出八百左右，顯然是因為補入周密《武林舊事》和陶宗儀《輟耕錄》所著錄的「宋金雜劇院本名目」。靜安先生所以先行編著《曲錄》的緣故，則是一者補元明清三朝《藝文志》之闕（雖然他客氣的說「不敢言」），一者欲作為考鏡之資、搜討之助，終於以成一家之言。可見這項工作是他研究戲曲的基礎。

(2)《戲曲考原》一卷：此書作於宣統元年（一九〇九），當在《曲錄》定稿之後，旨在考察戲曲之起源。

⑤ 以上兩段引文見王國維：《曲錄·序》，收入《王國維遺書》第十六冊，頁一—二。

他開首就說：

楚詞之作，〈滄浪〉、〈鳳兮〉二歌先之；詩餘之興，齊梁小樂府先之；獨戲曲一體，崛起於金元之間，於是有疑其出自異域，而與前此之文學無關係者，此又不然。嘗考其變遷之跡，皆在有宋一代；不過因金元人音樂上之嗜好而日益發達耳。❺❷

則靜安先生不認為中國戲曲來自異域，而認為其醞釀關鍵皆在有宋一代，所以他接著給戲曲下了定義「謂以歌舞演故事也」之後，便著力於宋雜劇的考述：他說石曼卿所作《拂霓裳轉踏》述開元天寶遺事是為合數闋詠一事之始，可惜其辭不傳，「傳者唯趙德麟（令畤）之商調【蝶戀花】述《會真記》事。凡十闋，并置原文於曲前，又以一闋起一闋結之，視後世戲曲之格律，幾於具體而微」。又說「德麟此詞，毛西河《詞話》已視為戲曲之祖。然猶用通行詞調，而宋人所歌，除詞調外，尚有所謂大曲者」。於是他舉出曾布詠馮燕事的【水調歌頭】大曲和董穎詠西子事的道宮【薄媚】大曲，然後說：「今以曾、董大曲與真戲曲相比較，則舞大曲時之動作，皆有定制，未必與所演之人物、所要之動作相適合。其亦係旁觀者之言，而非所演之人物之言，故其去真戲曲尚遠也。」他舉出楊誠齋的《歸去來辭引》，為純用「代言體」的例子，並說：「此曲不著何調，前後凡四調，每調三疊，而十二疊通用一韻。其體於大曲為近，雖前此東坡【哨遍】隱括《歸去來辭》者亦用代言體；然以數曲代一人之言，實自此始。」他對於「戲曲考原」這個問題，終於下了這樣的結論：

要之，曾、董大曲開董解元之先，此曲（指楊氏《歸去來兮引》）則為元人套數雜劇之祖。故戲曲之不始於金元，而於有宋一代中變化者，則余所能信也。❺❸

❺❷　王國維：《戲曲考原》，收入《王國維遺書》第一五冊，頁一。
❺❸　王國維：《戲曲考原》，收入《王國維遺書》第一五冊，頁二○。

他的看法真是「首尾呼應」。

(3)《優語錄》二卷：此書成於宣統元年十月，錄中引用正史、編年史及筆記小說等二十餘種，凡五十則，

其〈序〉云：

元錢唐王曄日華，嘗撰《優諫錄》，楊維楨為之序，顧其書不傳。余覽唐宋傳說，復輯優人戲語為一篇。非徒其辭之足以裨闕失、供諧笑而已。呂本中《童蒙訓》云：「作雜劇，打猛諢入，卻打猛諢出。」吳自牧《夢粱錄》謂：「雜劇全託故事，務在滑稽。」洪邁《夷堅志》謂：「俳優侏儒，周伎之最下且賤者，然亦能因戲語而箴諫時政，世目為雜劇。」然則宋之雜劇，即屬此種。是錄之輯，豈徒足以考古，亦以存唐宋之戲曲也。若其囿於聞見，不徧不賅，則俟他日補之。❺❹

此書可以說是純粹資料的蒐集，有如《曲錄》，故均名之為「錄」。靜安先生自謂囿於聞見，不徧不賅，俟他日補之，所以後來又蒐集了十八條，用在《宋元戲曲考》一書中；如此，總計蒐集了他心目中的「滑稽劇」凡六十八則。

(4)《唐宋大曲考》一卷：此書成於宣統元年，靜安先生既認為唐宋大曲與金元北劇套數有淵源傳承關係，因從各史樂志及宋人詞集筆記中鉤稽考訂之。大意謂：大曲之名，始見於蔡邕《女訓》而詳於《宋書·樂志》，直至兩宋，皆以遍數多者為大曲。唐時雅樂、俗樂皆有大曲；《宋史·樂志》謂「宋初置教坊，所奏凡十八調四十六曲」。經考訂，所云「四十六曲」當作「四十大曲」。在考訂宋大曲之存於今者之後，又論及其各自之來

❺❹ 王國維：《優語錄·序》，收入《王國維遺書》第一六冊，頁一。

源、遍數之名目，而斷云：

大曲皆舞曲也。洪适《盤洲集》有【薄媚舞】、【降黃龍舞】，史浩《鄮峰真隱漫錄》有【採蓮舞】諸名。陳氏《樂書》謂優伶常舞大曲，惟一工獨進，但以手袖為容、蹋足為節，其妙串者，雖風騫鳥旋，不踰其速矣。然大曲前緩疊不舞，至入破，則羯鼓、襄鼓、大鼓與絲竹合作，句拍益急。舞者入場，投節制容，故有催拍、歇拍、姿制俯仰，變態百出。㉟

他又認為大曲與雜劇二者合併必在以大曲詠故事之後，而以大曲詠故事，以王子高【六么】為始，此曲實始於元豐以前。然其盛行，則當在南渡之後，譬如洪适《盤洲集》中之勾【降黃龍】舞、勾南呂【薄媚舞】，其曲詞雖不傳，然就勾隊辭觀之，不獨詠故事，而且已經可以搬演，又如史浩的《劍器舞》也演故事，共分兩段，一段演「項伯有功扶帝業」的鴻門宴項莊與項伯之劍舞，一段演「大娘馳譽滿文場」的公孫大娘劍器舞，為的是「合茲二妙甚奇特，欲使嘉賓醼一觴」。靜安先生於是下結論說：

大曲與雜劇二者之漸相接近，於此可見。又一曲之中演二故事，《東京夢華錄》所謂「雜劇入場，一場兩段」也。惟大曲一定之動作，終不足以表戲劇自由之動作；唯極簡易之劇，始能以大曲演之。故元初純正之戲曲出，不能不改革之也。㊱

可見靜安先生著《唐宋大曲考》和輯《優語錄》一樣，都是用來考述元人雜劇的「先聲」。

(5)《曲調源流表》一卷：其內容蓋為考證各宮調曲牌之源於樂府詩餘者，而以列表為之。其寫成時間亦在宣統元年。王德毅《王觀堂先生年譜》謂「曲調源流表未清稿，底稿早已散失，先生在時，趙萬里嘗以此為間，

㊱ 王國維：《唐宋大曲考》，收入《王國維遺書》第一五冊，頁三一—三二。

㊲ 王國維：《唐宋大曲考》，收入《王國維遺書》第一五冊，頁三五。

彼時已不可得見，蓋以先生中年後治經史之學，於早歲研究戲曲成果並不甚珍惜之故」。故此稿未及刊即已散佚。

(6)《錄曲餘談》三十二則：此書寫成年代亦宣統元年，為輯錄諸家記載，附以己見而成，可以說是靜安先生研究戲曲的筆記心得。其中較為重要者：論傀儡戲在唐代以人演平城故事，在宋則以傀儡演故事。「傳奇」一語，代異其義，凡四變，唐裴鉶《傳奇》乃小說家言，宋人以說唱諸宮調為傳奇，元人以此曲雜戲為傳奇，明中葉以後傳奇則專指南戲。元院本可考見大概者，唯《水滸傳》白秀英說唱《豫章城雙漸趕蘇卿》與周憲王《呂洞賓花月神仙會》雜劇所載《長壽仙獻香添壽》二則。元曲家皆名位不著，在士人與倡優之間，故其文字誠有獨絕千古者，然學問之弇陋與胸襟之卑鄙，亦獨絕千古。曲家多限於一地，元初雜劇家不出燕齊晉豫四省而燕人又占十之八九，中葉以後，江浙人代興，而浙人又占十之七八。元劇三大傑作為馬致遠《漢宮秋》、白仁甫《梧桐雨》、鄭德輝《倩女離魂》，馬雄勁、白悲壯、鄭幽豔，皆千古絕品。湯若士《還魂記》非為刺曇陽子而作。

(7)《錄鬼簿校注》：靜安先生於宣統元年十二月小除夕將所持刊本鍾嗣成《錄鬼簿》以明季精鈔本對勘一過。其《除夕又記》云：

鈔本亦有夢覺子《跋》，與此本同出一源。二本各有佳處：鈔本上卷有脫落，然此本下卷，已改易體例，字之異同，亦以鈔本為長。校勘既竟，並以《太和正音譜》、《元曲選》覆校一過，居然善本矣。❺❼

宣統二年冬十一月，靜安先生病眼無聊又為記云：

宣統二年八月，復影鈔得江陰繆氏藏國初尤貞起手鈔本，知此本即從尤鈔出而易其行款，殊非佳刻。若尤鈔與明季鈔本，則各有佳處，不能相掩也。❺❽

❺❼ 王國維：《新編錄鬼簿校注》，收入《王國維遺書》第一六冊，頁一六。

❺❽ 同上註，頁一六。

由此可見靜安先生治學的根本方法和謹嚴的態度。

(8)《古劇腳色考》一卷：此書成於民國元年（一九一二）八月，靜安先生自謂「就唐宋迄今劇中之腳色，考其淵源變化，并附以私見，但資他日之研究，不敢視為定論」。其所考證之腳色有十一組，凡五十三目：(1)參軍、副靖、副淨、淨，(2)末尼、戲頭、副末、次末、蒼鶻，(3)引戲、郭郎、郭禿，(4)旦、妲、狙，(5)沖末、小末、二末、老旦、大旦、小旦、色旦、搽旦、花旦、外旦、外、貼，(6)孤，(7)捷機、捷譏，(8)癡、大、木大、鹹淡、婆羅、鮑老、孛老、卜兒、鎝，(9)俫、爺老、曳剌、酸、細酸、邦老、(10)厥、偌、哮、鄭、和，(11)丑、生。在〈餘說一〉中，靜安先生作了結論：

隋唐以前，雖有戲劇之萌芽，尚無所謂腳色也。參軍所搬演，係石耽或周延故事；唐中葉以後，乃有參軍、蒼鶻，一為假官，一為假僕，但表其人社會上之地位而已。宋之腳色，亦表所搬之人之地位、職業者為多。自是以後，其變化約分三級：一表其人在劇中之地位，二表其品性之善惡，三表其氣質之剛柔也。宋之腳色，以副淨為主，副末次之。……元雜劇中，則當場唱者惟正末正旦。……元劇腳色，全以唱不唱定之；南曲既出，諸色始俱唱，然一劇之主人翁，猶必為生旦。此皆表一人在劇中之地位，雖在今日，猶沿用之者也。至以腳色分別善惡，……元明以後，戲劇之主人翁，率以末旦或生旦為之，而主人之中多美鮮惡，下流之歸，悉在淨丑；由是腳色之分，亦大有表示善惡之意。國朝之後，如孔尚任之《桃花扇》，於描寫人物，尤所措意：其定腳色也，不以品性之善惡，而以氣質之陰陽剛柔，故柳敬亭、蘇崑生之人物，在此劇中，當在復社諸賢之上，而以丑、淨扮之；豈不以柳素滑稽，蘇頗崛強，自氣質上言之當如是耶？自元迄今，腳色之命意，不外此三者，而漸有自地位而品性，自品性而氣質之勢，此其進步變化之大略也。

所云腳色變化約分三級，甚可注意，蓋為深切體悟之言。其〈餘說二〉為「面具考」，以周禮方相氏「黃金四目」為面具之始，其後漢之「象人」，晉之「文康樂」，唐之「代面」、「安樂」皆是；宋之面具雖極盛於政和中，而未聞用諸雜戲。其〈餘說三〉實為「塗面考」，以《樂府雜錄》蘇中郎之「面正赤，蓋狀其醉也」為嚆矢，後唐莊宗自傅墨稱李天下，宋時五花爨弄亦傅粉墨，元則以黑點破其面者稱花旦。其〈餘說四〉實為「男女合演考」，樂記「獶雜子女」為始見之記載。隋唐之「踏謠娘」以男子著婦人服為之，此男女不合演之證。宋元以後，男可裝旦，女可為末，自不容有合演之事。(此說有待商榷)

⑨《戲曲散論》十三則：此書輯錄靜安先生有關戲曲之論著十三篇，其目為：〈董西廂〉、〈元刊雜劇三十種敘錄〉、〈元鄭光祖《王粲登樓》雜劇〉、〈元人隔江鬥智雜劇〉、〈元曲選跋〉、〈雜劇十段錦跋〉(民國二年癸丑八月)〉、〈盛明雜劇初集〉、〈羅懋登註拜月亭跋〉(宣統元年正月)〉、〈譯本琵琶記序〉、〈雍熙樂府跋〉(宣統改元前夕)〉、〈曲品新傳奇跋〉(光緒三十四年戊申冬月)〉、〈曲錄自序一(光緒戊申八月)〉、〈曲錄自序二(宣統元年夏五月)〉。其中值得注意的是：考訂《董西廂》為諸宮調說唱；《元刊雜劇三十種》原書無次第及作者姓名，為之釐定時代，考訂撰人。

⑩《宋元戲曲考》：此書於民國元年十一月旅居日本時著手撰寫，翌年元月中完成，為靜安先生戲曲研究之總成果。其自序云：

凡一代有一代之文學：楚之騷，漢之賦，六代之駢語，唐之詩，宋之詞，元之曲，皆所謂一代之文學，而後世莫能繼焉者也。獨元人之曲，為時既近，託體稍卑，故兩朝史志與四庫集部均不著錄，後世儒碩

王國維：《古劇腳色考》，收入《王國維遺書》第一六冊，頁一○一一一。

皆鄙棄不復道。而為此學之徒，大率不學之徒，即有一二學子以餘力及此，亦未有能觀其會通，窺其奧突者；遂使一代文獻，鬱堙沉晦者且數百年，愚甚惑焉。往者讀元人雜劇而善之，以為能道人情、狀物態，詞采俊拔而出乎自然，蓋古所未有，而後人所不能髣髴也。輒思究其淵源、明其變化之跡，以為非求諸唐宋遼金之文學，弗能得也；乃成《曲錄》六卷、《戲曲考原》一卷、《宋大曲考》一卷、《優語錄》二卷、《古劇腳色考》一卷、《曲調源流表》一卷。從事既久，續有所得，頗覺昔人之說與自己之書，罅漏日多；而手所疏記，與心所領會者，亦日有增益。壬子歲莫，旅居多暇，乃以三月之力寫為此書。凡諸材料，皆余所蒐集；其所說明，亦大抵余之所創獲也。世之為此學者，自余始；其所貢於此學者，亦以此書為多。非吾輩才力過於古人，實以古人未嘗為此學故也。寫定有日，輒記其緣起，其有匡正補益，則俟諸異日云。⑥

由這段話可見靜安先生的一些重要觀念：其一，元曲是元代的代表文學；其二，元曲為學者所鄙棄，因之未有能觀其會通的著作；其三，元曲的佳處在能道人情、狀物態，詞采俊拔，出乎自然，為古人所未有，而後人亦不能企及；其四，元曲極具研究價值，當究其淵源、明其變化之跡；其五，自己的研究方法是先作基礎研究，成《曲錄》等六書，然後再融會貫通，撰為《宋元戲曲考》一書。靜安先生自許：「世之為此學者，自余始；其所貢於此學者，亦以此書為多。」誠非浮誇之言。此書計分十六章：⑴上古至五代之戲劇，⑵宋之滑稽戲，⑶宋之小說雜戲，⑷宋官本雜劇段數，⑸宋官本雜劇段數，⑹金院本名目，⑺古劇之結構，⑻元雜劇之淵源，⑼元劇之時地，⑽元劇之存亡，⑾元劇之結構，⑿元劇之文章，⒀元院本，⒁南戲之淵源及時代，⒂元南戲之文章，

⑥ 王國維：《宋元戲曲考》，收入《王國維遺書》第一五冊，頁一。

(16) 餘論。最後附錄元戲曲家小傳。由於本書是靜安先生戲曲研究的結論和成果，為曠古所未有之作，所以自有許多創見和發明；但也因為是開創之作，難免有所罅漏和疏忽；凡此皆留待下文論述。

(二) 靜安先生曲學之貢獻和重要見解

1. 曲學的三大貢獻

從上文對於靜安先生曲學十書的簡介，我們可以肯定他在曲學上具有三大貢獻：

其一，就學術的意義而言，他開闢了戲曲研究的門徑，他研究戲曲的淵源，研究古劇的腳色，研究古劇的樂曲，研究優伶的活動，終於研究戲曲的歷史，使中國戲曲的研究從此進入學術的園林。戲曲在中國向來被視為小道末技，文人偶一為之，也只作為遣興之具，像關漢卿、王驥德、李漁等人將戲曲作為專業的作家，像李贄、呂天成、金聖嘆等人極為看重戲曲的評論家，為數俱不多；所以戲曲不列入傳統文學之林，而把戲曲當作一門學問來研究的更如鳳毛麟角。前人論戲曲之書，除了明王驥德《曲律》、清李漁《劇論》外，不是偏論音律一隅，就是雜集不成系統的零金碎羽；所論及的也不過是戲曲的語言、韻律和風格，凌濛初《譚曲雜箚》之泛論戲曲搭架，已屬難能可貴。王驥德《曲律》分項論述，兼及散曲與戲曲，看似較具系統，但所論四十條中，專就戲曲而論的，也只有〈論劇戲第三十〉、〈論賓白第三十四〉、〈論科諢第三十五〉、〈論落詩第三十六〉四條，以及〈雜論第三十九上下〉中的一些隻言瑣語，這些論述雖然頗可觀採，但尚不能使人很清楚的看出王驥德對於戲曲所持的概念和主張。而李漁的《笠翁劇論》則理論謹嚴，系統分明，從結構、詞采、音律、賓白、科諢、格局等六方面論戲曲的創作，從選劇、變調、授曲、教白、脫套等五方面論戲曲的演習；層次井然而觀點正確，有此一書而中國古典戲曲的理論才真正建立起來。但是笠翁諸人止於各就經驗對戲曲理論的探討，未及對戲曲

縱橫兩面作深切而證據的研究；因之，若論中國戲曲的學術研究，其開山祖師仍不得不屬諸靜安先生。

其二，就戲曲研究的方法而言，他提供了兩點重要的啟示：一是以經史考據校勘的方法來鑑別和處理戲曲資料，關於這一點，如上文所云他對於《錄鬼簿》不厭其煩的校勘，務求使之成為一善本；對於《元刊雜劇三十種》重新釐定時代、考訂撰人；又如在宣統二年二月將藏刻《元曲選》全書細續一過，並以《雍熙樂府》校勘之，認為兩者不能偏廢。（見趙萬里《王靜安先生年譜》）又如考訂關漢卿的年代、《小張屠焚兒救母》雜劇為當時社會寫實（見《戲曲散論·元刊雜劇三十種敘錄》），乃至於《王粲登樓》雜劇中「點湯」一詞之義、《漢宮秋》雜劇中「色早迎霜」或「兔早迎霜」一字之辨，皆不厭其詳的加以考索；也因此像《戲曲考原》、《唐宋大曲考》、《古劇腳色考》諸書的著作，便都得力於這方面的工夫。一是科學的研究方法，就靜安先生《宋元戲曲考》的研究而言，就是先蒐集「戲曲資訊」以便作為考鏡之資和搜討之助，乃編為《曲錄》六卷，並對《錄鬼簿》加以校勘；其次就戲曲的淵源流勘，寫成《戲曲考原》一卷；然後就戲曲構成因素分別探討，亦即樂曲源流問題、優伶活動情況、腳色分工現象，於是陸續寫成《唐宋大曲考》一卷、《優語錄》二卷、《古劇腳色考》一卷、《曲調源流表》一卷及筆記零星的心得如《錄曲餘談》和《戲曲散論》。基礎問題分別一一突破之後，乃心領神悟、融會貫通；乃自然水到渠成而以三月之力完成《宋元戲曲考》一書。也因此《宋元戲曲考》一書可以說是以上九書的總成果，我們如果稍加續析，不難看出其間的關係，茲以《宋元戲曲考》各章比附九書內容如下：

（一）上古至五代之戲劇：《戲曲考原》、《優語錄》、《古劇腳色考》。

（二）宋之滑稽戲：《優語錄》。

（三）宋之小說雜戲：《戲曲考原》、《錄曲餘談》。

㈣宋之樂曲：《唐宋大曲考》、《戲曲考原》、《曲調源流表》。

㈤宋官本雜劇段數：《曲錄》、《曲調源流表》、《古劇腳色考》。

㈥金院本名目：《曲錄》。

㈦古劇之結構：《古劇腳色考》。

㈧元雜劇之淵源：《唐宋大曲考》、《曲調源流表》、《曲錄》。

㈨元劇之時地：《錄鬼簿校注》、《戲曲散論》、《錄曲餘談》。

㈩元劇之存亡：《曲錄》、《戲曲散論》。

㈠元劇之結構：《錄鬼簿校注》、《古劇腳色考》、《戲曲散論》。

㈡元劇之文章：《錄曲餘談》、《戲曲散論》。

㈢元院本：《錄曲餘談》。

㈣南戲之淵源及時代：《唐宋大曲考》、《曲調源流考》、《錄曲餘談》、《戲曲散論》。

㈤元南戲之文章：《戲曲散論》。

㈥餘論：《錄曲餘談》、《戲曲散論》。

附錄——元戲曲家小傳：《錄鬼簿校注》、《錄曲餘談》。

誠如靜安先生自序所說「從事既久，續有所得，頗覺昔人之說與自己之書，罅漏日多；而手所疏記，與心所領會者，亦日有增益」，因之《宋元戲曲考》所賴以寫作的，並非以上所舉的「九書」所能涵蓋，但無論如何，這作為基礎的「九書」確是使《宋元戲曲考》能在三月間成書的主要內容和原動力。經此分題研究再會萃而成的著作，自然能深切而多所創獲。

其三，就研究風氣而言，他首開近代戲曲史研究的潮流。誠如上文所云，戲曲研究，元明清三代雖然不斷進展，但不出戲曲理論的範疇；靜安先生因為感嘆「一代文獻鬱堙沉晦者且數百年」，又肯定元曲為一代文學的地位和價值，所以認真蒐集資料，作系統的分析和研究，把戲曲的發展史當作一門學問來看待；於是乎自從《宋元戲曲考》一書出，無論在史料、方法、範圍、觀點上都提供了極為難得的範例，因而刺激曲史研究的熱潮，接踵其後者有日人青木正兒的《中國近世戲曲史》、吳梅的《中國戲曲概論》、盧前的《明清戲曲史》，乃至晚近周貽白的《中國戲劇史》、孟瑤的《中國戲曲史》、張庚、郭漢城的《中國戲曲通史》等等更如雨後春筍。其中青木氏更是志在賡續靜安先生之作，王古魯譯《中國近世戲曲史》青木氏〈自序〉云：

明治四十五年（一九一二）二月，余始謁王先生於京都田中村之僑寓。其前一年，余草《元曲研究》一文辛大學業，戲曲研究之志方盛，大欲向先生有所就教，然先生僅愛讀曲，不愛觀劇，於音律更無所顧，且此時先生之學將趨金石古史，漸倦於詞曲。余年少氣銳，妄目先生為迂儒，往來一二次即止。遂不叩其蘊蓄，於今悔之。[61]

又云：

大正十四年（一九二五）春，余負笈於北京之初，嘗與友相約遊西山，自玉泉旋出頤和園，謁先生於清華園，先生問余曰：「此次遊學，欲專攻何物歟？」對曰：「欲觀戲劇，宋元之戲曲史，雖有先生名著足陳具備，而明以後尚無人著手，晚生願致微力於此！」先生冷然曰：「明以後無足取，元曲為活文學，明清之曲，死文學也。」余默然無以對。噫！明清之曲為先生所唾棄，然談戲曲者，豈可缺之哉！況今

【61】〔日〕青木正兒原著，王古魯譯著，蔡毅校訂：《中國近世戲曲史》（北京：中華書局，二〇一〇年），頁一。

歌場中，元曲既滅，明清之曲尚行，則元曲為死劇，而明清為活劇也。先生既飽珍羞，著《宋元戲曲史》，余嘗其餘瀝，以編明清戲曲史，固分所宜然也。苟起先生於九原，而呈鄙著一冊，未必不為之破顏一笑也。❻

可見靜安先生在學問興趣「將趨金石古史」之時，就「漸倦於詞曲」，同時他認為「元曲為活文學，明清之曲為死文學」雖不免偏見，但也是他完成《宋元戲曲史》之後就不再繼續研究明清戲曲的主要原因。由青木氏的話語更可見日本漢學界之從事戲曲研究，實在是直接受到他的影響。關於這一點日人鹽谷溫氏在其所著《中國文學概論講話》第五章第一節〈序說〉中說得更清楚：

近年中國也曲學勃興，曲話及傳奇底刊行不少。吾師長沙葉煥彬先生及海寧王靜安先生同是斯學底泰斗。尤其是王氏有《戲曲考原》、《曲錄》、《古劇腳色考》、《宋元戲曲史》等有益的著述。王氏遊寓京都時，我學界也大受刺激，從狩野君山博士起，久保天隨學士、鈴木豹軒學士、西頂天囚居士、亡友金井君等都對於斯文造詣極深，或對曲學的研究吐卓學，或競先鞭於名曲底紹介與翻譯，呈萬馬駢鑣而馳騁的盛觀。❻

2.曲學的重要見解

靜安先生在所著的曲學諸書中其要點已詳上文，而其切當不易的重要見解則有以下數端：

㈡給戲曲下了明確的定義：他在〈宋之樂曲〉中說：「後代之戲劇，必合言語、動作、歌唱以演一故事，

則靜安先生所開的風氣豈止行於中國而已！

❻ 同上註，頁一。

❻〔日〕鹽谷溫著；孫俍工譯：《中國文學概論講話》（上海：開明書店，一九二九年），頁一七○ー一七二。

而後戲劇之意義始全。故真戲劇必與戲曲相表裡。」又云：「現存大曲，皆為敘事體，而非代言體，即有故事，要亦為歌舞戲之一種，未足以當戲曲之名也。」在〈古劇之結構〉中他說：「至宋金二代而始有純粹演故事之劇，……而其本則無一存，故當日已有代言體之戲曲否，已不可知。而論真正之戲曲，不能不從元雜劇始也。」

又在〈元雜劇之淵源〉中說：「元雜劇之視前代戲曲之進步，約而言之，則有二焉，……其二則由敘事體而變為代言體也。」可見靜安先生心目中的所謂「真正戲曲」是：合言語、動作、歌唱以演一故事。而元雜劇不但具備了「合言語、動作、歌唱以演一故事」的條件，而且在語言的運用上完成了「於科白中敘事，而曲文全為代言」的演變，在樂曲的體製方面也突破了大曲和諸宮調的局限，比較自由的適應和配合劇中敘事、抒情、狀物的需求，他說：「此二者之進步，一屬形式，一屬材質，二者兼備，而後我中國之真戲曲出焉。」至於「真戲曲」是否晚至元雜劇雖然有待商榷，但他給戲曲所下的定義則是明確的見解；有了這樣的定義，然後戲曲的源流和藝術文學的特質也才能有探討的依據。

(乙) 把戲曲的地位提升至與史傳相等：他在《錄曲餘談》中說：

胡元瑞謂韓苑洛以關漢卿比司馬子長，大是詞場猛諢。余謂漢卿誠不足道，然謂戲曲之體卑于史傳，則不敢言。意大利人之視唐旦，英人之視狹斯丕爾，德人之視格代，較吾人之視司馬子長抑且過之。之數人曷嘗非戲曲家耶！**64**

所云胡元瑞、韓苑洛即明人胡應麟、韓邦奇。胡氏著有《少室山房曲考》**65**；唐旦今譯作但丁，狹斯丕爾今譯

64 王國維：《錄曲餘談》，收入《王國維遺書》第一六冊，頁六。

65 〔明〕胡元瑞《少室山房曲考》云：「今王實甫《西廂記》為傳奇冠，北人以並司馬子長，固可笑；不妨作詞曲中思王、太白也。關漢卿自有《城南柳》（按此非關氏所作）、《緋衣夢》、《竇娥冤》諸劇，聲調絕與鄭恆問答語類，郵亭夢

作莎士比亞，格代今譯作歌德。靜安先生這段話的語氣非常尖銳，雖然金聖嘆早就將《西廂記》與〈離騷〉、《莊子》、《史記》、《杜詩》、《水滸》並列，視為「六才子書」，但以西方國家重視戲曲家的事例為論據，充分肯定戲曲作品與史傳著作具有同等地位，而其價值抑且有所過之，則似更具說服力。因為靜安先生認為「追原戲曲之作，實亦古詩之流之。所以窮品性之纖微，極遭遇之變化，激盪物態，抉發人心，舒轉哀樂之餘，摹寫聲容之末，婉轉附物，怊悵切情；雖雅頌之博徒，亦滑稽之魁桀」(《曲錄·序》)。又說「元雜劇自文章上言之，優足以當一代之文學；又以其自然故，故能寫當時政治及社會之情狀，足以供史家論世之資者不少」(《宋元戲曲考·元劇之文章》)。他是把戲曲當作反映人心物態和政治社會的最佳利器，所以他視戲曲的重要甚於史傳。這種觀念固然比起歷來視戲曲為小道末技心存鄙視的俗見不啻霄壤，即較之明代曲論家，諸如高明、湯顯祖、呂天成、馮夢龍的「教化」觀也要別具許多慧眼；也因為靜安先生這樣的「高見」，才使得近代中國戲曲演員由「戲子」而變為「藝術家」，其劇作也由「俗曲」而躋身「文藝」之林。

（丙）**由對宋代樂曲的考述而認為南北曲的形式及材料南宋已全具**：靜安先生由所勾稽的資料說明在北宋初「歌舞相間」的樂曲叫「傳踏」，也叫「轉踏」或「纏達」，恆以一詩一曲連續歌舞，每詩曲一首詠一事，共若干首則詠若干事；然亦有合若干首而詠一事者，如石曼卿所作【拂霓裳轉踏】述開元天寶遺事者是。其曲調唯【調笑】一調用之最多，前有勾隊詞後有放隊詞；至北宋之末，則勾隊詞變為引子，放隊詞變為尾聲，曲前之詩亦變而用他曲，由兩腔迎互循環，謂之纏達。今「纏達」之詞皆亡，唯元劇中正宮套曲【滾繡毬】、【倘秀才】

後，或當是其所補。」見〔明〕胡應麟：《少室山房筆叢》(北京：中華書局，一九五九年)，卷四一，〈辛部·莊嶽委談下〉，頁五六二。韓苑洛籍貫陝西省朝邑縣，未知是否即胡氏所云之「北人」，如果然，則靜安先生一時失察，關漢卿應作王實甫為切當；或者靜安先生別有所本。

才】二腔迎互循環成套的情形尚存其體例。「傳踏」用於「隊舞」，而宋時舞曲尚有「曲破」與「大曲」，曲破是「截大曲入破以後用之」而得名，它們都是「於舞踏之中，寓以故事，頗與唐之歌舞戲相似」。曲破之樂皆有聲無詞，而「現存大曲，皆為敘事體，而非代言體，即有故事，要亦為歌舞戲之一種，未足以當戲曲之名也」。

「傳踏僅以一曲反覆歌之，曲破與大曲則曲之遍數雖多，然仍限於一曲；至合數曲而成一樂者，唯宋鼓吹曲中有之。宋大駕鼓吹，恆用【導引】、【六州】、【十二時】三曲；梓宮發引則加【衬陵歌】，虞主回京則加【虞主歌】，各為四曲；南渡後郊祀，則於【導引】、【六州】、【十二時】三曲外，又加【奉禮歌】、【降仙臺】二曲，共為五曲。合曲之體例，始於鼓吹曲之，若求之於通常樂曲中，則合諸曲以成全體者，實自諸宮調始。……董解元《西廂》，胡元瑞、焦理堂、施北研筆記中均有考訂，訖不知為何體；沈德符《萬曆野獲編》（卷二十五）且妄為金人院本模範。以余考之，確為諸宮調無疑。……此編每宮調中，多或十餘曲，少或一二曲；即易他宮調合若干曲以詠一事，故謂之諸宮調。」此外又有「賺詞」，《夢粱錄》卷二十云：「紹興年間有張五牛大夫，因聽動鼓板中有【太平令】或賺鼓板，即今拍板大節抑揚處是也，遂撰為賺。賺者，誤賺之義，正堪美聽中，不覺已至尾聲，是不宜為片序也。又有覆賺，其中變花前月下之情及鐵騎之類。」所以賺詞也是用來敷演故事的，靜安先生於《事林廣記》中發現了一套南宋專門「唱賺」的「遏雲社」所唱的賺詞，他說：「此詞自其結構觀之，則似此曲；自其曲名，則疑為南曲。」這套「賺詞」計用【紫蘇丸】、【縷縷金】、【好女兒】、【大夫娘】、【好孩兒】、【賺】、【越恁好】、【鶻打兔】、【尾聲】等九曲，他說：「其曲名則【縷縷金】、【好孩兒】、【越恁好】三曲均在南曲中呂宮，【紫蘇丸】、【鶻打兔】則在南曲仙呂宮，北曲中無此數調。【鶻打兔】則南北曲皆有，唯皆無【大夫娘】一曲。」最後靜安先生說：「蓋南北曲之形式與材料，在南宋已全具矣。」像這樣的見解，不止是從前的曲論家所未及，即在今日也是切當不易之論。只是靜安先生對於

所謂「覆賺」未暇措詞，蓋「覆賺」當如「諸宮調」，其複用一套一套賺詞以詠故事，猶如諸宮調之用諸宮套曲詠故事一般。因之如果將在北宋汴京流傳的諸宮調稱作「北諸宮調」，那麼這在南宋杭州演唱的「覆賺」就可以稱之為「南諸宮調」了。

(丁)**對元雜劇相關問題有極中肯的看法**：其一是元雜劇的分期，靜安先生在第九章〈元劇之時地〉中說：

有元一代之雜劇可分為三期：一、蒙古時代：此自太宗取中原以後至至元一統之初。《錄鬼簿》卷上所錄之作者五十七人，大都在此期中，其人皆北方人也。二、一統時代：則自至元後至至順後至元間，《錄鬼簿》所謂「已亡名公才人與余相知或不相知者」是也。其人則南方為多；否則北人而僑寓南方者也。三、至正時代：《錄鬼簿》所謂「方今才人」是也。此三期，以第一期之作者為最盛，其著作存者亦多，元劇之傑作大抵出於此期中。至第二期，則除宮天挺、鄭光祖、喬吉三家外，殆無足觀，而其劇存者亦罕。第三期則存者更罕，僅有秦簡夫、蕭德祥、朱凱、王曄五劇，其去蒙古時代之劇遠矣。 ⑯

靜安先生又就元雜劇家之里居列表研究，而得如下結論：

六十二人中，北人四十九而南十三。而北人之中，中書省所屬之地，即今直隸山東西產者，又得四十六人；而其中大都產者十九人；且此四十六人中，其十分之九為第一期之雜劇家，則雜劇之淵源地，自不難推測也。又北人之中，大都之外，以平陽為最多，其數當大都之五分之二。按《元史‧太宗紀》：「太宗二七年，耶律楚材請立編修所於燕京，經籍所於平陽，編集經史，至世祖至元二年，始徙平陽經籍所於京師。」則元初除大都外，此為文化最盛之地，宜雜劇家之多也。至中葉以後，則劇家悉為杭州人，

王國維：《宋元戲曲考》，收入《王國維遺書》第一五冊，頁五八。

中如宮天挺、鄭光祖、曾瑞、喬吉、秦簡夫、鍾嗣成等，雖為北籍，亦均久居浙江。蓋雜劇之根本地，已移而至南方，豈非以南宋舊都，文化頗盛之故歟！[67]

像這樣對資料作科學的分析和處理，所得的結論，自然為學者所認同而稱述。直到近年，因本人用新材料和新方法重新考述，元劇的分期才有更周延的看法。對此，已見本書〔北曲雜劇編〕。

其二是元雜劇發達的原因，靜安先生別具慧眼提出與前人迥然不同的看法：

元初名臣中有作小令套數者，唯雜劇之作者，大抵布衣，否則為省掾令史之屬。蒙古色目人中，亦有作小令套數者，而作雜劇者，則唯漢人（其中唯李直夫為女真人）。蓋自金末重吏，自掾史出身者，非刀筆吏無以進身，則雜劇家之多為掾史，固自不足怪也。沈德符《萬曆野獲編》（卷二十五）及臧懋循《元曲選·序》，均謂蒙古時代曾以詞曲取士，其說固誕妄不足道。余則謂元初之廢科目，卻為雜劇發達之因。蓋自唐宋以來，士之競於科目者已非一朝一夕之事，一旦廢之，彼其才力無所用，而一於詞曲發之。且金時科目之學，最為淺陋（觀劉祁《歸潛志》卷七、八、九數卷可知），此種人士一旦失所業，固不能為學術上之事。而高文典冊又非其所素習也。適雜劇之新體出，遂多從事於此；而又有一二天才出於其間，充其才力，而元劇之作，遂為千古獨絕之文字。[68]

這樣的論述真是酣暢淋漓，雖然元曲興盛的原因不止一端，元曲興盛的原因明人胡侍《真珠船》已指出元曲家「每每沉抑下僚，志不獲展」，於是「以其有用之才而一寓之乎聲歌之末，以舒其怫鬱感慨之懷」[69]，但是靜安

[67] 王國維：《宋元戲曲考》，收入《王國維遺書》第一五冊，頁六〇。

[68] 王國維：《宋元戲曲考》，收入《王國維遺書》第一五冊，頁六〇。

先生更直指其根本原因乃科舉之廢除以致士人進身無門，如果不是學養深厚、洞識明達，何能及此。

其三，指出「元劇文章」的佳處在自然而有意境。他說：

元曲之佳處何在？一言以蔽之，曰：自然而已矣。古今之大文學，無不以自然勝，而莫著於元曲。蓋元劇之作者，其人均非有名位學問也；其作劇也，非有藏之名山、傳之其人之意也。彼但摹寫其胸中之感想與時代之情狀，而真摯之理與秀傑之氣時流露於其間。故謂元曲為中國最自然之文學，無不可也。若其文字之自然，則又為其必然之結果，抑其次也。⑩

可見靜安先生認為元劇文章之「自然」，語言文字之自然並非決定性因素，反是因為以下諸因素而產生的必然結果，這些因素是：「其人均非有名位學問也」，則第一個因素是劇作家出身微賤的緣故；「其作劇也，非有藏之名山、傳之其人之意也」，則第二個因素是劇作家創作的動機和目的完全不是為了名利；「彼以意興之所至為⑩

⑥⑨〔明〕胡侍《真珠船》卷四「元曲」條云：「元曲如《中原音韻》、《陽春白雪》、《太平樂府》、《天機餘錦》等集，《范張雞黍》、《王粲登樓》、《三氣張飛》、《趙禮讓肥》、《單刀會》、《敬德不伏老》、《蘇子瞻貶黃州》等傳奇，率音調悠圓，氣魄弘壯。後雖有作，鮮與之京矣。蓋當時臺省元臣，群邑正官及要之職，盡其國人為之，中州人每每沉抑下僚，志不獲展，如關漢卿人太醫院尹（尹應作戶），馬致遠江浙行省務官，宮大用釣臺山長，鄭德輝杭州路吏，張小山首領官，其他屈在簿書，老於布素者有之。於是以其有用之才而一寓之乎聲歌之末，以舒其怫鬱感慨之懷，蓋所謂不得其平而鳴焉者也。」胡侍所說的《中原音韻》是元人周德清所著的一部韻書，其中所選的曲子有限；所說的「傳奇」，指的就是元雜劇。

⑩王國維：《宋元戲曲考》，收入《王國維遺書》第一五冊，頁七三。

之，以自娛娛人」，則第三個因素是劇作家創作的原動力只是「意興所至」，完全起於「滿心而發」終於「肆口而成」，以此而與他人共同享有、陶冶身心。也就是說靜安先生是把元曲視作「庶民文學」，而「庶民文學」的第一個特質正是「自然」。靜安先生進一步又說：

> 然元劇最佳之處，不在其思想結構，而在其文章。其文章之妙，亦一言以蔽之，曰：有意境而已矣！何以謂之有意境？曰：寫情則沁人心脾，寫景則在人耳目，述事則如其口出是也。[71]

可見靜安先生所認為的「有意境」是建立在「寫情」、「寫景」和「述事」三個基礎的自然感人之上。而所以能如此自然有意境的重要憑藉，則是多用俗語，他說：

> 古代文學之形容事物也，率用古語，其用俗語者絕無。又所用之字數亦不甚多。獨元曲以許用襯字故，故輒以許多俗語或以自然之聲音形容之。此自古文學上所未有也。[72]

他在舉了許多例子後下結論說：

> 元劇實於新文體中自由使用新語言，在我國文學中，於《楚辭》《內典》外，得此而三。……其寫景抒情述事之美，所負於此者，實不少也。[73]

雖然用俗語的文學如南北朝民歌，如唐變文，如宋話本，皆已如此，非獨元曲為然，但元曲之用俗語和許加襯字，則確實是使之活潑自然的基本因素。

其四，對於元曲名家有極精當的批評。靜安先生說：

① 王國維：《宋元戲曲考》，收入《王國維遺書》第一五冊，頁七四。
② 王國維：《宋元戲曲考》，收入《王國維遺書》第一五冊，頁七六。
③ 王國維：《宋元戲曲考》，收入《王國維遺書》第一五冊，頁七七。

元代曲家，自明以來，稱關馬鄭白。然以其年代及造詣論之，寧稱關白馬鄭為妥也。關漢卿一空倚傍，自鑄偉詞，而其言曲盡人情，字字本色，故當為元人第一。白仁甫、馬東籬，高華雄渾，情深文明。鄭德輝清麗芊綿，自成馨逸，均不失為第一流。其餘曲家，均在四家範圍內。唯宮大用瘦硬通神，獨樹一幟。以唐詩喻之：則漢卿似白樂天，仁甫似劉夢得，東籬似李義山，德輝似溫飛卿，而大用則似韓昌黎。蓋元中葉以後，曲家多祖馬鄭而祧漢卿，故寧王之評如是。其實非篤論也。❷

以宋詞喻之：則漢卿似柳耆卿，仁甫似蘇東坡，東籬似歐陽永叔，德輝似秦少游，大用似張子野。雖地位不必同，而品格則略相似也。明寧獻王曲品，躋馬致遠於第一，而抑漢卿於第十。蓋元中葉以後，曲家多祖馬鄭而祧漢卿，故寧王之評如是。其實非篤論也。❷

就因為靜安先生的這段「篤論」，所以關漢卿的地位確立不移，而關白馬鄭的精神面貌乃至於品格，也與唐詩宋詞名家氣息相通了。

除了以上所舉舉大者四重點外，其他如論戲曲之起源為巫覡俳優❷，如以氣質的學說來解釋戲曲中的腳色❷，如認為士大夫插手戲曲創作之際也就是戲曲喪失其生氣之時❷，如考證《董西廂》之為諸宮調等❷，也

❷ 王國維：《宋元戲曲考》，收入《王國維遺書》第一五冊，頁七八。

❷ 《宋元戲曲考·上古至五代之戲劇》云：「歌舞之興，其始於古之巫乎？……古之所謂巫，楚人謂之靈。……靈之為職，或偃蹇以象神，或婆娑以樂神，蓋後世戲劇之萌芽，已有存焉者矣。」又云：「古代之優，本以樂為職，……又優之為言戲也，……故優人之言，無不以調戲為主。至若優孟之為孫叔敖衣冠，而楚王欲以為相；優施一舞，而孔子謂其笑君；則於言語之外，其調戲亦以動作為之，與後世之優，頗復相類。後世戲劇，當自巫、優二者出。」又云：「要之巫與優之別：巫以樂神，而優以樂人；巫以歌舞為主，而優以調謔為主；巫以女為之，而優以男為之。」

❷ 關於腳色與氣質說的關係，除上文引錄者外，尚有如下兩段文字，其《古劇腳色考·餘說》一云：「夫氣質之為物，較

品性為著。品性必觀其人之言行而後見，氣質則於容貌舉止聲音之間可一覽而得者也。蓋人之應事接物也，有剛柔之分

為，有緩急之殊焉，有輕重強弱之別焉。此出於祖父之遺傳，而根於身體之情狀，可以矯正而難以變革者也。可以之

善，可以之惡，而其自身非善非惡也。善人具此，則謂之剛德柔德；惡人具此，則謂之剛惡柔惡；此種特性，無以名

之，名之曰「氣質」。自氣質言之，則億兆人非有億兆種之氣質，而可以數種該之。此數種者，雖視為億兆人氣質之標

本可也。吾中國之言氣質者，始於洪範三德，宋儒亦多言氣質之性，然未有加以分類者。以品性必觀其人之言行而後

類之意，雖非其本旨，然其後起之意義如是，不可誣也。獨近世戲劇中之腳色，隱有分

而氣質則可於容貌、聲音、舉止間，一覽而得故也。」又其《錄曲餘談》云：「羅馬醫學大家額倫，謂人之氣質有四

種：一熱性、二冷性、三鬱性、四浮性也。我國劇中腳色之分，隱與此四種合。大抵淨為熱性，生為鬱性，副淨與丑或

浮性而兼冷性，或浮性而兼熱性，雖我國作戲曲者尚不知描寫性格，然腳色之分則有深意義存焉。」像這種比附的說

法，是頗能令人多所觸發和聯想的。

《錄曲餘談》云：「元初名公，喜作小令套數……然不作雜劇。士大夫之作雜劇者，唯白蘭谷（樸）耳。此外雜劇大

家，如關王馬鄭等，皆名位不著，在士人與倡優之間，故其文字誠有獨絕千古者，然學問之弇陋與胸襟之卑鄙，亦獨絕

千古……至明，而士大夫亦多染指戲曲。前之東嘉，後之臨川，皆博雅君子也；至國朝孔季重、洪昉思出，始一掃數百

年之無穢，然生氣亦略盡矣。」

《宋元戲曲考・四宋之樂曲》論及《董西廂》：「此編之為諸宮調有三證：一、本書卷一【太平賺】詞云：「俺生平情

性好疏狂，疏狂的情性難拘束。一回家想麼詩魔多，愛選多情曲。比前賢樂府不中聽，在諸宮調裡卻著數。」此開卷自

敘作詞緣起，而自云在諸宮調裡；其證一也。元凌雲翰《柘軒詞》有【定風波】詞賦《崔鶯鶯傳》云：「翻殘金舊日諸

官調本，才人時人聽」，則金人所賦《西廂》詞，自為諸官調，其證二也。此書體例，求之古曲，無一相似；獨王伯成

《天寶遺事》，見於《雍熙樂府》、《九宮大成》所選者，大致相同。而元鍾嗣成《錄鬼簿・卷上》於王伯成條下，注云：

「有《天寶遺事諸宮調》行於世。」王詞既為諸宮調，則董詞之為諸宮調無疑；其證三也。」從此《董西廂》才被確定

都是很獨到的見解，值得我們注意。

(三)靜安先生曲學可商榷和應修訂之問題

靜安先生雖然在他所從事的各種學術上有不可磨滅的功績，但是六十年來，大宗資料的陸續出現與學術科技的突飛猛進和刺激，靜安先生的學術成果自然產生可商榷和應當重新修訂的問題。在曲學方面自然也如此，但這不足以否定或動搖他所曾有的貢獻和地位。因為學術的演進，譬如積薪，後來居上是自然之理；而若無前薪，則後薪又何以居上，所以如果沒有靜安先生所奠定下來的成果，又何以有今日更進一步的成就。只是學術在求真理，因之敢不揣譾陋，就靜安先生曲學之可商榷和應修訂的問題分別提出討論。

1.可商榷的問題

(甲)《宋元戲曲考·上古至五代之戲劇》一章，分唐戲為「歌舞戲」和「滑稽戲」，並謂其間之不同為：「一以歌舞為主，一以言語為主；一則演故事，一則僅時事；一為應節之舞蹈，一為隨意之動作；一可永久演之，一則除一時一地之外，不容施於他處。」又云：「而此二者之關紐，實在參軍一戲。」他的意思是：參軍戲有「歌聲徹雲」的記載，則似為歌舞劇；但參軍戲乃參軍與蒼鶻兩腳對立之戲，又似一般滑稽戲演出之方式，則又似為滑稽戲。

按靜安先生對唐戲之分類實犯了不在同一基礎的毛病，宜其自我糾纏而必以「參軍戲」調適其間。因為所謂「歌舞」實指表演形式，所謂「滑稽」實指表演內容；歌舞之際固可出以滑稽，滑稽之方式自可藉由歌舞傳

為「諸宮調」。

達。鄙意以為：可由戲劇來源發生自宮廷宴會或民歌同樂為基準而予以分類，如此則可分作「宮廷小戲」與「民間小戲」兩大類，前者以「參軍戲」為代表，後者以「踏謠娘」為典型。宮廷小戲可以流入民間而變質，正如民間小戲也可以流入宮廷而提升；然其特質則依然存在。

（乙）《宋元戲曲考・宋之滑稽戲》云：「宋人雜劇，固純以詼諧為主，與唐之滑稽劇無異。但其中腳色較為著明，而布置亦稍複雜；然不能被以歌舞，其去真正戲劇尚遠。」

按靜安先生對於宋金雜劇院本之研究止於起步，故種種觀念尚未清晰。譬如宋雜劇實有廣狹二義，廣義之宋雜劇實與漢角抵（牴）百戲或唐雜戲不殊，皆是今之所謂「藝能」（即表演藝術）之總稱，而狹義之宋雜劇則為唐參軍戲之嫡裔，即所謂「正雜劇」，表演時作一場兩段；其後又吸收其他民間小戲，在其前者謂之「豔段」，在其後者謂之「散段」或「雜扮」，於是而成為「小戲群」；至金朝，其所謂「院本」，乃因由行院人家所演出之曲本而為名，所謂「行院」，實當時對技藝人的統稱。宋雜劇與金院本一脈相承，名異而實同；因為尚屬「小戲」性質，自然以滑稽為本色。靜安先生不知「小戲」為何物，宜其一再謂「其去真正戲劇尚遠」。

（丙）《宋元戲曲考・元雜劇之淵源》一章，靜安先生由元劇所用曲與劇目考其淵源，前者屬於形式，計出於大曲者十一，出於唐宋詞者七十有五，出於諸宮調者二十有八，出於宋代舊曲者有十；後者屬於材料，其與古劇名相同或出於古劇者共三十二種。

按靜安先生考元劇之淵源，止就用曲與劇目二端著眼，姑不論元劇舞臺藝術與前代之傳承如何，但就元劇體製規律之所謂「形式」而言，則可注意者尚有：⑴題目正名與說唱之「繳清題目」乃至於與南戲「題目」之關係；⑵四段（即四折）與宋金雜劇院本「小戲群」之總為「四段」必有傳承；⑶套曲組織與漢樂府、唐宋大曲、宋金諸宮調以及賺詞、鼓吹曲的結構有近似的情形；⑷一人獨唱顯然是繼承說唱文學的衣缽；⑸科白與唱

曲交相運作或相重或相成或相生的方式也是來自說唱文學；(6)末旦淨三門腳色在宋雜劇已全部出現；(7)開場、收場、散場、按喝的演出歷程也襲取說唱的成規；(8)折間插演其他技藝是承自歷代「百戲競陳」的傳統。可見對於「元劇淵源」的問題可以探討和補充的地方還很多。

㈦《宋元戲曲考・元劇之文章》中論到所謂「悲劇」：「明以後，傳奇無非喜劇，而元則有悲劇在其中。就其存者言之：如《漢宮秋》、《梧桐雨》、《西蜀夢》、《火燒介子推》、《張千替殺妻》等，初無所謂先離後合，始困終亨之事也。其最有悲劇之性質者，則如關漢卿之《竇娥冤》，紀君祥之《趙氏孤兒》。劇中雖有惡人交構其間，而其蹈湯赴火者，仍出於其主人翁之意志，即列之於世界大悲劇中，亦無愧色也。」

按「悲劇」、「喜劇」的觀念來自西方，其理論自亞里斯多德之後，論者亦多，而各有主張。根據姚一葦先生的歸納[79]，不外這四種類型：(1)古希臘時代強調「命運」，(2)伊利沙白時代強調「意志」，(3)法國新古典主義強調「理性」，(4)現代則強調「環境」。就因為靜安先生說過元劇中的《竇娥冤》和《趙氏孤兒》「即列之於世界大悲劇中，亦無愧色」的話語，於是學者夤緣西方悲喜劇觀念來討論中國戲曲的便很多；但是著者一直以為：中國戲曲的所謂「悲」只是指好人遭遇磨難，或含屈而歿，未得現世好報；所謂「喜」，無非是否極泰來，功成名就，骨肉夫妻團圓的喜悅[80]；如果是小戲，則又流於「滑稽」；凡此都不能以西方的悲喜劇觀來衡量。其後姚一葦先生又在中華民國第二屆國際比較文學會議宣讀〈元雜劇中之悲劇觀初探〉一文，開頭第一句話就說「悲劇不曾產生於中國」，他從「(1)中國戲曲係屬民間與宮廷的娛樂形式，而非來自對神的祭典，(2)由於中國人的宇

[79] 姚一葦：〈西洋戲劇研究上的兩條線索〉，《中外文學》二卷一一期（一九七四年四月），頁二〇―二七。

[80] 曾永義：〈我國戲劇的形式和類別〉，《中外文學》二卷一一期（一九七四年四月），頁九―一九，後收入曾永義：《中國古典戲劇論集》（臺北：聯經出版事業公司，一九七五年）。

宙觀的不同，中國人對自然的態度不可能產生希臘式的悲劇[81]，這兩點來說明和發揮他的看法。也因此如果要探討元雜劇乃至於整個中國戲曲是否有西方的所謂「悲劇」或「喜劇」，應當先作正本清源的工夫，而不宜作率爾的附會和牽合。

（戊）《戲曲考原》云：「漢之角抵，於魚龍百戲外，兼搬演古人物，且自歌舞。然所演者實仙怪之事，不得云故事也。演故事者，始於唐之大面、撥頭、踏搖娘等戲。」

按靜安先生對於所謂「故事」，顯然單指「過去在人世間所發生的事情」，所以像《西京賦》所云「東海黃公，赤刀粵祝，冀厭白虎，卒不能救」的劇情，他都認為「實仙怪之事，不得云故事」。如果根據他這種看法來衡量中國戲曲，那麼起碼有一半不得謂之「真戲曲」；因為「真戲曲」的第一要件在「演故事」，而中國戲曲涉及鬼神仙怪的情節又很多。其實靜安先生是把「故事」的範圍說得太狹太死了，因此也影響到他對於「真戲曲」的觀念。所謂「故事」，就中國戲曲而言，只要自成首尾、自具段落的情節，無論其古今中外或人間天上，都可以算是「故事」；所以像「東海黃公」那樣的角抵（觗）小戲，已經是中國戲曲的雛型。

2. 應修訂的問題

靜安先生曲學論著中可商榷的問題略述如上，以下略述應修訂的問題；應修訂的問題是指較明顯的錯誤，其致誤之由大抵是因為晚出的資料，靜安先生未及寓目的緣故。

（甲）《宋元戲曲考‧古劇之結構》章謂宋金雜劇院本是否為「代言體」已不可知。

按代言體早見於《楚辭‧九歌》，唐戲若參軍戲，若踏謠娘，乃至靜安先生所舉「宋滑稽戲」之「優語」，

⑧ 姚一葦：〈元雜劇中之悲劇觀初探〉，《中外文學》四卷四期（一九七五年九月），頁五二一—六五。

無一不明顯可見其為「代言體」；未知靜安先生緣何失察至此。

(乙)《宋元戲曲考・元劇之存亡》與《戲曲散論・元刊雜劇三十種敍錄》根據所見得元人雜劇現存一百十六種。

按晚近新發現之劇本頗多，譬如靜安先生所無從得見之《古名家雜劇》與《也是園古今雜劇》均已印行公諸於世，近人傅惜華更編《元雜劇全目》，著錄元代無名氏可考之雜劇家作品計五百種，元代無名氏雜劇家作品計五十種，元明之間無名氏雜劇家作品計一百八十七種；共計七百三十七種，較之清人姚燮《今樂考證》及靜安先生《曲錄》所增出者殆及一倍。其現存之雜劇作品亦增至一百六十七種。靜安先生曲錄所錄劇目總數，包括宋金雜劇院本凡三千目；而今人莊一拂《古典戲曲存目彙考》所彙集之存目，計戲文三百二十餘種，雜劇一千八百三十餘種，傳奇二千五百九十餘種，共四千七百五十餘種。可見其「後來居上」的現象。

(丙)《宋元戲曲考・元劇之結構》章謂「元劇腳色中，除末旦主唱，為當場正色外，則有淨有丑」。又《古劇腳色考》謂：「末泥之名，亦當自『舞末』出。」「此外古劇腳色之可考者，則有癡大，有鹹淡，有婆羅，皆始於唐。」「余疑丑或由五花爨弄出，……爨與丑本雙聲字，又爨字筆畫甚繁，故省作丑亦意中事。」

按靜安先生對於古劇腳色之考證確有不少發明，如「余疑淨即參軍之促音，參與淨為雙聲，軍與淨似疊韻，所本雖不可知，然宋金之際必呼婦人為旦」。又對於各門腳色支派云：「日沖日外日貼，均係一義，謂於正色之外，又加某色以充之也。」其他如對孤、捷譏、癡大、木大、俠、爺老、曳刺、酸、細酸、邦老等名目之解說亦均可取。然靜安先生尚未悟及腳色命名起自市井口語，又有省文與訛變之例，以致未能得其名義之真諦。譬如右舉諸條皆是明顯可疑者；元雜劇腳色止末旦淨三門，「丑」乃臧氏《元曲選》所加，不能據此而謂元劇有丑腳；末泥名義當係古男子之謙稱，其例有如生為男性之稱呼，與舞末無關；「鹹淡」為參軍戲演出時問答之形腳；末泥名義當係古男子之謙稱，其例有如生為男性之稱呼，與舞末無關；「鹹淡」為參軍戲演出時問答之形

式，「婆羅」指所搬演與佛家相關之內容，均非「腳色」名稱；而「丑」乃從宋金雜劇院本之雜扮「紐元子」省文而來，與「爨」字無關，「爨」字唯省作「串」或「穿」，無省作「丑」者。凡此著者有〈中國古典戲劇腳色概說〉一文詳論之[82]，此不更贅。

㈠《錄曲餘談》云：「戲曲之存於今者，以《西廂》為最古，亦以《西廂》為最富。」按《西廂記》傳世之版本不下七、八十種，以崔張故事敷演之宋金雜劇院本、諸宮調、元雜劇、明清傳奇雜劇甚為繁多，因之傳世戲曲「以《西廂》為最富」自為不爭之事實；但若謂「以《西廂》為最古」則不可，因為傳世之《西廂》是否即王實甫所作尚是問題，鄭師因百有《西廂記版本彙錄補遺》詳論其事[83]；又《西廂》最古之版本為明弘治十一年（一四九八）金臺岳家刻本，而元劇有《元刊雜劇三十種》，《琵琶記》亦有清陸貽典鈔錄之元本，而《永樂大典》更有宋元戲文三種；因之，此說不可必信。

㈡《戲曲散論・雜劇十段錦跋》謂所見明周憲王《誠齋雜劇》傳世者止《辰勾月》、《川仙會》、《常椿壽》、《群仙慶壽》、《十長生》、《八仙慶壽》、《牡丹仙》、《牡丹園》、《牡丹品》等九種。而今吾人所能見者為全部《誠齋雜劇》三十一種，著者《明雜劇概論》[84]一書中有〈周憲王及其《誠齋雜劇》〉一章詳論之。此非吾人博雅，

㈢《宋元戲曲考》〈南戲之淵源及時代〉與〈元南戲之文章〉二章，因靜安先生未及見《永樂大典戲文三種》，又遺漏明徐渭所著《南詞敘錄》，因之所論過簡，未能究及南戲之真面目。

[82] 曾永義：〈中國古典戲劇腳色概說〉，《國立編譯館館刊》六卷一期（一九七七年六月），頁一三五—一六五，收入曾永義：《說俗文學》（臺北：聯經出版事業公司，一九八〇年）。

[83] 鄭騫：《西廂記版本彙錄補遺》，《幼獅月刊》四五卷五期（一九七七年五月），頁四七—四八。

[84] 曾永義：《明雜劇概論》（北京：商務印書館，二〇一五年）。

而是曲籍陸續再現人間的緣故。

小結

總上所論，靜安先生一生從事曲學研究，止在光緒三十三年至民國二年（一九〇七—一九一三）六年之間；所著計有《曲錄》二卷、《戲曲考原》一卷、《優語錄》二卷、《唐宋大曲考》一卷、《曲調源流表》一卷、《錄曲餘談》三十二則、《錄鬼簿校注》、《古劇腳色考》一卷、《戲曲散論》十三則、《宋元戲曲考》等十種，前九種著作可以說都是為《宋元戲曲考》一書所作的基礎研究。

靜安先生在曲學上具有三大貢獻，其一就學術意義而言，開闢了戲曲研究的門徑，使中國戲曲研究從此進入學術的園林；其二就戲曲研究方法而言，提供兩點重要啟示，一是以經史考證校勘的方法來鑑別和處理戲曲資料，一是先作基礎研究然後再融會貫通著為專書；其三就研究風氣而言，首開近代戲曲史研究的潮流，同時影響中日學者的戲曲研究。

誠如靜安先生在《宋元戲曲考・序》所云：「凡諸材料，皆余所蒐集；其所說明，亦大抵余之所創獲也。」《宋元戲曲考》一書固為劃時代之著作，其切當不易之見解，即在今日觀之亦所在多有；但學術研究譬如積薪，尤其晚近曲籍出現繁多，靜安先生的研究結論自然有值得商榷和應予修訂的地方，而著者所以敢不揣譾陋，就個人所見予以拈出者，非敢唐突前賢，實欲藉此以就正於方家而已。

附記：一九六四年九月著者進入臺灣大學中國文學研究所碩士班，始從張師清徽治曲學，研究洪昇及其《長生殿》；研讀靜安先生曲學諸書體悟治學方法，於是乃編撰《洪昉思年譜》十餘萬言，據此寫成《洪昇的生平

事跡〉一章；考述〈楊妃故事的發展及與之相關的文學〉（二萬餘言），以見《長生殿》之「胎息淵厚」，並由此

結合洪昇之生平，得知《長生殿》之「寄託遙深」；同時透過《長生殿》斠律〉（八萬餘言），得知其「音律精

審」；透過《長生殿》排場研究〉（四萬餘言），得知其「結構謹嚴」；由此綜輯貫串而成《長生殿研究》一

書。而〈洪昉思年譜〉、〈楊妃故事的發展及與之相關的文學〉、《《長生殿》斠律〉、《《長生殿》排場研究〉也成

為我碩士論文之外的副產品。著者既心儀靜安先生之為人，更規模其治學之方法，雖成就相較不可以道里計，

但衷心實竊自欣慰。而今更以四日之力完成對先生曲學之述評，擱筆之際，對先生嚮往之情，猶不覺魂神飛馳。

又按：一九八七年六月二日中央圖書館與文化建設委員會合辦「王國維先生逝世六十週年學術研討會」，著

者擔任「王國維先生對戲曲之貢獻」論題之引言人，本文即為此而寫。

後記

這篇靜安先生曲學述評，寫於民國七十六年（一九八七），對於靜安先生曲學可商榷的問題，現在又有些補

充，條述如下：

其一，靜安先生《宋元戲曲考》第一章〈上古至五代之戲劇〉謂「後世戲劇，當自巫優二者出」。對此，著

者有〈也談戲曲的淵源、形成與發展〉85、〈先秦至五代「戲劇」與「戲曲小戲」劇目考述〉86二文詳論之。

85 曾永義：〈也談戲曲的淵源、形成與發展〉，《臺大中文學報》第一二期（二〇〇〇年五月），頁三六五—四二〇；收入曾永義：《戲曲源流新論》，頁一九—一一四。

86 曾永義：〈先秦至五代「戲劇」與「戲曲小戲」劇目考述〉，《臺大文史哲學報》第五九期（二〇〇三年十一月），頁二一五—二六六。

其二，靜安先生《宋元戲曲考》第二章〈宋之滑稽戲〉、第三章〈宋之小說雜戲〉，對此，著者有〈參軍戲及其演化之探討〉一文詳論之。㊇⑦

其三，靜安先生《宋元戲曲考》第八至九章論〈元雜劇之淵源〉與〈元劇之時地〉，對此，著者有〈也談「北劇」的名稱、淵源、形成和流播〉㊈⑧、〈元雜劇體製規律的淵源與形成〉㊉⑨二文詳論之。

其四，靜安先生《宋元戲曲考》第十四章〈南戲之淵源及時代〉，對此，著者有〈也談「南戲」的名稱、淵源、形成和流播〉⑨⓪、〈宋元南曲戲文之體製、規律與唱法〉⑨①二文詳論之。

其五，吾友葉長海教授於一九九八年所撰之《宋元戲曲史・導讀》，於文末有云：

另外還需指出，《宋元戲曲史》自問世以來，有一些誤點在各種版本中反覆出現，一直延續於今，似有以訛傳訛之虞。這些瑕疵，有的可能出於作者筆誤，有的則可能是手民誤植。另有一些材料問題亦值得再斟酌。這裡試舉幾例，表示個人的商榷意見。㈠第一章「附考」云《史記・李斯列傳》中有「侏儒倡優

⑧⑦ 曾永義：〈參軍戲及其演化之探討〉，《臺大中文學報》第二期（一九八八年九月），頁一三五－二二五；收入曾永義：《參軍戲與元雜劇》（臺北：聯經出版事業公司，一九九二年），頁一－一二二。

⑧⑧ 曾永義：〈也談「北劇」的名稱、淵源、形成和流播〉，《臺大中文學報》第三期（一九八九年十二月），頁二○三－二五二。

⑧⑨ 曾永義：〈元雜劇體製規律的淵源與形成〉，《中國文哲研究集刊》第一五期（一九九九年九月），頁一－四二；收入曾永義：《戲曲源流新論》，頁一八五－二五四。

⑨⓪ 曾永義：〈也談「南戲」的名稱、淵源、形成和流播〉，《中國文哲研究集刊》第一一期（一九九七年九月），頁一－四一；收入曾永義：《戲曲源流新論》，頁一一五－一八四。

⑨① 曾永義：〈宋元南曲戲文之體製、規律與唱法〉，《戲曲學報》第三期（二○○八年七月），頁三五－七二。

之好，不列於前」語。然查《李斯列傳》，並無此語，略為相似的亦只有「觳抵優俳之觀」一句。不知此處引文錄自何書。㈡第三章在言及宋代戲劇之支流「三教」一目時，以《東京夢華錄》卷十「十二月」中一語為例證：「即有貧者三教人為一火，裝婦人神鬼……。」此段引語頗值得一議。今查《東京夢華錄》各種早期版本，「三教人」處均作「三數人」。差不多同時的筆記《夢粱錄》卷六「十二月」言及此事亦云：「有貧丐者三五人為一隊」，可為一證。只有《四庫全書》本中作「三教人」，王氏可能引自此一系統的本子。細加思量，王氏用此段引文來說明「三教」劇目，未見其佳。㈢第五章摘引《崇文總目》釋文時有「諫議大夫劉陶」，誤，其姓名當作「劉濤」。㈣同章有「關漢卿《謝天香》雜劇楔子曰『鄭六遇妖狐』」云云，誤，「鄭六遇妖狐」數語乃見於關漢卿《金線池》雜劇楔子。㈤第十二章將所引「【貨郎兒六轉】我則見黯黯慘慘天涯涯雲布」一曲作為《貨郎旦》劇第三折中語，誤，此曲實見於《貨郎旦》劇的第四折。

以上意見，未敢自以為是，還望海內宏識高明有以正之。92

其說是也，錄之以供參考。

92 王國維撰，葉長海導讀：《宋元戲曲史》（上海：上海古籍出版社，一九九八年），頁一九―二〇。

第陸章　明清重要曲論述評：「當行本色論」、「南北曲異同說」

引言

雖然上章所述評的明清重要曲籍只有數家，但那是就曲籍較具系統性的著作而言；如果包括筆記叢談式的「曲話」來說，則起碼明代尚可拈出五十五家，清代更不下於七十家。那麼合計明、清曲學家數，就有一百三、四十家以上。他們雖然大多即興著論書寫，略無銓次；而往往也於有意無意中涉及同一論題。甚至有因此刻意討論，互相批評者，倘將此同一論題之意見，依其先後羅列，然後綜合分析整理，庶幾可以見出在明清兩代，該論題旨趣之源生，看法之異同，乃至歸趨之走向；而即此更可以看出其對戲曲之創作批評與演出觀賞之引導與影響。對此，著者縱觀明清曲籍，其為公共論題者有以下五端：

其一，明人「當行本色論」述評

其二，明清「詩詞曲異同說」述評

其三，明清「南北曲異同說」述評

其四，明清「《琵琶》、《拜月》優劣說」述評

其五，明清「戲曲腳色說」述評

此五端之外，另有更重要之「戲曲表演藝術論」，但以其包羅甚廣，非明清兩代曲籍所能制約，故以《戲曲表演藝術之內涵與演進》作綜合全面之論述，移置本套書最後的〔結論編〕。至於明清兩代所「嘵嘵不休」之湯沈流派說，已分見湯、沈論述中，這裡就不再論及。又由於其《琵琶》、《拜月》優劣說」已見前編論《拜月亭》時述及，其「明清詩詞曲異同說」之要義亦已見本套書第一冊〔導論編〕之首章，故於此均不更贅。

一、明人「當行本色論」述評

小引

「當行本色」用作明人論曲之術語，實含「當行」、「本色」、「當行本色」、「本色當行」四種概念，這四組概念為明人論曲所習見，見諸朱權、李開先、何良俊、徐渭、王世貞、湯顯祖、臧懋循、沈璟、王驥德、徐復祚、馮夢龍、沈德符、呂天成、凌濛初、祁彪佳等十五家。另有唐順之雖以「本色」論詩文，實亦可通之於曲，若一併論列，則有十六家。

這十六家中，不乏名公士夫，一時俊彥，其論說雖有略得「當行」、「本色」之義者，卻無一人完全真正了解其中之真諦，其故乃因為人人可以以己意論說，甚至有近於胡說者；也因此使得明人論曲每每偏執一隅，難窺全豹，於戲曲作品之良窳與文學、藝術上之總體成就，也就難有準確的公正論斷。

（一）明人之「當行本色」論

以下且先來看看有明這十六家各自如何論述其所謂「當行」、「本色」、「當行本色」、「本色當行」。

而十六家中，只有時代最早的署為朱權（一三七八—一四四八）所著的《太和正音譜》以「行家」、「戾家」論演員。誠如本編第壹章就引述過《太和正音譜》論「雜劇十二科」所言❶，可見在寧獻王朱權身上，貴族的氣息十分嚴重，他眼中的樂戶伎人是卑微不足道的，他所引述的宋室貴冑趙孟頫，有可能和他一鼻孔出氣；但「偶娼優而不辭」的關漢卿，不會說出那樣的話語是可以肯定的。然而無論如何，北曲雜劇在寧王的明初時代已經文士化而且被貴族文人所接受而文學地位提升，也是可以斷言的。由此也可見，這時的搬演者，已有「行家」和「戾家」之分。其所謂「行家」是指稱所從事的演出工作者具有「當行本事」，「行家」顯指具備修為的演員而言。其說頗合「當行」之本義，但用指演員而非指作家。

其餘十五家，單以「本色」論述者有李開先、唐順之、徐渭、王世貞、湯顯祖五家；兼用「本色」、「當行」、「本色當行」、「當行本色」者有何良俊、臧懋循、沈璟、王驥德、徐復祚、馮夢龍、沈德符、呂天成、凌濛初、祁彪佳十家。茲分兩節評述如下：

1. 明人單以「本色」論曲者

(1) 李開先

李開先（一五〇二—一五六八）〈西野〈春遊詞〉序〉：

❶ 〔明〕朱權：《太和正音譜》，《中國古典戲曲論著集成》第三冊，頁二四—二五。

詞與詩，意同而體異。詩宜悠遠而有餘味，詞宜明白而不難知。以詞為詩，詩斯劣矣；以詩為詞，詞斯乖矣。……傳奇、戲文雖分南北，套詞小令雖有短長，其微妙則一而已。悟入之功，存乎作者之天資學力耳。然俱以金元為準，猶之詩以唐為極也。何也？詞肇於金，而盛於元。元不成邊，賦稅輕而衣食足，……國初如衣食足而歌詠作，樂於心而聲於口，長之為套，短之為令，傳奇、戲文於是乎侈而可準矣。……國初如劉東生、王子一、李直夫諸名家，尚有金元風格，迨後分而兩之，用本色者為詞人之詞，否則為文人之詞矣。❷

這裡所謂的「詞」都是指「曲」，「傳奇」則指北曲雜劇而言，所以說要「宜明白而不難知」，要「以金元為準」，「樂於心而聲於口」；他認為長套、小令、北曲雜劇和南曲戲文都一樣，要像明初劉東生等人一樣，具有「金元風格」，如此才是「用本色的」曲家之曲；否則便是講究藻飾的詞家之曲。可見李開先「本色」之義在指「金元風格」，亦即曲極盛時代金元所具有的原本面貌和韻味，具體的說是造語要明白易懂，聲韻要「樂於心而聲於口」，那樣的自然流利。可見其所謂「本色」亦頗合原義。

(2) 唐順之

唐順之（一五〇七—一五六〇）《唐荊川先生文集》卷七〈與洪方州書〉云：

近來覺得詩文一事，只是直寫胸臆，如諺語所謂開口見喉嚨者，使後人讀之，如真見其面目，瑜瑕俱不容掩，所謂本色。此為上乘文字。❸

❷【明】李開先：〈西野《春遊詞》序〉，收入卜鍵箋校：《李開先全集》（北京：文化藝術出版社，二〇〇四年），上冊，《李中麓閒居集》之六，頁四九四。

❸【明】唐順之：《唐荊川先生文集》，《叢書集成續編》集部第一一六冊（上海：上海書店出版社，一九九四年），卷七，

又於卷七《與茅鹿門主事》云：

就文章家論之，雖其繩墨布置，奇正轉摺，自有專門師法；至於中一段精神命脈骨髓，則非洗滌心源，獨立物表，具今古隻眼者，不足以與此。今有兩人：其一人心地超然，所謂具千古隻眼人也；即使未嘗操紙筆呻吟，學為文章，但直據胸臆，信手寫出，如寫家書，雖或疎鹵，然絕無煙火酸餡習氣，便是宇宙一樣絕好文字。其一人猶然塵中人也，雖其專專學為文章，其於所謂繩墨布置，則盡是矣，然翻來覆去，不過是這幾句婆子舌頭語，索其所謂真精神與千古不可磨滅之見，絕無有也，則文雖工而不免為下格。此文章本色也。❹

可見唐氏以「本色」論文章。具本色的文章，才是宇宙間絕好之文字。那就是「直據胸臆，信手寫出」，使人「真見其面目」，此等作者必是「心地超然」之「千古隻眼人」。唐氏雖以本色論文章，其說亦何妨用來論戲曲，他的「本色」指的就是作品的「真面目」，也很切合「本色」之名義。

(3)徐渭

徐渭（一五二一—一五九三）《南詞敘錄》：

南戲要是國初得體。……《琵琶》尚矣，其次則《荊江樓》、《江流兒》、《鶯燕爭春》、《荊釵》、《拜月》數種，稍有可觀；其餘皆俚俗語也，然有一高處，句句是本色語，無今人時文氣。❺

可見徐氏對於明初南戲分作「尚矣」的《琵琶記》，其次稍有可觀的《荊江樓》等數種，和「皆俚俗語」的其

❸〔明〕唐順之：《唐荊川先生文集》，卷七，頁一四—一五，總頁八七—八八。

❹〔明〕徐渭：《南詞敘錄》，《中國古典戲曲論著集成》第三冊，頁二四三。

頁一七，總頁八九。

餘。而他認為，縱使第三級的明初南戲，起碼都「句句是本色語」。其「本色」亦指「造語」而言，即便是「俚

俗語」，也還較今人無「時文氣」而具有「本色」的高處。他應當是用來反對「以時文為南曲」的《香囊記》。

因為《香囊》乃宜興老生員邵文明作，習《詩經》，專學《杜詩》，遂以二書語句勻入曲中，實白亦是文語，又

好用故事作對子，最為害事」。所以《香囊》如教坊雷大使舞，終非本色」。❻

對於「本色」，徐氏在〈題崑崙奴雜劇後〉云：

> 梅叔《崑崙》劇已到鵲竿尖頭，直是弄把喜戲一好漢。尚可攛掇者，直撒手一著耳：語入要緊處，不可
> 著一毫脂粉，越俗越家常越警醒，此纔是好水碓，不雜一毫糠衣，真本色。……至散白與整白不同，尤
> 宜俗宜真，不可著一文字，與扭捏一典故事，及截多補少，促作整句。錦糊燈籠，玉鑲刀口，非不好看，
> 討一毫明快，不知落在何處矣！此皆本色不足，仗此小做作以媚人，而不知誤入野狐，作嬌冶也。❼

又云：

> 凡語入緊要處，略著文采，自謂動人，不知減卻多少悲歡，此是本色不足者，乃有此病；乃知梅叔造詣，
> 不宜隨眾趨逐也。點鐵成金石者，越俗越雅，越淡薄越滋味，越不扭捏動人越自動人。❽

可見徐氏所強調的「真本色」是在「語入要緊處」，不可著一毫脂粉，不可略著文采，而要「越俗越家常」才能

「越警醒」；「越俗越雅，越淡薄越滋味，越不扭捏動人越自動人」。則徐氏論造語之本色在不施文采的白描

❻ 同上註，頁二四三。

❼ 〔明〕徐渭：〈題崑崙奴雜劇後〉，收入《徐文長佚草》，收入《徐渭集》第四冊（北京：中華書局，一九九九年），卷二，頁一〇九三。

❽ 同上註，卷二，頁一〇九三。

自然。

但他所謂的「本色」又似不單指「造語」。其《西廂》序云：

世事莫不有「本色」，有「相色」。本色猶俗言正身也，相色，替身也。替身者，即書評中「婢作夫人終覺羞澀」之謂也。婢作夫人者，欲塗抹成主母而多插帶，反掩其素之謂也。豈惟劇者，凡作者莫不如此。嗟哉！吾誰與語！眾人所忽，余獨詳；眾人所旨，余獨唾。嗟哉！吾誰與語！⑨

這段話一方面可與他反對時人劇作尚《香囊》之時文氣而講究造語之天然白描的主張相發明，從而認為那才是戲曲文學應具有的「本體正身」，凡是講求文字藻飾的都是「假相替身」；一方面也由此推廣而認為「凡作者莫不如此」的所有文學作品都應當具此「本色」。他所謂的「本色」已有所偏執。

(4)王世貞

王世貞（一五二六—一五九〇）《曲藻》：

馬致遠《百歲光陰》，放逸宏麗而不離本色。押韻尤妙。長句如「紅塵不向門前惹，綠樹偏宜屋角遮」，青山正補牆頭缺」。又如「和露摘黃花，帶霜烹紫蟹，煮酒燒紅葉」，俱入妙境。小語如「上床與鞋履相別」，大是名言。結尤疎俊可詠。元人稱為第一，真不虛也。⑩

此段王氏批評馬致遠散套《百歲光陰》，總體而言謂「放逸宏麗而不離本色」，又言及押韻之妙，疎俊可詠，則其所謂「本色」，除講造語之雄麗疎俊外，亦兼顧協韻聲情之美妙可詠。

⑨ 〔明〕徐渭：《〈西廂〉序》，《徐文長佚草》，收入《徐渭集》第四冊，卷一，頁一〇八九。

⑩ 〔明〕王世貞：《曲藻》，《中國古典戲曲論著集成》第四冊，頁二八—二九。

又其評馮惟敏北曲云：

近時馮通判惟敏，獨為傑出：其板眼、務頭、搶、緊緩，無不曲盡，而才氣亦足發之；止用本色過多，北音太繁，為白璧微類耳。❶

此所云「本色過多」，亦即馮惟敏所作北曲，過分運用北方語言和聲調。又其評金鑾之北曲云：

金陵金白嶼鑾，頗是當家，為北里所貴。❷

此所謂「當家」，即指「當行家」。亦即擅長北曲的名家。然而王氏既以元人北曲為「本色」之典範，卻又以「本色過多」為嫌，豈不自我矛盾。可見他所謂的「本色」語意不明，對於「當家」也含糊其詞。

(5)湯顯祖

湯顯祖（一五五○—一六一六）《焚香記》總評：

其填詞皆尚「真色」，所以入人最深，遂令後世之聽者淚，讀者嚬，無情者心動，有情者腸裂。何物情種，具此傳神手！❸

湯氏謂「真色」，本於真情，故能傳神動人。則「真色」蓋指真情之本色，不在語言之白描。

清人之用「本色」者僅見兩家，焦循（一七六三—一八二○）《劇說》卷三：

笨菴孫原文《餓方朔》四齣，……悲歌慷慨之氣，寓於俳諧戲幻之中，最為本色。❹

❶ 同上註，頁三七。

❷ 同上註，頁三七。

❸ 〔明〕湯顯祖：《焚香記》總評，《湯顯祖集》（臺北：洪氏出版社，一九七五年）卷五○，〈補遺〉，頁一四八六。

❹ 〔清〕焦循：《劇說》，《中國古典戲曲論著集成》第八冊，卷三，頁一四三。

又陳棟（一七六四─一八○二）《北涇草堂曲論》：

夫曲者曲而有直體，本色語不可離趣，矜麗語不可入深。元人以曲為曲，明人以詞為曲，國初介於詞曲之間，近人并有以賦為曲者。⑮

以上，焦循以「悲歌慷慨之氣寓於俳諧戲幻之中」為「最本色」，陳棟以「本色語」相對於「矜麗語」，具本色語如元曲，方為道地之曲。他們所謂的「本色」顯然也以元人北曲的語言質性為「依歸」。

2. 明人兼用「本色」、「當行」論曲者

(1) 何良俊

何良俊（一五○六─一五七三）《四友齋叢說》：

金元人呼北戲為雜劇，南戲為戲文。近代人雜劇以王實甫之《西廂記》，戲文以高則誠之《琵琶記》為絕唱，大不然。……今二家之辭，即譬之李杜，……祖宗開國，尊崇儒術，士大夫恥留心詞曲，雜劇與舊戲文本皆不傳，世人不得盡見。雖教坊有能搬演者，然古調既不諧於俗耳。南人又不知北音；聽者既不喜，則習者亦漸少。而《西廂》、《琵琶記》傳刻偶多，世皆快覩。故其所知者，獨此二家。余家所藏雜劇本幾三百種，舊戲文雖無刻本，然每見於詞家之書，乃知今元人之詞，往往有出於二家之上者。蓋《西廂》全帶脂粉，《琵琶》專弄學問，其本色語少。蓋填詞須用本色語，方是作家。苟詩家獨取李杜，則沈宋王孟韋柳元白，將盡廢之耶？⑯

可見何氏認為《西廂》全帶脂粉，過於豔麗；《琵琶》專弄學問，造作不自然，都不是雜劇、戲文作家所應用

⑮ 〔清〕陳棟：《北涇草堂曲論》，收入俞為民、孫蓉蓉編：《歷代曲話彙編：清代編》第三集，頁五三一。

⑯ 〔明〕何良俊：《四友齋叢說》（北京：中華書局，一九五九年），卷三七，〈詞曲〉，頁三三七。

的「本色語」。而他謂「本色語」，從其下文「元人樂府，稱馬東籬、鄭德輝、關漢卿、白仁甫為四大家。馬之

辭老健而乏滋媚，關之辭激厲而少蘊藉，白頗簡淡，所欠者俊語。當以鄭為第一」⑰，則鄭德輝所以在他心目

中能居元人樂府四大家之第一，乃因他具有「俊語」，這種「俊語」也就是要兼具滋媚蘊藉的「本色語」，它不

可過於老健，不可過於激厲，不可過於簡淡。

但他又說：「王實甫《絲竹芙蓉亭》雜劇仙呂一套，通篇皆本色語，殊簡淡可喜。其間如【混江龍】內『想

著我懷兒中受用，怕甚麼臉兒上搶白！』【元和令】內『他有曹子建七步才，還不了龐居士一分債。』【勝葫

蘆】內『兀的般月斜風細更闌人靜，天上巧安排。』【寄生草】內『你莫不一家兒受了康禪戒？』此等皆俊語

也。」⑱則他所謂的「俊語」，豈不正是「殊簡淡可喜」的「本色語」？若此，何氏豈不與前文之評白仁甫「頗

簡淡，所欠者俊語」相矛盾。

他又說：「《㑳梅香》第三折越調，……止是尋常說話，略帶訕語，然中間意趣無窮，此便是作家也。」⑲

又說：「《虎頭牌》是武元皇帝事，……十七換頭【落梅風】云：『抹得瓶口兒淨，斟得盞面兒圓。望著碧天邊

太陽澆奠。只俺這女真人無甚麼別咒願，則願我弟兄們早能勾相見。』此等詞情真語切，正當行家也。」⑳又

說：《拜月亭》是元人施君美所撰。……余謂其高出於《琵琶記》遠甚，蓋其才藻雖不及高，然終是「當

行」。」㉑又說：「《拜月亭·賞春》【惜奴嬌】如『香閨掩，珠簾鎮垂，不肯放燕雙飛。』〈走雨〉內『繡鞋兒

⑰ 同上註，頁三三七。

⑱ 同上註，頁三三九。

⑲ 同上註，頁三三九—三四〇。

⑳ 同上註，頁三四〇。

分不得幫和底，一步步提，百忙裡褪了根兒。」正詞家所謂「本色語」。㉒

綜合以上何氏論述看來，他所謂「本色」，只就戲曲的語言來論述；而他所謂「本色語」，指的正是滋媚蘊藉、簡淡可喜、情真詞切、意趣無窮的「俊語」。懂得用這種「俊語」來填詞的，也才是他心目中的「作家」和「當行家」。則何氏對於「當行本色」之取義，已偏於「造語」之所謂「俊語」而言。而若再從何氏舉《拜月亭》、《呂蒙正》、《王祥》、《殺狗》、《江流兒》、《南西廂》、《甂江樓》、《子母冤家》、《詐妮子》等九劇後說：「此九種，即所謂戲文，金元人之筆也。詞雖不能盡工，然皆入律，正以其聲之和也。夫既謂之辭，寧聲叶而辭不工，無寧辭工而聲不叶。」㉓此說顯然為後來沈璟所傳承。若此，何氏所講求的「俊語」，當如周德清的「務頭」，同要兼具造語與聲韻而言，是要講求聲情與詞情的。只是他論聲情的話語僅此一見。

至於何氏僅各一見的「當行」和「當行家」，明顯的可以看出，與朱權所謂的「行家」不殊，也正是他自己所說的「作家」，都是用來指稱懂得戲曲行道的作家而言。但其所謂「行道」，幾乎至多也止於兼具聲情和詞情的「俊語」而已。

（2）臧懋循

臧懋循（一五五〇─一六二〇）《元曲選·序二》：

曲本詞而不盡取材焉，如六經語、子史語、二藏語、稗官野乘語，無所不供其採掇，而要歸於斷章取義，

㉑　同上註，頁三四二。
㉒　同上註，頁三四二。
㉓　同上註，頁三四三。

雅俗兼收，串合無痕，乃悅人耳。此則情詞穩稱之難。宇內貴賤、妍媸、幽明、離合之故，奚啻千百其狀；而填詞者必須人習其方言，事肖其本色，境無旁溢，語無外假；此則關目緊湊之難。北曲有十七宮調，而南止九宮，已少其半。自非精審於字之陰陽，韻之平仄，鮮不劣調；而況以吳儂強效傖父喉吻，焉得不至河漢？北曲有十七宮調，而南止九宮，已少其半。至於一曲中有突增數十句者，一句中有襯貼數十字者，尤南所絕無，而北多以是見才。自非精審於字之陰陽，韻之平仄，鮮不劣調；而況以吳儂強效傖父喉吻，焉得不至河漢？能使人快者掀髯，憤者扼腕，悲者掩泣，羨者色飛，是惟優孟衣冠，然後可與於此。故稱曲上乘首曰「當行」。㉔

臧氏所云之「本色」，指「境無旁溢，語無外假」，亦即語言要合乎當地腔口，情節亦要緊湊不枝蔓。則其「本色」蓋謂作家應具方言之能力與情節緊湊布置之修為。臧氏又就作品而分為名家與行家。名家指只要文采爛然的劇作家即可，若行家則要兼具他所說的「情詞穩稱」、「關目緊湊」、「音律諧叶」和「摹擬曲盡」四項之修為。有了這四項修為的作者才算是上乘的行家；則臧氏所謂之「當行」，可謂切合本義，只是他所舉的四項修為，尚不足以概括「當行」所應具備的全部要件。

(3) 沈璟

沈璟（一五五三─一六一○）商調【二郎神】套曲〈論曲〉，【黃鶯兒】一支：

奈獨立怎隄防，講得口唇乾空鬧攘。當筵幾度添惆悵。怎得詞人當行，歌客守腔，大家細把音律講。自心傷，蕭蕭白髮，誰與共雌黃？㉕

㉔〔明〕臧晉叔編：《元曲選》（北京：中華書局，一九五八年），頁四。

㉕〔明〕沈璟著，徐朔方輯校：《沈璟集》（上海：上海古籍出版社，一九九一年），下冊，頁八五○。

此曲「詞人當行，歌客守腔」互文，從下句「大家細把音律講」，可知沈氏認為當行的作家，必須講求音律。

又〈答王驥德之一〉：

　所寄《南曲全譜》，鄙意僻好本色，殊恐不稱先生意指，何至慨為辱許敘首簡耶![26]

又〈答王驥德之二〉：

　北詞去今益遠，漸失其真。而當時方言及本色語，至今多不可解。[27]

所言「本色語」與「方言」類比，可知指白描之俗語，此正是沈氏所好戲曲語言之「本色」。可見沈氏對於「當行」和「本色」的命義，已經有所偏執。

(4)王驥德

王驥德（一五六〇—一六二三或一六二四）《曲律‧論家數第十四》：

曲之始，止本色一家，觀元劇及《琵琶》《拜月》二記可見。自《香囊記》以儒門手腳為之，遂濫觴而有文詞家一體。近鄭若庸《玉玦記》作，而益工修詞，質幾蓋掩。夫曲以模寫物情，體貼人理，所取委曲宛轉，以代說詞，一涉藻繢，便蔽本來。然文人學士，積習未忘，不勝其靡，此體遂不能廢，猶古文六朝之於秦漢也。大抵純用本色，易覺寂寥；純用文調，復傷彫鏤。《拜月》質之尤者，《琵琶》兼而用之，如小曲語語本色，大曲引子如「翠減祥鸞羅幌」、「夢遠春闌」，過曲如「新篁池閣」、「長空萬里」等調，未嘗不綺繡滿眼，故是正體。《玉玦》大曲，非無佳處；至小曲亦復填垛學問，則第令聽者憒憒矣！故作曲者須先認清路頭，然後可徐議工拙。至本色之弊，易流俚腐；文詞之病，每苦太文。雅俗淺深之

26　同上註，下冊，頁九〇〇。
27　同上註，下冊，頁九〇一。

辨，介在微茫，又在善用才者酌之而已。㉘

又《曲律·論曲禁第二十三》：「太文語（不當行）。」又《曲律·論劇戲第三十》：「詞藻工，句意妙，如不諧里耳，為案頭之書，已落第二義；既非雅調，又非本色，掇拾陳言，湊插俚語，為學究，為張打油，勿作可也。」㉙由這三段資料，可見王氏認為戲曲語言如果「太文」就不是「當行家」；如果「掇拾陳言，湊插俚語」，或者「為學究」，或者為「張打油」之故作詼諧，都不是戲曲的「本色語」。但也因為「本色」那樣「小曲語語本色」，大曲則不忌「綺繡滿眼」，才是曲中「正體」。可見王氏心目中的「當行家」要像高明那樣將語言之「雅俗深淺」用得恰到好處才算數；而「本色語」，則指俚俗白描的語言。

又《曲律·雜論第三十九上》：

《西廂》組齬，《琵琶》俏質，其體固然。何元朗並訾之，以為《西廂》全帶脂粉，《琵琶》專弄學問，殊寡本色。夫本色尚有勝二氏者哉？過矣！（一四九）

當行本色之說，非始於元，亦非始於曲，蓋本宋嚴滄浪之說詩。滄浪以禪喻詩，其言：「禪道在妙悟，詩道亦然。惟悟乃為當行，乃為本色。有透徹之悟，有一知半解之悟。」又云：「行有未至，可加工力；路頭一差，愈鶩愈遠。」又云：「須以大乘正法眼為宗，不可令墮入聲聞辟支之果。」知此說者，可與

語詞道矣。（一五二）

曲與詩原是兩腸，故近時才士輩出，而一搦管作曲，便非當家。汪司馬曲是下膠漆詞耳。弇州曲不多見，

㉘〔明〕王驥德：《曲律》，《中國古典戲曲論著集成》第四冊，頁一二一—一二三。以下引文頁碼標於句末括號內。

㉙〔明〕王驥德：《曲律》，《中國古典戲曲論著集成》第四冊，頁一三一、一三七。

特《四部稿》中有一【塞鴻秋】、兩【畫眉序】，用韻既雜，亦詞家語，非當行曲。（一六二）

（詞隱）《紅蕖》蔚多藻語，《雙魚》而後，專尚本色，蓋詞林之哲匠，後學之師模也。（一六四）

詞隱傳奇，要當以《紅蕖》稱首。其餘諸作，出之頗易，未免庸率。然嘗與余言，歉以《紅蕖》為非本色，殊不其然。生平於聲韻、宮調，言之甚悉，顧於己作，更韻、更調，每折而是，良多自恕，殆不可曉耳。（一六四）

問體孰近？曰：「於文辭一家得一人，曰宣城梅禹金：擿華揳藻，斐亹有致；於本色一家，亦惟是奉常一人：其才情在淺深、濃淡、雅俗之間，為獨得三昧。餘則脩綺而非埒則陳，尚質而非腐則俚矣。」（一七〇―一七一）

李空同、何大復必不能曲，其時康對山、王渼陂皆以曲名，世爭傳播，而二公絕然不聞，以是知之。即世所謂才士之曲，如王弇州、汪南溟、屠赤水輩，皆非當行。（一八〇）

弇州所稱空同「指冷鳳凰笙」句，亦詞家語，非曲家語也。（一七八）

一人：其才情在淺深、濃淡、雅俗之間，為獨得三昧。

由以上王氏《曲律·雜論》所述及之「當行」、「本色」看來，其所謂「本色」乃指戲曲之語言文詞，要像湯顯祖那樣「淺深、濃淡、雅俗之間」用得恰到好處，而不是「非埒則陳」那樣的「脩綺」，也不是「非腐則俚」那樣的「尚質」。如果能如此，才算是「本色語」、「當行曲」，也才是「曲家語」；如講究「擿華揳藻」，便是「詞家語」。能作出「本色語」的曲家，便是「當行曲」。可見王氏之「當行」、「本色」，皆就曲之造語而論，與上文所舉《曲論》諸論中之見解是一致的。至其引滄浪語，以「悟」為「當行本色」，實屬故作「玄妙」，置之可也。

(5)徐復祚

徐復祚（一五六〇―一六三〇或略後）《曲論》❸：

《拜月亭》宮調極明，平仄極叶，自始至終，無一板一折非當行本色，此非深於是道者不能解也。(二三五—二三六)

《琵琶》、《拜月》而下，《荊釵》以情節關目勝；然純是委巷俚語，粗鄙之極；而用韻卻嚴，本色當行，時離時合。(二三六)

《香囊》以詩語作曲，處處如煙花風柳。如「花邊柳邊」、「黃昏古驛」、「殘星破暝」、「紅入仙桃」等大套，麗語藻句，刺眼奪魄。然愈藻麗，愈遠本色。《龍泉記》、《伍倫全備》，純是措大書袋子語，陳腐臭爛，令人嘔穢，一蟹不如一蟹矣。(二三六)

鄭虛舟若庸，余見其所作《玉玦記》手筆……此記極為今學士所賞，佳句故自不乏。……獨其好填塞故事，未免開餖飣之門，闔堆垛之境，不復知詞中本色為何物，是虛舟實為之濫觴矣。(二三七)

自此吳江顧大典有《義乳》、《青衫》、《葛衣》等記，皆起流派，操吳音以亂押者；清峭拔處，各自有可觀，不必求其本色也。(二三七)

沈光祿璟著作極富，有《雙魚》、《埋劍》、《金錢》、《鴛被》、《義俠》、《紅蕖》等十數種，無不當行。《紅蕖》詞極贍，才極富，然於本色不能不讓他作。蓋先生嚴於法，《紅蕖》時時為法所拘，遂不復條暢；然自是詞家宗匠，不可輕議。(二四〇)

近日袁晉作為《西樓記》，調唇弄舌，驟聽之亦堪解頤，一過而嚼然矣。音韻宮商，當行本色，了不知為何物矣！(二四〇)

〔明〕徐復祚：《曲論》，《中國古典戲曲論著集成》第四冊，以下引文頁碼標於句末括號內。

《西廂》……語其神，則字字當行，言言本色，可為南北之冠。（二四二）

由以上徐氏之論《拜月亭》「宮調極明，平仄極叶，自始至終，無一板一折非當行本色語」，又謂《荊釵》「以情節關目勝；然純是委巷俚語，粗鄙之極；而用韻卻嚴，本色當行，時離時合」。可知徐氏連用「當行本色」、「本色當行」、「當行」、「本色」同義互文。其義兼指宮調、平仄、韻叶等聲韻律以及詞句之語言不可像《香囊》所云「以詩語作曲」那樣的「麗語藻句」，否則「愈藻麗，愈遠本色」，而若越「釘餖堆垛」，也就越「不復知詞中本色為何物」。可見他所云之「本色」偏向指語言之「本色觀」，是接近王驥德的；但他又合「當行」而擴其義，及於平仄聲韻之講求。

(6)馮夢龍

馮夢龍（一五七四—一六四六）《太霞新奏》卷三，王伯良〈席上為田姬賦得鞋杯〉套後評：

律調既嫻，而才情足以配之。字字文采，卻又字字本色。此方諸館樂府，所以不可及也。[31]

又《太霞新奏》卷五，沈伯英〈問月下老〉散套後評：

〈問月下老〉題目好，全套俱本色流利。支思窄韻，能不犯齊微韻一字，非老手不能。（七七）

又《太霞新奏》卷八，卜大荒〈春景〉散套後評：

春辭須芳華燦爛，即點染正不失當行。……然長套更不借一韻，不重一押，亦有可取。（一三四）

又《太霞新奏》卷十，龍子猶〈有懷〉散套後評：

子猶諸曲，絕無文采，然有一字過人，曰「真」。（一六六）

[31] 〔明〕馮夢龍評選，俞為民校點：《太霞新奏》，收入《馮夢龍全集》第一四集（南京：江蘇古籍出版社，一九九三年），頁四四。以下引文頁碼標於句末括號內。

又《太霞新奏》卷十二，沈子勺〈離情〉散套後評：

> 詞家有當行、本色二種。當行者，組織藻繪而不涉於詩賦；本色者，常談口語而不涉於粗俗。若子勺「別鳳離鸞」一套，可謂當行矣！（二一〇）

馮氏居然把「當行」、「本色」認為是「詞家二種」。其所謂「當行」，指的是戲曲語言「組織藻繪而不涉於詩賦」，所以子勺「別鳳離鸞」一套，判定為「當行」之作；而點染春景的卜大荒，也「正不失當行」；其所謂「本色」，指的是戲曲文辭的「常談口語而不涉於粗俗」，所以沈伯英的〈問月下老〉流利自然便是「本色」。

則馮氏對「當行」、「本色」之義，都就「語言」而言：可以藻麗，但不可近於詩賦；可以白描，但不可流入粗鄙。

(7) 沈德符

沈德符（一五七八─一六四二）《顧曲雜言·太和記》：

> 向年曾見刻本《太和記》，按二十四氣，每季填詞六折，用六古人故事，每事必具始終，每人必有本末。齣既蔓衍，詞復冗長，若當場演之，一折可了一更漏，雖似出博洽人手，然非本色當行。

又〈雜劇〉：

> 北雜劇已為金元大手擅勝場，今人不復能措手。曾見汪太函四作，為《宋玉高唐夢》、《唐明皇七夕長生殿》、《范少伯西子五湖》、《陳思王遇洛神》，都非當行。惟徐文長渭《四聲猿》盛行，然以詞家三尺律之，猶河漢也。……近年獨王辰玉太史衡所作《真傀儡》、《沒奈何》諸劇，大得金元（蒜酪）本色，可

❸❷〔明〕沈德符：《顧曲雜言》，《中國古典戲曲論著集成》第四冊，頁二〇七。以下引文頁碼標於句末括號內。

又〈舞名〉：

唐人謂：「教坊雷大使舞，極盡巧工，終非本色。」蓋本色者，婦人態也。(二一九)

由沈氏〈舞名〉所述觀之，其所謂之「本色」即指原本應有之模樣韻致。則〈雜劇〉所論，辰玉（王衡）所撰南雜劇甚具元人北曲雜劇之風範。至其所云汪太函（道崑）雜劇四種合用「本色當行」，自指《太和記》既無元人風貌，亦不具元人手法。則沈氏之「當行本色」說，頗接近本義。亦即「當行」指作家之修為，「本色」指作品之表現。只是其用語甚簡略，必須揣摩乃能得之。

(8)呂天成

呂天成（一五八○─一六一八）《曲品》卷上：

博觀傳奇，近時為盛。大江左右，騷雅沸騰；吳浙之間，風流掩映。第當行之手不多遇，本色之義未講明。當行兼論作法，本色只指填詞。當行不在組織餖飣學問，此中自有關節局概，一毫增損不得；若組織，正以蠹當行。本色不在摹勒家常語言，此中別有機神情趣，一毫妝點不來；若摹剿，正以蝕本色。今人不能融會此旨，傳奇之派，遂判而為二：一則工藻繢少擬當行，一則襲樸澹以充本色。甲鄙乙為寡文，此嗤彼為喪質。殊不知果屬當行，則句調必多本色；果其本色，則境態必是當行。今人竊其似而相敵也，而吾則兩收之。即不當行，其華可擷；即不本色，其樸可風。進而有宮調之學，……又進而有音韻平仄之學，……又進而有八聲陰陽之學。❸

〔明〕呂天成：《曲品》，《中國古典戲曲論著集成》第六冊，頁二一一─二二二。以下引文頁碼標於句末括號內。❸

又《曲品》卷下，神品二《拜月》校正：

云此記出施君美筆，亦無的據。元人詞手，製為南詞，天然本色之句，往往見寶，遂開臨川玉茗之派。

（二二四）

明人之論「當行本色」，呂氏可謂最為詳審。其所謂「當行」重在編撰傳奇之「作法」，其中關目情節之布置、排場冷熱之處理都要精細得體，如果刻意掇拾餖飣以炫耀學問，都稱不上真正的大手筆。其所謂「本色」，則明指單就「填詞」而言，而所填詞之語言要呈現其機神情趣，切忌有意妝點藻飾和摹勒家常，一切要出諸天然。

他也指出時人有「工藻繢」的「擬當行」和「襲樸澹」的「充本色」，兩相嗤鄙；都非真「當行」、真「本色」。

最後他也認為，即稱之為「曲」，也應當進一步講究宮調、音韻平仄、八聲陰陽的聲韻音律之學。

(9) 凌濛初

凌濛初（一五八○－一六四四）《譚曲雜箚》：

曲始於胡元，大略貴當行不貴藻麗。其當行者曰「本色」。蓋自有此一番材料，其修飾詞章，填塞學問，了無干涉也。故《荊》、《劉》、《拜》、《殺》為四大家，而長材如《琵琶》猶不得與，以《琵琶》間有刻意求工之境，亦開琢句修詞之端，雖曲家本色故饒，而詩餘弩末亦不少耳。自梁伯龍出，而始為工麗之濫觴，且其實於此道不深，以為詞如是觀止矣，而不知其非當行也。以故吳音一派，競為勦襲。靡詞如綉閣羅幃、銅壺銀箭、黃鶯紫燕、浪蝶狂蜂之類，啟口即是，千篇一律。甚者使僻事，繪隱語，詞須累詮，意如商謎，不惟曲家一種本色語抹盡無餘，即人間一種真情話，埋沒不露已。至今胡元之竅，塞而未開，間以語人，國朝如湯菊莊、馮海浮、陳秋碧輩，直閭其藩，雖無耑本戲曲，而製作亦富，元派不絕也。蓋其生嘉、隆間，正七子雄長之會，崇尚華靡；弇州公以維桑之誼，盛為勦襲。

可見凌氏以「不貴藻麗」為當行，又謂「其當行者曰『本色』」，則其所云「本色」與「當行」為異名同實，皆用以反對時人「藻麗」之風。其用指戲曲語言亦明矣。

《譚曲雜箚》又云：

沈伯英審於律而短於才，亦知用故實、用套詞之非宜，欲作當家本色俊語，卻又不能，直以淺言俚句，搊摭牽湊，自謂獨得其宗，號稱「詞隱」。而越中一二少年，學慕吳趨，遂以伯英開山，私相服膺，紛紜競作。非不東鍾、江陽，韻韻不犯，一稟德清；而以鄙俚可笑為不施脂粉，以生梗雜（稚）率為出之天然，較之套詞、故實一派，反覺雅俗懸殊。使伯龍、禹金輩見之。益當千金自享家帚矣！（二五四—二五五）

又云：

《紅梨花》一記，其稱琴川本者，大是當家手，佳思佳句，直逼元人處，非近來數家所能。（二五五）

《譚曲雜箚》又云：

蓋傳奇初時，本自教坊供應，此外止有上臺搊攔（作者按：「搊攔」之形誤），故曲白皆不為深奧。其間用詼諧曰「俏語」，其妙出奇拗曰「俊語」。自成一家言，謂之「本色」。（二五九）

以上三條資料，可見號稱「詞隱」的本色派領袖，在凌氏眼中不過是以「搊摭牽湊」極不自然的「淺言俚句」來冒充，他根本不能作出「當家本色俊語」；也就是說戲曲當行家所用的「本色語」就是「俊語」。而這種「俊

㉞〔明〕凌濛初：《譚曲雜箚》，《中國古典戲曲論著集成》第四冊，頁二五三。以下引文頁碼標於句末括號內。

語」要出諸「天然」，要像元人那樣的「佳思佳句」。如果這種「妙出奇拗」的「俊語」能夠「自成一家言」，便是達到「本色」的境界。

又《南音三籟‧凡例》：

曲分三籟，其古質自然，行家本色者為天；其俊逸有思，時露質地者為地。若但粉飾藻繢，沿襲靡詞者，雖名重詞流，聲傳里耳，概謂之人籟而已。㉟

又《南音三籟》評祝枝山仙呂【八聲甘州】〈詠月〉為人籟，曰：

昔人以「長空萬里」與此套較優劣，云「覺此為色相。」不知律以古調本色，「長空萬里」未嘗不色相也。(一一)

又《南音三籟》評顧道行南呂【香遍滿】〈閨怨〉為地籟，總評曰：

至如「蘆花吹白上人頭」及「愁耽白苎秋」、「病怕黃昏後」等語，雖非曲家本色所尚，然自是詞家俊句，以視浮套懸殊也。(五二—五三)

又《南音三籟》以唐伯虎越調【亭前柳】〈瓶墜簪折〉為天籟，評曰：

今人專務藻繢，劃去本色，不若吳歌【掛枝兒】，反為近情。(九一)

又《南音三籟》以馮海符商調【集賢賓】〈秋思〉為天籟，評曰：

此四曲句句本色，妙甚。(一〇一)

又《南音三籟》評《拜月亭》仙呂【上馬踢】套曲為天籟，其中【臘梅花】眉批曰：

㉟ 〔明〕凌濛初著，孔祥義標點：《南音三籟》，收入魏同賢、安平秋主編：《凌濛初全集》第肆集（南京：鳳凰出版社，二〇一〇年），頁三。以下引文頁碼標於句末括號內。

如此等曲，不假藻飾，真率天然，所謂削膚見肉，削肉見骨者也。（一七二）

又《南音三籟》評《拜月亭·相逢》中呂【粉蝶兒】套曲為天籟，其中【耍孩兒】眉批曰：

「肯分地」，亦詞家本色語，猶云「恰好的」也。（二○二）

又《南音三籟》評《紅梨記》越調【小桃紅】套曲為地籟，總評曰：

用韻甚嚴，度曲婉轉處近自然，尖麗處復本色，非爛熟元劇者，不能有此。（二四七）

又《西廂記》凡例：

但細味實甫別本，如《麗春堂》、《芙蓉亭》，頗與前四本氣韻相似，大約都冶纖麗。至漢卿諸本，則老筆紛披，時見本色。此第五本亦然。❸

又《琵琶記》凡例：

曲中妙處，專取當行本色俊語，非取麗藻。❸

從以上這些「評語」和「凡例」，也可見凌氏以「古質自然」為「行家本色」；其在《南音三籟》中，較之「俊逸有思，時露質地者」有「天籟」、「地籟」之別，更無論「但飾藻繢，沿襲靡詞」的「人籟」了。於是在他心目中，「本色」要以元曲「古調」為準的，縱使是「詞家俊語」也「非曲家本色所尚」。而當世作家，因「專務藻繪」，便「劃去本色」；而只要是「真率天然」、「不假藻飾」的本色語，無不句句「妙甚」；所以「曲中妙處，專取當行本色俊語，非取麗藻」；而「漢卿諸本，則老筆紛披，時見本色」。也因此「度曲婉轉處近自然，尖麗處復本色」的作家，自然「非爛熟元劇者不能有此」。

❸〔明〕凌濛初著，孔祥義標點：《西廂記》，收入魏同賢、安平秋主編：《凌濛初全集》第拾集，頁一。

❸同上，收入魏同賢、安平秋主編：《凌濛初全集》第拾集，頁二三。

總而言之，凌氏之「當行」、「本色」，亦盡在論說其與造語關係。他視「當行」為作出「本色」的作家，

而「本色」是曲中講究的天然質樸的俊語，它不是硬湊出來的俚諺俗語，更不是文詞家的「藻繢語」。則凌氏

所認知之「當行本色」，亦不過窺及一偏而已。

⑽祁彪佳

祁彪佳（一六○二—一六四五）〈遠山堂曲品敘〉：

予素有顧悮之僻，見呂鬱藍《曲品》而會心焉。……韻失矣，進而求其調；調訛矣，進而求其詞；詞陋

矣，又進而求其事。或調有合於韻律，或詞有當於本色，或事有關於風教，苟片善之可稱，亦無微而不

錄。故呂以嚴，予以寬；呂以隘，予以廣；呂後詞華而先音律，予則賞音律而兼收詞華。㊳

這段話可見祁氏之戲曲批評：首在講求韻協，其次在曲調、在曲詞、在本事。其曲調要能合乎本色。而其所謂

「本色」，從其評諸劇之語觀之：如「詞極爽」《睡鄉》頁一二）、「詞無腐病」《蕉帕》頁一二）、「詞極輕爽，

正於疎處更見才情」《半繡》頁一五）、「以工麗見長，雖屬詞家第二義」《玉玦》頁二○）、「詞白穩貼，猶得

與《荊》、《劉》相上下」《雙盃》頁二五）、「幸其詞屬本色」《檀扇》頁四三）、「此曲詞調朗徹，儘有本色，

是熟於科諢排場者」《釵釧》頁五五）、「曲雖多稱弱句，而賓白卻甚當行。其場上之善曲乎？」《水滸》頁五

九）、「就徐劇略演之，為齣止十八，其中數折，不失文長本色」《女狀元》頁六二）、「前半與《精忠》同。後

半稍加改攛，便削原本之色。不識音律者，誤人一至於此！」《陰抉》頁九一）、「作者於崔、魏時事，聞見原

寡，止從草野傳聞，雜成一記，即說神說鬼，去本色愈遠矣。調多不明，何以稱曲！」《磨忠》頁一○九）、

㊳〔明〕祁彪佳：《遠山堂曲品》，《中國古典戲曲論著集成》第六冊，頁五。

「方諸生精於曲律，其於宮韻平仄，不錯一黍。若是而復能作本色之詞，遂使鄭德輝《離魂》北劇，不能專美於前矣。白香山作詩，必令老嫗能解，此方諸之所以不欲曲為案頭書也」（《倩女離魂》）、「此亦非羅貫中傳內所載。鋤強抑暴，自是英雄本色」（《黃花峪》）。[39]

以上，由「詞屬本色」、「本色之詞」看來，其「本色」當就曲詞而言。再由「詞極爽」、「詞無腐病」、「詞極輕爽」、「以工麗見長，雖屬詞家第二義」、「詞白穩貼，猶得與《荊》、《劉》相上下」、「曲雖多稗弱句」諸語揣摩，其所謂「本色之詞」，既非指酸腐或工麗，亦非屬俚俗稗弱，當為「輕爽穩貼」之語。再從「此曲詞調朗徹，儘有本色」、「文長本色」、「原本之色」、「說神說鬼，去本色愈遠矣」、「英雄本色」，則其「本色」一詞，又非單指戲曲之曲詞，而應指原本應具有之精神面貌而言；因之或指戲曲「詞調朗徹」，或指關目情節不可「說神說鬼」。至於「當行」一詞，於此則單指賓白之運用得體。則祁氏於「本色」之義雖未全然朗徹，但亦庶幾近之。至於「當行」則幾於無知。

(二)「本色」、「當行」之名義

1. 「本色」之名義

「本色」始見《晉書‧天文志》「七曜」：

凡五星有色，大小不同，各依其行而順時應節。……不失本色而應其四時者。[40]

又見劉勰（約四六五─五二○）《文心雕龍‧通變第二十九》：

[39]〔明〕祁彪佳：《遠山堂劇品》，《中國古典戲曲論著集成》第六冊，頁一六二、一八一。

[40]〔唐〕房玄齡等：《晉書》（北京：中華書局，一九七四年），卷一二，〈志第二‧天文中〉，頁三二○。

夫青生於藍，絳生於蒨，雖踰本色，不能復化。**❹**

又唐崔令欽（生卒不詳）《教坊記》：

【聖壽樂】舞衣，襟皆各繡一大窠，皆隨其衣本色製純縵衫。**❷**

以上三條所云之「本色」，都可以看出是「本來顏色」的意思。清李漁《閒情偶寄・種植部・眾卉第四》所云

「綠者葉之本色」**❸**，還是指同樣意思。

又《唐律》第一卷〈名例律〉第二十八條「工、樂、雜、戶人犯流罪」：

犯徒者，准無兼丁例加杖，還依本色。**❹**

長孫無忌（五九四─六五九）《唐律疏義》曰：

還依本色者，工、樂還掌本業，……給使、散使各送本所。**❺**

則唐人已有以「本色」稱所執掌之行業。

唐南卓（生卒不詳）《羯鼓錄》：

璀常戴䂂絹帽打曲，上自摘紅槿花一朵，置於帽上笪處。二物皆極滑，久之方安。遂奏《舞山香》一曲，

❹ 〔梁〕劉勰著，周振甫注：《文心雕龍注釋》（臺北：里仁書局，一九九四年），頁五七〇。

❷ 〔唐〕崔令欽：《教坊記》，《中國古典戲曲論著集成》第一冊，頁一二。

❸ 〔清〕李漁：《閒情偶寄》，收入浙江古籍出版社編：《李漁全集》第三卷，頁二九五。

❹ 〔唐〕長孫無忌：《唐律疏義》，《文淵閣四庫全書》第六七二冊（臺北：臺灣商務印書館，一九八三年據國立故宮博物院藏本影印），卷三，頁二七，總頁六五。

❺ 錢大群譯注：《唐律譯注》（南京：江蘇古籍出版社，一九八八年），頁三九。

而花不墜落。（錢熙祚校語云：本色所謂「定頭項」，難在不動搖。）[46]

此「本色」蓋指技藝所具的修為。

又唐元稹（七七九—八三一）〈同州奏均田狀〉：

臣今便於當州近城縣納粟，官為變碾，取本色腳錢。[47]

《宋史·食貨志》：

紹興十六年詔旨：絹三分折錢，七分本色；紬八分折錢，二分本色。[48]

《明史·食貨志》：

雲南以金、銀、貝、布、漆、丹砂、水銀代秋租，於是謂米麥為本色，而諸折納稅糧者，謂之折色。[49]

又《明史·食貨志》：

所收稅課，有本色，有折色。[50]

《清史稿·穆宗本紀一》：

江蘇等省新漕徵收本色解京。[51]

[46]〔唐〕南卓撰，〔清〕錢熙祚校：《羯鼓錄》（上海：古典文學出版社，一九五七年），頁四。

[47]〔唐〕元稹著，周相錄校注：《元稹集校注》（上海：上海古籍出版社，二○一一年）中冊，卷三八，〈同州奏均田狀〉，頁九九八。

[48]〔元〕脫脫等：《宋史》（北京：中華書局，一九七七年），卷一七四，〈志第一二七·食貨上二〉，頁四二二一。

[49]〔清〕張廷玉等：《明史》，卷七八，〈志第五四·食貨志二〉，頁一八九四—一八九五。

[50]〔清〕張廷玉等：《明史》，卷八一，〈志第五七·食貨志五〉，頁一九七四。

以上由《明史》可知「本色」對「折色」而言；由元稹、《宋史》、《清史稿》，可知「本色」自唐至清指政府原

定要徵收的田賦實物；則「折色」指可以折合銀錢的絹、紬、布、漆等等。

又宋孟元老（約一一〇三—一一四七）《東京夢華錄》卷五「民俗」：

其士農工商，諸行百戶，衣裝各有本色，不敢越外。謂如香鋪裡香人，即頂帽披背；質庫掌事，即著皂

衫角帶不頂帽之類。街市行人，便認得是何色目。❺❷

此「本色」指各行業應穿著之衣裝服飾各有樣式；則服飾含有象徵人物身分之義。

又凌濛初（一五八〇—一六四四）《二刻拍案驚奇》卷十四：

丁惜惜又只顧把說話盤問，見說道，身畔所有剩得不多，衖衖家本色，就不十分親熱得緊了。❺❸

由此可見，「本色」在明代，民間用指某種行業人物的習性的共同模式。

由以上資料可知，「本來的顏色」是「本色」原本的名義，由此而用為百工的「本業」，謂所從事的行業；

進而為行業所應具備的修為，進而為行業所呈現的性情行為；乃至於政府徵收賦稅中用指最基本的米麥而言，

因宋代「士農工商，諸行百戶，衣裝各有本色，不敢越外」，而以各所具服飾之樣式顏色象徵其身分修為。則

「本色」到宋代已引申為所應呈現的模式和所應具備的修為。

2. 「當行」之名義

❺❶ 趙爾巽等：《清史稿》（北京：中華書局，一九七六—一九七七年），〈本紀二十一·穆宗本紀一〉，頁七八四。

❺❷ 〔宋〕孟元老：《東京夢華錄》（上海：古典文學出版社，一九五七年），頁二九。

❺❸ 〔明〕凌濛初著，丁放鳴等標點：《二刻拍案驚奇》（海口：海南出版社，一九九二年），卷一四，〈趙縣君喬送黃柑吳宣教乾償白鏹〉，頁二三二。

其次再看「當行」一詞：

「當行」一詞在宋代就已被應用到文學批評。趙令時（一○六一—一一三四）《侯鯖錄》卷八，「黃魯直小詞」一條云：

> 黃魯直間為小詞，固高妙，然不是當行家語，乃著腔子唱好詩也。❺❹

又南宋吳曾（生卒不詳）《能改齋漫錄》卷十六引晁補之（字無咎，一○五三—一一一○）之語：

> 蘇東坡詞，人謂多不諧音律。居士橫放傑出，自是曲子中縛不住者。黃魯直間作小詞，固高妙，然不是當行家語，乃著腔子唱好詩。❺❺

金王若虛（一一七四—一二四三）《滹南詩話》卷中引晁無咎語：

> 「蘇東坡詞小不諧律呂，蓋橫放傑出，曲子中縛不住者。」其評山谷則曰：「詞固高妙，然不是當行家語，乃著腔子唱好詩耳。」❺❻

又劉克莊（一一八七—一二六九）【水龍吟】詞：

> 讓當行家，勒〈浯西頌〉，草〈淮南詔〉。❺❼

又朱弁（一○八五—一一四四）《曲洧舊聞》卷五：

> 東坡曰：「某雖工於語言，也不是當行家。」❺❽

❺❹〔宋〕趙令時撰，孔凡禮點校：《侯鯖錄》（北京：中華書局，二○○二年），頁二○六。

❺❺〔宋〕吳曾：《能改齋漫錄》（北京：中華書局，一九八五年），頁四○九。

❺❻〔金〕王若虛著，霍松林、胡主佑校點：《滹南詩話》（北京：人民文學出版社，一九六二年），頁七○。

❺❼〔宋〕劉克莊著，辛更儒箋校：《劉克莊集箋校》第一五冊（北京：中華書局，二○一一年），卷一八九，頁七三三三。

這五條資料中的「當行家」，明指為擅長某行業或是某種文藝修為的專家或作家。

又南宋岳珂（一一八三－一二四三）《愧郯錄》卷第十三「京師土木」條：

今世郡縣官府營繕創締，募匠庀役，凡木工率計，在市之樸斲規矩者，雖居楔之技無能逃。平日皆籍其姓名，鱗差以俟命，謂之當行。[59]

則南宋之工匠應官府之差役，亦謂之「當行」，也就是承值其所具之行業，應是引申義。

3. 嚴羽始合「當行」、「本色」論詩

而南宋嚴羽（生卒不詳）《滄浪詩話·詩辨四》則始合「當行」、「本色」論詩：

大抵禪道惟在妙悟，詩道亦在妙悟。且孟襄陽學力下韓退之遠甚，而其詩獨出退之之上者，一味妙悟而已。惟悟乃為當行，乃為本色。[60]

嚴氏以「當行」、「本色」互文，蓋以「當行」指詩人應具之修為，「本色」指詩作應有之品貌。

然而「本色」之用於文學批評，實遠出於「當行」。上文節引之梁劉勰《文心雕龍·通變第二十九》云：

今才穎之士，刻意學文，多略漢篇，師範宋集；雖古今備閱，然近附而遠疏矣。夫青生於藍，絳生於蒨，雖踰本色，不能復化。……故練青濯絳，必歸藍蒨；矯訛翻淺，還宗經誥。斯斟酌乎質文之間，而櫽括乎雅俗之際，可與言通變矣。[61]

〔58〕〔宋〕朱弁：《曲洧舊聞》，收入《全宋筆記》第三編第七冊（鄭州：大象出版社，二〇〇八年），頁四四。

〔59〕〔宋〕岳珂：《愧郯錄》（北京：中華書局，一九八五年），頁一二一。

〔60〕〔宋〕嚴羽撰，郭紹虞校釋：《滄浪詩話詩校釋》（臺北：河洛圖書出版社，一九七九年），頁一〇。

〔61〕〔梁〕劉勰著，周振甫注：《文心雕龍注釋》，頁五六九－五七〇。

劉氏以「漢篇」、「藍薺」之「本色」、「質俗」，相對應於「宋集」、「青絳」之「蹈本色」、「文雅」；可見他所謂的「本色」是指「質俗」而言。

又北宋陳師道（一〇五三─一一〇一）《後山詩話》云：

退之以文為詩，子瞻以詩為詞，如教坊雷大使之舞，雖極天下之工，要非本色。今代詞手，惟秦七、黃九爾，唐諸人不造也。㊷

陳氏以退之「詩」、子瞻「詞」，雷大使「舞」皆不合唐詩、宋詞、宮舞所應具有的品調模樣，所以縱然極天下之工，終究「非本色」。

總結兩宋之前有關「本色」、「當行」的本義和引申義，可知其用於文學批評，「當行」已偏於指稱擅長藝文修為之作家，而「本色」則偏於指稱作品應有之風貌。

(三)以「當行」、「本色」之名義檢驗明人之理論

「當行」之本義既是指稱擅長藝文修為之作家，而批評家與作家，其實應具有同樣之藝文修為；所以「當行」其實也應當是作家和批評家對藝文所應具備的創作和批評之態度與方法。而「本色」之本義既是指稱作品應有之風貌，那麼就曲而言，其實也就是「曲之本質」的總體呈現。倘以此回頭再檢驗上面所舉何良俊等十家，則何良俊旨在論「本色語」，即戲曲之是否「本色」。「本色語」也是「俊語」，要姿媚蘊藉、簡淡可喜。因此他認為懂得用「俊語」來填詞的「作家」，便是「當行家」。所見不免拘泥於一隅，離「本色」、「當行」

第陸章　明清重要曲論述評⋯⋯「當行本色論」、「南北曲異同說」

㊷ 〔宋〕陳師道：《後山詩話》，收入〔清〕何文煥編：《歷代詩話》（北京：中華書局，一九八一年），頁三〇九。

之涵意實偏且遠。

臧懋循則認為「本色」是語言要合乎當地腔口，情節緊湊不枝蔓。又將曲家分作「名家」、「行家」。名家只

要文采爛然即可，行家則要兼具「情詞穩稱」、「關目緊湊」、「音律諧叶」和「摹擬曲盡」四要件。他在時人中，

可以說是把「當行」發揮得最透徹的理論家。

沈璟卻拿「本色語」和「方言」類比，用來指稱白描的俗語；而把懂得「細把音律講」的作家稱作「當

行」。所論也止於「一廂情願」。

而王驥德則將「本色」、「當行」關合論述，他認為「本色」應當在「淺深、濃淡、雅俗之間」用得恰到好

處，而不是過分的「脩綺」或「尚質」。能如此，便是「本色語」、「當行曲」，也才是「曲家語」。能作出「本色

語」的曲家，便是「當行家」。他可以說把「本色語」說得最恰當的人；但論「當行」則未盡得體，其「本色」

也止於「造語」之一偏。

徐復祚則將「當行」、「本色」，「當行本色」、「本色當行」皆用作同義互文，並指音律和造語；淩濛初亦說

「不貴藻麗」為「當行」，又謂其「當行者曰本色」；其見解有如何良俊、徐復祚之視「當行」、「本色」為一體

之兩面，且皆就造語而言。淩氏以元曲「古調」為準繩。而馮夢龍居然把「當行」和「本色」認為「詞家二

種」，亦即是「曲詞的兩種類型」。其所謂「當行」指的是「組織藻繪而不涉於詩賦」，「本色」指的是「常談口

語而不涉於粗俗」，都是指「造語」而言。此數家亦皆流於偏執。

沈德符所謂的「本色」、「當行」，可以看出「本色」是指作品應具的風貌；「當行」是指作家應有的手法。

呂天成可以說與沈德符「英雄所見」，而且論述得更加周到得體。其以「當行」為作法，已顧及關目排場；而以

「本色」單就「填詞」而言，且要講究其「機神情趣」。而祁彪佳之論「本色」認為曲詞之「輕爽穩貼」為戲曲

應具有的精神面貌，此點與沈、呂二家近似，而他竟單以賓白之運用得體為「當行」，未知何所據而云然。

至於李開先等四家：

李開先先將戲曲作家分為曲家與詞家二派，曲家用「本色語」，講求聲口相應、明白易知，當以金元為風範。否則，便是講究藻飾的詞家之曲。

徐渭亦以「本色」為不施文采的白描自然，才是戲曲的「本體正身」，他是對時人崇尚《香囊》之時文氣而發；但如同李開先，都止就語言風格而論。

而王世貞則將本色指向造語之「雄爽疏俊」外，亦兼顧協韻聲情之美妙可詠。但他卻又自相矛盾的認為「本色過多」為曲家之弊，則又似以「本色」為造語之「白描質樸」。可見其於「本色」並非有真知卓見。

湯顯祖則不單講「本色」，而講「真色」，即以「真情」為本色，故能「入人最深」，因之也不在乎語言是否白描。

至此，我們再回顧本文開頭對「本色」、「當行」之本義、引申義的探究，我們知道：其用於文學批評，「本色」應是指稱作品所屬體類應具有的品調風貌；「當行」則應指稱作家對所屬體類應具有的創作修為。

然而從上文對十四位明代曲論家所運用的批評術語「本色」、「當行」、「本色當行」、「當行本色」的分析，可見明人所謂的「本色」、「當行」，其較接近本義和引申義者，除沈德符之論「當行」外，大抵皆以「本色」論戲曲之「造語」；雖然何良俊、王驥德、凌濛初皆把「當行」用來指稱作家，但那也僅在說明能用「本色語」的作家，即為「當行家」。

明人對於「本色」的看法，除了王世貞以「秀麗雄爽」兼聲情之美，湯顯祖以能感人的真情來定位「本色」外，大抵都主張以元人為典範，反對語言的藻麗，以排除《香囊記》對時人的影響。但沈璟以方言俚語為「本

尚，不免落入拊搜牽湊；應當如王驥德在淺深、濃淡、雅俗之間用得恰到好處，為最得體。

至於沈璟以「細把音律講」的作家當作「當行家」，是因為他以格律派領袖自居；祁彪佳單以「賓白運用得體」為當行，卻不免編狹。應當以臧懋循兼具「情詞穩稱」、「關目緊湊」、「音律諧叶」、「摹擬曲盡」四要件最為周延。

小結

可見呂天成《曲品》是有意要執此「十要」以評論南戲、傳奇的。但從《曲品》觀之，他似乎也沒能做到。

但臧氏之論，若比起呂天成《曲品》卷下所記之「南劇十要」，則又瞠乎其後。呂氏云：

我舅祖孫司馬公謂予曰：「凡南劇，第一事要佳，第二要關目好，第三要搬出來好，第四要按宮調、協音律，第五要使人易曉，第六要詞采，第七要善敷衍——淡處做得濃、閑處做得熱鬧，第八要各角色派得勻妥，第九要脫套，第十要合世情、關風化。持此十要，以衡傳奇，靡不當矣。」但今作者輩起，能無集乎大成？十得六七者，便為機璧；十得四五者，亦稱翹楚；十得二三者，即非砥砆。具隻眼者，試共評之。

總此可見，明人論「本色」，就語言而言，真得其宜的，不過一位王驥德；論「當行」，就作家而言，最為周延的，也只一位臧懋循。緣故是明人治學不精嚴，名實未審之前，即隨意生發以為銓衡，因此難免以偏概全，各是其是、各非其非，畢竟如瞎子摸象，攪亂是非，終究不得「真象」。

〔明〕呂天成：《曲品》，《中國古典戲曲論著集成》第六冊，頁二二三。

其實若以「本色」、「當行」、「當行本色」、「本色當行」可以說就是戲曲作品本身所應具有而呈現於外的韻調面貌，雖以王驥德曲詞之「造語」觀念為主，而不止於此；「當行」是指劇作家所應具備的能力修為，雖以臧懋循所論為主，但不止於此。那麼，應當如何才算妥貼周全呢？鄙意認為欲知曲的真「本色」，應當從「曲」的特質說起；而欲知曲所呈現的全面質性，則應從詩詞曲之比較然後乃能得其整體面貌。那麼作為一位曲的「當行家」又當如何呢？那自然是要具備完美的創作和批評之修為。對此，則又引發兩個論題；前者請見本編下文論述，後者則於最後一冊之〔結論編〕將由著者建構其〈評騭戲曲之態度和方法〉。

二、明清「南北曲異同說」述評

中國由於大江天塹所限，地分南北，氣候、風物、人情、習俗等等便有了南北之異，而其由人聲為基礎所產生的歌曲更有明顯的現象。

古人對於南北曲異同之論述，可說相當的「熱門」。有以下二十五家：

胡侍（生卒不詳）《真珠船》卷三 [64]；康海（一四七五—一五四〇）《沜東樂府·序》[65]；張祿（一四八八—一

九一？）《詞林摘豔·南九宮引》[66]；劉良臣（一四八二—一五五一）《西郊野唱引》[67]；楊慎（一四八八—一

[64]〔明〕胡侍：《真珠船》，收入俞為民、孫蓉蓉編：《歷代曲話彙編·明代編》第一集（合肥：黃山書社，二〇〇九年），頁二〇七。

[65]〔明〕康海：《沜東樂府》，收入俞為民、孫蓉蓉編：《歷代曲話彙編·明代編》，第一集，頁二三六。

[66]〔明〕張祿：《詞林摘豔》，收入俞為民、孫蓉蓉編：《歷代曲話彙編·明代編》，第一集，頁二四〇—二四一。

五五九)《詞品・北曲》❻❽；魏良輔（約一五二六—約一五八二）《曲律》〈喬龍谿詞序〉❼⓪；梁辰魚（約一五一九—約一五九〇）《南西廂記》敍❻❾；李開先（一五〇二—一五六八）《南詞敍錄》❼❷；王世貞（一五二六—一五九〇）《曲藻》❼❸；周之標（生卒不詳）《吳歈萃雅・序》❼❹；姚弘宜（生卒不詳）《鶴月瑤笙》敍❼❺；王驥德（一五六〇—一六二三或一六二四）《曲律》〈總論南北曲第二〉、〈雜論第三十九上〉、〈雜論第三十九下〉等❼❻；徐復祚（一五六〇—約一六三〇）《曲論》❼❼；陳所聞（一五九。

❻❼〔明〕劉良臣：〈西郊野唱引〉，《劉鳳川遺書》，收入俞為民、孫蓉蓉編：《歷代曲話彙編・明代編》，第一集，頁二四〇〇—四〇一。

❼⓪〔明〕李開先：〈喬龍谿詞序〉，《李中麓閒居集》，收入俞為民、孫蓉蓉編：《歷代曲話彙編・明代編》，第一集，頁四〇〇—四〇一。

❻❾〔明〕魏良輔：《曲律》，《中國古典戲曲論著集成》第五冊，頁七。

❻❽〔明〕楊慎：《詞品》，收入俞為民、孫蓉蓉編：《歷代曲話彙編・明代編》，第一集，頁二五四。

❼❶〔明〕梁辰魚：《南西廂記》敍，收入俞為民、孫蓉蓉編：《歷代曲話彙編・明代編》，第一集，頁四七五。

❼❷〔明〕徐渭：《南詞敍錄》，《中國古典戲曲論著集成》第三冊，頁二四〇—二四二。

❼❸〔明〕王世貞：《曲藻》，《中國古典戲曲論著集成》第四冊，頁二七。

❼❹〔明〕周之標：《吳歈萃雅》，收入俞為民、孫蓉蓉編：《歷代曲話彙編・明代編》，第二集，頁四一五。

❼❺〔明〕姚弘宜：《鶴月瑤笙》敍，收入俞為民、孫蓉蓉編：《歷代曲話彙編・明代編》，第一集，頁五八四。

❼❻〔明〕王驥德：《曲律》，《中國古典戲曲論著集成》第四冊，頁五六—五七、一四六、一四八、一四九、一五九—一六〇、一八〇。

❼❼〔明〕徐復祚：《曲論》，《中國古典戲曲論著集成》第四冊，頁二四六。

五—一六〇四？》《南宮詞紀·凡例》[78]；呂天成（一五八〇—一六一八）《曲品》[79]；沈寵綏（？—一六四五）《度曲須知·律曲前言》[80]；張琦（約一五八六—？）《衡曲塵譚·作家偶評》[81]；許宇（生卒不詳）《詞林逸響·凡例》[82]；山樓（生卒不詳）〈小令跋〉[83]；徐士俊（一六〇二—一六八二後）《盛明雜劇》序》[84]；笠閣漁翁（一六一〇—一六八〇）《笠閣批評舊戲目》[85]；王德暉（生卒不詳）、徐沅澄（生卒不詳）《顧誤錄·南北曲總說》[86]；姚燮（一八〇五—一八六四）《今樂考證·南北曲》[87]。

由以上所錄二十五家之論南北曲異同，可知看法大抵相同（詳見文後附錄）。多數都從南北地域不同，音聲亦因之受物候感染而懸殊，所謂「燕趙悲歌，吳儂軟語」，其所用語詞，雖然有別，但語義近似，其相對應之詞，如胡侍之「舒雅宏壯」與「淒婉嫵媚」，劉良臣之「剛勁樸實」與「優柔齷齪」，李開先之「舒放雄雅」與

[78] 〔明〕陳所聞：《南宮詞紀》，收入俞為民、孫蓉蓉編：《歷代曲話彙編·明代編》第二集，頁三九三。

[79] 〔明〕呂天成：《曲品》，《中國古典戲曲論著集成》第六冊，頁二〇九。

[80] 〔明〕沈寵綏：《度曲須知》，《中國古典戲曲論著集成》第五冊，頁三一五。

[81] 〔明〕張琦：《衡曲塵譚》，《中國古典戲曲論著集成》第四冊，頁二六八—二六九。

[82] 〔明〕許宇：《詞林逸響》，收入俞為民、孫蓉蓉編：《歷代曲話彙編·明代編》第二集，頁四五九。

[83] 〔明〕山樓：〈小令跋〉，收入俞為民、孫蓉蓉編：《歷代曲話彙編·明代編》第三集，頁七〇〇。

[84] 〔清〕徐士俊：《盛明雜劇》序》，收入俞為民、孫蓉蓉編：《歷代曲話彙編·清代編》第一集，頁一二一—一二二。

[85] 〔清〕笠閣漁翁：《笠閣批評舊戲目》，《中國古典戲曲論著集成》第七冊（北京：中國戲劇出版社，一九五九年），頁三〇九。

[86] 〔清〕王德暉、徐沅澄：《顧誤錄》，《中國古典戲曲論著集成》第九冊（北京：中國戲劇出版社，一九五九年），頁六五。

[87] 〔清〕姚燮：《今樂考證》，《中國古典戲曲論著集成》第十冊（北京：中國戲劇出版社，一九五九年），頁一六—一七。

「淒婉優柔」，徐渭之「北鄙殺伐之音，壯聲狠戾」，姚弘誼之「壯以厲」與「嘽以緩」，王驥德之「北沉雄」與

「南柔婉」，徐復祚之「硬挺直截」與「委婉清揚」，王德暉、徐沅澂之「遒勁」與「圓湛」。也就是說都認為南

北曲一剛一柔，大異其趣。然而竟有康海謂「南詞主激越，其變也為流麗；北曲主慷慨，其變也為樸實。」其

說居然也有潘之恆附和。⑧⑧真不知所謂「激越」與「慷慨」如何分別，又如何產生樸實、流麗之差異。也難怪

王驥德在引述之餘，並不苟同其說。

此外，如張祿論之以聲調入聲之有無，楊慎論之以俗曲鄭衛之音與雅樂士大夫之曲，徐渭論之以北有宮調

南有四聲，王驥德論之以尋根溯源，呂天成論之以南戲北劇體製規律；則稍能旁顧南北曲之其他分野。

而在諸家「南北曲異同說」中，最可注意而論說最為完備且為諸家一再引用的是王世貞，但王氏之說卻與

魏良輔之說相雷同。經著者考述，王氏之說實襲取魏氏之論而整飭其行文而已。

附錄：「南北曲異同說」引文

⑴**胡侍**（生卒不詳）《真珠船》卷三：「北曲音調，大都舒雅宏壯，真能令人手舞足蹈，一唱三嘆。若南曲

則淒婉嫵媚，令人不歡，直顧長康所謂老婢聲耳。故今奏之朝廷郊廟者，純用北曲，不用南曲。」⑧⑨

⑧⑧ 〔明〕潘之恆：《亘史》，收入俞為民、孫蓉蓉編：《歷代曲話彙編‧明代編》，第二集，〈雜篇卷之八〉，「北曲」條：「沂東樂府‧序」云：「（詞曲）其實詩之變也，宋元以來益變益異，遂有南詞北曲之分。然南詞主激越，其變也為流麗；北曲主慷慨，其變也為樸實。惟樸實故聲有矩度而難借，惟流麗故唱得宛轉而易調，此二者詞曲之定分也。」」即完全引用康海《沂東樂府‧序》所言，頁一九九。

⑧⑨ 〔明〕胡侍：《真珠船》，收入俞為民、孫蓉蓉編：《歷代曲話彙編‧明代編》第一集，頁二〇七。

(2)康海（一四七五─一五四○）《沜東樂府·序》：「(詞曲) 其實詩之變也，宋元以來益變益異，遂有南

詞北曲之分。然南詞主激越，其變也為流麗；北曲主慷慨，其變也為樸實。惟樸實故聲有矩度而難借，惟流麗

故唱得宛轉而易調，此二者詞曲之定分也。」⑩

(3)張祿（一四七九─ ？）《詞林摘豔·南九宮引》：「曲分南北，自有樂府來已有之矣。曰南北調者，豈亦

南北人所操之音樂不同，故調亦異耶？然北曲無入聲字，分入聲於三聲。世之人不識此意，乃曰固不厭台（作

者按：疑為「合」字形誤），殊為可笑。若南詞則四聲俱備，今之歌者，或北調誤作入聲，或南詞卻改為平、

上、去者。是此歌之大病，因表而出之。」⑪

(4)劉良臣（一四八二─一五五一）〈西郊野唱引〉：「《西郊野唱》，北樂府者，今所謂金、元曲也。蓋是體

始於金，而盛於元，故云。北方風氣剛勁，人性樸實，詩變之極，而為此音，亦氣機之自然爾。歌唱之餘，真

足以助英夫壯士之氣，而非優柔齷齪者之所知也。正德以來，南詞盛行，遍及邊塞，北曲幾泯，識者謂世變之

一機，而漸邁之。邁之，誠是也。」⑫

(5)楊慎（一四八八─一五五九）《詞品·北曲》：「《南史》蔡仲熊曰：『五音本在中土，故氣韻調平。東

南土氣偏詖，故不能感動木石。』斯誠公言也，近世北曲雖皆鄭、衛之音，然猶古者總章北里之韻，梨園教坊

之調，是可證也。近日多尚海鹽南曲，士大夫稟心房之精，從婉變之習，風靡如一，甚者北土亦移而耽之。更

⑩〔明〕康海：《沜東樂府》，收入俞為民、孫蓉蓉編：《歷代曲話彙編·明代編》第一集，頁二三六。

⑪〔明〕張祿：《詞林摘豔》，收入俞為民、孫蓉蓉編：《歷代曲話彙編·明代編》第一集，頁二四○─二四一。

⑫〔明〕劉良臣：〈西郊野唱引〉，《劉鳳川遺書》，收入俞為民、孫蓉蓉編：《歷代曲話彙編·明代編》第一集，頁二

四九。

數十年，北曲亦失傳矣。白樂天詩：「吳越聲邪無法用，莫教偷入管絃中。」東坡詩：「好把鶯黃記宮樣，莫教絃管作蠻聲。」**93**

(6)魏良輔（約一五二六─約一五八二）《曲律》：「北曲與南曲，大相懸絕，有磨調、絃索調之分。北曲字多而調促，促處見筋，故詞情多而聲情少。南曲字少而調緩，緩處見眼，故詞情少而聲情多。北力在絃索，宜和歌，故氣易粗。南力在磨調，宜獨奏，故氣易弱。近有絃索唱作磨調，又有南曲配入絃索，誠為方底圓蓋，亦以坐中無周郎耳。」**94**

(7)李開先（一五○二─一五六八）〈喬龍谿詞序〉：「北之音調舒放雄雅，南則淒婉優柔，均出於風土之自然，不可強而齊也。故云『北人不歌，南人不曲』。其實歌曲一也，特有舒放雄雅、淒婉優柔之分耳。吳歈、楚些，及套、散、戲文等，皆南也。《康衢》、《擊壤》、《卿雲》、《南風》、《三百篇》，下逮金元套、散、雜劇等，皆北也。」**95**

(8)梁辰魚（一五二○─一五九二）《南西廂記》敘：「樂府變而為詞，詞變而為曲，故曲雖盛於元，而猶以《西廂》壓卷。實甫而下，作者繽紛，其餘不足觀也已。姑蘇李日華氏，翻為南曲，蹈襲句字，割裂詞理，曾列諸眾之末者，豈成其賤工之誚耶！凡曲，北字多而調促，促則辭情多而聲情少；南字少而調緩，緩則辭情少而聲情多。李氏無乃欲便庸人之謳而快里耳之聽也，議者又何足深讓乎？特採存之，以

93 〔明〕楊慎：《詞品》，收入俞為民、孫蓉蓉編：《歷代曲話彙編‧明代編》第一集，頁二五四。

94 〔明〕魏良輔：《曲律》，《中國古典戲曲論著集成》第五冊，頁七。

95 〔明〕李開先：〈喬龍谿詞序〉，《李中麓閒居集》，收入俞為民、孫蓉蓉編：《歷代曲話彙編‧明代編》第一集，頁四

○○─四○一。

成全刻。若曰：毀西子之妝，令習倚門；碎荊山之玉，飾成花勝。繩以擔易，則子誠不得為之解矣。仇池外史梁伯龍題。」⑨

(9)徐渭（一五二一—一五九三）《南詞敘錄》：「今之北曲，蓋遼、金北鄙殺伐之音，壯偉狠戾，武夫馬上之歌，流入中原，遂為民間之日用。宋詞既不可被絃管，南人亦遂尚此，上下風靡，淺俗可嗤。然其間九宮、二十一調，猶唐、宋之遺也，特其止於三聲，而四聲亡滅耳。至南曲，又出北曲下一等，彼以宮調限之，吾不知其何取也。或以則誠『也不尋宮數調』之句為不知律，非也，此正見高公之識。夫南曲本市里之談，即如今吳下【山歌】、北方【山坡羊】，何處求取宮調？必欲宮調，則當取宋之《絕妙詞選》，逐一按出宮商，乃是高見。彼既不能，盡亦姑安於淺近。大家說說可也，奚必南九宮為？

南曲固無宮調，然曲之次第，須用聲相鄰以為一套，其間亦自有類輩，不可亂也。如【黃鶯兒】則繼之以【簇御林】，【畫眉序】則繼之以【滴溜子】之類，自有一定之序，作者觀於舊曲而遵可也。北雖合律，而止於三聲，非復中原先代之正，周德清區區詳訂，不過為胡人傳譜，乃曰《中原音韻》，夏蟲、井蛙之見耳！

胡部自來高於漢音。在唐，龜茲樂譜已出開元梨園之上。今日北曲，宜其高於南曲。

有人酷信北曲，至以伎女南歌為犯禁，愚哉是子！北曲豈誠唐、宋名家之遺？不過出於邊鄙裔夷之偽造耳。夷狄之音可唱，中國村坊之音獨不可唱？原其意，欲強與知音之列，而不探其本，故大言以欺人也。

中原自金、元二虜猖亂之後，胡曲盛行，今惟琴譜僅存古曲。餘若琵琶、箏、笛、阮咸、響鈸（作者按：

〔明〕梁辰魚：《〈南西廂記〉敘》，收入俞為民、孫蓉蓉編：《歷代曲話彙編・明代編》第一集，頁四七五。

⑨

96

即「響盞」之屬，其曲但有【迎仙客】、【朝天子】之類，無一器能存其舊者。至於喇叭、嗩吶之流，并其器皆金、元遺物矣。樂之不講至是哉！⑰

⑽王世貞（一五二六—一五九〇）《曲藻》：「凡曲，北字多而調促，促處見筋；南字少而調緩，緩處見眼，北則辭情多而聲情少，南則辭情少而聲情多。北力在絃，南力在板。北宜和歌，南宜獨奏。北氣易粗，南氣易弱。此吾論曲三昧語。」⑱

⑾周之標（生卒不詳）《吳歈萃雅·序》：「夫歌以詠言，古今并尚，聲惟應律，正變難齊。是以絲竹較肉，孟嘉致美於自然；囀喉激聲，繁欽獨推夫妙伎。曲之興也，其來遠矣。惟地異風殊，人分語別。南方水土和柔，音則清舉而佻巧；北地山川重厚，語則沉濁而鈍訛。譬之涇渭判流，淄澠各味者也。」⑲

⑿姚弘宜（生卒不詳）《鶴月瑤笙》敘：「今之曲實北狄戎馬之音，而金、元之遺致也。按昔有董生者，實首其事，而雜劇、傳奇，往往流籍人間。要以柔綽之風，寫綺靡之語，加深切之思，發豔麗之詞，使人動魄驚心，攄情飛色。顧關、陝、伊、洛，其聲壯以屬，有劍拔弩張之勢；吳、楚、閩、粵，其聲嘽以緩，有偎香倚玉之懷，夫亦風氣使然也。」⑳

⒀王驥德（一五六〇—一六二三或一六二四）對於南北曲不同的風貌也做多方面的探索。他首先在〈總論南北曲第二〉一則裡，考證「曲之有南北，非始今日也」而是自古已然。他接著說：「以辭而論，則宋胡翰所

⑰〔明〕徐渭：《南詞敘錄》，《中國古典戲曲論著集成》第三冊，頁二四〇—二四二。

⑱〔明〕王世貞，《曲藻》，《中國古典戲曲論著集成》第四冊，頁二七。

⑲〔明〕周之標：《吳歈萃雅》，收入俞為民、孫蓉蓉編：《歷代曲話彙編·明代編》第二集，頁四一五。

⑳〔明〕姚弘宜：《鶴月瑤笙》敘，收入俞為民、孫蓉蓉編：《歷代曲話彙編·明代編》第一集，頁五八四。

謂：晉之東，其辭變為南、北；南音多豔曲，北俗雜胡戎。以地而論，則吳萊氏所謂：晉、宋、六代以降，南朝之樂，多用吳音；北國之樂，僅襲夷虜。以聲而論，則關中康德涵所謂：南詞主激越，其變也為流麗；北曲主忼慨，其變也為樸實。惟樸實故聲有矩度而難借，惟流麗故唱得宛轉而易調。吳郡王元美謂：南、北二曲，譬之同一師承，而頓、漸分教；俱為國臣，而文、武異科。北主勁切雄麗，南主清峭柔遠。北字多而調促，促處見筋；南字少而調緩，緩處見眼。北氣易粗，南氣易弱。此其大較。康，北人，故差易南調，似不如王論為確。北力在絃，南力在板。北宜和歌，南宜獨奏。北氣易粗，南氣易弱。此其大較。康，北人，故差易南調，似不如王論為確。」（頁五六—五七）這段話引述諸家言論從各方面說明南北曲的異同，其中尤以王元美之說最為中肯，但王氏之論，其實原本魏良輔《曲律》，只是稍異字句而已。

伯良在〈雜論第三十九上〉中，也屢次談到自己對於南北曲異同的見解，他說：「南、北二調，天若限之。北之沉雄，南之柔婉，可畫地而知也。北人工篇章，南人工句字。工篇章，故以氣骨勝；工句字，故以色澤勝。」（頁一四六）又〈雜論第三十九下〉云：「北劇之於南戲，故自不同。北詞連篇，南詞獨限。北詞如沙場走馬，馳騁自由；南詞如揖遜賓筵，折旋有度。連篇而蕪蔓，獨限而踢蹐，均非高手。韓淮陰之多多益善，岳武穆之五百騎破兀朮十萬眾，存乎其人而已。」（頁一五九—一六〇）這是伯良心領神會之言，所謂「北詞連篇」、「南詞獨限」，確係不易之論。此外他又認為：「南、北二曲，用字不得相混。」「北曲方言時用，而南曲不得用。」「南曲之必用南韻也，猶北曲之必用北韻也；亦由丈夫之必冠幘而婦人之必笄珥也。」¹⁰¹也都道出了南北曲因「土氣」不同所產生的差異。

〔明〕王驥德：《曲律》，《中國古典戲曲論著集成》第四冊，頁一四八、一八〇。

不止如此，連通俗小曲，也有南北之分。「北人尚餘天巧，今所流傳〈打棗竿〉諸小曲，有妙入神品者；南人苦學之，決不能入。蓋北之〈打棗竿〉，與吳人之山歌，不必文士，皆北里之俠，或閭閻之秀，以無意得之，猶詩《鄭》、《衛》諸風，脩《大雅》者反不能作也。」（頁一四九）他把北方的〈打棗竿〉諸小曲和南方的山歌拿來和《詩經》的鄭衛之風相提並論，這種見解不止超越時人，也可見「曲」在他心目中的地位。⓲

⑭徐復祚（一五六○─一六三○或略後）《曲論》：「我吳音宜幼女清歌按拍，故南曲委婉清揚；北音宜將軍鐵板歌『大江東去』，故北曲硬挺直截。今學士大夫凡為文章、騷、賦、銘、誄、詩、詞，所斤斤奉若三尺，不敢一字相假者，非沈約《四聲韻》乎？其金、元詞曲、傳奇、樂府，始宗周德清《中原音韻》，特作詞人與歌工集之耳，學士大夫不知也。……大率吾輩為唐律、絕句，自應用唐韻，為古體，自應用古韻；若夫作曲，則斷當從《中原音韻》，一入沈約四聲，如前所拈出數處，不但歌者棘喉，聽者亦自逆耳。」

⑮陳所聞（一五六五─一六○四？）《南宮詞紀·凡例》：「北曲盛於金、元，南曲盛於國朝，南曲實北曲之變也。律呂、宮調、對偶格式，及諸名家品詞大旨，具載《北紀》，茲不復贅。」⓳

⑯呂天成（一五八○─一六一八）《曲品》：「自昔伶人傳習，樂府遞興。爨段初翻，院本繼出；金元創名雜劇，國初沿作傳奇。雜劇北音，傳奇南調。雜劇折惟四，唱惟一人；傳奇折數多，唱必勻派。雜劇但摭一事顛末，其境促；傳奇備述一人始終，其味長。無雜劇則斬開傳奇之門？非傳奇則未暢雜劇之趣也。傳奇既盛，雜劇寖衰，北里之管絃播而不遠，南方之鼓吹簇而彌喧。」⓴

⑩⑪

〔明〕徐復祚：《曲論》，《中國古典戲曲論著集成》第四冊，頁二四六。

〔明〕陳所聞：《南宮詞紀》，收入俞為民、孫蓉蓉編：《歷代曲話彙編·明代編》第二集，頁三九三。

(17)沈寵綏（？—一六四五）《度曲須知・律曲前言》：「北曲以遒勁為主，南曲以宛轉為主。北曲字多而調促，促處見筋，詞情多而聲情少；南曲字少而調緩，緩處見眼，詞情少而聲情多，故有磨腔絃索之分焉。」[105]

(18)張琦（約一五八六—？）《衡曲塵譚・作家偶評》：「自金、元入中國，所用胡樂，嘈雜緩急之間，詞不能按，乃更為新聲以媚之，作家如貫酸齋、馬東籬輩，咸富於學，兼喜聲律，擅一代之長，昔稱『宋詞』、『元曲』，非虛語也。大抵北主勁切雄壯，南主清峭柔脆。北字多而調促，促處見筋；南字少而調緩，緩處見眼。各有三昧，難以淺窺，譬之同一師承，而頓、漸分受，不可同日語也，乃製曲者往往南襲北辭，殊為可笑。」[106]

(19)許宇（生卒不詳）《詞林逸響・凡例》：「南詞雖由北曲而變，然簫管獨與南詞合調，則廣收博採，大半用南，間附北曲之最傳者，亦云絃索不可變焉耳。」[107]

(20)山樓（生卒不詳）《小令跋》：「東坡所謂『近卻作得小詞，令東州壯士抵掌頓足以為節』者，其『大江東去」乎？後人好吹，以為失辭之體。然柳七郎風味，固不可聰明迫脅得也。屠赤水宜於南，不宜於北；湯若士宜於北，不宜於南。南北之不可兼，亦猶秦越人之不必相語耳。要之唐伯虎乞食蕭寺，發響過雲；倘但制科七牘，共寂寞桃花庵矣。琅邪都會齊區，名滿天下，料必有奇響異韻與大海相激搏，八十頂大頭巾，恐竹箭不足盡東南也。」[108]

[104]〔明〕呂天成：《曲品》，《中國古典戲曲論著集成》第六冊，頁二〇九。

[105]〔明〕沈寵綏：《度曲須知》，《中國古典戲曲論著集成》第五冊，頁三一五。

[106]〔明〕張琦：《衡曲塵譚》，《中國古典戲曲論著集成》第四冊，頁二六八—二六九。

[107]〔明〕許宇：《詞林逸響》，收入俞為民、孫蓉蓉編：《歷代曲話彙編・明代編》第二集，頁四五九。

氣陽，則流於嘽諧慢易，寬裕肉好而為南；氣陰，則流於嘽殺猛起，奮末廣賁而為北。聲音之道，接於隱微，信哉！今之所謂南者，皆風流自賞者之所為也；今之所謂北者，皆牢騷骯髒，不得於時者之所為也。」[108]

(21)、徐士俊（一六〇二—一六八二後）《盛明雜劇》序）：「余俯仰詞壇，大約元人傳十之七，明人傳十之三；元人歌寡而曲繁，明人歌存而曲佚。」[109]

(22)、笠閣漁翁（一六一〇—一六八〇）《笠閣批評舊戲目》：「《拜月》、《荊釵》，元之南曲也。北音為曲，南音為歌。北人不歌，南人不曲。北力在弦，南力在板。南便獨奏，北便和歌。北氣易粗，南氣易弱。北字多而調促，促處見筋；南字少而調緩，緩處見眼。北舞情多而聲情少，南舞情少而聲情多。」[110]

(23)、(24)、王德暉、徐沅澂（二人生卒不詳，一八五一年相識合著該書）《顧誤錄‧南北曲總說》：「曲源肇自《三百篇》，《國風》、《雅》、《頌》，變為五言七言，詩詞樂章，化為南歌北劇。自元以填詞制科，詞章既夥，演唱尤工，往代未之踰也。迨至世換聲移，風氣所變，北化為南。蓋詞章既南，則凡腔調與字面皆南，韻則遵洪武，而兼祖中州。腔則有海鹽、義烏、弋陽、青陽、四平、樂平、太平之分派。嘉隆間，有豫章魏良輔，憤南曲之陋，別開堂奧，謂之「水磨腔」，「冷板曲」，絕非戲場聲口；腔名「崑腔」，曲名「時曲」，歌者宗之，於今為烈。至北曲之被絃索，始於金人完顏，勝於妻東，然巧於彈頭，未免疎於字面，而又弦繁調促，向來絕鮮名家。邇來詞人頗懲紕謬，聲聲析調，務本《中原》各韻，於是絃索之曲，始得於南曲並稱盛軌。於今為初學淺言之：南曲務遵《洪武正韻》，字面庶無遺憾。唱法北曲以遒勁為主，南曲以圓湛為主。

[108] 〔明〕山樓：〈小令跋〉，收入俞為民、孫蓉蓉編：《歷代曲話彙編‧明代編》第三集，頁七〇〇。

[109] 〔清〕徐士俊：《盛明雜劇》序），收入俞為民、孫蓉蓉編：《歷代曲話彙編‧清代編》第一集，頁一一一—一一二。

[110] 〔清〕笠閣漁翁：《笠閣批評舊戲目》，《中國古典戲曲論著集成》第七冊，頁三〇九。

(25) **姚燮**（一八〇五—一八六四）《今樂考證·南北曲》:「王驥德云:『曲之有南、北,非始今日也。關西胡鴻臚侍《珍珠船》引劉勰《文心雕龍》,謂:塗山歌於「候人」,始為南音;有娀謠於「飛燕」,始為北聲;及夏甲為東,殷整為西。古四方皆有音,而今歌曲但統為南、北,如擊壤、康衢、卿雲、南風,詩之二南,漢之樂府,下逮關、鄭、白、馬之撰,詞有雅、鄭,皆北音也;孺子夜、歡聞、前溪、阿子等曲屬吳,以石城、烏栖、估客、莫愁等曲屬西。蓋吳音故統東南;而西曲則後之,人概目為北音矣。以辭而論,則宋胡翰所謂:晉之東去,辭變為南、北;南音多豔曲,北俗雜胡戎。以地而論,則關中康德涵所謂:南辭主激越,其變也為流麗;北曲主忼慨,其變也為朴實。故聲有矩度而難借;惟流麗,故唱得宛轉而易調。吳郡王元美謂:南、北二曲,譬之同一師承,而頓、漸分教;俱為國臣,而文、武異科。北主勁切雄麗,南主清峭柔遠。北字多而調促,促處見筋;南字少而調緩,緩處見眼。北辭情少而聲情多,南聲情少而辭情多。北力在絃,南力在板。北宜和歌,南宜獨奏。北氣易粗,南氣易弱。此其大較。康北人,故差易南調,似不如王論為碻。』」[111]

子夜、歡聞、前溪、阿子等曲屬吳,以石城、烏栖、估客、莫愁等曲屬西。蓋吳音故統東南;而西曲則後之,人概目為北音矣。以辭而論,則宋胡翰所謂:晉之東去,辭變為南、北;南音多豔曲,北俗雜胡戎。以地而論,則關中康德涵所謂:南辭主激越,其變也為流麗;北曲主忼慨,其變也為朴實。故聲有矩度而難借;惟流麗,故唱得宛轉而易調。吳郡王元美謂:南、北二曲,譬之同一師承,而頓、漸分教;俱為國臣,而文、武異科。北主勁切雄麗,南主清峭柔遠。北字多而調促,促處見筋;南字少而調緩,緩處見眼。北辭情少而聲情多,南聲情少而辭情多。北力在絃,南力在板。北宜和歌,南宜獨奏。北氣易粗,南氣易弱。此其大較。康北人,故差易南調,似不如王論為碻。』」[112]

北曲字多而調促,促處見筋,詞情多而聲情少;南曲字少而調緩,緩處見眼,詞情少而聲情多,故有磨腔、絃索之分焉。至於南曲用五音,北曲多變宮、變徵。南曲多連,北曲多斷。南曲有定板,北曲多底板。南曲多於正字落板,而襯字亦少。北曲襯字甚多,皆可一望而知者也。」[111]

⑪ 〔清〕王德暉、徐沅澂:《顧誤錄》,《中國古典戲曲論著集成》第九冊,頁六五。

⑫ 〔清〕姚燮:《今樂考證》,《中國古典戲曲論著集成》第十冊,頁一六—一七。

第柒章　明清重要曲論述評：「戲曲腳色說」

引言

對於戲曲腳色的探討，著者曾就歷代劇種參軍戲、宋金雜劇院本、金元明南曲戲文、金元明北曲雜劇、明清傳奇、南雜劇、清亂彈皮黃，蒐羅其與腳色相關之文獻，分析腳色在劇本演出之種種現象，作全面性之總體觀照，分綱設目，首釋「腳色」之名義，次釋生旦淨末丑雜各門腳色命名之由來及其淵源，以此寫成《中國古典戲劇腳色概說》❶，凡四萬餘言，四十年來見解仍舊。

細繹其中，明清人主要從三個面向加以論述：一是解釋腳色命名的由來，二是論證腳色的源流，三是說明腳色所具備的技藝。雖然出語不免荒謬可笑，論證更粗疏簡略；但其間也偶有靈光乍現，提供我們進一步考索的啟示和方向，以此做為本章前三節。綜觀明清劇壇之盛況，從體製劇種邁向腔調劇種的孳乳派生，是以本章第四節歸納明清重要劇種及劇本宮譜，以見各門腳色分化之原理及其與劇藝之結合，第五節歸納為腳色在劇種

❶　曾永義：《中國古典戲劇腳色概說》，《國立編譯館館刊》第六卷第一期（一九七七年六月），頁一三五～一六五。

一、明清「戲曲腳色」之命名由來

推移衍變中可注意之十一點現象，最後論及腳色在戲曲排場藝術中之運用。

解釋腳色命名之由來的，可以大別為五個類型：一是以禽獸名釋腳色，如《太和正音譜》、《堅瓠集》；二是認為腳色名義乃顛倒而無實，如《少室山房筆叢》；三是以為腳色之名本市井口語，不必探求，如《猥談》；四是從腳色名目的音義予以探求，如《南詞敍錄》、《梨園原》、《懷鉛錄》；五是從古籍探其根源，如《顧曲雜言》、《西崑片羽》。茲分類引述其語，並略加按語。

(一)以禽獸名釋腳色

《太和正音譜》云：

丹丘先生曰：「雜劇院本，皆有正末、付末、狙、孤、靚、鴇、猱、捷譏、引戲九色之名。」孰不知其名，亦有所出。予今書於譜內，以遺後之好事焉。……

正末：當場男子謂之「末」。末，指事也；俗謂之「末泥」。

付末：古謂「蒼鶻」，故可以撲「靚」者。「靚」謂狐也；如鶻之可以擊狐，故「付末」執榼瓜以撲「靚」是也。

狙：當場之妓曰「狙」。「狙」，猿之雌也；名曰「猵狙」，其性好淫，俗呼「旦」，非也。

孤：當場粧官者。

靚：付粉墨者謂之「靚」，獻笑供諂者也。古謂「參軍」。書語稱狐為「田參軍」，故「付末」稱「蒼鶻」

者以能擊狐者也。靚，粉白黛綠謂之「靚粧」，故曰「粧靚色」。呼為「淨」，非也。

鶻：妓女之老者曰「鶻」。鶻似雁而大，無後趾，虎文；喜淫而無厭，諸鳥求之即就，俗呼為「獨豹」。

今人稱鶻者是也。

猱：猱，猿屬，貪獸也。喜食虎肝腦。虎見而愛之，負其背，而取虱遺其首，即

死；求其腦肝腸而食之。古人取喻虎，譬如少年喜而愛其色，彼如猱也，誘而貪其財，故至子弟喪身敗

業是也。

捷譏：古謂之「滑稽」。院本中便捷譏謔者是也。俳優稱為「樂官」。

引戲：院本中「狙」也。❷

姚燮《今樂考證》引翟灝云：

《堅瓠集》謂：「《樂記·注》：『優俳雜戲，如獼猴之狀。』乃知生，狙也；旦，狙也，《莊子》：『援

狝狙以為雌』；淨，猙也，《廣韻》：『似豹，一角，五尾』；丑，狃也，《廣韻》：『犬性驕』；謂俳

優如獸，所謂『獶雜子女』也。」❸

按：《太和正音譜》所舉的「九色之名」乃揉雜院本和雜劇的腳色。杜善夫〈莊家不識勾欄〉般涉調【耍孩兒】

套有云：「前截兒院本調風月，背後么末敷演劉耍和。」❹所云「么末」即元雜劇在金元之際的俗稱。可見杜

❹〔金元〕杜仁傑：〈莊家不識勾欄〉，曾永義編撰：《蒙元的新詩——元人散曲》，頁一八二。

❸〔清〕姚燮：《今樂考證》，《中國古典戲曲論著集成》第一〇冊，頁一四。

❷〔明〕朱權：《太和正音譜》，《中國古典戲曲論著集成》第三冊，頁五三—五四。

氏述元代演劇情況乃院本、雜劇同臺前後場並演，故《正音譜》述腳色有院本、雜劇揉雜之現象。所記「九色」，只有正末、付末、狚（旦）、靚（淨）四色是腳色專稱，其餘孤、鴇、猱、捷譏、引戲，皆為俗稱，並未發展成為正式腳色。因為古典戲劇皆腳色專稱與俗稱並用，自宋雜劇以迄清皮黃莫不如此，故「九色」之名亦兩相混雜。所云「末，指事也；俗謂之末泥」。蓋本《夢粱錄》卷二十「妓樂」條所云「末泥色主張」❺而來。

「靚」古稱參軍；付末古稱蒼鶻，可以扑靚；則本陶宗儀《輟耕錄》卷二十五「院本名目」條之語。❻「鴇、猱」列為腳色俗稱，僅見《太和正音譜》。「孤」為當場粧官者，驗之元雜劇誠然。「捷譏」湯式《筆花集》作捷劇❼，當是音近異寫。孫楷第《捷譏引戲》文中說明捷譏應是「節級」之訛，其「職務在于鋪關串目，當場導引啟發以成笑柄」。❽按周憲王《誠齋雜劇·復落娼》【混江龍】曲云：「捷譏的辦官員，穿靴戴帽；付淨的取歡笑，抹土搽灰。」❾則已由俗稱轉為腳色專稱。至於以「引戲」為「院本中狚」，未知何所據而云然。其與《堅瓠集》皆以禽獸名釋腳色，蓋緣對於伶人之輕視，難免偏見，自然不足為憑。《正音譜》解釋腳色，惟一可以發人深省的是「付粉墨者謂之靚」，以「靚」代「淨」，使我們想到唐代的「參軍」色變到宋代，可能取與其切音相近的「靚」字，並且兼取其義，以見此腳色扮飾之特徵，後來又由「靚」而訛成同音的「淨」字。

❺〔宋〕吳自牧：《夢粱錄》（上海：古典文學出版社，一九五七年），卷二〇，「妓樂」條，頁三〇九。

❻〔元〕陶宗儀：《南村輟耕錄》（北京：中華書局，一九九七年），頁三〇六—三一六。

❼〔元明〕湯式：《筆花集》，收入俞為民、孫蓉蓉編：《歷代曲話彙編·明代編》第一集，頁三。

❽孫楷第：《捷機引戲》，收入孫楷第《滄州集》（北京：中華書局，二〇〇九年），頁二三一。

❾〔明〕朱有燉：《復落娼》，收入吳梅輯錄：《奢摩他室曲叢》第二集第三冊（上海：商務印書館，一九二八年據上海涵芬樓印行宣德憲藩本校印），頁一。

(二)腳色名義顛倒而無實

此說僅見胡應麟《少室山房筆叢》：

凡傳奇以戲文為稱也。亡往而非戲也。故其事欲謬悠而亡根也。其名欲顛倒而亡實也。反是而求其當焉，非戲也。故曲欲熟而命以生也，婦宜夜而命以旦也，開場始事而命以末也，塗污不潔而命以淨也，凡此咸以顛倒其名也。

其小注云：

古無外與丑，蓋丑即副淨，外即副末也。❿

按：胡氏之說巧黠詭辯。殊無根據；其所謂「末」亦僅能釋南戲傳奇之現象，而與元雜劇無涉。他對於「外」與「丑」無法用「顛倒而亡實」的準則附會，便只好以「古無外與丑」做遁辭。

(三)腳色之名本市語

此說僅見祝允明《猥談》：

生、淨、旦、末等名，有謂反其事而稱，又或托之唐莊宗，皆繆云也。此本金元閭閻談吐，所謂鶻伶聲嗽，今所謂市語也。生即男子，旦曰妝旦色，淨曰淨兒，末曰末泥，孤乃官人，即其土音，何義理之有！

《太和譜》略言之，詞曲中用土語何限，亦有聚為書者，一覽可知。⓫

❿〔明〕胡應麟：《少室山房筆叢》（北京：中華書局，一九五九年），卷四一，〈辛部・莊嶽委談下〉，頁五五六。

⓫〔明〕祝允明：《猥談》，收入俞為民、孫蓉蓉編：《歷代曲話彙編·明代編》第一集，頁二二六。

按：祝氏之說除「生即男子」、「孤乃官人」為得其實義外，其餘旦、淨、末泥皆嫌草率，於腳色名義其實未作詮釋。但是他說：「此本金元闤闠談吐，所謂鶻伶聲嗽，今所謂市語也。」對於腳色名目的根源卻說得很中肯，這是我們探索腳色命名由來的重要線索。不過若因此即謂「即其土音，何義理之有」，則又嫌含混輕忽，欠缺進一步研究的精神。

(四)腳色名義直從其音義求之

徐渭《南詞敘錄》云：

生：即男子之稱。史有董生、魯生，樂府有劉生之屬。

旦：宋伎上場，皆以樂器之類置藍中，擔之以出，號曰「花擔」。今陝西猶然。後省文為「旦」。或曰：「小獸能殺虎，如伎以小物害人也。」未必然。

外：生之外又一生也，或謂之小生。外旦、小外，後人益之。

貼：旦之外貼一旦也。

丑：以粉墨塗面，其形甚醜。今省文作「丑」。

淨：此字不可解。或曰：「其面不淨，故反言之。」予意：即古「參軍」二字，合而訛之耳。優中最尊。

末：優中之少者為之，故居其末。手執搕爪。起於後唐莊宗。古謂之蒼鶻，言能擊物也。北劇不然：生曰末泥，亦曰正末；外曰孛老；末曰外；淨曰侏，亦曰淨，亦曰邦老；老旦曰卜兒（外兒也）。省文作卜；其他或直稱名。⑫

《梨園原》「王大梁詳論角色」條云：

角色者，言其本角之物色也。生者，主也，凡一劇由主而起，一軼之事在其主終始，故曰生。旦者，乃於寅刻之先，以男扮女，是男非男，似女非女，見時不能分，因其扮粧時在天甫黎明，故曰旦。丑者，即醜字，言其醜陋匪人所及，撮科打諢，醜態百出，故曰丑。淨者，靜也，言其鬧中取靜，靜中取鬧，故曰淨。外者，以外姓人有尊崇之色者，故曰外。老旦，其所司母、姑、乳婆，亦應於黎明扮粧，老少雖不同，以其男女則一也，故曰老旦。末者，道始末也，先出場述其家門，言其始末，故曰末。小生或作主之子姪，或作良朋故舊，或作少年英雄，或作浪蕩子弟，故曰小生。小旦或作侍妾，或養女，或娼妓，或不貞之婦，故曰小旦。貼旦，即副旦也。凡男女角色，既粧何等人，即當作何等人自居。喜、怒、哀、樂、離、合、悲、歡，皆須出於己衷，則能使看者觸目動情，始為現身說法，可以化善懲惡，非取其虛戈作戲，為嬉戲也。[13]

姚燮《今樂考證‧緣起》「部色」論引王棠云：

《懷鉛錄》云：「古梨園傳粉墨者，謂之參軍，亦謂之靚。靚，音靜。《廣韻》：「靚，粧飾也。」今傳粉墨謂之淨，蓋「靚」之訛也。扮婦人謂之「狚」，音「旦」，又音「達」，又與「獺」通。《南華經》云：「獶猵狚以為妻。」東廣微云：「獶以獺為婦。」蓋喻婦人意，遂省作「旦」也。蒼鶻謂之「末」者，末，北方國名。《周禮》：「四夷之樂有韎」，〈東都賦〉云：「僸佅兜離，罔不畢集。」蓋優人作外國粧束者也。一曰「末泥」，蓋倡家隱語，如爆炭、崖公之類，省作末。……今之丑腳，蓋鈕元子之

⑫〔明〕徐渭：《南詞敘錄》，《中國古典戲曲論著集成》第三冊，頁二四五—二四六。

⑬〔清〕黃旛綽：《梨園原》，《中國古典戲曲論著集成》第九冊，頁一〇—一一。

按：徐氏釋生、貼、外，蓋得其實。唯「外」，《元刊雜劇三十種》有外末、外旦、外淨，可見「外」原來不單

主「末」，更不單主「生」，但《元曲選》之「外」，則本就「外末」而言，徐氏因為以傳奇之「生」，擬雜劇之

「末」，故云「外，生之外又一生也。」「外」之地位，在傳奇之中雖有逐漸成為扮飾老漢腳色的趨向，但有時

亦扮飾青年男子，其情形有如小生所扮飾之人物老少均可，稱「外」，稱「小生」而言，也就

是它們在「生行」中的地位都是次於「正生」的，所以徐氏乃有「外或謂之小生」之語，這句話雖然有理或可通，

但其實「小生」是對「正生」而言，而「外」原來則是對「正末」而言的。又徐氏以「淨」為「古參軍二字，

合而訛之耳」，此說為蔗畊道人《西崑片羽》與王國維《古劇腳色考》所取，就「淨」得名之由，實予我們以很

大的啟示。至其釋旦、丑、末之說，皆難於教人首肯。如以「花擔」之「擔」（担）字省文為「旦」，「末」

《武林舊事》「官本雜劇」中之「姐」了；以其形甚醜屬「丑」，則「粉墨塗面」，醜之又甚者尚有「淨」，則無以釋

為優中之少者，更非事實。而「外曰孛老；末曰外……」諸語更混亂腳色之專稱與劇中人物之身分為一談。凡

此皆不足供吾人採擷。

〔省文。〕⑭

王大梁「詳論」之「角色」名義，更極盡牽強附會之能事，略而不觀可也。

《懷鉛錄》所論，以「靚」釋「淨」為可取，已見前文；又以「丑」為「鈕（應作紐）元子」之省文，蓋

得其實。按耐得翁《都城紀勝‧瓦舍眾伎》條云：

⑭〔清〕姚燮：《今樂考證》，《中國古典戲曲論著集成》第一〇冊，頁一二三。

雜扮，或名雜旺，又名紐元子，又名技和；乃雜劇之散段。在京師時，村人罕得入城，遂撰此端，多是

借裝為山東河北村人以資笑。❶

《夢粱錄》卷二十「妓樂」條大致相同❶，《都城紀勝》所云「雜旺」當作「雜班」，「技和」當作「拔和」。今人胡忌《宋金雜劇考》「雜扮研究」，考釋「丑」當為「紐元子」之「紐」的省文。至於《懷鉛錄》之釋「旦」、「末」，亦以附會為多，難於教人信服。

(五)從古籍探尋腳色名義之由

沈德符《顧曲雜言》云：

> 自北劇興，名男為正末，女曰旦兒。相傳入於南劇，雖稍有更易，而旦之名不改，竟不曉何義。今觀《遼史‧樂志》：「大樂有七聲，謂之七旦。」凡一旦，管一調，如正宮、越調、大食、中呂之屬。此外又有四旦二十八調，不用黍律，以琵琶叶之。所謂旦，乃司樂之總名，以故金、元相傳，遂命歌妓領之，因以作雜劇。流傳至今，旦皆以娼女充之，無則以優之少者假扮，漸遠而失其真耳。大食，今曲譜中訛作大石，因有小石調配之，非其初矣。元人云：「雜劇中用四人：曰末泥色，主；引戲，分付；曰副淨色，發喬；曰副末色，主打諢；又或一人裝孤老。」而旦獨無管色，益知旦為管調，如教坊之部頭、色長矣。❶

任訥《曲海揚波》卷六引蔗畊道人《西崑片羽》云：

❶ 〔宋〕耐得翁：《都城紀勝》（上海：古典文學出版社，一九五七年），「瓦舍眾伎」條，頁九七。
❶ 〔宋〕吳自牧：《夢粱錄》，卷二〇，「妓樂」條，頁三〇九。
❶ 〔明〕沈德符：《顧曲雜言》，《中國古典戲曲論著集成》第四冊，頁二一六。

以崑曲論，角色名目繁多，然大別之，曰末、曰淨、曰生、曰旦、曰丑。而末有副末，淨有副淨，生有老生、官生、巾生、二生，旦有老旦、正旦、搭旦、小旦、貼旦，而丑則一耳。然細究此種名目，何所取義，以昉自何時，而談者輒數典忘祖。間一二點者，故作滑稽遁辭，藉以塞人詰質之門。其言曰：劇中角色之名目，其取義適皆相反（義案：指胡應麟之說）。……此等註釋，絕無根據，識者固早知命名之初，決無如此譾陋。分明不學無術之徒，乘雅樂之淪亡，故作無稽之言，藉以欺世耳。不才以讀書獵涉所得，詮釋各種角色名目之訓詁，或較諸上述無稽之言，稍為有當。

按宋元當日開演戲劇時，往往以各種雜劇競技，及魚龍曼衍之舞，相間並作。在演劇之先，必有競舞，備作各種邊塞胡人、珍禽奇獸，怪誕謔浪舞態。迨及舞罷，則繼以演劇，而以舞末劇前，例有一種人物，喬裝出場，說明演劇旨趣，此種角色，名之曰舞末，或稱末泥，又稱末尼。故末者，舞末也。換言之，即劇頭也。蓋藉此角色，引起以下演劇情節之謂也。明人因之，故作長篇傳奇、院本時，開頭必有末角上場，說明演那朝故事，那本傳奇。其所以如此者，蓋藉以表明所演情節，係取古人實事而譜之，並非憑空杜撰也。

淨字為參軍二字之別音。或曰：「二人相爭之謂也，故字應從二、從爭。」按古時有參軍戲，又稱弄參軍，其戲始於唐代。當時有漢館陶令石耽，有贓犯，應議罪。然和帝惜其才，欲免之，每居宴樂，令耽衣白衣，命優人侮弄以辱之。期年，乃釋。後耽授參軍職，故稱是戲為弄參軍。而後世每逢此等之謔浪遊戲，而劇中人喬裝假官，做作癡呆，以受人侮弄，而取悅觀者之劇，統名之曰參軍戲。而參軍之對手腳色，則為蒼鶻，其義蓋為官吏之從人，即蒼頭也。演劇時，參軍主裝呆，蒼鶻主打諢，猶後世副淨與小丑，配搭而成趣劇也。故淨之一字，詮定為參軍之促音，即二字促呼成音，反切而成一字之謂也。迨及

後世，因蒼鶻為參軍之副，故稱副淨。一說謂由二人相爭論，引出打諢發笑之語，以娛觀者。然非貫通

前說，則後說仍難使人索解也。

生為劇中正派男子之通稱，而以年齡之長幼為別。然在元人當時雜劇中，角色只有孤而無生。蓋孤者，

裝孤之簡稱，其意蓋表明帝王卿相自況之語，往往稱孤道寡。而裝孤者，由伶人喬裝帝王卿相，以出演

於場上耳。久而久之，漸知孤字之稱謂，殊不足以包括諸種男角，而以生字代之。蓋士人由求學而至入

仕，而位列三臺卿相，無不出於科舉一途，即武人亦有武科。故推究劇中人之本分，凡正派男子，其出

身無非生也。漸至帝王，亦以生角充之。因是裝孤二字，遂不復見於今日矣。⑱

按：王國維《古劇腳色考》謂沈氏釋旦之說：「全無根據，其覽解《遼志》，又大可驚異也。《遼志》所謂婆陀

力旦、雞識旦、沙識旦、沙侯加濫旦者，皆聲之名，猶言宮聲、商聲、角聲、羽聲也。楊氏謂為司樂之總名，

殊屬杜撰。且旦之名，豈獨始見于《遼志》而已。《隋書·音樂志》已有之。《隋志》云：蘇祗婆父在西域，稱

為知音，代相傳習，調有七種，以其七調，勘校七聲，冥若合符。一曰婆陀力，華言平聲，即宮聲也。（中略）

就此七調，又有五旦之名，旦作七調，以華言譯之，旦者則調均也。其聲亦應黃鍾、大簇、林鍾、南呂、姑洗，

五均已外，七律更無調聲。以此觀之，則《隋志》所謂旦，即《隋志》所謂聲。《隋志》之旦，以律呂緯之，隋

唐以來之燕樂二十八調是也。此點雖異，而其以旦統調則所同也。核此二解，都非司樂之名；即使旦之名果出

于遼，則或由婦人之聲多用四旦中之某旦，而婆陀力旦、雞識旦之名，本為雅言，伶人所不能解，故後略稱旦

耳。此想像之說，或較楊說為通。」靜安先生批駁之語乃針對楊恩壽《詞餘叢話》卷一之說，而楊氏之說其實

⑱ 任中敏：《曲海揚波》，收入王小盾等主編：《任中敏文集》之《新曲苑》附錄，頁八二六—八二七。

龔自沈氏。

蕉畊道人以「舞末」釋「末」，與靜安先生「末泥之名，亦當自『舞末』出」同。按「末」之名，頗疑為宋元市語男子之謙稱，〈伍于胥變文〉所云：「不恥下末愚夫，願請具陳心事。」南戲《小孫屠》孫必達自稱「卑末」。焦循《劇說》則說：「今人名刺，或稱『晚生』，或稱『晚末』、『眷末』，或稱『眷生』。然則生與末通稱，尚為元人之遺歟？」⑲蓋「末」之得名有如「生」之為男子通稱，「舞末」之說恐不免牽強比附之病。其釋「淨」所言弄參軍乃據段安節《樂府雜錄》，以「淨」為「參軍」之切音，乃本徐渭之說。所謂「二人相爭論」諸話，純屬望文生義，自然「難使人索解」。又以「孤」釋「生」，亦為附會之餘，殊無可取。

二、明清「戲曲腳色」之源流

隨著戲曲內容形式的由簡趨繁，戲劇腳色亦因之而分化孳乳。其間又因劇種不同而名目有別，又因時空流轉而稱謂有殊。於是考求源流，明其變化之跡，如陶宗儀、胡應麟、王驥德、李斗、焦循、謝阿蠻等，俱已注意及此。茲引述其語如下，並略加按語。

吳自牧《夢粱錄》卷二十「妓樂」條云：

且謂雜劇末泥為長，每一場四人或五人。先做尋常熟事一段，名曰「豔段」。次做正雜劇、通名兩段。末泥色主張，引戲色分付，副淨色發喬，副末色打諢。或添一人，名曰「裝孤」。先吹曲，破斷送，謂之

「把色」。⑳（《都城紀勝·瓦舍眾伎》與此同）

陶宗儀《輟耕錄》卷二十五「院本名目」條云：

院本則五人：一曰副淨，古謂之參軍。一曰末泥，一曰孤裝。又謂之五花爨弄。或曰：宋徽宗見爨國人來朝，衣裝鞋履巾裹，傅粉墨，舉動如此，使優人效之以為戲。又有焰段，亦院本之意，但差簡耳。取其如火焰，易明而易滅也。其間副淨有散說，有道念，有筋斗，有科泛，教坊色長魏武劉三人鼎新編輯，魏長於念誦，武長於筋斗，劉長於科泛，至今樂人皆宗之。㉑

周密《武林舊事》卷四「雜劇三甲」：

劉景長一甲八人：

戲頭：李泉現　引戲：吳興祐　次淨：茆山重、侯諒、周泰　副末：王喜　裝旦：孫子貴

蓋門慶進香一甲五人：

戲頭：孫子貴　引戲：吳興祐　次淨：侯諒　副末：王喜

內中祇應一甲五人：

戲頭：孫子貴　引戲：潘浪賢　次淨：劉袞　副末：劉信

潘浪賢一甲五人：

戲頭：孫子貴　引戲：郭名顯　次淨：周泰　副末：成貴㉒

⑳〔宋〕吳自牧：《夢粱錄》，卷二〇，「妓樂」條，頁三〇八—三〇九。

㉑〔元〕陶宗儀：《南村輟耕錄》，頁三〇六。

按：吳氏所云為宋雜劇腳色，陶氏所云為金元院本腳色。誠如陶氏所云「雜劇、院本，其實一也」，故其腳色相同。陶氏以副淨為唐參軍戲之參軍，副末為蒼鶻，蓋就其實質而言；其實參軍至宋雜劇已職司「分付」，蒼鶻則為「主張」；也就是說其任務已由劇內之搬演至劇外之導演與籌畫，因之將其演戲至宋雜劇應是導演性質的「分付」，故名之為「副淨」、「副末」者擔任。也因此頗疑參軍變到宋雜劇應是「正淨」色，因為其職務是導演性質的「分付」，故名之為「引戲」，而蒼鶻則變為「正末」色，蓋為劇團之團長，統籌全局，故云「主張」。「雜劇三甲」中之甲長蓋即「末泥」，所謂劉景長諸人是也。「戲頭」有如「舞頭」，乃雜劇頭段即「豔段」之表演者，說見胡忌《宋金雜劇考》。

胡應麟《少室山房筆叢》云：

今優伶輩呼子弟，大率八人為朋。生、旦、淨、丑、副亦如之。（外即副末，丑即副淨。）元院本止五人，故有五花之目。一曰副淨，古之參軍也；一曰副末，又名蒼鶻，可擊群鳥，猶副末可打副淨；一曰末泥；一曰孤裝，見陶氏《輟耕錄》，而無所謂生、旦者，蓋院本與雜劇不同也。元雜劇旦有數色：所謂裝旦，即今正旦也，小旦，即今副旦也。以墨點破其面，謂之花旦，今惟淨、丑為之。而元時名妓，咸以此取稱。（如荊堅堅、孔千金、顧山山、天然秀、珠簾秀、李嬌兒為溫柔旦，張奔兒為風流旦，蓋勝國雜劇，裝旦多婦人為之也。（元花旦必與今淨丑迥別，故妓人多為之。）又妓李嬌兒為末泥、孤裝未知類今何色。當續考之。）

又云：

宋世雜劇名號，惟《武林舊事》足徵。每一甲有八人者，有五人者。八人者有戲頭，有引戲，有次淨，

〔宋〕周密：《武林舊事》（上海：古典文學出版社，一九五七年），「乾淳教坊樂部·雜劇三甲」，頁四○三—四○四。

有副末，有裝旦。五人者第有前四色，而無裝旦，蓋旦之色目，自宋已有之而未盛。至元雜劇多用妓樂，而變態紛紛矣。以今憶之，所謂戲頭即生也，引戲即末也，副末即外也，副淨、裝旦，即與今淨、旦同。蓋雜劇即傳奇具體，但短局未舒耳。元院本無生、旦者，院本僅供調笑，如唐弄參軍之類，與歌曲無大相關也。

又云：

楊用脩云：「漢《郊祀志》：『優人為假飾妓女。』蓋後世裝旦之始也。」然未必如後世雜劇、戲文之為，緣其時郊祀，皆奏樂章，未有歌曲耳。

又云：

元雜劇中末，即今戲文中生也。考鄭德輝《倩女》、關漢卿《竇娥》，皆以末為生。此外又有沖末，蓋即今之外耳。然則《青樓集》所稱末泥即生無疑。今《西廂記》以張珙為生，當是國初所改。或元末《琵琶》等南戲出而易此名。觀關氏所撰諸雜劇《緋衣夢》等，悉不立生名。他可例矣。《青樓集》又有駕頭，恐即引戲之稱，俟考。

又云：

世謂秀才為措大，元人以秀才為細酸。《倩女離魂》首折，末扮細酸為王文舉是也。「細酸」字面僅見此，今俗尚有此稱。❷❸

按：胡氏將元雜劇腳色與傳奇腳色比擬，「裝旦」為宋雜劇臨時加入之腳色，胡氏誤屬元雜劇，元雜劇即已稱

❷❸ 〔明〕胡應麟：《少室山房筆叢》，卷四一，〈辛部·莊嶽委談下〉，頁五五六—五五八。

「正旦」，為全劇之女主角，若劇本由其主唱，則稱「旦本」，其劇中地位固與明傳奇相同，但所扮飾人物則元雜劇無身分、年輩之拘，而明傳奇則必與「生」腳相配，以知書達禮、良淑義烈為典型；故元雜劇與明傳奇之「正旦」名稱雖同，但其間因劇種有別，其腳色所涵蓋之意義已經有所差異。胡氏不明此理，因之其所謂：「戲頭即生也，引戲即末也，副末即外也，副淨、裝旦，即與今淨、旦同。」「元雜劇中末，即今戲文中生也。」「沖末蓋即今之外耳。」凡此皆自誤而誤人，勇於比附。而其以元雜劇之「小旦」為明傳奇之「副旦」，若以《元刊雜劇》衡量，則所言蓋得其實；因為《元刊雜劇》之「小旦」，其地位與「外旦」同，皆對「正旦」而言，並無年輩大小之義，只是《六十種曲》中並無「副旦」之名；《六十種曲》中對「旦」而言者皆作「小旦」或「貼」。又其所云「以墨點破其面，謂之花旦」，見《青樓集》，實即《元曲選》習見之「搽旦」。按《灰闌記》第一折搽旦扮馬員外妻，其上場詩云：

我這嘴臉實是欠，人人讚我能嬌豔；只用一盆淨水洗下來，倒也開的胭脂花粉店。❷

這樣的妝扮正和皮黃的「彩旦」不殊。元雜劇不止「裝旦多婦女為之」，其他腳色也大多數由「婦女為之」，因為當時樂戶中的妓女，實是雜劇的主要演員。胡氏所云「中末」蓋即「沖末」，《元曲選》例以此腳作「沖場」之用，所謂「沖場」，李漁《笠翁劇論》謂「人未上而我先上也」。又所引楊用脩之語，遍查《漢書·郊祀志》，成帝時，匡衡但去「紫壇有文章采鏤之飾及玉、女樂」，並無優人為假飾妓女之事。優人假飾妓女，即所謂「男扮女妝」，對此，筆者有專文論及。❷又其所謂秀才為措大、細酸。蓋得其實，但《元曲選》本《倩女離魂》劇，並無細酸之語，倒是宋金雜劇院本名目中諸如秀才下酸擂、急慢酸、眼藥酸、麻皮酸、花酒酸、酸孤旦等

❷ 〔元〕李潛夫：《包待制智賺灰闌記》，收入〔明〕臧晉叔編：《元曲選》，頁一一〇八。

❷ 曾永義：〈男扮女妝與女扮男妝〉，收入《說戲曲》（臺北：聯經事業出版有限公司，一九七六年），頁三二一—四六。

名目甚多。又其所云「今《西廂記》以張珙為生，當是國初所改」，亦得其實，因為「生」腳無論元刊本或《元

曲選》本之元雜劇皆未見其目，《孤本元明雜劇》中《莊周夢》所云「生扮莊子上」，《剪髮待賓》所云「生扮陶

侃」，當如《西廂記》之例，為明人所改易。

王驥德《曲律·論部色第三十七》云：

今南戲副淨同上。而末泥即生，裝孤即旦，引戲則末也。……又按：元雜劇中，名色不同，末則有正末、

副末、沖末（即副末）、砌末、小末，旦則有正旦、副旦、貼旦（即副旦）、茶旦、外旦、小旦、旦兒（即

小旦）、卜旦——亦曰卜兒（即老旦）。又有外，有孤（裝官者），有細酸（亦裝生者），有孛老（即老

雜）。小廝曰「俫」，從人曰「祇從」，雜腳曰「雜當」，裝賊曰「邦老」。凡廝役，皆曰「張千」；有二

人，則曰「李萬」。凡婢皆曰「梅香」。凡酒保皆曰「店小二」。今之南戲，則有正生、貼生（或小生）、

正旦、貼旦、老旦、小旦、外、末、淨、丑（即中淨）、小丑（即小淨），共十二人，或十一人，與古小

異。古孤以裝官，《夢遊錄》所謂裝孤即旦，非也。又丹丘以狚、狐、鴇、猱並列，即「孤」當亦是

「狐」字之誤耳。㉖

按：王氏釋腳色俗稱之義除「小廝曰俫」當易作「孩童曰俫」外，其餘皆可取，以「丑即中淨」、「小丑即小

淨」，亦得其實，但所謂「末泥即生，裝孤即旦，引戲則末也」，其病有如胡應麟。「旦兒」在

《元曲選》中乃介於腳色與俗稱之間，其例有如卜兒，未可遽作「即小旦」，又元雜劇中亦未見「卜旦」之名。

其所云「夢遊錄」即「夢粱錄」，遍查該書並無「裝孤即旦」之語，未審王氏何所據而云然？其他以「貼旦即副

㉖　〔明〕王驥德：《曲律》，《中國古典戲曲論著集成》第四冊，頁一四二—一四三。

旦」、「沖末即副末」，若就該行腳色之地位而論，皆得其實；至於以「砌末」為腳色名目，則王氏之誤殊甚矣。

「砌末」為元雜劇劇中所用之物件，猶今所謂「道具」，此乃眾所周知之事實。

焦循《劇說》云：

《輟耕錄》云：「唐有傳奇，宋有戲曲、唱諢、詞說，金有院本、雜劇——其實一也，元朝院本、雜劇始釐為二。院本則五人：一曰副淨，古謂之「參軍」；一曰副末，古謂之「蒼鶻」，鶻能擊禽鳥，末可打副淨，故云；一曰引戲；一曰末泥；一曰裝孤。又謂之「五花爨弄」。或曰：「宋徽宗見爨國人來朝，衣裝、鞋履，巾裹、傅粉墨，舉動如此，使優人效之以為戲。」（頁八一）

《武林舊事》所列「官本雜劇段數」，……又有所謂「爨」者，如《鍾馗爨》、《天下太平爨》之類。有所謂「孤」者，如《思鄉早行孤》、《迓鼓孤》之類。有所謂「妲」者，如《褴哮店休妲》、《老姑遺妲》之類。有所謂「酸」者，如《褴哮負酸》、《眼藥酸》之類。（頁九一—九二）

又云：

生、旦、淨、丑，考元曲無「生」之稱，「末」即「生」也。有正末，又有沖末、副末、小末。《任風子》劇中沖末扮馬丹陽、正末扮任屠；《碧桃花》沖末扮張珪、副末扮張道南；《貨郎旦》沖末扮李彥和、小末扮李春郎是也。小末亦稱「小末尼」，《東堂老》「正末同小末尼上」是也。沖末又稱「二末」，《神奴兒》沖末扮李德義，後稱李德義為二末是也。（焦循自注：今人名剌，或稱「晚生」，或稱「晚末」，「眷末」，或稱「眷生」。然則「生」與「末」通稱，尚為元人之遺歟？）（頁九三—九四）

生、旦、老旦、大旦、小旦、貼旦、色旦、搽旦、外旦、旦兒諸名。《中秋切鱠》正旦扮譚記兒、旦兒扮白姑姑；《碧桃花》老旦扮張珪夫人、正旦扮碧桃、貼旦扮徐端夫人；《張天師夜斷辰鈎月》，搽旦扮旦有正旦、

封姨、旦兒扮桃花花仙、正旦扮桂花花仙；《救風塵》外旦扮宋引章；《貨郎旦》外旦扮張玉娥；《玉壺春》貼旦扮陳玉英；《神奴兒》大旦扮陳氏；《陳摶高臥》鄭恩引色旦上；《誤入桃源》小旦上云「小妾是桃源仙子侍從的」是也。有單稱「旦」者，《抱妝盒》正旦扮李美人、旦扮劉皇后、旦兒扮寇承御；《倩女離魂》旦扮夫人、正旦扮倩女是也。(頁九四)

丑、淨、外三色，名與今同。乃《碧桃花》外扮薩真人、外又扮馬、趙、溫、關天將，是同場有五外；《陳州糶米》外扮韓魏公、呂夷簡；《爭報恩》外扮趙通判，外又扮馬舍；《楚昭王疏者下船》外扮孫武子、伍子胥；《小尉遲認父歸朝》外扮徐茂公、房玄齡，皆同場有二外；《謝金吾詐拆清風府》外扮焦贊、孟良、岳勝，是同場有三外。《百花亭》二淨扮柳隆卿、胡子傳；《合汗衫》淨扮卜兒、淨扮陳虎；《舉案齊眉》二淨扮張小員外、馬舍上；《東堂老》並二淨扮雙解元、柳殿試鬧上；《陳州糶米》淨扮劉衙內、淨扮小衙內，皆同場有二淨。副淨之名見《竇娥冤》之張驢兒。(頁九四)

《牆頭馬上》沖末扮裴尚書引老旦扮夫人上，第二折夫人同老旦孃孃上，是同場有二老旦；《蝴蝶夢》外引沖末扮王大、王二，《范張雞黍》正末扮范巨卿同沖末扮孔仲仙、張元伯，是當場有二小末；《桃花女》小末扮石留住，又小末扮增福，第四折石留住、增福同場，是當場有二小末；《陳州糶米》丑扮楊金吾，又二丑扮二斗子，是同場有三丑。(頁九四—九五)

《殺狗勸夫》淨扮孤，扮孤者無一定也。《金線池》搽旦扮卜兒，《秋胡戲妻》、《王粲登樓》並老旦扮卜兒，《合汗衫》淨扮卜兒，是扮卜兒者無一定也。《貨郎旦》淨扮孛老，《瀟湘雨》外扮孛老，《薛仁貴榮歸故里》正末扮孛老，《硃砂擔》沖末扮孛老，是扮孛老者無一定也。蓋孤者，官也；卜兒者，婦人之老

末、旦、淨、丑之外，又有孤、俠兒、孛老、邦老、卜兒等目。《貨郎旦》沖末扮孤，《殺狗勸夫》外扮孤，《勘頭巾》淨扮孤，扮孤者無一定也。《金線池》搽旦扮卜

者也；李老者，男子之老者也。俫兒多不言何色扮之，惟《貨郎旦》李春郎前稱「俫兒」，後稱「小末」，則前以小末扮俫兒。蓋俫兒者，扮為兒童狀也；春郎前幼，當扮為兒童，故稱「俫兒」；後已作官，則稱「小末」耳。邦老之稱，一為《合汗衫》之陳虎，一為《盆兒鬼》之盆罐趙，一為《硃砂擔》之鐵旛竿白正，皆殺人賊，皆以淨扮之。然則邦老者，蓋惡人之目也。(頁九五)

考元人劇中，其題目、正名有云「還牢末」者，則正末當場也。有云「貨郎旦」者，則正旦當場也。《錄鬼簿》關漢卿有《擔水澆花旦》、《中秋切鱠旦》，吳昌齡有《貨郎末泥》，尚仲賢有《沒興花前秉燭旦》，楊顯之有《跳神師婆旦》，其義亦同。孤，謂「官」；酸，謂「秀士」。凡稱酸，謂正末扮秀士當場也。至有云「酸孤旦」者，則三色當場。有云「雙旦降黃龍」者，則兩旦當場；云「旦判孤」，云「老孤遣

又云：

旦」，皆可類推。(頁九三)

又云：

元曲止正旦、正末唱，餘不唱。其為正旦、正末者，必取義夫貞婦、忠臣孝子。他宵小市井，不得而於之。(頁九六)

按：焦氏就元雜劇劇本以求元雜劇腳色分化及運用之現象，頗足供吾人參考之資，其所云「還牢宋者，則正末當場也」諸語，亦得其實；至於以元雜劇之「末」為明傳奇之「生」，其誤已見前論。

李斗《揚州畫舫錄》云：

小旦謂之閨門旦，貼旦謂之風月旦，又名作旦，兼跳打謂之武小旦。

以上引文見〔清〕焦循：《劇說》，《中國古典戲曲論著集成》第八冊，卷一，頁八二—九六，各段引文最後有標注該頁碼。

又云：

洪班副末二人：俞宏源及其子增德；老生二人：劉亮彩、王明山；老外二人：周維柏、楊仲文；小生三人：沈明遠、陳漢昭、施調梅；大面二人：王炳文、奚松年；二面二人：陸正華、王國祥；三面二人：滕蒼洲、周宏儒；老旦二人：施永康、管洪聲；正旦二人：徐耀文及其徒王順泉；小旦則金德輝、朱冶東、周仲蓮及許殿章、陳蘭芳、孫起鳳、季賦琴、范際元諸人。

又云：

梨園以副末開場，為領班；副末以下老生、正生、老外、大面、二面、三面七人，謂之男腳色；老旦、正旦、小旦、貼旦四人，謂之女腳色；打諢一人，謂之雜。此江湖十二腳色，元院本舊制也。

又云：

凡花部腳色，以旦丑為重，武小生、大花面次之。若外末不分門，統謂之男腳色。老旦、正旦不分門，統謂之女腳色。丑以科諢見長，所扮備極局騙俗態，拙婦駴男，商賈刁賴，楚休齊語，聞者絕倒。

又云：

本地亂彈以旦為正色，丑為間色，正色必聯間色為侶，謂之搭夥。跳蟲又丑中最貴者也，以頭委地，翹首跳道及鎚鐧之屬。張天奇、岑廣峽、郝天、郝三皆其最也。

黃旛綽等所著《梨園原‧謝阿蠻論戲始末》云：⓲

戲者，以虛中生戈。漢陳平刻木人禦城退白登事，後為之效，名曰「傀儡」。至唐明皇，選良家子弟，於

⓲〔清〕李斗著，汪北平、涂雨公校訂：《揚州畫舫錄》，頁一二三、一二四、一二八—一二九、一三一、一三三。

梨園中演習戲文，分為生、旦、淨、末、丑、外、小旦、小生，此八名為正，而後增付淨、作旦、貼旦、

老旦，共十二人為全角，餘皆供侍從者。現身說法，表揚忠、孝、節、義，才子、佳人，離、合、悲、

歡，揚善、懲惡，此亦大美事也。至宋、元則尤盛矣。㉙

按：李氏所紀為乾隆間崑曲、花部之腳色，自足供吾人參考取材之資。其所云「江湖十二腳色」，即當時崑班之

腳色，應增列「小生」一目，因其所記洪班腳色之中明有「小生三人」，至於以此「十二腳色」為「元院本舊

制」，其誤猶如謝氏以生、旦等「八名為正」，為唐明皇梨園中所有，皆屬無根之談。

三、明清「戲曲腳色」之扮相與技藝

腳色不同，則扮相有別，技藝亦殊。上文所錄《夢粱錄》、《輟耕錄》皆已紀其所司；李斗之紀花部諸腳色，

亦已略言其所具之專長。此外如《水滸傳》、《筆花集》則載其扮飾與技藝，王驥德《曲律》更論傳奇部色之特

質，凡此皆為前文所不及，茲引錄如後。

容與堂本《水滸傳》第八十二回云：

方當酒進五巡，正是湯陳三獻。教坊司鳳鸞韶舞，禮樂司排長伶官。朝鬼門道，分明開說：

頭一箇裝外的：黑漆幞頭，有如明鏡；描花羅襴，儼若生成。雖不比持公守正，亦能辨律呂宮商。

第二箇戲色的：繫離水犀角腰帶，裹紅花綠葉羅巾，黃衣襴長襯短靿靴，彩袖襟密排山水樣。

㉙ 〔清〕黃旛綽：《梨園原》，《中國古典戲曲論著集成》第九冊，頁一〇。

第三箇末色的……裹結絡毬頭帽子，著箆役疊勝羅衫。最先來提掇甚分明。念幾段雜文真罕有。說的是敲金擊玉敘家風，唱的是風花雪月梨園樂。

第四箇淨色的……語言動眾，顏色繁過。開呵公子笑盈腮，舉口王侯歡滿面。依院本填腔調曲，按格範打諢發科。

第五箇貼淨的……忙中九伯，眼目張狂。隊額角塗一道明創，劈面門抹兩色蛤粉。裹一頂油油膩膩舊頭巾，穿一領刺刺塌塌潑戲褲。吃六棒柳板不嫌疼，打兩杖麻鞭渾是要。

這五人引領著六十四回隊舞優人，百二十名散做樂工。搬演雜劇，裝孤打攛，箇箇青巾桶帽，人人紅帶花袍。吹龍笛，擊鼉鼓，聲震雲霄。彈錦瑟，撫銀箏，韻驚魚鳥。悠悠音調繞梁飛，濟濟舞衣翻月影。吊百戲眾口諠譁，縱諧語齊聲喝采。裝扮的是太平年萬國來朝，雍熙世八仙慶壽。搬演的是玄宗夢遊廣寒殿，狄青夜奪崑崙關。也有神仙道侶，亦有孝子順孫。觀之者真可堅其心志；聽之者足以養其性情。❸

湯式《新建構欄教坊求贊》般涉調【哨遍】套【二煞】云：

捷劇每善滑稽能戲設，引戲每叶宮商解禮儀。粧孤的貌堂堂雄糾糾，口吐虹霓氣。付末色說前朝、論後代、演長篇、歌短句，江河口頰隨機變。付淨色腆囂龐、張怪臉、發喬科、啗冷諢，立木形骸與世違。要搊每末東風先報花消息。粧旦色舞態裊三眠楊柳，末泥色歌喉撒一串珍珠。

又【一煞】云：

王孫每意懸懸、懷揣著賞金，郎君每眼巴巴、安排著慶賞□（缺字）。跳龍門、題雁塔、懸羊頭、踏抱

❸〔元〕施耐庵集撰，〔明〕羅貫中纂修，王利器校注：《水滸全傳校注》（石家莊：河北教育出版社，二○○九年），第八十二回《梁山泊分金大買市　宋公明全夥受招安》，頁三○一○―三○一二。

尾，一箇箇皆隨喜。扎磚的亞著肩、疊著脊、傾著囊、倒著產，大拚白雪銀雙鎰。粧孤的爭著頭、鼓著

腦、舒著眉、睜著眼，看春風玉一圍。權當箇門山日，名揚北冀，聲播南陸。[31]

王驥德《曲律·雜論第三十九下》云：

嘗戲以傳奇配部色，則《西廂》如正旦，色聲俱絕，不可思議；《琵琶》如正生，或峨冠博帶，或敝巾

敗衫，俱愜愴動人；《拜月》如小丑，時得一二調笑語，令人絕倒；《二夢》如新出小旦，妖

冶風流，令人魂銷腸斷，第未免有誤字錯步；《荊釵》、《破窯》等如淨，不繫物色，然不可廢；吳江諸

傳如老教師登場，板眼場步，略無破綻，然不能使人喝采。《浣紗》、《紅拂》等如老旦、貼生，看人原不

苛責；其餘卑下諸戲，如雜腳備員，第可供把盞執旗而已。[32]

按：《水滸傳》所記葢元代雜劇、院本之腳色。其中淨色的「顏色繁過」和貼淨（同副淨或次淨、付淨）的「隊

額角」諸語，都和「靚」字的意義相合，所以鄙意以為「淨」應當是由參軍的促音而取其音近的「靚」字同音

假借而來。又其描寫淨色有「開呵公子笑盈腮」一語，所謂「開呵」、「按呵」、「收呵」，皆為宋元伎藝演出時贊

導之語，則「淨色」的職務為贊導，他「依院本填腔調曲，按格範打諢發科」，也是一位戲劇導演者所應做到

的。即此益可證「淨色」即「引戲」。而末色所謂「最先來提掇甚分明」，亦有臨場「主張」的意味。《筆花集》

付淨色以前葢為院本腳色，粧旦色（以其男扮女妝，故云）與末泥色並舉，當為元雜劇腳色，要據則不知所指。

王驥德雖「戲以傳奇配部色（所云部色即腳色）」，但其實已說明各種腳色所含之特質。其中「貼生」之目，不

見於《六十種曲》，蓋為次於「正生」之義，有如「貼旦」為「正旦」之副。

[31] 收入隋樹森編：《金元散曲》，頁一四九五—一四九六。

[32] 〔明〕王驥德：《曲律》，《中國古典戲曲論著集成》第四冊，頁一五九。

四、明清「戲曲腳色」之分化

隨著戲曲內容形式的由簡趨繁，由粗俗轉精雅，戲曲腳色亦因之而孳乳分化。其間又因劇種不同而名目有別，或含義有異，又因時空流轉而稱謂有殊。於是考其源流，明其變化之跡，前人如胡應麟《少室山房筆叢》、王驥德《曲律》、焦循《劇說》、黃旛綽《謝阿蠻論戲始末》等俱已注意及此。惜其所論粗疏，非止未得其實，尤有貽誤後人之虞。譬如王驥德以裝孤為旦，以砌末為腳色名；謝阿蠻謂唐明皇時已有「正角八名」。凡此皆一覽而知其謬誤不實。雖然，焦氏就元雜劇以求元雜劇分化之現象，則頗足供吾人參考之資。晚近學者如王靜安《古劇腳色考》、青木正兒《中國近世戲曲史》、周貽白《中國戲劇史》亦皆勾勒腳色分化之現象，但止於腳色名目間之關係異同，而未及腳色名目之含義，諸如其扮飾之人物類型，劇中地位，以及專擅之技藝有未盡其實，而罅漏尤多。蓋腳色名目不同，其所象徵之人物類型和性情則有別，其所表示之劇中地位與所專擅之劇藝亦有殊。論腳色之分化而不顧慮及此，必不能得其分化之理。因之本人在拙文《中國古典戲劇腳色概說》裡，既述腳色之分化現象，亦論其分化後之名目所象徵之意義；但為省篇幅，這裡只說其現象，而總攝其意義之大要於後。

(一)生

南戲	生	
傳奇	生	生、小生

崑曲	老生、冠生、小生
皮黃	鬚生（唱工、做派）、武生（長靠、短打）、武老生（長靠、短打）、紅生（一名紅淨）、小生（扇子生、雉尾生、唱工小生）

以上南戲生行腳色係根據《永樂大典戲文三種》及巾箱本《琵琶記》所輯錄，傳奇係根據《六十種曲》、崑曲係根據王季烈《螾廬曲談》、皮黃係根據徐慕雲《梨園影事》。下文論及其他門類腳色亦同，不再說明。

(二)旦

宋雜劇	旦
南戲	旦、貼（占）
元雜劇	(1)正旦、外旦、小旦、老旦（元刊本，下同） (2)正旦、副旦、貼旦、小旦、外旦、大旦、二旦、老旦、旦兒、駕旦、搽旦、色旦、魂旦、眾旦、林旦、岳旦（《元曲選》本，下同）
傳奇	旦、貼（占）、小旦、小貼、老旦
崑曲	正旦、貼旦、老旦、作旦、刺殺旦、閨門旦
皮黃	青衣（正旦）、花旦、花衫、老旦、彩旦（丑旦）、刀馬旦、閨門旦、玩笑旦、潑辣旦、武旦、貼旦

以上旦行腳色，宋雜劇係根據《武林舊事》，元雜劇(1)類係根據《元刊雜劇三十種》，(2)類係根據《元曲選》。下文論及其他門類腳色亦同，不再說明。

(三) 淨

劇種	腳色
宋雜劇	副淨（次淨、付淨、副靖）
南戲	淨
元雜劇	(1) 淨、外淨、二淨
	(2) 副淨、董淨、薛淨、胡淨、柳淨、高淨
傳奇	淨、副淨（付淨）、大淨、中淨、小淨
崑曲	正淨、白淨、副淨
皮黃	正淨、副淨、武淨

(四) 末

劇種	腳色
宋雜劇	末（末泥）、副末（次末）
南戲	末、外
元雜劇	(1) 正末、外末、駕末、外孤、小末、孤末、眾外
	(2) 正末、沖末、外、小末（小末尼）、副末
傳奇	末、副末（付末）、小末、外、小外
崑曲	末、外
皮黃	併入生行

南戲	丑
元雜劇	丑、劉丑、張丑（見《元曲選》）
傳奇	丑、小丑
崑曲	丑
皮黃	文丑、武丑

(五)丑

從上文對於戲曲發展迄有清一朝，各門腳色淵源、名義的考述及其分化衍派的說明，大約可以獲致以下數點結論：

五、戲曲腳色衍變中可注意之十一點現象

1. 由於戲曲內容藝術的由簡趨繁，腳色的類別名目也隨著孳乳複雜起來。唐參軍戲只有二色，宋金雜劇院本衍為「五花」；元雜劇則有三綱十三目（以元刊本為準）。宋元南戲為五類七目，明傳奇則演為六門二十目，至於清皮黃更有七行三十三目。

2. 腳色之孳乳而複雜，約有四條線索可循：其一由其地位分，以資鑑別其在該行中之輕重：如傳奇之生、小生，旦、貼旦，末、副末，小末、小外，淨、副淨，丑、小丑；元雜劇之正旦、外旦，正末、外末，淨、外淨、二淨；崑曲之正淨、副淨。其二用以說明所扮飾人物之身分或性情：如《元曲選》之老旦、小旦、大旦、

二旦、駕旦、搽旦、色旦、林旦、岳旦、董淨、薛淨、胡淨、柳淨、高淨，元刊本之駕末、外孤、孤末、

傳奇之老旦、崑曲之老旦、小生、老旦、作旦、刺殺旦、閨門旦，皮黃之鬚生、武生、武老生、小生、花旦、

老旦、閨門旦、刀馬旦、玩笑旦、潑辣旦、武旦、文丑、武丑。其三再由其所專精之技藝分：如皮黃之唱工鬚

生、做派鬚生、長靠武生、長靠武老生、短打武老生、唱工小生。其四由所扮飾之特徵分：如崑曲

之冠生、巾生、黑衣、靴皮、雉尾，皮黃之扇子生、雉尾生、紅生、青衣、花衫、彩旦。以上可見：元雜劇、

明傳奇腳色分化之理是由前面兩條線索，皮黃則兼具後面三條線索。而到了崑曲、皮黃，無論其分化之理如何，

事實上腳色皆與其技藝密切結合。

3.腳色之分化孳乳所以系統不純、易致紛歧的緣故，約有二端：其一是劇作者對於腳色的運用，其名目雖

然大部分取諸傳統和約定俗成者，但偶然為了劇情的需要，也會出自一己的創意。譬如《三笑姻緣》傳奇第二

齣以「花生」扮周文彬，《玉龍球》傳奇以「貝」扮韓國夫人；前者蓋因周文彬雖屬生腳，但性情有如「花旦」

之輕佻活潑，故特立此一名目；後者乃因同劇以占扮銀瓶，以正旦扮郭定金、以正旦扮富氏，又把小旦等名詞都

用完，所以只好把「貼」字寫左邊的一半提出，成了「占」字，作為與「占」字對立之意。其他如「粉旦」僅

見於《伏虎韜》傳奇，「后」僅見於南戲《張協狀元》，以及前文提到的一些較為罕見的腳色名目，諸如「大

淨」、「中淨」、「薛淨」、「董淨」等都是同樣的情形。其二是劇界對於腳色有他們的「行話」，觀眾也有他們的俗

稱。所以在劇本中的「小生」，卻有「巾生」、「冠生」、「扇子生」、「紗帽生」、「雉尾生」的不

同；而一個「正淨」也有大花臉、大面、黑頭、銅錘等等不同的稱呼；明明是一個「小旦」，而你稱他「五旦」，

我呼他「閨門旦」，他又叫他「花旦」；其間的名義各自不同，彼此又沒有真正溝通統屬，所以名目自然繁多，

甚至於已教人感到紛歧煩瑣了。

4. 腳色綱行之名義皆緣俗稱，如生、末為男子之通稱與謙稱。旦由姐兒訛為姐兒（或省為且兒），再省為旦兒（對且兒而言，則為訛），更省為旦；淨為參軍之促音為靚，再轉為靖或淨而定型為淨；丑為紐元子之紐的省文，雜為雜當之省稱；旦、淨、丑的形成雖然繁複曲折，大失本來面目，但論其根源之姐兒、參軍、紐元子則皆為俗稱。

5. 宋雜劇以至清皮黃，皆腳色專稱與俗稱並用。俗稱或出自市井口語，或出自劇界行話；前者如孤、孛老、鴇兒、邦老、徠兒等，後者如引戲、戲頭、花臉、銅錘、黑頭、開口跳、龍套、打英雄的、跟頭匠等。市井口語演變為腳色者，除上述腳色之六綱外；其他如卜兒、旦兒，則介於腳色與俗稱之間，且兒終於形成旦，卜兒則未臻完成而致湮滅。大致說來，劇本中不書明腳色，直以官職、身分或人物姓名為稱者，多半皆非重要人物，如宮女、內侍、軍卒、外郎、尚書等。但如湯顯祖《紫簫記》全以人名為稱，《邯鄲記》、《南柯記》亦大量運用官名、人名，則是較為特出的例子。

6. 由於劇種不同，其主要腳色亦因之而異，如：宋金雜劇院本由副淨、副末主演，元雜劇則正末、正旦，南戲傳奇則生、旦；皮黃早期由老生當家，後來則以花衫為貴。

7. 由於劇種不同，名目相同之腳色所涵蓋之意義亦因之而異。如：元雜劇之末、旦但為主唱之男女主腳，故由其所扮飾之人物類型觀之，實包括傳奇、皮黃中之各種腳色。傳奇之生，在皮黃中可能為老生或小生。同一「小旦」元雜劇之元刊本與《元曲選》有別；同一「小生」明傳奇與清皮黃意義各殊。同一「末」色，而宋雜劇、明傳奇，職司有異。「老旦」、「老貼」同用一「老」而含義不同；「小末」、「小淨」、「小外」，同用一「小」，而亦不可相提並論。

8. 腳色雖由劇種之轉變而孳乳，亦有因之而湮滅者，如：宋金雜劇院本之副淨、副末不見於《元刊雜劇》，

而改為外淨、外末；《元刊雜劇》之外淨、外末，明傳奇皆不見；傳奇之外、末，至皮黃而併入生行。

亦有由次要而不定型之腳色發展成為獨立之腳色者，如「外」腳，《元曲選》已成為「外末」之專稱，明傳奇逐

漸趨向老生之義，至崑曲則定型為白鬚老者。

9.由於金元院本與元雜劇、崑曲與皮黃，皆曾同時並演，所以其間的腳色便有兩跨的現象。譬如上文所引

的張炎【蝶戀花・題末色褚仲良寫真】，褚仲良顯然是一位既演院本、又演雜劇的末色；皮黃中所謂「文武崑

亂不擋的腳」也是這種情形。也因此，前人記述腳色，便往往院本、雜劇，崑曲、皮黃相混或相襲。譬如前引

《太和正音譜》云：

丹丘先生曰：雜劇、院本，皆有正末、副末、狚、孤、靚、鴇、猱、捷譏、引戲九色之名。㉝

10.戲劇演進的結果，舞臺的主宰者由劇作家而轉入演員身上，故皮黃的演員必須兼備戲劇家、舞蹈家、音

樂家三位一體的身分，才能算是成功的演員。所以皮黃的演員有所謂「六場通透之腳」與「文武崑亂不擋的

腳」，亦即皮黃的演員有兼擅劇場中的各項技能和具備各門腳色的藝術造詣的人，也因此皮黃的腳色便有兼抱的

現象。例如花旦可以兼抱刀馬旦，只要演花旦兼擅武功即可。老生可以兼抱作工和靠把，只要他是文武全才。又崑

曲中之冠生、閨門旦、白淨、雉尾生、大面等腳色名目，也是為皮黃所混用而相襲的。

11.演員所扮飾的人物，其性別不必與演員相同，也就是男可以女妝，女可以男妝，這是人所共知的事實，

著者有〈男扮女妝與女扮男妝〉一文，收入拙著《說戲曲》一書，專門討論這個問題。而戲劇之門類，生、末

㉝〔明〕朱權：《太和正音譜》，《中國古典戲曲論著集成》，第三冊，頁五三。

照例扮演男性，旦照例扮演女性；淨、丑在雜劇、傳奇中男女不分，可是到了皮黃，淨行又變成男性的腳色了。

明清以後的「小旦」因為轉為扮飾少女的腳色，而白面書生與少女的形貌氣質很接近，所以有些劇作家也用小旦扮飾書生型的少男。

餘言：腳色之運用

有關中國戲曲腳色的問題，其根本而重要者已見前文，這裡附帶說明腳色運用的問題。注意到腳色運用之現象的，只有焦循《劇說》；注意到腳色運用之方法的，也只有王季烈《螾廬曲談》和張師清徽《明清傳奇導論》。

焦氏所論主旨有兩點：一是丑淨外三色，一場中有同場二人以上；二是同樣身分的人物，可以由不同腳色扮演。焦氏根據的資料是《元曲選》，所以有「丑」腳出現。

王氏《螾廬曲談》卷二所論為腳色之均勞逸、避重複、娛觀聽，可謂確當不易；但未盡詳密，故張清徽師於其明清傳奇導論中，特以「傳奇的分腳和分場」一章發揮王氏的緒論，主旨略謂：腳色之分配，關係排場之組合，原則上必須使用勻稱；尤應注意到腳色之特質，關目之輕重，然後選調設詞，使其粗細相稱、情景相合。

至此，有關傳奇腳色運用之理論才算完備。而皮黃腳色之運用原則與方法，則似乎猶有待於專家學者之探討了。

結語

總結陸、柒兩章對於明人所提出的曲論共同論題看來，其最熱門的「當行本色論」，最沒有共識，簡直各說各話；緣故都不從「正本清源」論起，對「當行本色」之名義，既不界說清楚，則焉有共同之基準來論說其好惡與是非。

又其「詩詞曲異同說」、「南北曲異同說」，雖所見均有可取之處，亦有相近或相同之觀點，但均失之隨興抒發，難有周延精密之分析，教人如饜飫珍饈那樣的滿足感。而世人所常引用之王世貞《南北曲異同說》，實規模魏良輔《南詞引正》之說加以整飭而成，王氏實有竊取魏氏之嫌。

又其由何良俊與王世貞引發之《琵琶》、《拜月》優劣說」，實見仁見智，各有堅持，無須論其是非；但由此已開萬曆以後湯、沈尚律、尚詞之爭的端緒，頗可注意。

至其「戲曲腳色說」，雖不失有啟人進一步省思探討之要義，譬如《太和正音譜》指出「靚」與「參軍」。祝允明《猥談》之說「腳色之名本市語」。徐渭《南詞敘錄》以「史有董生、魯生，樂府有劉生之屬」釋「生」，釋「淨」即「古『參軍』二字，合而訛之耳」等，都見解不凡；但其他則牽強附會，甚至教人噴飯之說見於字裡行間，充分顯現「腳色」正本探源之艱難。

所幸明清曲譜、宮譜的著作，為歌樂間牟合建立了典範；戲曲腳色也在明清劇種中發展分化完成；而戲曲內在結構的排場，在明清戲曲中也於康熙間被用來作為批評的重要觀點；凡此對於明清傳奇的興盛，都給予正面的助力，則都是明清曲論中令人可喜的成就。

第捌章　明清「內在結構論」之述評與今人之建構與運用

引言

大凡具有形象者必有其結構。就平面之文學而言，散文、小說、詩詞曲、戲曲，由於其體類不同，若論其結構，則必有其同屬文學之共性，但亦必有其各自體類所產生之特性。也因此戲曲之結構必與散文、小說、詩詞曲有所不同。

綜觀元明清曲論家之論戲曲結構者，其所用術語，直以「結構」論述者，為數不多；而以「情節」、「關目」為數最多；進而有「章法」、「格局」、「間架」、「排置」、「局段」、「布局」、「局面」、「練局」、「構局」等等與情節關目相關涉而彼此近似但卻有進一步開展其指涉的詞語。而另有所謂「排場」一詞之開端於蒙元，推衍於明清，發皇而完成於現代。

至於時賢之論戲曲結構，誠如及門李惠綿教授於《戲曲批評概念史考論》中所言，大約有以下三類：一是從敘述文學的角度研究古典戲曲的結構章法和描寫技巧，這類論文相當可觀。二是以古典劇論為依

據，並借鑑西方戲劇理論技巧，探索古典戲曲結構規律和基本原理，李曉《比較研究：古劇結構原理》❶開展這樣的研究方法。三是分析古典劇論中以結構美學作為批評、欣賞、創作的理論。前二者的審美對象在戲曲作品，後者的研究客體在戲曲批評理論。而古典結構論，是戲曲批評中一個很重要、很普遍的論題，因此相較於關目論、章法論、戲劇學史、戲劇創作學史或專家理論研究等專著中，必然有章節論述。此外，格局論，歷來關於這方面研究相當可觀，以古典戲曲結構論為單篇論文者更是不勝枚舉。而臺灣寫成學位論文者有侯雲舒《明清戲劇理論之結構概念研究》❷。期刊論文與學位論文之篇幅當然不可相提並論；不過論述的材料都含括元明清三代，可視為古典結構論的濃縮版與擴大版，對此論題之研究實有相當貢獻。由於前人多將「結構」與「關目、格局、布局、構局」等相關術語視為同實異名，因此選取的材料也就沒有區分，大都混而為一。❸

可見近人論戲曲結構或者拘限於敘述文學的章法和技巧，或者迷亂於元明清曲家之批評術語，或者借助西方理論，也就幾於各行其是，而未能顧及戲曲之體製規律就戲劇而言，為中國所獨有，且未能兼顧戲曲之為文學與藝術之綜合體，因之周延性有所不足，不免偏差而難得戲曲結構之真諦。

著者認為論戲曲之結構，當逕從「戲曲」求之，其觀點與理論亦直從歷代曲論探討即可，而無須借助西方。

因為中國戲曲與西方戲劇在體質上畢竟有很大的差別，而「戲曲之結構」實有外在與內在之分而同時並存。外在結構制約內在結構，也就是說外在結構的既定體製規律對內在結構的實質內涵，必產生互動的關聯和影響。

❶ 李曉：《比較研究：古劇結構原理》（北京：中國戲劇出版社，一九八九年）。

❷ 侯雲舒：《明清戲劇理論之結構概念研究》（高雄：國立中山大學碩士學位論文，一九九三年）。

❸ 李惠綿：《戲曲批評概念史考論》（臺北：國家出版社，二〇〇九年），頁四六三—四六五。

戲曲的外在結構，著者認為即戲曲劇種的體製規律；內在結構即由關目而布局而逐次發展，至民國許之衡、王

季烈、張師清徽乃克完成的所謂「排場」。元明清三代以至民國的戲曲結構論，主體是指內在結構論發展完成

史。而體製規律的外在結構論，止見明人王驥德和清人李漁稍事涉及，至民國則王國維、業師鄭騫先生、錢南

揚三家，乃逐以「結構」指稱戲曲之外在結構；至著者更以劇種之「體製規律」來說明戲曲之外在結構，而劇

種之外在結構乃趨於完成。也因此，戲曲劇種之分類，乃有所謂「體製劇種」。

可見論戲曲之「結構」必兼具其內外在乃能完備；而學者對於戲曲內外結構之認知，元明清以來，實有其

演進之歷程。因之，本文乃敢於重新論述戲曲之結構。首先說明「結構」一詞之本義與引申義。進而說明戲曲

之外在結構，實緣其本義而論；內在結構實由其引申義而說。然後分別論說外在結構與內在結構古今學者以及

著者認知上之演進歷程。外在結構由過搭格局而結構形式而體製規律，內在結構由情節關目而章法布局而排場

處理。也就是說外在結構指戲曲劇種固定的體製規律，內在結構指劇作家所呈現的戲曲排場藝術。而由於本書

於劇種之體製規律，也就是其「外在結構」已有專章敘述，而明清人習焉不察，幾乎不予涉及，故這裡只述評

明清人與「排場」相關之概念，亦即其「內在結構」。

那麼「結構」一詞的本義和引申義究竟如何呢？

「結構」的本義，應指建築物構造的式樣。如漢王延壽〈魯靈光殿賦〉：

於是詳察其棟宇，觀其結構。❹

後來也引申用指詩文書畫中各部分的配搭和排列。如晉衛夫人〈筆陣圖〉：

❹〔梁〕蕭統：《文選》（臺北：正中書局，一九七一年），卷一一，頁一七，總頁一五四。

結構圓備如篆法，飄颺灑落如章草。❺

又如《朱子語類》卷九十四：

此《語》、《孟》較分曉精深，結構得密。❻

從以上「結構」的引文，可見「指建築物構造式樣」的「結構」，應就其「外在」而言，它有制約建築物內部設施的功能；「指詩文書畫中各部分的配搭和排列」，應偏向「內在」而論，它呈現作品藝術成就的高低。而戲曲既為綜合的文學和藝術，由其文學和藝術的質性觀察，其「結構」自然以內在為主要；但由於其綜合性，則必有所以呈現的固定載體，亦即體製規律，則其外在結構亦不能免。若此，則戲曲之內外結構，固為表裡，亦如唇齒相依。

而明清曲家逕以「結構」一詞論戲曲者有：

(1)明徐復祚（一五六〇—一六三〇或略後）《曲論》以「結構」一詞批評王驥德劇作：

《題紅》，王伯良驥德作。伯良，屠長卿之友。長卿深許可之，謂：「事固奇矣，詞亦斐然。」今觀其詞，使事嫻於禹金，風格不及伯起，其在季孟之間乎？獨其結構如摶沙，開闔照應，了無線索，每於緊處散緩，是又大不如伯起者也。❼

(2)明袁宏道（一五六八—一六一〇）之論湯顯祖《臨川四夢》：

其所謂「結構」由「開闔照應，了無線索，每於緊處散緩」諸語，可見指的是關目情節的布置。

❺〔唐〕張彥遠：《法書要錄》（瀋陽：遼寧教育出版社，一九九八年），卷一，頁四。

❻〔宋〕黎靖德編：《朱子語類》（北京：中華書局，一九九四年），卷九四，頁二三八九。

❼〔明〕徐復祚：《曲論》，《中國古典戲曲論著集成》第四冊，頁二三八。

詞家最忌逐齣填去，漫無結構。《紫釵》、《南柯》、《邯鄲》都犯此，所以詞雖峻潔，格欠玲瓏，若《還魂》庶幾無遺憾乎！❽

其所謂「結構」，由「逐齣填去」觀之，實指齣與齣之間關目情節布置的章法。

(3)明祁彪佳（一六〇二—一六四五）《遠山堂曲品》之論諸劇作：

《百花》：內傳元時安西謀逆，江女右花、江生六雲以被擒為內應；而安西之百花郡主，卒與六雲偕合耷。結構亦新，但意味尚淺。

《長生》：汪醴使奉呂祖惟謹，一日忽夢若以玄解授之者，乃敘其入道成仙，以至顯化濟世之事，井然有條，詞亦濃厚可味；但於結構之法，不無稍疎。

《夢磊》：文景昭富貴姻緣，俱得之於石，故夢中白玉蟾以「磊」字授之，其中結構，一何多奇也！但劉以司農而夜送女於文生旅邸，與《檀扇》之以甥女私慰凌生，皆非近情之事。

《紅絲》：郭代公之生平，《四義》傳之鄙而雜。此以採絲為婚姻之始，驅虜為功名之終，結構殊恰。詞有新創之【五色絲】、【桃葉歌】、【鳳樓十二重】等調。在許君工於音律，必有當於抗墜掩抑、頂疊關轉之法。

《弄珠樓》：輕描淡染，不欲一境落於平實。但姓名之錯認，創於《拜月》，遂多為不善曲者所襲。無功

《不丈夫》：此記與《冰山》最早出，韻調雖訛，結構少勝；但四諫官頭緒不清；且楊氏一家，何必盡死？今之作手，何不別尋結構耶？

❽ 語見〔明〕沈際飛評點：《牡丹亭還魂記》卷首〈集諸家評語〉（明刻本，中國國家圖書館善本閱覽室微卷），轉引自陳竹《中國古代劇作學史》（武漢：武漢出版社，一九九九年），頁二五八。

《屍廖》：「吾以為別有結搆，為百里奚寫照耳，若只此敘述，何須學邯鄲之步！」

《玉釵》：「何文秀初為遊冶少年，後來備嘗諸苦。寫至情境真切處，令人悚然而起。若於結搆處敷以新

詞，當成佳傳。」❾

其「結構」皆作「結搆」，由其前後文觀之，如「江女右花、江生六雲以被擒為內應，而安西之百花郡主，卒與

六雲偕合巹」、「汪醲使奉呂祖惟謹，一日忽夢若以玄解授之者，乃敘其入道成仙」、「文景昭富貴姻緣，俱得之

於石，故夢中白玉蟾以『磊』字授之」、「以採絲為婚姻之始，驅虜為功名之終」、「姓名之錯認，創於《拜月》」、

「只此敘述，何須學邯鄲之步」等，可見亦皆指劇中關目情節的安排。

(4)戲曲論中首重「結構」的是清李漁（一六一○—一六八○）《閒情偶寄・詞曲部》，他說：

至於「結構」二字，則在引商刻羽之先，拈韻抽毫之始。如造物之賦形，當其精血初凝，胞胎未就，先

為制定全形，使點血而具五官百骸之勢。倘先無成局，而由頂及踵，逐段滋生，則人之一身，當有無數

斷續之痕，而血氣為之中阻矣。

工師之建宅亦然，基址初平，間架未立，先籌何處建廳，何方開戶，棟需何木，梁用何材，必俟成局了

然，始可揮斤運斧。倘造成一架，而後再籌一架，則便於前者不便於後，勢必改而就之，未成先毀，猶

之築舍道旁，兼數宅之匠資，不足供一廳一堂之用矣。故作傳奇者，不宜卒急拈毫。袖手於前，始能疾

書於後。❿

❾ 以上引文見〔明〕祁彪佳：《遠山堂曲品》，《中國古典戲曲論著集成》第六冊，頁三○、三四、四五、五四、六一、七
七、七八、九八、一○○。

❿ 〔清〕李漁：《閒情偶寄》，收入浙江古籍出版社編：《李漁全集》第三卷，頁四○。

一、明清戲曲「內在結構」之演進

若論戲曲的內在結構之演進完成，則綜觀古今，約有三部曲：其一，元明清曲家多數以「關目情節」及其布置為結構；其二，引申為「章法布局」；其三，建構為「排場」。但「排場」之論述，至民初許之衡、王季烈而初見理論，至先師張清徽（敬）而始趨完成。論者所用術語雖未必如此循序漸進，即同時並用、雜用者亦時有之；但若以理論之逐次完成而言，則此三部曲應可予以概括。但又由於「章法布局」實由「關目情節」之

笠翁在其〈結構〉下分「戒諷刺」、「立主腦」、「脫窠臼」、「密針線」、「減頭緒」、「戒荒唐」、「審虛實」等七款。鄙意以為這「七款」而由「結構」統攝，恐怕頗有可議。因為：「戒諷刺」一項，則和戲曲的主題有關。其他「立主腦」、「脫窠臼」、「密針線」、「減頭緒」四項，都屬於戲曲關目布置的問題，其〈格局第六〉中的「小收煞」、「大收煞」二項，按理應當置於〈結構第一〉之下，因為那也是屬於關目布置的項目。可見笠翁的所謂「結構」，主要指的還是關目情節的布置手法。至其以「工師之建宅」喻結構，實緣王驥德論「章法」之進一步發揮。

以上所舉四家都用「結構」作為術語論戲曲，其中徐復祚、祁彪佳都是指「關目情節」的布置。袁宏道進一步涉及齣與齣間關目情節布置的章法，到了清代李漁更舉「結構」為戲曲第一要義，他以七款來說明其所謂「結構」，但七款中無可議者止「立主腦」、「脫窠臼」、「密針線」、「減頭緒」四項，他的見解雖精闢透徹，但追根究柢，這四款也只是有關布置「關目情節」的詳密發揮。也就是說，明清曲家論曲，對於戲曲「結構」的考究，事實上只在「關目情節」。也就是說尚僅及於「結構」本義中之局部，亦即戲曲內在結構的根本部分。

布置引申而來，故合而論之；許、王、張之立說亦有前承後繼、逐次發展之現象，故一併探討。而至著者，始以「排場」分析「戲曲之內在結構」，因就元雜劇、明清傳奇、清京劇舉例說明，以供讀者參考。最後歸結到諸劇種外在結構對內在結構之制約，所產生的種種現象。

㈠戲曲內在結構之奠基

1. 以「關目」、「情節」、「情節關目」論述者

《元刊雜劇三十種》中有十八種的「總題」作「新編關目」或「新刊關目」。如《新刊關目閨怨佳人拜月亭》、《大都新編關目公孫汗衫記》。

元鍾嗣成（約一二七七—一三四五後）[11]《錄鬼簿》，於李壽卿雜劇《㔾負李無雙》下注：「與《遠波亭》關目同。」明指《李無雙》與《遠波亭》兩劇的情節大要相同。

又明初賈仲明（一三四三—一四二二後）《補錄鬼簿》【凌波仙】〈弔詞〉亦從「關目」評論元劇：

(1)鄭廷玉：《因禍致福》關目冷。
(2)武漢臣：《老生兒》關目真。
(3)王仲文：《不認屍》關目佳。
(4)費唐臣：《漢韋賢》關目輝光。

⓫
鍾嗣成生卒年據王鋼：《校訂錄鬼簿三種》（鄭州：中州古籍出版社，一九九一年），附錄〈鍾嗣成年譜〉，頁二九○—三○三；王氏謂鍾嗣成約生於元世祖至元十四年（一二七七），卒於元順帝至正五年（一三四五）之後，享壽六十八歲以上，其《錄鬼簿·自序》署元文宗「至順元年」（一三三○）。

(5) 姚守中：布關串目高唫吟。

(6) 王伯成：《貶夜郎》關目風騷。

(7) 陳寧甫：《兩無功》錦綉風流傳，關目奇，曲調鮮。⑫

賈氏雖用很簡單的話語冷、真、佳、奇、輝光、風騷來說明諸劇關目的成就，但其「布關串目」一語，則透露運用「關目」的手法在「布串」。所謂「布串」即關目之布置全劇能夠得體與關目之串合能夠前後照映。由以上所述及的「關目」考其名義，則「關」為「關鍵」，為門鎖開閉之緊要處，「目」為「眼目」，為五官靈魂之窗。「關目」合為同義複詞，意旨「最重要的情節」也就是下文馮夢龍序《楚江情》所云「最要緊關目」和李漁〈密針線〉中「大關節目」的旨意與簡稱。但從《元刊雜劇》所謂之「新編關目」看來，又有泛用作「情節」的意思。也因此明清以後曲家便常有將「關目」、「情節」混用或合用的情形。

其後明清曲家便每以「關目」間以「情節」或「關目情節」合用，評論傳奇，錄之如下：

(1) 〔明〕李贄（一五二七—一六○二）

《琵琶記‧臨妝感嘆》：「填詞太富貴，不像窮秀才人家，且與後面沒關目也。」⑬《幽閨記》第八齣：「此齣似淡，亦無關目，然亦自少不得。」第二十六齣「此齣關目妙極」、第二十八齣「曲與關目之妙，全在不費力氣，妙至此乎！」，第三十六齣「此齣大少關目」。⑭ 其《拜月亭序》云：

⑫ 謝伯陽編：《全明散曲》（濟南：齊魯書社，一九九四年），頁一七三、一七五、一七八—一七九、一八一、一八六。

⑬ 〔元〕高明撰，〔明〕李贄批點：《李卓吾先生批評琵琶記》，收入《古本戲曲叢刊初集》（上海：商務印書館，一九五四年影印長樂鄭氏藏明容與堂刊本），卷上第九齣〈臨妝感嘆〉，頁三四「眉批」。

⑭ 〔元〕施惠撰，〔明〕李贄批點：《李卓吾先生批評幽閨記》，收入《古本戲曲叢刊初集》，卷上第八齣〈少不知愁〉，頁

此記關目極好，說得好，曲亦好，真元人手筆也。首似散漫，終致奇絕。以配《西廂》，不妨相追逐也，自當與天地相終始！……。詳試讀之，當使人有兄兄妹妹、義夫節婦之思焉。尤為閒雅，事出無奈，猶必對天盟誓，願終始不相背負，可謂貞正之極矣。興福投竄林莽，知恩報恩，自是常理。而卒結以良緣，許之歸妹，興福為妹丈，世隆為妻兄，無德不酬，無恩不答。天之報施善人，又何其巧歟！⑮

其評《紅拂》：⑮

此記關目好，曲好，白好，事好。樂昌破鏡重合，紅拂智眼無雙，虬髯棄家入海，越公並遣雙妓，皆可師可法，可敬可羨。孰謂傳奇不可以興，不可以觀，不可以群，不可以怨乎？⑯

可見李贄每以關目之好、妙來肯定劇本，以關目之無、少、沒來否定劇作。

(2)〔明〕臧懋循（一五五〇—一六二〇）：

《元曲選·序二》：

宇內貴賤、妍媸、幽明、離合之故。奚啻千百其狀。而填詞者必須人習其方言，事肖其本色，境無旁溢，語無外假。此則關目緊湊之難。⑰

二〕「眉批」；卷下第二十六齣〈皇華悲遇〉，頁二八「總批」；卷下第二十八齣〈兄弟彈冠〉，頁三二「總批」；卷下第三十六齣〈推就紅絲〉，頁四六「總批」。

⑮〔明〕李贄：《焚書》（臺北：漢京文化事業有限公司，一九八四年），卷四，〈雜述〉，頁一九三—一九五。

⑯同上註，頁一九三—一九五。

⑰〔明〕臧晉叔編：《元曲選》，頁二。

（3）〔明〕陳繼儒（一五五八─一六三九）

其《幽閨記》總評：

關目、曲都近自然，委是天造，豈曰人工！妙在悲歡離合起伏照應，線索在手，弄調如意。興福遇蔣，一奇也，即伏下賊案逢迎，文武並賢；曠野兄妹離而夫妻合，即伏下關目緣由，商店夫妻離而父子合，驛舍而子母夫妻俱合，又應前曠野之離；商店兄弟合又起下文武團圓，夫妻兄妹，總成奇逢。結局豈曰人力，天合也，命曰「天合記」。

其對《幽閨記》各齣之點評，亦用「關目極妙」（二十六）、「關目奇妙」（三十二）。對《玉簪記》各齣之評點亦用「關目甚好」（八）、「關目好」（三十四）。

（4）〔明〕王驥德（一五六〇─一六二三或一六二四）

《曲律・雜論》：

（選劇）若其妍媸差等，吾友吳郡毛允遂每種列為關目、曲、白三則，自一至十，各以分數等之，功令犁然，錙銖畢析。[19]

（5）〔明〕徐復祚（一五六〇─一六三〇或其後）

《曲論》：

《荊釵》以情節關目勝。

⓲ 〔明〕陳繼儒評輯：《鼎鐫幽閨記》，收入《不登大雅文庫珍本戲曲叢刊》第一三冊（北京：學苑出版社，二〇〇三年據明師儉堂蕭騰鴻刻《六合同春》本影印），卷下，頁四四，總頁二三一─二三二。

⓳ 〔明〕王驥德：《曲律》，《中國古典戲曲論著集成》第四冊，頁一七〇。

梁伯龍辰魚作《浣紗記》，無論其關目散緩，無骨無筋，全無收攝，即其詞亦出口便俗，一過後便不耐再咀。⑳

(6)〔明〕馮夢龍（一五七四—一六四六）《墨憨齋定本傳奇》：

《雙雄記・序》：「戲曲中情節可觀。」

《萬事足・莛中治妒》批：此折與三十三折乃全部精神結穴處。

《洒雪堂》總評：是記情節關鎖，緊密無痕。

《楚江情・序》：「觀劇須於閒處著眼，《買駿》㉑一折似冷，而梅花術術之有寓。馬之能致千里，叔夜貞侯之才名，色色點破，為後來張本，此最要緊關目。」

《楚江情・觀燈感嘆》批：一部關目在此數句。

《楚江情・錦帆空泊》批：情節周亦密。

《邯鄲夢》總評：通記極苦、極樂、極癡、極醒，描摹盡興，而點綴處亦復熱鬧。關目甚緊，吾無間然。

《永團圓・都府搶婚》批：原本三人相見，全無一語，殊少情節，須如此點綴，前後血脈靈通。

(7)〔明〕呂天成（一五八○—一六一八）

其《曲品》卷下敘其舅祖孫鑛所謂之「南劇十要」，其一「事佳」，其二清河郡本作「關目好」，它本作「悅

⑳〔明〕馮夢龍編著，俞為民校點：《墨憨齋定本傳奇》，收入《馮夢龍全集》第十一、十二冊（南京：江蘇古籍出版社，一九九三年），頁四八○、六七四、八二三、九三五、九四○、九八○、一一七五、一四四六。

㉑〔明〕徐復祚：《曲論》，《中國古典戲曲論著集成》第四冊，頁二三九。

目」。而呂氏論傳奇，卻但用「情節」而不及「關目」。如：

《繡襦》…情節亦新。

《龍泉》…情節闊大，而局不緊。

《雙珠》…情節極苦，串合最巧。

《蕉帕》…情節局段能於舊處翻新，板處作活，真擅巧思而新人耳目者。㉒

《同心記》…嫂姦姑事，《四異》、《雙串》已極其致。此劇粗具情節。㉔

《四異》…惟談本虛初聘於巫，後娶於賈，係是增出，以多其關目耳。

（8）〔明〕祁彪佳（一六○二─一六四五）

《遠山堂曲品》、《遠山堂劇品》…

《團花鳳》…其事彷彿《鴛衾》，而符女之認鳳釵，關目更妙。

㉒〔明〕呂天成…《曲品》，《中國古典戲曲論著集成》第六冊，頁二四九、二三八、二三八。

㉓《中國古典戲曲論著集成》所點校之《曲品》用劉行珩刻刻暖紅室本、吳梅本，《曲苑》本，清河郡本（約清康熙後）四種本子綜合彙訂，集成本《曲品》卷下無《蕉帕》一條。吳書蔭校注…《曲品校注》（北京…中華書局一九九○年），以清乾隆五十六年（一七九一）楊志鴻鈔本為底本，吳氏校記…「此條亦見於清初鈔本（按…中華書局圖書館藏清初鈔本），他本均無，系新增補。」（頁二五四）又吳氏箋注…「呂氏為單氏之執友，萬曆三十六年所完成的通行本《曲品》未載此劇，說明尚未問世，至四十一年增補《曲品》才見著錄；此劇當作於這三年之間（一六一一─一六一三）。」（頁二五五）

㉔以上兩條見〔明〕祁彪佳…《遠山堂劇品》，《中國古典戲曲論著集成》第六冊，頁一五七、一九九。

《想當然》…劉一春事，本之《覓蓮傳》，此於離合關目，亦未盡洽。

《旗亭》…鋪敘關目，猶欠婉轉。

《合衫》…其事絕與《芙蓉屏》相肖，但此羅衫會合處，關目稍繁耳。

《合屏》…《芙蓉屏》之記崔俊臣也，簡而雋，此少遜也。惟此關目更自委婉。❷⑤

《閒情偶寄‧詞曲部‧結構第一》…

傳奇一事也，其中義理分為三項…曲也，白也，穿插聯絡之關目也。元人所長者止居其一，曲是也，白

與關目皆其所短。❷⑥

(9) 〔清〕李漁（一六一〇—一六八〇）

《結構第一》中之「立主腦」、「脫窠臼」、「密針線」、「減頭緒」四款如前文所云，正是其論述關目布置的方

法和藝術。

(10) 〔清〕梁廷枏（一七九六—一八六一）

《曲話》…

《琵琶記》…（論笠翁之補作一折）「必執今之關目以論元曲，則有改不勝改者矣。」

《㑳梅香》…如一本小《西廂》，前後關目，插科、打諢，皆一一照本模擬。

《城南柳》…馬致遠之《岳陽樓》，即谷子敬之《城南柳》，不惟事蹟相似，即其中關目線索，亦大同小

異。

❷⑤ 以上五條見〔明〕祁彪佳…《遠山堂曲品》，《中國古典戲曲論著集成》第六冊，頁九、一四、三三、六九—七〇、七

四。

❷⑥ 〔清〕李漁…《閒情偶寄》，收入浙江古籍出版社編…《李漁全集》第三卷，頁一二。

異，彼此可以移換。

《焚香記・寄書》折：關目與《荊釵記》大段雷同⋯⋯當是有意剽襲而為之。

《浣紗記》⋯第十三折之【虞美人】，第十五折之【浪淘沙引】，皆竊古人名詞，改易數字。雖與本曲情節相同，按之原詞，究多勉強。其十三折《羈囚石室》，以間一曲為一日，關目尤欠分明也。

萬樹：紅友關目，於極細極碎處皆能穿插照應。❷❼

以上單用「關目」一詞論劇的有李贄、陳繼儒、臧懋循、王驥德、梁廷枏五家，分別用沒、無、好、妙、妙、奇妙、好、甚好、妙、奇，勝、散緩，來形容其關目之前後、線索、雷同、穿插照應。單用「情節」一詞的只有呂天成，用新、苦來形容。並用「關目」、「情節」的有馮夢龍、祁彪佳⋯馮氏以可觀、用密、直、殊少、點綴、血脈貫通形容「情節」；祁氏以粗具形容「情節」，以更妙、離合、多、稍繁、委婉形容「關目」。

其合用「情節關目」的只有徐復祚，以勝來形容。

其中馮氏的「血脈貫通」、「關鎖緊密」和梁廷枏的「穿插照應」，都已明白說明情節關目布置的手法，實為李漁「密針線」的先聲。而祁彪佳「情節局段」也向所謂「章法格局」靠攏。

2.以「章法」、「布局」、「局段」論述者

1. 〔明〕徐復祚（一五六〇－一六三〇或略後）

上文敘及徐復祚之「情節局段」，雖然也重在情節布置的手法，但既言「局段」，則已顧及情節之全面布置，可以說已具進境。下面再引相關曲家論述並作說明⋯

〔清〕梁廷枏：《曲話》，《中國古典戲曲論著集成》第八冊，頁二六八、二六二、二五八、二七七、二七二。

《曲論》：

《紅拂》……本虬髯客而作，惜其增出徐德言合鏡一段，遂成兩家門，頭腦太多。

《彩霞》出一優師所作，曲雖俚，然間架步驟，亦自可觀。[28]

從「兩家門」、「頭腦太多」、「間架步驟」這些話語，可見徐氏評論劇本最重視的是關目的布置。

2. 〔明〕凌濛初（一五八○—一六四四）

《譚曲雜劄》：

戲曲搭架，亦是要事，不妥則全傳可憎矣。舊戲無扭捏巧造之弊，稍有牽強，略附神鬼作用而已，故都大雅可觀；今世愈造愈幻，假托寓言，明明看破無論，即真實一事，翻弄作烏有子虛。總之，人情所不近，人理所必無，世法既自不通，鬼謀亦所不料，兼以照管不來，動犯駁議，演者手忙腳亂，觀者眼暗頭昏，大可笑也。沈伯英搆造極多，最喜以奇事舊聞，不論數種，更名易姓，改頭換面，而又才不足以運棹布置，掣袗露肘，茫無頭緒，尤為可怪。環翠堂好道自命，本本有無居士一折，堪為齒冷；袞集故實，編造亦多，草草苟完，鼠朴自貴，總未成家，亦不足道。[29]

凌氏批評徐復祚《紅梨記》謂「排置停勻調妥」[30]，正是他所要講究的結構原則；他認為劇作內容無論虛實都應當要合情合理，如果扭捏巧造，就要搭架不妥而使全劇可笑可憎了。可見凌氏也是著眼於關目布置的。

3. 〔明〕呂天成（一五八○—一六一八）

[28] 〔明〕徐復祚：《曲論》，《中國古典戲曲論著集成》第四冊，頁二三七、二四○。

[29] 〔明〕凌濛初：《譚曲雜劄》，《中國古典戲曲論著集成》第四冊，頁二五八。

[30] 〔明〕凌濛初：《譚曲雜劄》，《中國古典戲曲論著集成》第四冊，頁二五五。

《曲品》：

《琵琶》：：串插甚合局段，苦樂相錯，具見體裁。可師可法，而不可及也。

《明珠》：：布局運思，是詞壇一大將也。

《祝髮》：：布置安插，段段恰好。

《浣紗》：：羅織富麗，局面甚大，第恨不能謹嚴。中有可減處，當一刪耳。

《錦箋》：：此記鍊局遣詞，機鋒甚迅，巧警會心。

《紈扇》：：局段未見謹嚴。

《雙環》：：串插可觀，此是傳奇法。㉛

呂氏所云「局段」、「布局」、「鍊局」、「串插」都是指傳奇情節布置安插的技法；「局面」則指情節布置後所呈現的整體現象。

4. 〔明〕祁彪佳（一六〇二─一六四五）

《遠山堂曲品》、《遠山堂劇品》評所見傳奇四百六十六種、雜劇二百四十二種，分為妙雅逸豔能具六品，其中所品如：

《中流柱》：：傳耿樸公強項立節，而點綴崔、魏諸事，俱歸之耿公，方得傳奇聯貫之法；覺他人傳時事者，不無散漫矣。

《軒轅》：：意調若一覽易盡，而構局之妙，令人且驚且疑，漸入佳境，所謂深味之而無窮也。

㉛　〔明〕呂天成：《曲品》，《中國古典戲曲論著集成》第六冊，頁二三四、二三一、二三八、二三九、二四三。

《翡翠鈿》：邇來詞人，每喜多其轉折，以見頓挫抑揚之趣。不知轉折太多，令觀者索一解未盡，更索一解，便不得自然之致矣。

《玉丸》：作南傳奇者，構局為難，曲白次之。此記局既散漫，且詞不達意。

《賜劍》：以李將軍如松為生，所傳止寧夏啐賊一事，頭緒紛如，全不識構局之法，安得以暢達許之。❸❷

祁氏所謂的「構局」，由「傳奇聯貫之法」、「頭緒紛如」、「轉折頓挫抑揚」諸語看來，還是偏向於關目布置而言，於「排場」之義，止得其一偏而已。

5.〔明〕王驥德（一五六○—一六二三或一六二四）

《曲律·論章法第十六》：

作曲，猶造宮室者然。工師之作室也，必先定規式，自前門而廳、而堂、而樓，或三進、或五進、或七進，又自兩廂而及軒寮，以至廩庾、庖湢、藩垣、苑榭之類，前後、左右、高低、遠近、尺寸無不了然胸中，而後可施斤斲（斷）。作曲者，亦必先分段數，以何意起，何意接，何意作中段敷衍，何意作後段收煞，整整在目，而後可施結撰。此法，從古之為文、為辭賦、為歌詩者皆然；於曲，則在劇戲，其事頭原有步驟；作套數曲，遂絕不聞有知此竅者，只漫然隨調，逐句湊泊，掇拾為之，非不聞得一二好語，顛倒零碎，終是不成格局。❸

王氏所謂「章法」雖針對「作套數曲」而言，但誠如他所云：「此法，從古之為文、為辭賦、為歌詩者皆然。」然而於「南劇北曲」又何嘗不然。又由此條前呼後應觀之，其所云「章法」，亦即如前文所云之

❸❷〔明〕祁彪佳：《遠山堂曲品》、《遠山堂劇品》，《中國古典戲曲論著集成》第六冊，頁三八、五八、一○二、一○五。

❸〔明〕王驥德：《曲律》，《中國古典戲曲論著集成》第四冊，頁一二三。

「格局」。而王氏論「章法」之「猶造宮室者然」，實為清人李漁論「結構」之先聲。

6. 〔清〕金聖嘆（一六○八—一六六一）

金聖嘆《評點西廂記》〈示顧祖頌、孫聞、韓寶昶、魏雲〉：

詩與文雖是兩樣體，卻是一樣法。一樣法者，起承轉合也。[34]

綜觀金聖嘆論《西廂記》之敘事脈絡，同樣是詩文那樣的「起承轉合」四部曲。其「起合」指《西廂記》故事情節之開始與結束，他又譬之如生花生葉之「生」，如掃花掃葉之「掃」。而以〈驚豔〉為生，以〈哭宴〉為掃。

其「承」指《西廂記》故事情節之開展。又譬之如此來，如彼來，而以〈借廂〉為鶯鶯「此來」，〈酬韻〉為鶯鶯「彼來」。其「轉」指《西廂記》故事情節的轉折與衝突，又包括「三漸」、「二近」、「三縱」、「兩不得不然」和「實寫」諸說。「三漸」又謂之「三得」：〈鬧齋〉第一漸，鶯鶯始得見張生也；〈寺警〉第二漸，鶯鶯始得與張生相關也；〈後候〉第三漸，鶯鶯始得而許張生定情也。漸者，慢慢變化轉移之意；得者，因其逐漸變化前進而使人物之間有更深層之進展。鶯鶯與張生由「相見」而「相關」而「定情」，正是三漸、三得之推展。

「二近」是〈請宴〉和〈前候〉；「三縱」是〈賴婚〉、〈賴簡〉、〈拷豔〉。所謂「近」指「幾幾乎如將得之，終於不得」；「縱」指「幾幾乎如將失之，終於不失」。「兩不得不然」是〈鬧簡〉和〈琴心〉，所謂「不得不然」就是不得不如此，這是情節進展與人物塑造的結合。情感波折，歷經波瀾起伏之後，必須有個結穴處，即是〈酬簡〉，稱曰「實寫」：

實寫者，一部大書，無數文字，七曲八折，千頭萬緒，至此而一齊結穴。如眾水之畢赴大海，如群真之

❸❹ 〔清〕金聖嘆：〈示顧祖頌、孫聞、韓寶昶、魏雲〉，《貫華堂選批唐才子詩集》（臺北：廣文書局，一九八二年），頁二六。

成會天闕，如萬方捷書齊到甘泉，……。如後文〈酬簡〉之一篇是也。㉟

可見金聖嘆論關目之布置，以起承轉合為四部曲，而其間針線之穿插照應又十分的細密。

7.〔清〕毛聲山（生卒不詳，康熙間人）評點《第七才子書琵琶記‧總論》：

《西廂》純用北曲，每折自始至末，止是一人所唱，則其章法次第，亦自井然不亂。若出一口，真大難事。若《琵琶》則純用南曲，每套必用眾人分唱，而其章法次第，井然不亂，尤易易耳。文章有步驟不可失，次序不可闕者。如〈牛氏規奴〉為〈金閨愁配〉張本，〈金閨愁配〉為〈幾言諫父〉張本；〈臨妝感嘆〉為〈勉食姑嫜〉張本，〈勉食姑嫜〉為〈糟糠自厭〉張本。若無〈才俊登程〉，則杏園之思家為單薄；若無〈激怒當朝〉，則〈陳情之不許〉為突然；若無〈再報佳期〉，則〈強效鸞鳳〉為無序；若無〈丞相教女〉則〈聽女迎親〉為無根；若無〈路途勞頓〉，則〈寺中遺像〉為急遽；若無〈孝婦題真〉，則〈書館悲逢〉為無本。總之，才子作文，一氣貫注，增之不成文字，減之亦不成文字。㊱

可見毛聲山所說的「章法次第」和「文章步驟」，就戲曲而言，所指的也是「情節布置」之方法與藝術。

以上七家所舉之頭腦、間架步驟（徐復祚）、搭架、排置（凌濛初）、局段、布局、局面、練局、串插（呂天成）、構局、聯貫之法、頭緒、轉折頓挫抑揚（祁彪佳）、章法、格局、間架、起承轉合（金聖嘆）、章法、次

㉟〔清〕金聖嘆批點：《貫華堂繡像第六才子西廂記》，收入《不登大雅文庫珍本戲曲叢刊》第一冊（北京：學苑出版社，二○○三年據清康熙四十七年蘇州博雅堂刻本影印），頁一二一。

㊱〔清〕毛聲山評點：《第七才子書琵琶記》，收入侯百朋編：《琵琶記資料匯編》（北京：書目文獻出版社，一九八九年），頁二八○、二八四—二八五。

第、文章步驟（毛聲山）指的都是全劇關目情節布置的方法和藝術。

(二)宋元明清戲曲「內在結構」完成前之「排場」觀念

而戲曲的內在結構，必須以上文所述情節關目的章法布局為骨幹，再配搭其他元素，使之成為呈現表演藝術有機體的所謂「排場」，然後才算真正完成。而這有機體的「排場」也絕非一蹴可及，首先須通過觀念的形成。

1. 宋元所見之「排場」

「排場」一詞已見於宋代。范成大《壬辰天中節因懷去年捧御杯殿上賦二小詩》其一：

去歲排場德壽宮，薰風披拂酒鱗紅。❸❼

又元脫脫等撰《宋史・禮志・嘉禮四・宴饗》：

凡大宴，有司預於殿庭設山禮排場，為群仙隊仗，六番進貢，九龍五鳳之狀。❸❽

可見「排場」原是擺設鋪張場面的意思。

元代的「排場」則名義有所引申，見於以下文獻：

關漢卿《謝天香》第二折【牧羊關】一曲有云：

相公名譽傳天下，妾身樂籍在教坊。量妾身則是簡妓女排場，相公是當代名儒，妾身則好去待賓客供些優唱……❸❾

❸❼〔宋〕范成大：《范石湖集》（上海：上海古籍出版社，一九八一年），卷二一，頁一四〇。

❸❽〔元〕脫脫等：《宋史》，卷一一三，《志第六十六・禮十六（嘉禮四）・宴饗》，頁二六八三。

❸❾〔元〕關漢卿：《謝天香》，收入〔明〕臧晉叔編：《元曲選》，頁一四八。

這裡的「排場」顯然是指「身分」而言，看似與戲曲無涉，但其實與謝天香之為妓女必須供些優唱有關。又鍾

嗣成《錄鬼簿》為鮑天祐【凌波仙】挽曲：

平生詞翰在宮商，兩字推敲付錦囊。聲吟肩有似風魔狀，苦勞心嘔斷腸，視榮華總是乾忙。談音律，論
教坊，唯先生占斷排場。⑩

這裡的「排場」顯然指戲曲演出時「鋪排的場面」，但「占斷排場」，則引申為「其所撰戲曲在劇場上演出，無

人能比」。元高安道般涉【哨遍】套〈嗓淡行院〉描述元代劇場演出的情況，其【七煞】云：

坐排場眾女流，樂床上似獸頭，樂暇來報是些十分醜。一個個青布裙緊緊的兜著奄老，皂紗片深深的裹
著額樓。棚上下把郎君溜，喝破子把腔兒莽誕，打訛的將納老胡彪。⑪

此曲描寫樂床上女伶「坐排場」時的衣著形態及清唱情形。再看元商衢南呂【一枝花】套〈嘆秀英〉，其【梁州

第七】有云：

為歧路劃地波波。忍恥包羞排場上坐。念詩執板，打和開呵。⑫

又元睢玄明般涉【要孩兒】套〈詠鼓〉，其【二煞】有云：

排場上表子偷睛望，恨不得街上行人將手拖。⑬

由此三段資料，可見元代的女伶和妓女簡直是一而二、二而一，她們「坐排場」時要念詩執板、打和開呵，因

⑩〔元〕鍾嗣成：《錄鬼簿》，《中國古典戲曲論著集成》第二冊，頁一二二。

⑪〔元〕高安道：〈嗓淡行院〉，收入隋樹森編：《全元散曲》，頁一一一〇。

⑫ 隋樹森編：《全元散曲》，頁一九。

⑬ 隋樹森編：《全元散曲》，頁五四八。

為不是正式演出，所以有「閒情」向臺下的郎君或街上的行人「拋媚眼」。

又元無名氏仙呂【點絳唇】套〈贈妓〉，其【後庭花】一曲有「喚官身無了期，做排場抵暮歸」之語㊹，元無名氏《藍采和》雜劇演漢鍾離（沖末）度脫樂人藍采和（正末），當漢鍾離往樂床上坐時，淨云：「這個先生，你去那神樓上或腰棚上看去，這裡是婦人做排場的，不是你坐處。」㊺又其次折【梁州】云：

【梁州】直吃的歘歘的紅輪西墜，焱焱的玉兔東生。常言五十而後知天命，我年過半百，諸事曾經。人有靈性，烏有飛騰，常言道蠢動含靈，做場處誰敢消停。（云）喒行院打識水勢。（唱）俺、俺、俺做場處見景生情，你、你、你上高處捨身拼命，喒、喒、喒但去處奪利爭名。若逢、對棚，怎生來粧點的排場盛，倚仗著粉鼻凹五七並，依著這書會社恩官求些好本令。（云）君子務本，本立而道生。（唱）那的愁甚麼前程。㊻

又其第三折【倘秀才】下旦云：

你回家去，收拾勾闌，做幾場戲，俺家盤纏，你再出來。㊼

又其第四折【七兄弟】：

那時我對敵，不是我說嘴。我著他笑嘻嘻，將衣服花帽全新置，舊么麼院本我須知，同場本事我般般

㊹ 隋樹森編：《全元散曲》，頁一七九八。
㊺ 隋樹森編：《元曲選外編》（北京：中華書局，一九五九年），頁九七一。《藍采和》第一折開場：「〔旦同外旦引俫兒、二淨扮王、李上，淨云〕俺兩個一個是王把色，一個是李薄頭。」於劇本中並無詳記「淨云」係指王把色或李薄頭。
㊻ 隋樹森編：《元曲選外編》，頁九七四。
㊼ 隋樹森編：《元曲選外編》，頁九七七。

其所云「做場處」的「做場」，即指藝能的表演。《雍熙樂府》【一枝花】〈贈歌妓〉云：

楊柳細腰肢嫋娜，櫻桃小檀口些娘，畫堂深別是風光，叢林中獨占排場：歌一聲嬌滴滴皓齒歌，金縷似流鶯窗外打瑠璁。彈一曲嫩纖纖尖指彈，銀箏勝鐵馬簷間驟響。舞一遍俏盈盈細腰舞，舞霓裳若蝴蝶花底飛揚。 ❹

可見「做場」是包括歌舞彈等多種演出。由此也可見所謂「做排場」，元人指的是舞臺上演出時所表現的情況；也因此如果碰到「對棚」和別的劇團打對臺時，就要特別「粧點的排場盛」。「排場」可以盛，也可見正指其演出時的情況既要講究而且熱鬧。細繹「排場」一詞的結構形式，「場」即劇場，指表演區無疑。「排」如果作動詞，則指「安排」而言，「排場」即安排場面，戲曲的表現有各種不同的場面，必須安排妥貼方可；而「排」似乎也可作形容詞，即有如陳列而出的，則「排場」為陳列而出的場面；也因此，如果女伶坐在樂床上「念詩執板、打和開呵」便叫「坐排場」，如果起而歌舞彈唱便叫「做排場」。至於所謂「同場本事」，指的應當就是和其他的演員在同一場面的搭配演出。「做場」、「排場」、「同場」的詞彙結構都屬子句，因此可以把它們當作名詞來看待。

由元代所謂「排場」之諸名義中，可注意的是鍾嗣成以「占斷排場」來稱讚鮑天祐的雜劇，又此〈贈歌妓〉一曲，以「獨占排場」在揄揚歌妓技藝之精湛無與倫比，實開以「排場」評論戲曲之端倪。細繹其義，實已指

❹ 會。❹

❹ 隋樹森編：《元曲選外編》，頁九八〇。

❹ 〔明〕郭勛編：《雍熙樂府》，《四部叢刊續編集部》（上海：商務印書館，一九三四年據上海涵芬樓借北平圖書館藏明嘉靖刊本景印），卷九，頁三六五。

在場面上的整體演出表現。

2. 明代所見之「排場」

明代之「排場」，見於以下文獻：

元末明初賈仲明（一三四三―一四二二後）增補本《錄鬼簿》【凌波仙】曲挽趙子祥：

一時人物出元貞，擊壤謳歌賀太平。傳奇樂府時新令，錦排場、起玉京。❺⓿

又臧懋循（一五五〇―一六二〇）《元曲選・序二》曰：

關漢卿輩爭挾長技自見，至躬踐排場，面傅粉墨，以為我家生活，偶倡優而不辭者，或西晉竹林諸賢託杯酒自放之意，予不敢知。❺❶

又呂天成（一五八〇―一六一八）《曲品》評葉桐柏（憲祖）《四豔》：

選勝地，按節氣，賞名花，取珍物，而分扮麗人，可謂極排場之致矣。詞調俊逸，姿態橫生，密約幽情，宛宛如見，卻令老顏沒法耳。❺❷

又祁彪佳（一六〇二―一六四五）《遠山堂曲品》：

（王元壽《異夢》）此曲排場轉宕，詞中往往排沙見金，自是詞壇作手。

（月榭主人《釵釧》）此曲詞調朗徹，儘有本色，是熟於科諢排場者。儘有《賊殺侍婢》一段，今稍易之矣。

（戴之龍《玉蝶》）此必作以諷刺人者，當與之熟講排場，令深曉科諢之法，方可令此君填曲。❺❸

❺⓿ 【明】賈仲明增補本：《錄鬼簿》，《校訂錄鬼簿三種》（鄭州：中州古籍出版社，一九九一年），頁一四五。

❺❶ 【明】臧晉叔編：《元曲選》，頁一。

❺❷ 【明】呂天成：《曲品》，《中國古典戲曲論著集成》第六冊，頁二三四。

又祁彪佳《遠山堂劇品》：

《十長生》每折即一齊列出排場，尚有板實之議。然搆詞之工，幾能化雕鏤為淡遠矣。詞中必點綴十物，各還以切貼之語，此北詞之定式也。〔54〕

於此且回顧上文，徐復祚、呂天成、祁彪佳三家，既皆以「關目」或「關目情節」論述，又皆以「局段」、「搆局」、「排場」等論關目情節布置之技法；而於此更論以「排場」。可見在他們心目中，戲曲之內在結構，實經由關目、搆局、排場，然後才完成。上所云之「錦排場」、「獨占排場」、「躬踐排場」、「極排場之致」、「排場轉宕」、「熟於科諢排場」、「熟講排場」、「列出排場」，均可見其「排場」之名義皆承襲鍾嗣成《錄鬼簿》，亦即指戲曲的演出在舞臺上的整體表現藝術，而「排場轉宕」一語，似乎已注意到演出時排場有轉換之現象。即此亦可見，明人已習慣用「排場」來作為評論戲曲演藝的術語。

3. 清代所見之「排場」

到了清代康熙間，「排場」已成為戲曲創作的要件。洪昇（一六四五—一七○四）《長生殿》例言云：

憶與嚴十定隅坐皐園，談及開元、天寶間事，偶感李白之遇，作《沉香亭》傳奇。尋客燕臺，亡友毛玉斯謂排場近熟，因去李白，入李泌輔肅宗中興，更名《舞霓裳》，優伶皆久習之。後又念情之所鍾，在帝王家罕有。馬嵬之變，已違夙誓；而唐人有玉妃歸蓬萊仙院，明皇遊月宮之說，因合用之，專寫釵合情緣，以《長生殿》題名，諸同人頗賞之。〔55〕

〔53〕〔明〕祁彪佳：《遠山堂曲品》，《中國古典戲曲論著集成》第六冊，頁四一、五一—五六、一〇一。

〔54〕〔明〕祁彪佳：《遠山堂劇品》，《中國古典戲曲論著集成》第六冊，頁一五〇。

〔55〕〔清〕洪昇：《長生殿》，收入曾永義編注：《中國古典戲劇選注》（臺北：國家出版社，二〇〇七年），頁五一〇。

孔尚任（一六四八─一七一八）《桃花扇・凡例》云：㊐

排場有起伏轉折，俱獨闢境界；突如而來，倏然而去，令觀者不能預擬其局面。凡局面可擬者，即厭套也。㊐

洪昇所謂的「排場」，從上下文推敲，大概偏向於「關目情節」，但亦應兼指舞臺總體呈現；孔尚任則顯然指舞臺上所表現的「局面境界」而言。又王正祥〈新訂十二律京腔譜凡例〉第二十二條，亦有「排場局勢」之語㊗，與孔氏意義相同。

又金兆燕（一七一八─一七八九）《旗亭記・凡例》：

傳奇之難，不難於填詞，而難於結構。生旦必無雙之選，波瀾有自然之妙，串插要無痕跡，前後須有照應，腳色並令擅長，場面毋過冷淡，將圓更生文情，收煞毫無剩義，具茲數美，乃克雅俗共賞。㊘

金氏所云「結構」雖然還以布置關目為主，但已與「場面冷熱」共論，則實已趨於戲曲內在結構「排場」之要義。㊘

又降而至咸同間，曲論家如梁廷枏、楊恩壽，始以「排場」來衡量劇作的優劣。梁廷枏（一七九六─一八六一）《曲話》云：

吳昌齡《風花雪月》一劇⋯⋯布局排場，更能濃淡疏密相間而出。

《桃花扇》以〈餘韻〉折作結⋯⋯脫盡團圓俗套。乃顧天石改作《南桃花扇》，使生旦當場團圓，雖其排

㊐〔清〕孔尚任：《桃花扇》（臺北：里仁書局，一九九六年），頁一三─一四。

㊗〔清〕王正祥：《新訂十二律京腔譜》，收入俞為民、孫蓉蓉編：《歷代曲話彙編・清代編》第二集，頁三四○。

㊘〔清〕金兆燕：《旗亭記》，收入《傅惜華藏古典戲曲珍本叢刊》第四一冊（北京：學苑出版社，二○一○年據清乾隆寫刻本影印），頁一六，總頁二四。

場可快一時之耳目，然較之原作，孰劣孰優，識者自能辨之。[59]

楊恩壽（約一八六二年前後在世）《詞餘叢話》云：

笠翁《十種曲》……位置、腳色之工，開合、排場之妙，科白、打諢之宛轉入神，不獨時賢罕與頡頏，即元明人亦所不及，宜其享重名也。

（陳厚甫《紅樓夢》傳奇）儘多蘊藉風流、悱惻纏綿之作，惜排場未盡善也。[60]

《琵琶記》……無論其詞之工拙也，即排場關目，亦多疏漏荒唐。[61]

細繹楊氏所謂「排場關目」和梁氏所謂「布局排場」，則楊近於洪而梁近於孔。

二、民國許、王、吳「排場說」之建立

(一)許之衡（一八七七－一九三五）

民國以來論戲曲尤重「排場」，而首先對排場加以論述的，則是許之衡的《曲律易知》。他認為「劇情既萬有不齊，則運用之變化千端，自不能賅括悉盡」。於是他將劇情分為歡樂、悲哀、遊覽、行動、訴情、過場短劇、急遽短劇、武裝短劇等八類，每類各舉若干傳奇套數為例。可見許氏認為構成排場的要素是劇情和套數，

〔清〕 梁廷枏：《曲話》，《中國古典戲曲論著集成》第八冊，頁二五七、二七一。

〔清〕 楊恩壽：《詞餘叢話》，《中國古典戲曲論著集成》第九冊，頁二六五、二七一。

〔清〕 楊恩壽：《續詞餘叢話》，《中國古典戲曲論著集成》第九冊，頁三〇八。

其劇情即前人所謂之關目情節，但他較諸前人更進一步講求劇情和音樂的配置關係，亦即套數的建構和運用要與劇情相得益彰。他又論到「排場變動」，他說：

傳奇之排場……所最難明者，惟排場變動之際乎！以曲律言，排場變動，則換宮換韻自無妨。……如《長生殿‧埋玉》折……【粉孩兒】至【紅繡鞋】一套為縊妃埋玉，乃中呂用家麻韻；後接【朝元令】為扈從繞行，乃雙調用廉纖韻。……一望而知其排場之變動，所換宮調曲牌，最恰好者也。亦有換宮而不換韻者，如〈尸解〉折：正宮【雁魚錦】一套用尤侯韻，下換南呂【香柳娘】數支亦用尤侯韻；前者妃魂自歎，後者〈尸解〉正文。此排場變動，換宮而不換韻者也。……排場一事最為繁難，大抵因劇情之變動而定所用之曲牌。如前述《長生殿‧埋玉》折，【粉孩兒】一套之下接以【朝元令】，因扈從繞行，故用此曲；蓋【朝元令】乃繞場曲也。若劇情與此異者，照此譜填則誤矣。……蓋排場合宜，則有贈板在前，無贈板在後之例，固可顛倒，即管色不同、宮調不一，亦可變通。若排場不明，則雖按古人合律之曲照填，在彼為極合宜，在我為大不合者，比比而是。蓋每支曲牌均各有其性質，不知其性質，即不能運用排場；亂次以濟固非，膠柱鼓瑟亦非也。 ❷

可見許氏認為排場變動取決於劇情轉移，劇情轉移也就是古人關目布置的技法，而劇情的表現則依存於聯套的配搭和曲牌的性質，因此許氏勸人欲明排場，則應「先將悲喜文武粗細之曲分別清晰」。他對戲曲內在結構「排場」的論述，可以說開啟了新境界。

❷ 〔清〕許之衡：《曲律易知》（臺北：郁氏印獎會影印，一九七九年據壬戌（民國二年，一九一三年）十二月飲流齋刊本影印），卷下，頁一九、二一—二二，總頁一三三—一三四、一三七—一三九。

(二)王季烈（一八七三—一九五二）

王季烈繼許氏之後，也在《螾廬曲談》專立一章「論劇情與排場」，他說：

> 悲歡離合謂之劇情，演劇者之上下動作謂之排場；此二事最須留意。……作傳奇者，情節奇矣，詞藻麗矣，不合宮調則不能付之歌喉；宮調合矣音節諧矣，不講排場則不能演之氍毹。[63]

從其語意，可見他認為悲歡離合的劇情，即古人所謂的關目情節；它與使之呈現在舞臺上的「排場」是創作傳奇最主要的兩件事，而「排場」關鍵所在，則在於其建構之得體與否，其重要性超出宮調音節之和諧。由此可見，他也講「排場變動」，也講排場與劇情、與樂曲的關係，他將南曲曲情分為歡樂、遊覽、悲哀、幽怨、行動、訴情六門外加普通、武劇、過場短劇、文靜短劇四類，每門類各舉套數若干為例，雖與許氏略有出入，但大致不差。可見許、王二氏對於「排場」的看法基本上是相同的，只是王氏給「劇情」和「排場」下了簡要的定義，同時更進一步照顧到排場與腳色的關係，他說：

> 一部傳奇中所派之角色，必須各門俱備，而又不宜重複者，一以均演者之勞逸，一以新觀者之耳目。[64]

又說：

> （就曲情分類之南曲套數）……其中訴情一類，皆屬細膩熨貼、情致纏綿之曲，且多係大套長曲，一部傳奇中主要之折宜用此種套數，宜於生（謂小生）、旦所唱；歡樂一類，宜於同唱；游覽及行動二類，亦多

63 〔清〕王季烈：《螾廬曲談》（臺北：臺灣商務印書館，一九七一年據一九二八年石印本影印），卷二〈論作曲・論劇情與排場〉，頁二三一—二三六。

64 同上註，頁二七。

宜於同唱；悲哀幽怨二類，則多宜於旦唱，小生唱亦可用之；至生淨（此生淨謂老生，淨謂大面）遇哀劇，

以用北曲為宜，如北南呂之各套最適於闊口（即生、淨、外之總稱）悲劇之用，總之闊口所唱，北詞居

多，南詞僅十之二三，蓋南曲柔靡，少雄壯之音，故不適生淨之口吻也。過場短劇，俗謂之過脈戲，曲

雖不多，然非此則情節不貫、線索不聯，為傳奇中所決不可少，宜用短曲急曲，而決不可用長套之慢曲。

此外尚有粗曲如【普賢歌】、【光光乍】之類，則限於丑、淨（此淨謂二面、白面）所唱。㊻

王氏對於整部傳奇的「排場」觀念，可以從他對於《長生殿》的評論看出來，《曲談》卷二論作曲第四章

「論劇情與排場」云：

《長生殿》全部傳奇共五十折，除第一折〈傳概〉為上場照例文章外，共計四十九折，不特曲牌通體不

重複，而前一折之宮調與後一折之宮調，前一折之主要角色與後一折之主要角色決不重複，……其選擇

宮調、分配角色、布置劇情，務使離合悲歡、錯縱參伍，搬演者無勞逸不均之慮，觀聽者覺層出不窮之

妙。自來傳奇排場之勝，無過於此。㊼

可見王氏認為一部傳奇的排場「務使離合悲歡錯縱參伍」，其方法是選擇宮調、分配腳色、布置劇情都要使之不

重複，而三者之間更要密切融合，了無枝梧之病；如此，搬演者才無勞逸不均之慮，觀聽者覺層出不窮之妙。

於是可知王氏「排場」的構成建立在劇情、曲情、腳色三個基礎之上，而劇情取決於關目，曲情依存於套數，

所以也可以說是建立在關目、套數和腳色三個基礎之上。

㊻ 同上註，頁二一六。

㊼ 同上註，頁二一八—三○。

與許、王二氏同時的吳梅，雖然未及專論排場，但在其《詞餘講義》與《顧曲麈談》二書中，對於「排場」的重要性則再三致意，譬如在《顧曲麈談》第二章製曲「結構宜謹嚴」一節中說：

填詞者，在引商刻羽之先，拈韻抽毫之始，須將全部綱領，布置妥帖，何處可加饒折，何處可設節目，角色分配，如何可以勻稱，排場冷熱，如何可以調劑，通盤籌算，總以脈絡分明，事實離奇為要。[67]

這一段話也見於《曲學通論》中，他提出「排場冷熱」應當調劑的看法。他批評劇作也常以排場為著眼點，如：

「即論舊劇，元明以來，從無死後還魂之事，《玉簪女兩世姻緣》亦是隔世，自湯若士杜麗娘還魂後，頓使排場一新。」[68]又如《顧曲麈談》第四章〈談曲〉謂：「李笠翁《十種曲》，傳播詞場久矣，其科白排場之工，為當世詞人所共認。」[69]因為他認為「填詞一道，文人下筆，欲詞采富麗，恢恢乎游刃有餘；而欲排場嶄新，則難之又難。」[70]

(三)吳梅（一八八四—一九三九）

其後戲曲史家如日人青木正兒《中國近世戲曲史》也以「排場」為評騭劇作優劣的要素，而周貽白《中國戲曲發展史》更為宋元南戲的「曲調與排場」和元代雜劇的「排場及其演出」（論及腳色、歌唱、賓白、穿關、砌末、勾欄等）別立專節論述，惜其所謂「排場」旨趣未盡明確。

[67] 吳梅：《顧曲麈談》，收入王衛民編校：《吳梅全集・理論卷上》（石家莊：河北教育出版社，二○○二年），頁八九。

[68] 吳梅：《曲學通論》，收入王衛民編校：《吳梅全集・理論卷上》，第六章〈作法上・脫窠臼〉，頁一八○。

[69] 吳梅：《顧曲麈談》，收入王衛民編校：《吳梅全集・理論卷上》，頁一五四。

[70] 吳梅：《曲學通論》，收入王衛民編校：《吳梅全集・理論卷上》，第六章〈作法上・脫窠臼〉，頁一八一。

三、張師清徽（一九一二—一九九七）「排場說」之完成

(一)張師清徽「傳奇分場說」之要點

許、王二氏對於傳奇「排場」建立較為具體清晰的概念之後，進一步探討此問題，而獲得深入明確結論的，則是張師清徽（敬）先生的「傳奇分場說」。清徽師在所著《明清傳奇導論》[71]第四編《劇藝綜合的檢討》中特立一章為〈傳奇分場的研究〉，又在〈南曲聯套述例〉[72]一文中專立一節為〈傳奇組場與聯套的關係〉。綜合提要清徽師的說法如下：

傳奇之分場，即分別其「排場」類型，若以關目分量為依據，則有大場、正場、短場、過場之分，若以表現形式為基準，則有文場、武場、文武全場、鬧場、同場、群戲之別，後者其實依存於前者之中。所謂「同場」是指多數腳色在同一場面而唱作有顯著軒輊者，反之則謂之「群戲」。

大場必須在關目情節、曲文賓白、腳色人物、場景裝置、唱做搬演上，為全劇最出色的組合；正場則以關目具重要性、腳色為主腳副主腳為要件；短場則介於正場與過場之間，關目不輕不重，唱做總以具有小品情味為依歸；過場則止具起承連絡之作用，又有普通過場、半過場與大過場之別，大過場因其上場人物眾多，半過

[71] 張敬：《明清傳奇導論》（臺北：華正書局，一九八五年）。

[72] 張敬：〈南曲聯套述例〉，原載《臺大文史哲學報》第一五期（一九六六年八月），頁三四五—三九五；收入《清徽學術論文集》（臺北：華正書局，一九九三年），頁一一六六。

場以其同時具有填空性質與開展趨勢，普通過場簡單至止用三兩支曲子或全用賓白即可。

因為分場具有關目情節的重點，不只是關目情節，還要顧到腳色唱做的分量和音樂的配搭，所以以下諸事應當列入考究：

其一，喜怒哀樂的劇情與套數的配搭應用適切合宜，套數就聲情分大抵有快樂、訴情、苦情、行動遊覽、行動過場、普通文場等六類。

其二，假若悲喜不同的情緒必須同現一場時，則套數以相對倍差變聲而易其用，則可以濟其窮。

其三，如遇劇情變化而又必須就一套曲牌以盡其用時，亦可用三種變聲法來加以應付，即一是將套內前後曲牌改變笛色，一是在各正曲之間插用集曲，一是全部採用集曲。

其四，套數之組成當配合腳色之聲口與身分，如主曲與主腳相違失，則全套與場面必立起衝突。

其五，大場、正場、短場、過場各有其相應之套數，當配搭得宜，免生扞格之弊。

其六，一齣之中排場如變化，則普通用移宮換羽之法或間用集曲來應付，而要使之層次分明、轉變得宜。

其七，引子具有導引聲情、劇情和腳色的作用，尾聲具有結束分場的功能；傳奇套式雖未必具備引子與尾聲，而運用取捨得宜，亦有助於場面的生發。

其八，傳奇最後一場稱為結穴，通常結穴都在故事收束的最後一幕，就是故事劇情隨結穴聲律而結束，其常格套式和普通大場的安排無甚差別。

以上是清徽師「傳奇分場說」的要義，由此可以歸納出清徽師「分場」的基礎是建立在以下五點之上：

1. 關目情節的輕重。
2. 腳色人物的主從。
3. 套數聲情的配搭。

4.科介表演的繁簡。

5.穿關砌末的運用。

這五點較之王氏《曲談》所敘及的「排場」觀念多出兩個基礎，雖然多出的這兩個基礎，清徽師未及細論，但就所涉及之層面而言，實屬難能可貴，因為它們都是襯托與表現「排場」氣氛情調的要素，譬如《長生殿‧舞盤》一齣，有這樣的科介表演和穿關砌末：

場上設翠盤，旦花冠、白繡袍、瓔珞、錦雲肩、翠袖、大紅舞裙、老、貼同淨、副淨扮鄭觀音、謝阿蠻，各舞衣白袍，執五彩霓旌、孔雀扇密遮旦簇上翠盤介。樂止，旌扇開，旦立盤中舞，老、貼、淨、副淨唱，丑跪捧鼓，生上坐擊鼓，眾在內打細十番合介。⑦⑬

如此豈不將這齣「群戲歡樂同場」的氣氛情調襯托表現得更加明顯。因之「科介表演的繁簡」和「穿關砌末的運用」也應當都是構成排場的要素。

(二)張師清徽「傳奇分場說」之創發

而清徽師用力最多而最有創發的是：探討套式與排場的關係和從關目分量與表現形式分辨排場的類型，前者在許、王二氏的基礎上有更為深入和完善的見解，後者則是前人所未及的理論。也因此，清徽師能將王氏所謂的排場名稱諸如《長生殿》第十六齣至二十齣等五齣戲之為「歡樂細曲」、「雄壯北曲」、「幽怨細曲」、「纏綿南北曲」、「健捷北曲」易為「群戲同場」、「武場」、「文細正場」、「南北正場」、「北口正場」，使之清楚顯示「排

⑦⑬ 〔清〕洪昇：《長生殿》，收入曾永義編注：《中國古典戲劇選注》，頁六一七。

場」類型的輕重和特點。而鄙意以為，如果清徽師能進一步將套式曲情之為喜怒哀樂也注入「排場」類型的命

名之中，則似乎更能充分說明「排場」所具有的情調氣氛。據此，則以上五齣戲之「排場」名稱似可書作「群

戲歡樂同場」、「雄壯北口武場」、「幽怨文細正場」、「纏綿南北正場」、「健捷北口正場」。

清徽師對於「傳奇的分腳和分場」的關係也比王氏《曲談》更為深入和周到，她特立一章來說明這個問題。

除了笠翁「出腳色」的原則和王氏「均勞逸」的觀念之外，清徽師更說：

腳色的分配，有關場面的組合，在原則上，是必須使用勻稱。尤其要注意的是主角和第一副主角並不限

於生旦，總是看故事的主旨和分科的特質而定。如《鳴鳳記》是屬於斥奸罵讒一科的，假使使用巾生和閨

門旦分飾楊椒山夫婦，那就大錯了。《宵光劍》的林沖，假使派以武小生，而《翠屏山》的石秀卻派以武

正生，那便是顛倒冠裳，怎樣也不合身分。由於唱詞的粗細是跟腳色的身分走的，所以腳色的身分一錯，

選調選詞，粗細便失去了標準。〈山亭〉《虎囊彈》裡的魯智深，是以頭陀身分出現，所以唱【寄生草】

很配合，假使是強盜腳色，便屬不類。又如《水滸記》中，歌場俗傳的〈借茶〉、〈活捉〉，旦丑兩角誤照

風花雪月演出，以致文縐縐的大唱【梁州新郎】、【漁燈兒】、【錦漁燈】一些文靜細膩的曲子，以俊

雅的詞情聲韻來配合儉俗的動作，自然是不倫不類，令人無從去欣賞詞章的韻致了。 ⑭

關於中國戲曲的所謂「腳色」，著者曾給它下了這樣的定義，那就是：中國戲曲的「腳色」只是一種符號，必須

通過演員對於劇中人物的扮飾才能顯現出來；它對於劇中人物來說，是象徵其所具備的類型和性質，對於演員

來說，是說明其所應具備的藝術造詣和在劇團中的地位。 ⑮ 所以劇中人物的類型和性質，自然影響到腳色的分

⑭ 詳見曾永義：《中國古典戲劇腳色概說》，收入《說俗文學》，頁二九一—二九三。

⑮ 張敬：《明清傳奇導論》，頁一三四—一三五。

派，如果分派不合適，也自然影響到聲口與表演；如此一來，就要弄亂了排場；也因此，清徽師於此再三舉例說明。

(三) 張師清徽「傳奇分場說」之排場處理

至於整部傳奇的排場處理，雖然如上文所云，王氏《曲談》已注意到選擇宮調、分配腳色、布置劇情都要使之不重複，但未及具體的說明如何配搭聯貫不同的排場類型，而清徽師對此則有精到的說明：

第一，各場面目不可重複。正場與大場必須相間配用，但正場次數必多於大場。

第二，全部傳奇，只規定幾個大場，插用的位置或隔幾個正場插一個大場，或在最後結束全戲階段中連用兩三個大場，以抓緊觀眾的注意力，凡此都看故事發展的關鍵而定，未可拘於一格。

第三，無論大場和正場，或文或武，或鬧或靜，或唱或做的特色，都不可以連場不變。假使不是重大情節，或不強調熱鬧的場面，決不可以配組大場；沒有佳勝的詞章和名曲，亦不可濫組大場。

第四，各場的場面，必須與故事關目的分量扣得緊湊，扣得妥貼。

第五，場面的配搭，須要顧到腳色的分量，否則便不能達成組場的任務。❼

傳奇的大場有如最高潮，正場有如高潮，過場有如平潮，因為「文似看山不喜平」，所以傳奇的排場處理，自然要使之得宜，達成錯綜起伏之致，以收觀聽入勝之效。大抵正場為全劇骨幹，而大場、過場乃至於短場、同場，則斟酌情況安插，如此再求其連場切忌雷同，則庶幾可以得其三昧矣。

四、著者對「排場」理論之運用

以上對於文獻所見的「排場」和明清以來曲論家與「排場」相關的概念和說法做了概括的論述。即此，如果給「排場」下個明確的定義，鄙意以為：所謂「排場」是指中國戲曲的腳色在「場上」所表演的一個段落，它是以關目情節的輕重為基礎，再調配適當的腳色、安排相稱的套式、穿戴合適的穿關，通過演員唱作念打而展現出來。就關目情節的高低潮以及其對主題表現所關涉的程度而分，有大場、正場、短場、過場四種類型；就表現形式的類型而言，有文場、武場、文武全場、同場、群戲之別；就所顯現的戲劇氣氛而言則有歡樂、遊覽、悲哀、幽怨、行動、訴情等六種情調；後二者其實是依存於前者之中。因之標示「排場」當斟酌這三種狀況，然後方能充分的描述出該排場的特質。據此「排場」觀念來驗證歷代主流劇種，則可見所謂「排場」其實是元雜劇、明清傳奇乃至京劇的內在結構，以下請從元雜劇開始，作簡要之說明：

(一)元雜劇之「排場」

元人雖有「坐排場」與「做排場」的戲界行話，鍾嗣成也有「占斷排場」的話語，但大抵習焉不察，未暇顧及排場與戲曲結構和搬演的關係。首先說到元雜劇排場的是王季烈《螾廬曲談》，其卷二第四章云：

元劇排場，皆呆板，且拙率，蓋元時演劇情形，與今不同，唱者司唱，演者司演，司唱者與司琵琶、司笙、司笛之人並列於坐，而以末泥、旦兒并雜色人等，入勾欄搬演，隨唱詞作舉止，如唱「參了菩薩」，則末泥祇揖；「只將花笑撚」，則旦兒撚花之類。⑦

王氏所以認為元雜劇排場呆板拙率的原因，主要是因為元時演劇的形式；但是王氏所謂的元劇搬演形式其實抄

自毛奇齡的《西河詞話》，而毛氏明明說那是「連廂詞」的演出情形，而且還仿作了兩本，一是「賣嫁連廂」，

一是「放偷連廂」；未知何故，吳氏《塵談》和王氏《曲談》竟異口同聲的將它轉嫁元雜劇，以致貽誤許多

人。[78]

劇的態度和方法〉一文中即已述及：

元雜劇的搬演形式，著者另有專文[79]，此不更贅；而元雜劇之應論其排場，則著者早在〈評騭中國古典戲

傳奇分場較為明晰可循，而元雜劇每折由一套北曲加上賓白和科汎組成，則向來無人注意其排場。其實

元雜劇每折皆包含若干場次，仔細考按，條理脈絡還是很清楚。譬如關漢卿的《救風塵》雜劇，首折分

七場、次折分五場、三折分三場、四折分四場；每折皆有主場，主場用曲最多。大抵必須連用之諸曲皆

自成一場，不司唱之腳色則以賓白組場。明白元雜劇分場之情形，也可以幫助我們了解其結構之謹嚴與

否。[80]

其後著者於《中國古典戲曲選注》一書中，於所選注之元人雜劇九種中，皆說明其排場轉折承接之情形。譬如

於《單刀會》次折云：

[77] 〔清〕王季烈：《螾廬曲談》，卷二〈論作曲·論劇情與排場〉，頁三三一。

[78] 詳見曾永義：〈連廂〉小考〉，《臺灣戲專學刊》七期（二〇〇三年七月），頁九—二四。

[79] 曾永義：〈元人雜劇的搬演〉，原載《幼獅月刊》四五卷五期（一九七七年五月），頁二一一—三三三，收入曾永義：《說俗文學》，頁三四七—三八四。

[80] 曾永義：〈評騭中國古典戲劇的態度和方法〉，收入曾永義：《說戲曲》（臺北：聯經出版社，一九七六年），頁一五。

論本折之排場，亦大致有三：開首司馬德操以【端正好】、【滾繡毬】二曲述其修行辦道、幽哉自如之

生活，是為引場；其次魯肅來訪，迄於【尾聲】，總為關羽寫照，是為主場；司馬德操下場後，另有道

童與魯肅賓白及道童所唱曲【隔尾】一支，言語詼諧，餘波為煞，是為收場。按此段散場為元刊本所無，

當為明人所增。⑧¹

又如《竇娥冤》第三折云：

此折為本劇最高潮，亦為主題所在，極寫竇娥之【冤】之【憤】。開首直入刑場，不似前以次要腳色

賓白引場，但以鑼鼓肅殺場面，竇娥一出場更無言語，惟將滿腔悲憤，呼天搶地，盡從肺腑深處噴激而

出，以故【滾繡毬】一曲如萬丈波濤、排山倒海，其聲情詞情正吻合正宮之「惆悵雄壯」。【叨叨令】以

上三曲寫竇娥前往法場；以下借用中呂【快活三】、【鮑老兒】曲以寫婆媳生離死別，氣氛為之一轉，

嗚咽低迴，如泣如訴。而竇娥善良的孝思，於此倍教人同情。其後般涉【耍孩兒】及其【煞曲】，亦屬

借宮，古名家本無此數曲，略嫌草率；《元曲選》本增此數曲，以敷演竇娥臨刑前所發出的三個誓願，

場面甚為緊張激越而感人。⑧²

由這兩個例子不難看出元雜劇的「排場」其實還是很清晰的，因為中國戲曲內在組織結構的基本單位就是「排

場」，儘管唐宋金元四代從廣場演出發展到舞基、舞亭，乃至於固定的勾欄或舞樓演出，而其戲曲之進行為連續

性之「排場」，則一「排場」必自成段落，也是中國戲曲的基本原理。

近人徐扶明有《元代雜劇藝術》一書，出版於一九八一年，其第六章「場子」即專論元雜劇的排場。他也

⑧¹ 曾永義編注：《中國古典戲曲選注》（臺北：國家出版社，一九八三年），頁二七。

⑧² 曾永義編注：《中國古典戲曲選注》，頁七九。

說到元雜劇應當「分場」：

當一場戲開始，場上只是個空場子，等到劇中人物陸續登場，展開活動，才出現了劇中所規定的戲曲情景，直到他們之間的衝突告一段落，都先後下場了，場上沒有留一個劇中人物，暫時又是個空場子。到這時，這場戲才算收場。比如《救風塵》第四折，共有三場戲：第一場以周舍、店小二追趕趙盼兒而「同下」收場；第二場以周舍扯著趙盼兒、宋引章去打官司而「同下」收場；第三場以鄭州知府李光弼對此案作判而劇終。可是這三場戲的分場其共同之處，就是每次劇中人物都下場了，場上暫時又是一個空場子，因此，使得場與場之間有一個很短的間斷空隙，顯示出戲曲情節發展的階段性，也就可以把前後兩場，清楚的劃分開來。⑧⑬

（二）明清傳奇之「排場」

對於明清傳奇的「排場」，王氏《蟫廬曲談》已舉例評述：他認為明人傳奇排場最善者首推《浣紗記》，如其《歌舞》一折【好姐姐】二支之後，各繫以【二犯江兒水】北曲一支，蓋【風入松慢】與【好姐姐】各二支，

以腳色全部下場為基準，雖是分場方法之一，但非絕對基準；因為「排場轉移」即可分場，亦即關目情節在人事時地有所變更之際，即可以此「分場」。然而徐氏對於《救風塵》第三折排場的分析正好其基準亦合乎「人、事」之變更，所以才會有與著者相同的結果：都是三個排場。而著者已注意到元劇排場有諸如引場、主場、散場等輕重之分，徐氏於此則尚未顧及。

⑧⑬　徐扶明：《元代雜劇藝術》（上海：上海文藝出版社，一九八一年），頁一五〇。

自成南仙呂一套，而【二犯江兒水】，則為演習歌舞所唱之曲，故宜另用北詞以清界限，且【二犯江兒水】最宜於且行且唱，故用之歌舞之際，尤為適合。又〈寄子〉一折，首用羽調【勝如花】二支，中用中呂【泣顏回】二支，末用大石【催拍】二支，正宮【一撮棹】一支，於一折之中用四種宮調，蓋【勝如花】為宜於行動之過場曲，【泣顏回】為訴情曲，而【催拍】帶【一撮棹】為宜於離別用之悲哀曲，適與此折之前後三段劇情相合也。又〈打圍〉折之正宮南北合套為《浣紗》所創之格，用之眾人行動上下紛繁之劇最為相宜，自《浣紗》而後，若《鈞天樂》之〈水巡〉、〈風箏誤〉之〈堅壘〉，沿用者極多。

而《玉茗四夢》的排場，王氏則認為「排場俱欠斟酌」，其中《邯鄲》、《南柯》稍善，《紫釵》最不妥洽。因為《紫釵》為《紫簫》之改本，若士只顧存其曲文，遂至雜糅重疊，曲多而劇情反不得要領，今日《紫釵》中只有〈折柳陽關〉一折登之劇場，其餘均無人唱演，蓋實不能演也。……又〈釵圓〉一折，原本共有引子四支、過曲十六支、【不是路】四支、【尾聲】及【哭相思】三支，如此長劇，南曲中實所罕觀，雖非一人所唱，而其中慢曲居多，實無銅喉鐵舌以歌之。因此王氏在《集成曲譜》中將前半完全刪去，僅留商調一套，而前半劇情另填【二郎神慢】二支來包括，王氏說如此一來「方合套數格式，歌者亦可勝任矣。此非輕議古人，好為妄作，實於搬演之道，不得不如此耳。」⑧

對於清人傳奇，王氏認為《長生殿》之外，若藏園、笠翁所著諸傳奇，其排場亦俱布置妥貼，而笠翁於劇中關目尤善騰挪。如《風箏誤》之〈驚醜〉折，韓生與詹氏長女先在暗裡相逢，故有一篇長白，盤詰詹女才學；待奶娘持燈上，始悉其貌之醜惡，於是詹女才貌兩無足取，為韓生所詳悉矣！若韓生先見其貌而後詰其才學，

⑧ 詳見〔清〕王季烈：《螾廬曲談》，卷二，〈論作曲·論劇情與排場〉，頁三二一—三二三。
⑧ 詳見〔清〕王季烈：《螾廬曲談》，卷二，〈論作曲·論劇情與排場〉，頁三二一—三二一。
⑧ 詳見〔清〕王季烈：《螾廬曲談》，卷二，〈論作曲·論劇情與排場〉，頁三二一。

則於情理便不合。又〈詫美〉一折，詹氏次女以扇掩面，既合閨女新婚嬌羞身分，又使韓生不得覷其面，遂疑

其為前次所見醜婦，而不肯與同床；直至柳夫人令其再認一認，始疑團盡釋，歡然成婚。假令詹女不掩面，則

韓生一人洞房即知其非醜婦，而一套仙呂曲子，俱無從著筆矣。又〈茶園〉一折，柳、梅二氏及詹氏二女之爭

論，全由驚醜舊事破露而起，若使戚生在場，何以為情，乃戚生云：「你看他娘兒兩個唧唧噥噥，指著我娘子，

怕是看荷花之事發作了。」於是戚生自欲避去，而以後諸人之爭論，可無所顧忌矣。王氏云：「凡此皆善於騰

挪之處，惟善於騰挪，而後情節離奇、意境超妙，排場亦因之妥貼也。」㊻

可見王氏論明清傳奇排場，若加上前文所引述之論《長生殿》來觀察，則是從關目、套數和腳色三方面來

論述的，而這三方面也正是王氏心目中構成排場的基礎。

張師清徽在《明清傳奇導論‧分場研究》一章中就〈幽閨〉、《琵琶》、《浣紗》、《還魂》、《長生殿》五部明

清傳奇，依齣列舉其排場名目，作綜合之觀察，最後作結論說：「《幽閨》是認真的，《琵琶》場次沉悶，《浣

紗》穿插得宜，《還魂》文細的場面過多。」㊼ 對於《長生殿》和藏園、笠翁諸傳奇，清徽師的意見和王氏大抵

相同。

在〈南曲聯套述例〉㊽ 一文中，清徽師對於傳奇排場的分析說明每每有極為深入而圓到的見解，譬如《還

魂記》五十五齣〈圓駕〉，清徽師說：此齣〈圓駕〉，係以群戲圓場，用北【醉花陰】南【畫眉序】合套為骨幹，

㊻ 詳見〔清〕王季烈：《螾廬曲談》，卷二，〈論作曲‧論劇情與排場〉，頁三一。

㊼ 張敬：《明清傳奇導論》，頁一三〇。

㊽ 原載於《臺大文史哲學報》第一〇期（一九六六年八月），頁三四五—三九五；收入《清徽學術論文集》（臺北：華正書局，一九九三年），頁一—六六。

以加重生旦唱做，但為求場面紛華，故前加用北引兩支，配以嗩吶，使朝廷莊嚴富麗氣氛十分透足。又恐北引

增多，厭人聆賞，故加長白於其間，引白前冠以集唐詩句，使黃門有表演機會，引白後疊接【點絳唇】、去

嗩吶，以調節聆賞，再加較長對白，一方面使副角有機會表演動作，另方面導引高潮場面。進入【醉花陰】主

套後，便即縮簡對白，使支支曲牌緊接唱出，以求唱做緊湊，場面火熾；末【雙聲子】北【尾聲】之省用夾白，

緊接聯唱，所以求得暢洩高潮戛然而止之境；正是作劇者之著意安排，不宜放過之處。清徽師說：「從此實例，

可以領悟曲套形式不是機械性的，怎樣用法，還賴慧心。」而這「慧心」在於觸發劇作者之技法涵養，使之臻

於靈妙。

又如《鳴鳳記》第十齣〈流徙分徒〉的套式是：【霜天曉角】、【哭相思】、【尾序犯】二支、【黃鶯兒】

二支、【貓兒墜】二支、【掉角兒】三支、【尾聲】。

清徽師說：【尾犯序】疊支可成套，【黃鶯兒】、【貓兒墜】亦可加【尾】成套，【掉角兒】可疊支成套，

故此齣實三小套組成。【尾犯序】表追思，是靜態的；【黃鶯兒】、【貓兒墜】表祭奠，是行動的；【掉角兒】

表祈求，是彼此表示希望而兼動態性質的。悲傷冀勸之情，各有層次，只好以零碎套式分別表達。若場面太短

而套式零碎，終非至善，為求混一局面，且彌補【黃鶯兒】、【貓兒墜】後闕遺【尾聲】之失，（此處若用【尾

聲】，將使場面更形支離，故省【尾】不用。）故在【掉角兒】後加一總【尾】，總【尾】者不僅和其中某一

曲套相關，並與各套均有呼應。凡總【尾】，不宜專以一宮所屬尾格為考慮基礎，必須利用翻譜作通叶打算，

此處之【尾】，係用雙調【尾】，雙調為搭配宮調，只需笛色相同，各宮均可借用。

由清徽師以上之分析，可知傳奇排場真是千變萬化，而其運用是否得宜，則在於作者之學養與劇場經驗之

融會與掌握了。

著者對於明清傳奇之排場亦稍事涉獵，而尤其留意其創設與因襲，茲以公認排場最妥貼之《長生殿》為基準舉數例以作說明。

《長生殿》次齣〈定情〉之套式與腳色如下：

大石引子【東風第一枝】生、【玉樓春】旦—二宮女、大石過曲【念奴嬌序】生—合、【前腔頭換】宮女—合、【前腔頭換】內侍—合、中呂過曲【古輪臺】生—旦、【前腔頭換】合、【餘文】生—合、越調近詞【綿搭絮】生、【前腔】旦、七言四句下場詩。

此齣緊在家門之後，雖係次齣，實是全劇首幕，故照例以大正場應之，藉資聳人耳目。生腳首先上場，謂之「沖場」，必念較長之「全引」，此用大石引子【東風第一枝】；接念定場詩詞，此用五律一首；再念定場白自報家門，多用駢文。其他腳色上場可不用「全引」，此用大石引子【玉樓春】即半引，【玉樓春】全調八句，此用四句，故云。引子必須合乎身分，表達心志。

南曲套數結構，由曲類言有引子、過曲、尾聲，三者具備固可成套數，有引子、過曲而無尾聲，有過曲、尾聲而無引子，或僅過曲，亦皆可成套，其規律未如北曲之嚴謹。引子宜以三支內為度，其宮調可與過曲不同；尾聲僅一支，不可如北曲之用煞曲有多至十餘者。

本齣計用套數三而三換排場：首以大石引子二支、過曲【念奴嬌序】四支協江陽韻寫冊妃宴飲，四曲由生、旦、宮女、內侍分唱、合唱，音調高亢，宜構成堂皇紛華之歡樂場面。其次中呂【古輪臺】二曲加【尾聲】協江陽不換韻，則轉入賞月而引起睡情，排場至此實可結束，但釵盒乃本傳始終作合處，故於進宮更衣之後，特移宮換羽以越調過曲【綿搭絮】二支協桓歡韻點出「定情」之意，劇場截此二曲演之，謂之〈賜盒〉，由此〈釵盒〉定情，乃埋伏下文許多關目。由此觀之，劇情推展或轉變，則排場亦隨之改變，排場改變，則音樂韻協亦

可隨之轉移。本齣出場腳色有生旦男女主腳，亦有丑與內侍、宮女各二人，各有演唱，但以生主場，旦為副，用曲三套，且為全劇極重要之關目，氣氛歡樂，故為「群戲歡樂大正場」。「大正場」為全劇最高潮之一，一部傳奇必有幾個大正場調配其間。

本齣聯套之特色為重疊隻曲以成套數，故可省略尾聲。隻曲有自成格局之特質，故【古輪臺】二曲，前者由生旦接唱以演階前玩月，後者由同場腳色合唱以演行歸西宮。而此大石套曲實源自《琵琶記·中秋望月》，始以【古輪臺】二曲置「念奴嬌序」之下，此後諸家倣效，遂成一慣例，如《紫釵·巧夕驚秋》、《金蓮·湖賞》、《浣紗·採蓮》、《四喜·他鄉遇故》、《燕子樓·亂月》等皆然。其排場皆演宴遊歡樂之情。唯《運甓·新亭灑泣》因感山河之易，略顯哀怨而已。《琵琶》於【古輪臺】二曲不換排場，而《浣紗·採蓮》述夫差（淨）與西施（旦）湖上採蓮，【念奴嬌】四曲由淨、旦各間唱二支，【古輪臺】二曲改換排場，首支由眾宮女執花行唱，淨旦接唱，次支由內侍以花燭引淨旦入洞房，其間之轉折處，正與《長生殿》近似，即此可見《長生殿》作者師法之所由自。按【古輪臺】二曲既屬中呂，於大石【念奴嬌序】四曲而言為「移宮換羽」，排場自應隨之轉移為是。又曲界有「男怕唱【武陵花】，女怕唱【綿搭絮】」之語，蓋以【武陵花】高亢之極，生腳難於運腔；而【綿搭絮】低迴之至，旦腳難於出口；故云。

北雜劇唱法，止末或旦獨唱；南戲傳奇則各門腳色俱可唱曲，其唱法則有獨唱、接唱、對唱、輪唱、同唱、合唱、接合唱等，以故舞臺藝術乃趨向進步而成熟。接唱為接續某腳色唱同一曲之餘文，對唱為兩腳色相間為唱，輪唱為同場腳色輪流唱曲，同唱為兩三腳色齊唱一曲，合唱為同場腳色齊唱一曲，接合唱為同場腳色齊唱曲尾餘文。以本齣為例，則【念奴嬌】四支由生、旦、宮女、內侍輪唱，而每曲曲尾則由生旦宮女內侍等同場腳色接合唱；【古輪臺】首曲由生旦接唱；次曲由同場腳色同唱；【綿搭絮】二曲則由生旦對唱。

又如第三齣〈賄權〉之套式與腳色如下：

正宮引子【破陣子】淨、正宮過曲【錦纏道】淨、仙呂引子【鵲橋仙】副淨、仙呂過曲【解三醒】淨、【前腔頭換】副淨、七言四句下場詩。

安祿山與楊國忠為本劇反面正副主腳，用此表現安史之亂之政治背景，若以明皇楊妃之死生至情為全劇主脈，則此為用以襯托之支脈，故特於「定情」之後，「春睡」之前，以一齣寫其關係之始。此時楊尊安卑，勾畫失路奸雄與得意權臣嘴臉，唯妙唯肖。

本齣於關目則安楊關係之始，於腳色則反面正副主腳，故於排場屬「正場」，而淨、副淨皆為「粗口」，情調氣氛係屬悲壯，故可謂之「粗口悲壯正場」。其前半由正宮一引一過曲協車遮韻組場，【錦纏道】之音調至為悲壯，施於安祿山（淨）之口，以表奸雄失路之苦，頗為合宜。若《西樓・戴月》折用為小生、小旦之敘情，未免失之。下半由仙呂一引二過曲協先天韻組場，【解三醒】音調頗優美，分由安祿山、楊國忠主唱，以表哀憐與機變之情，雖出自粗口，亦差能委曲婉轉；唯不若《琵琶・書館悲逢》之出於伯喈（生）《茂陵絃・閨聾》之施於文君（旦），更顯幽怨柔遠而已。

又如第五齣〈褉游〉之套式與腳色如下：

雙調引子【賀聖朝】丑、【前腔】淨、仙呂入雙調【夜行船序】合、【前腔頭換】合、【黑蠊序頭換】淨、【前腔頭換】副淨—合、【錦衣香】合、【漿水令】合、【尾聲】貼、七言四句下場詩。

本齣寫曲江春遊，高力士（丑）、安祿山（淨）、王孫（副淨、外）、三國夫人（老旦、貼、雜）、楊國忠（副淨）、村姑（淨）、醜女（丑）、賣花娘子（老旦）、舍人（小生）、公子（末）等雜沓上下，幾如滿地散錢，而以「春遊」貫之，線索自相牽綴。吳舒鳧論文調尤妙在措注三國夫人，一意轉折：先從高力士、安祿山白中引出三國

夫人、王孫、公子於首曲亦然。次曲三國夫人登場，三曲祿山窺探，四曲國忠瞋阻，五曲略作轉折，寫村姑輩尋拾簪履，總為三國夫人形容佚麗，六曲三國夫人再見，結尾又歸重虢國，起下〈傍訝〉、〈倖恩〉諸折，雖滿紙春光撩亂，而渲花染柳，分晰不爽，直覺筆有化工。

就關目之安排與主題的映襯來說，本齣具有以下兩點意義：

第一，《長生殿》之主脈在敷演明皇、貴妃之至情。本齣在〈春睡〉之後，極寫「姊妹兄弟皆列土，可憐光彩生門戶」，以見貴妃之寵愛方殷，而明皇、貴妃自始至終不出場，則為映襯之筆。

第二，《長生殿》的支脈為政治社會的變遷與亂離。本齣主寫楊家之奢華，順筆帶出安祿山恢復官爵，眼中已無楊國忠，而與第三齣安楊一尊〈賄權〉之際，已不可同日而語。兩者照映，即見政情之變遷。若就血脈針線之穿插而言，則本齣上承第三齣〈賄權〉、第四齣〈春睡〉，而下啟第六齣〈傍訝〉與第七齣〈倖恩〉。

本齣出盡各門次要腳色，多採同唱方式，生旦不出場，無主演之腳色，排場變動迅速，所敷演者非劇本之主脈關目，故可視之為「群戲熱鬧大過場」。其聯套仿自《蕉帕記·鬧婚》折，〈鬧婚〉寫龍驤（生）與弱妹（旦）成婚，親友祝賀，排場極為熱鬧。【錦衣香】以下，弱妹之父奉命出征，排場轉趨行動；本齣與之頗為近似。此後《伏虎韜·結案》、《鴛鴦絛·完聚》，以及《花萼吟·春郊》皆效之。〈春郊〉更直從《長生殿》而來。

又如第九齣〈復召〉之套式與腳色如下：

南呂引子【虞美人】 生、南呂過曲【十樣錦】 生－丑－生－旦、【尾聲】 生、七言四句下場詩。

本齣緊承前折〈獻髮〉，以集曲一支加引子、尾聲成套。因【十樣錦】係集合十曲而成，本身具有套數之作用，故其間排場三轉：【浣溪沙】以上寫明皇思念貴妃，百無聊賴，無端洩怒於內侍。其下寫力士獻髮，明皇見而悲泣。至【雙聲子】之後乃敘貴妃復召，點明題旨。本齣協齊微韻，引子【虞美人】用詞調之半，兩句一韻，

故首二句協蕭豪。其寫明皇心情，描摹細膩，宛然可睹，正與前折之寫貴妃悔罪，相為映襯。由此以見深情厚意實存於帝王后妃之間。力士獻髮，伺機而作，亦極自然，要言不煩，亦可見作者之巧於關目。吳舒鳧眉批云：

「貴妃寵冠六宮，豈意忽遭擯斥；及其出居府第，又豈意即奉賜環（還）；一日之間，一宮之中，一人之身，而菀枯頓易。凡世間一切升沉，禍生於不察，譽出於不虞，俱是如此。」則本齣復有發人深省之絃外音。

本齣套式始於《運甓‧盧山會合》折。《長生殿》之後又有《文星榜‧露情》折與《鴛鴦絛‧露情》折，皆用以組文細正場。

又如第十五齣〈進果〉之套式與腳色如下：

正宮過曲【柳穿魚】末、雙調過曲【撼動山】副淨、正宮過曲【十棒鼓】外、雙調過曲【蛾郎兒】小生、淨、黃鍾過曲【小引】丑、羽調過曲【急急令】末、南呂過曲【恁麻郎】末—副淨—丑、【前腔】副淨—末—合、【前腔】丑、七言四句下場詩。

本齣集合各宮調小曲、各門副腳色，非快板即乾唱。每曲換韻換排場，計用寒山、監咸、魚模、庚青、蕭豪、尤侯六韻部，演為「匆遽過場」。吳舒鳧論文云：「此折極寫貢使之勞、驛騷之苦，並傷殘人命、蹂躪田禾，以見一騎紅塵，足為千古炯戒。」故以貢使三上，田夫、瞎子、驛卒穿插其間，關目雖紛雜而不厭其煩，其運筆離合極為巧妙。又此折置於「偷曲」與「舞盤」之間，將宮廷之歡樂與民間之疾苦互為映襯，作者之用意極為明顯。又此折之小曲，《長生殿》諸刊本皆不注明宮調，此據《曲譜》補註。

又如第二十八齣〈罵賊〉之套式與腳色如下：

仙呂【村裡迓鼓】外、【元和令】外、【上馬嬌】外、【勝葫蘆】外、中呂引子【遶紅樓】淨、中呂過曲【尾犯序】淨—四偽官、【前腔】{頭換}合、【前腔】{頭換}外、【撲燈蛾】外、【尾聲】四偽官、七言四句下場詩。

本齣遙承〈陷關〉折，而與〈埋玉〉折、〈獻飯〉折映襯，為作者寄意所在，特以表揚雷海青之忠烈。海青以一樂工而敢於詈賊擊賊，則滿朝文武寧不羞愧！上半場北曲四支協監咸韻，激昂慷慨，由老生之聲口唱來，已先予人以壯烈之聲。此下中呂南套，【尾犯序】聲調頗高亢不和，前二曲用以歌詠偽朝，非但無富麗堂皇之感，實已顯淒厲之音；第三曲再由海青幽咽唱出，則「真個是人愁鬼怨」矣。【撲燈蛾】二曲亦悲壯高亢，頗能表現海青之憤怒與死事之慘。而其痛詆祿山、嘲弄奸臣賊子，若考查作者生平思想，則其指桑罵槐之意，甚為明顯。

按一齣中合用南北曲，如間錯有秩一南一北者，謂之合套；而似本齣先北曲數支引場而接以南套，雖尚未足以包羅傳奇形式，但據此蓋亦可以舉一反三、觸類旁通了。

(三)京劇之「排場」

京劇的段落區分不稱「折」或「齣」，而逕稱為「場」。只要有一名腳色登場，便是一場的開始；臺上所有的腳色都下場，即為此場之結束。分場的基礎，與「音樂」無關，「情節」也無必然影響，王季烈所謂的「腳色之上下」才是具有決定性的因素。因此元雜劇一折或明清傳奇一齣多場的情形在京劇中是不存在的。而京劇各場的劇幅也有極大的差距，例如《八義圖》（又名《搜孤救孤》）中的一場：

（生程嬰上白）天有不測風雲，人有旦夕禍福。卑人程嬰昔為趙家門客，駙馬不知身犯何罪，打入天牢，不免報與公主知道便了。（下）

之日「合腔」。本齣曲兼南北，腳色俱為粗口，情調雄壯，關目用以表彰忠烈，是為「南北雄壯正場」。

在《永樂大典》戲文已見其例，《紅梨記》末齣〈報復團圓〉亦以北曲四支引場而接以南套，此無以名之，姑名以上舉例包括群戲歡樂大正場、粗口悲壯正場，群戲熱鬧大過場、文細正場、匆遽過場、南北雄壯正場，

這段只一個人物，沒有唱，情節也簡單，但由於是以程嬰之上下場為終始，所以雖僅需一二分鐘即可表演完也可稱為一場，而「三堂會審」唱足九十分鐘也只是一場而已。不受音樂限制的分場觀念，給予編劇者在篇幅調配上極大的自由，因而京劇中「贅場」之多，最教人詬病。有許多場次其實只為交代一些微不足道的情節，甚或只為了介紹某人出場而已，但編劇者卻往往濫用分場自由的權利，而忽略了整體結構的嚴整。

明傳奇一齣中，雖也有情節單薄的情形，如開始數齣往往用「慶壽」、「賞春」之類的情節來一一介紹人物登場，但其組成以音樂為主要基礎，所以儘管其情節無關緊要，但至少有幾支曲子足資聆賞，但京劇則不同，如老本《陸文龍》（又名《八大槌》）的第一場：

（八龍套引四將押糧車上）

元慶：俺何元慶。

正芳：俺嚴正芳。

狄雷：俺狄雷。

岳雲：俺岳雲。

元慶：眾位將軍請了。

眾將：請了。

元慶：奉了元帥將令，催押糧草，回營交令，眾將官！

眾將：有。

⑧ 張伯謹編：《國劇大成》（臺北：國防部總政治作戰部振興國劇研究發展委員會，一九六九─一九七二年），第一冊，頁二七一。

這場戲非但談不上什麼「情節」，也沒有任何「表演藝術」可供觀賞，其目的只在介紹岳雲、狄雷等人物給觀眾認識罷了。這類場次的出現，對於整體結構之精簡而言，無疑是有所妨礙的，但京劇中這種情形卻是屢見不鮮！因而使得京劇的節奏冗長緩慢。直至近年京劇創新之風大盛之後，編劇者才有意識的致力於場次之濃縮與情節之集中，如及門王安祈教授的《陸文龍》由原來（包括潞安州在內）的二十一場精刪為七場，而俞大綱先生所編的《王魁負桂英》更能以六場交代完整故事。可見京劇的編劇者已能體會戲曲的「結構」必須以「排場」為基礎；也就是說在「情節」之外仍需兼顧「表演」，純粹交代故事而沒有表演可觀的場面，都已逐漸被淘汰了。

如上文所云，傳奇分場若以關目分量為依據有大場、正場、短場、過場之分；若以表現形式為基準，有文場、武場、文武全場、鬧場、同場、群戲之別。這些名詞在京劇中並未完全沿襲過來，一般習稱的是：某場為「文戲」，某場為「武戲」，某場為「主戲」，某場為「群戲」，某場為「過場」；雖然系統不清楚，但基本上與傳奇分場的內涵仍是相應的。譬如前舉《八義圖》及《陸文龍》的場次均為「過場」；又如《西施》第二十四場〈響屧廊〉：

元慶：催軍前往。（同下）

（西內唱倒板）水殿風來秋氣緊，（上唱搖板）月照宮門第幾層。十二欄杆俱憑盡。獨步虛廊夜沉沉。紅顏空有亡國恨，何年再會眼中人。（白）我西施自從到了吳宮，吳王十分寵愛。朝朝侍宴，夜夜笙歌。那吳王已是沉迷酒色，不理朝綱，把當年英氣消磨過半。想我越國被吳王破滅，越王身為囚虜。男為人臣，女為人妾。這是我越臣民莫大之恥。幸得范大夫用盡智謀，將我獻於吳王。吳王見喜，已將越王釋放回

⑨ 王大錯述考，鈍根編次，燧初校訂：《戲考》（臺北：里仁書局，一九八〇年），第七冊，總頁一〇〇七。

國。君臣上下立志圖強，將來定有報仇雪恨之日。只是我身為女子，忍辱事仇。在此假作歡容，強捱歲月，到後來不知怎生結果。那范大夫言道，報仇重任都在我西施一人身上，不得不盡力而為。前日吳王聽信伯嚭之言，領兵伐齊去了。今夜月明如水，夜色清涼，思念國仇，不能安寢。為此來在響屧廊前閒步一回，思前想彼，好不悶殺人也。（唱南梆子）想當日苧羅村春風吹徧，每日裡浣紗列屋爭妍。偶遇那范大夫溪邊相見，他勸我國家事報仇為先。因此上到吳宮承歡侍宴，原不是圖寵愛列屋爭妍。思想起我家鄉何時回轉，不由人心內痛珠淚漣漣。（白）我一人在此，閒步多時，身子困倦，更不免回到後殿歇息便了。（唱）遠望著長空中參橫斗轉，我只得上銀床且去安眠。（下）91

此場雖然所用腳色不多、情節也簡單，但西施有大段「二黃倒板轉迴龍、三眼」和「南梆子」的唱腔，是全劇表演中最菁華的部分，所以仍可稱之為「文細正場」。

再如《鎖五龍》第十場：

（淨內唱【西皮倒板】）大砲一聲綁帳外，（四大鎧淨上唱原板）不由得豪傑笑開懷。單人獨馬唐營端，只殺得兒郎苦悲哀。遍地荒郊血成海，尸骨堆山無有葬埋。小唐童被某（轉流水板）把膽嚇壞，二次被擒也應該。今生再不能把節改，要報仇二十年投胎某再來。（四龍套王子徐羅程同上吹打祭介王子白）看酒來。（唱搖板）一盃酒兒滿滿醮，尊聲將軍聽言來。王今奉你一斗酒，願你轉世早投胎。（淨唱搖板）唐童假意把我待，花言巧語說開懷。我與你冤仇難分解，報仇還要再投胎。（徐唱）一杯水酒盃中醮。叫聲五弟聽明白。今日被擒是天意，且莫埋怨愚兄來。（淨唱）徐勣休得巧言蓋，陰陽八卦你安排。結義情

張伯謹編：《國劇大成》（臺北：國防部總政治作戰部振興國劇研究發展委員會，一九六九—一九七二年），第一冊，頁三八六—三八七。

由你忘懷，你是一個人面獸心懷。(羅唱搖板) 人來看過杯中賽，尊一聲五哥聽開懷。我今奉你一斗酒，願你魂靈到天臺。(淨白) 住口。(唱緊板) 見羅成，把我的牙咬壞，大罵無義小奴才。自從與你來結拜，同心起義巧安排。你到洛陽將某拜，某家接你到家來。我為你招軍把兵帶，我為你修蓋瓦樓臺。我為你屯糧把馬買，我為你化費許多財。我為你東床招駙馬，我為你受了許多災。你忘恩無義良心敗。管叫你亂箭穿身，死無有葬埋。(羅怒砍打介程勸介唱流水板) 一杯酒兒滿滿釀，尊一聲五哥聽開懷。你今飲了杯中酒，管叫你靈魂赴天臺。(淨白) 赴天臺。好，酒來。(程唱) 二杯酒兒杯中釀，小弟言來聽開懷。你若飲了二杯酒，保你陰靈到蓬萊。(淨唱流水板) 到蓬萊，看酒來。(程唱流水板) 三盃酒，捧上來，我與五哥同心懷。你今連飲三杯酒，將他一個一個俱打開。把我丟開。(淨白) 把你丟開好呀。(唱) 這幾句話兒，真爽快，叫咬金把酒斟上來。(飲酒介唱搖板) 滿營將官俱都在，為何不見棟梁材。問一聲秦二哥今何在，哭一聲秦二哥，叫一聲好漢兄呀。(哭酒頭) 嘻嘻嘻嘻呀，我的好漢哥呀。賈家樓曾結拜，惟有你我同心懷。我今飲了三斗酒，叫唐童快把刀來開。(王子白) 尉遲恭聽令。(尉白) 在。(王子白) 命你將雄信斬首。(尉白) 得令。來，擊鼓。(斬介上龍形小童持繩緋龍下王子白) 後帳備宴，與眾卿賀功。(下)(完) 92

此場演淨腳所扮單雄信被斬，登場人物雖多，但以淨腳為主，淨腳有大段西皮唱腔，堪稱「粗口正場」。

再看取材《三國演義》第五十四至第五十五回改編而成的《龍鳳呈祥》，其中〈甘露寺〉一場：

(四龍套引喬玄騎馬同上，歸大邊一條邊站，喬玄下馬等候。四太監、四宮女、二大太監引吳國太、車

伏同上。吳國太下車，車伕自上場門暗下。吳國太、喬玄、龍套同進門。眾人分站兩邊，吳國太坐小座，喬玄站大邊。）（吳白）太尉，為何不見皇叔到來？（喬白）催貼已去，想必來也。（趙雲內白）劉皇叔到。（喬白）劉皇叔到！（吳白）太尉相迎。（喬白）是。（喬玄出門迎接。趙雲引劉備同上。）（劉白）太尉。（喬玄見劉備須變色。）（喬白）哦?請！（劉備、趙雲同進門，喬玄進門站小邊，劉備站大邊，趙雲站劉備旁邊。）（喬白）上面就是吳國太，向前拜見。太后，皇叔來了。（劉白）太后請上，劉備大禮參拜！（吳白）且慢，你乃漢室宗親，老身焉敢受拜。（喬白）太后，新女婿過門，總是要拜的。皇叔要多拜幾拜。（吳白）劉備跪拜。（喬白）生受你了！（劉備站大邊。）（趙白）參見太后。（吳白）賜酒一席廊下去飲。（趙白）謝太后。（趙雲出門，下。）（吳白）宣二千歲進佛殿。（龍套白）領旨。二千歲上佛殿！（孫權內白）領旨！（孫上，進門。）（孫白）參見母后。（吳白）見過皇叔。（孫權向劉備拱手。）（孫白）啊！（劉白）吳侯！（孫權上，喬玄照應劉備入座，孫權向喬玄斜視。）……（傍妝台牌）。吳國太入當中大座，喬玄從大太監手中拿杯，與吳國太擺在面前一杯酒，與吳國太打恭，拿起一杯酒從小邊走到大邊，劉備同時走到小邊，喬玄將杯放在大邊的桌上，用右手的水袖在椅子上撣塵，與劉備對面拱手走過小邊，劉備同時走到大邊，與喬玄同向吳國太打恭。劉備入大邊大座，喬玄入小邊大座。）（吳白）皇叔請！（劉白）太后請！（吳國太、劉備、喬玄同吃酒，亮杯。）（吳唱【西皮原板】）甘露寺內擺酒席，觀看劉備相貌奇。看來可稱我門婿，叫聲太尉聽端的，月老實客就是你，擇選良辰會佳期。（孫內唱【西皮導板】）人馬紮住甘露寺，（【急急風】）四大鎧拿槍、賈華拿大刀同上。【望家鄉】。孫權穿箭衣馬褂挎寶劍上，站上場門一條邊。趙雲自下場門暗上。）（孫唱【西皮快板】）刀槍劍戟擺列齊。安排打虎牢籠計，準備香餌釣鰲魚。手把寺門朝內覷，

（大鑼一擊。孫權向內張望。閃錘。）（孫唱【西皮快板】）大耳劉備坐首席。那旁坐定喬太尉，只見母后笑嘻嘻。本當持劍殺進去，（緊錘。孫權拔劍欲殺，眾人同隨。）（賈白）殺！（孫白）殺不得！（賈白）在！（孫唱【西皮快板】）又恐母后她不依。將人馬——（大鑼一擊。）（孫唱【西皮散板】）子龍保駕常欲殺，又恐有人走消息，叫賈華！（大鑼一擊。）（賈白）嗯……（孫唱西皮散板）暫退一箭地！（賈白）嘿！（扭絲。四大鎧、賈華自上場門一望。）（孫唱【西皮散板】）少刻殺他也不遲。（孫權自上場門下。趙雲出門。撕邊一擊。趙雲向上場門一望。）（趙白）啊！（孫唱【西皮散板】）趙雲抬頭用目覷，刀槍劍戟擺列齊。急忙向前主公啟，（趙雲進門。）（趙白）主公啊！（【西皮散板】）甘露寺外有奸細！（劉白）哎呀！（扭絲。四大鎧、賈華自上場門同下。）（趙白）主公啊！（趙唱【西皮散板】）甘露寺外有奸細，嚇得劉備膽魄飛。（小亂錘轉快扭絲。劉備溜桌出位，喬玄出位。）（劉唱【西皮散板】）聽說一聲有奸細，嚇得劉備膽魄飛。甘露寺外刀兵起，（劉備哭頭！）母后哇！（劉備跪。）（劉唱【西皮散板】）聞言怒火起。）（吳白）誰敢殺你？（劉唱【西皮散板】）不殺兒臣殺的誰？（吳國太唱【西皮散板】）吳國太出位坐小座。劉備站大邊。喬玄站小邊。）（喬白）想必又是二千歲的主意吧！（吳白）心頭起，哪個敢把我的愛婿欺！（白）撤筵！（吳國太出位坐小座。劉備站大邊。喬玄站小邊。）（喬白）啊，太后，（吳白）宣他進佛殿。（喬白）二千歲上佛殿。（孫內白）領旨。（孫權上。）（孫白）參見母后。（吳白）我且問你，甘露寺外埋伏，可是你的主意？（孫白）這，兒臣不知，須問呂範。（吳白）傳呂範。（孫白）傳呂範。（孫權出門，下。）呂範（內白）領旨。（呂範上。）（呂範）參見太后。（呂範站大邊。）（吳白）甘露寺外埋伏，可是你的主意？（呂白）乃是賈華。（吳白）哦！原來是句假話。（喬白）啊，太后，我東吳有員大將，名喚賈華。（吳白）傳賈華。（呂範出門。）（呂白）賈華上殿！（賈內白）領旨。（五擊頭。賈華上。）（賈念）自幼生來膽子大，一心要把劉備殺。（白）何事？（呂白）太后宣你，放下兵

器。（呂範下。）（賈白）待我前去。（賈華卸刀劍，進門。）（賈白）賈華與太后叩頭。（賈華跪。）（吳白）哇！甘露寺外的埋伏，可是你的主意？（賈白）哎呀老太太！這甘露寺外的埋伏，無非是刀、槍、劍、戟、斧、鉞、鉤、叉，帶勾的、帶刃的，我全都不知道哇！（吳白）全身披掛還說不知，推出斬了。（喬白）皇叔講情。（劉白）太后，將此人斬首，與兒花燭不利。（吳白）他們設計害你，怎麼反倒與他講情？（劉白）太后開恩。（喬白）太后，新姑老爺講情，總是要准的啊！（吳白）還不謝過新姑老爺！（賈白）多謝新姑老爺！（劉白）謝過太后、太尉。（賈白）多謝太后、太尉。（喬白）出去！（賈華出門。）（賈白）嘿！今日要殺劉備，明日要殺劉備，若不是劉備講情，我這腦袋就分了家了。從今以後，誰要再提殺劉備呀，他就是劉備的大舅子！（趙雲出門。）（趙白）嘿！（賈白）說好話，你也是這樣嗯兒哈兒的！（賈華自上場門下。趙雲進門。）（劉白）兒臣告退。（吳白）太尉代送。（趙白）是。（趙雲隨劉備同出門，喬玄送出，劉備、喬玄同托鬍鬚，互相一看，同一笑。劉備、趙雲同下，喬玄進門，站小邊。）（喬白）太后，劉備相貌如何？（吳白）果然不差。將皇叔送至東閣樓上，成其百年佳偶。擺駕回宮！（喬白）擺駕。（【香柳娘】。車伕暗上，吳國太出門上車，宮女、大太監引吳國太同下。喬玄送出門。喬玄歸當中站，四龍套同上，站小邊一條邊。）（喬白）帶馬。（【尾聲】。第四個龍套帶馬，喬玄上馬。四龍套引喬玄同下。）㊼

此場登場人物有吳國太（老旦）、孫權（花臉）、劉備（老生）、喬玄（老生）、趙雲（武生）、賈華（小丑）、呂範（老生）及龍套宮女等，不僅腳色眾多，而且各有重要表演，情節也居全劇之關鍵，排場紛華熱鬧，可稱之

㊼　中國戲劇家協會編：《馬連良演出劇本選集》（北京：中國戲劇出版社，一九六三年），頁九三—一〇二。

為「群戲大場」。可見京劇的「場」仍與傳奇「排場」相應。

結語

　　總上之論述可知，由於戲曲劇種之分野，主要在其體製規律，也用此作為其藝術呈現之載體，此載體有其固定之形式表象於外，故謂之「外在結構」；而戲曲本身之藝術內涵，則經由劇作家之手法結撰而棲泊於其中；此藝術內涵成就之高低，端賴劇作家技巧之精粗，則謂之「內在結構」。古人對於劇種之外在結構「體製規律」，往往習焉不察，未予深論；對於內在結構「藝術內涵」，則經由摸索而有由關目情節而章法布局而排場之「三部曲」，但排場之理論，經近人許之衡、王季烈、吳梅而建立，經張師清徽而完成；而本人則始嘗試運用於戲曲藝術之分析批評之中，且由明清傳奇而上通於金元北曲雜劇，下達於今之京劇。而也因此方才破除時人以小說結構論述戲曲結構之誤入歧途。希望讀者經由本人，能夠重新思考戲曲結構的問題。

結尾

　　通過本編的論述，可見明清兩代在內廷之演劇機構、士大夫之家樂、民間之勾欄，以及明代遍天下之樂戶歌伎、清代之優僮、女戲搬演之下，上自帝王下至庶民，不喜戲曲的除了明英宗外，更難找出第二位。而嗜好戲曲的，無論帝王、貴冑、官吏、士大夫、庶民百姓，則比比皆是，以致其戲曲生活多彩多姿，也因而自然促成戲曲藝術的蓬勃發展，所產生的戲曲名角也就指不勝屈。

譬如李開先《閒居集・詞謔》之顏容、侯方域《壯悔堂集》之馬伶、褚人獲《堅瓠癸集》之周鐵墩，都是常被提及的例子。所以說明清兩代上自帝王下至庶民普遍性的愛好戲曲之生活，使得戲曲臻於極盛發達；也就是說明清兩代人的戲曲生活，其實就是孕育明清戲曲使之成就為文學藝術最高境界綜合體的「大溫床」。

而在「大溫床」中的「大推手」，則有：

其一是魏良輔之創發水磨調，他創發的方法是在崑山腔的基礎之上，與同道切磋琢磨、廣汲博取，並在樂器上有所增益，一方面強化音樂功能，二方面也解決了北曲崑唱的扞格，三方面應和了當時南戲雅化的趨勢，從而成就了「聲則平上去入之婉協，字則頭腹尾音之畢勻，功深鎔琢，氣無煙火，啟口輕圓，收音純細」，而傳衍迄今的中國音樂之瑰寶「水磨調」。

其二是明清新崛起的三大腔系和原弋陽腔改稱的高腔腔系，高腔腔系之特色是鑼鼓幫襯，無須曲譜，不入管絃，音調高亢，一唱眾和，好用滾白滾唱，鄙俚無文。相對於崑山水磨調腔系而言，它是「通俗歌曲」。梆子腔之特色，原是以梆子節奏，其聲嗚嗚然、節節高，令人熱耳酸心，即今之山陝梆子，猶存粗獷之風，發音要求必自丹田，音密而亮，人稱「滿口音」，高亢而圓潤。但蜀人魏長生所傳之四川梆子，將伴奏樂器以胡琴為之、月琴為副，名為「琴腔」之後，則其聲「工尺咿唔如話」，「節奏鏗鏘，歌聲清越，真堪沁人心脾」。而皮黃腔系則為複合腔系，因為西皮剛勁明快，二黃柔和深沉，可以互補有無，相得益彰。所以成了近代中國戲曲代表劇種「京劇」的主要腔調。至於絃索腔系雖然流播不如四腔之廣，但於清初已能與崑、弋、梆並據一方，為中原周邊庶民所喜聞樂道，自亦不可忽視。這四大腔系若比起魏良輔所創發「水磨調」之講究字音口法，輕柔婉約之為「藝術歌曲」而言，則其相對普遍較之高亢、鄙俚無文，自是屬於「通俗歌曲」。而雅俗雖不免抗衡，亦自能相反相成；而五大腔系所以能夠流播廣遠，豐富眾多群眾的心靈生活，也是因為其扎根方音方言的腔調

各具特質，皆能撼動人心，而也因為五腔並存，使得崑山腔系的詞曲系曲牌體和諸腔的詩讚系板腔體交相競奏，於是清俏柔遠固然有餘，而熱耳酸心更繁會盈耳。

其三，魏良輔和王驥德各著《曲律》。任訥《曲諧》認為明代曲家最不可少的兩個人物是魏良輔和王驥德，因為無良輔則今日無崑曲無雅樂，無驥德則今日無曲學。也可見王驥德對明清戲曲的影響力和魏良輔一樣的大，地位也不相上下。

其四，李漁之劇論見於其《閒情偶寄》之〈詞曲部〉與〈演習部〉，前者論劇本創作之原則事項，後者論戲曲舞臺搬演之規範事例。由於其本身是成功的劇作家，又是戲班的班主，所以所論皆為經驗中獲致之文學藝術心得，故能循循善誘，導人省思，為世所推崇；雖自謝為發前人未發之祕，亦非過於自譽。而縱觀其《笠翁劇論》，亦可見其經驗老到，故能剖析宏深，其成就之高，堪稱歷來之第一人。

其五，對於戲曲歌樂理論之探索，既幽深且窈渺；但自金元芝菴《唱論》，降而明人魏良輔《曲律》、沈寵綏《度曲須知》，乃至沈璟創構《南詞全譜》之艱辛，以及其後諸家如徐于室、鈕少雅《南曲九宮正始》等之後出轉精，不止使得戲曲歌樂之探討發展到了極致，而且曲譜也提供了戲曲填詞的規律，宮譜則制定了戲曲歌唱的準繩。它們對於明清戲曲的興盛與提升，都提供了莫大的助力。

其六，腳色起於唐參軍戲，至明清才發展完成。歷代學者每多迷失於其名義，緣故在其探索之道，誤入歧途。腳色之名起於市井口語，是為「俗稱」；「俗稱」每因形近、省文或音同音近而訛變而趨於符號化，是為「專稱」。專稱之名起於市井口語，是為「俗稱」，可下如此之定義，那就是：戲曲的腳色是一種符號，其各門類，必須通過演員扮飾劇中人物才能顯現出來。發展完成之「腳色」，它對於劇中人物來說，是象徵其所具備的類型和性質；對於門類的「專稱」之市井口語訛變而來。它對於劇中人物來說，是象徵其所具備的類型和性質；對於演員之生、旦、淨、末、丑、雜，實由「先生、儒生、書生」，「姐兒」，「參軍」，「蒼鶻」，「紐元子」，「雜當」之市井口語訛變而趨於符號化，是為「俗稱」。

演員來說，是說明其所應具備的藝術造詣和在劇團中的地位，所以一般以「演員」釋「腳色」是既粗疏又不正確的說法。而腳色的分化發展，隨劇種變遷而越趨精細，也說明其戲曲表演藝術逐次提升的現象。

其七，戲曲結構有內外在之分，外在結構為戲曲劇種之體製規律，標示劇種之文學體式；內在結構則指戲曲排場藝術見於舞臺之處理。外在結構隨劇種之成立而定型，亦隨其變遷而更異；內在結構則純粹出諸劇作家之藝術修為而建構，作家不同，則排場之呈現自然有別。而外在結構可以制約內在結構，彰顯其劇種之藝術特色；劇作家止能在其劇種外在結構之制約下，施展其藝術技法。所以論戲曲結構不可以內外不分，而學者每忽略於此。戲曲內在結構之排場，雖早見於元人鍾嗣成《錄鬼簿》，而被用來作為批評戲曲之重要觀點，則晚至清康熙間；其理論之建構更降及晚清民初始見具體，迄清徽師《明清傳奇導論》可謂完成。而其無論如何，清康熙間人既已注意及此，亦可見其對戲曲藝術之講求已向上更進一層。

若此，總而言之，則明清戲曲有一大「溫床」和七隻強力的「推手」，焉能不使戲曲鼎盛而睥睨群倫？

戲曲演進史(一)導論與淵源小戲　曾永義／著

曾永義教授《戲曲演進史》包含十編,全書考述戲曲劇種的源生、形成與發展,是兼顧小戲、大戲,南曲、北曲和詞曲系曲牌體之雅、詩讚系板腔體之俗等三大對立系統本身之滋生成長歷程,以及其間之交化蛻變現象。其中〔導論編〕與〔淵源小戲編〕合併為第一冊,以此作為梳理統緒之定錨,往下建構脈絡系統,打破時代之制約而貫穿時代,航向戲曲演進之「長江大河」。

戲曲演進史(二)宋元明南曲戲文　曾永義／著

本書為《戲曲演進史》的〔宋元明南曲戲文編〕。由於「瓦舍勾欄」適時於宋金元出現,活躍其中的樂戶歌妓與書會才人則是催化與呈現之推手,詳究其名義,乃以「名稱」為切入點,詳究其名義,提供九大藝術元素醞釀融合之溫床,促成南北戲曲大戲之完成。第貳章從見諸文獻之南曲戲文的各種名稱為切入點,詳究其名義,梳理南曲戲文的源生發展史。再以三章作全面性之觀察,其一考論其時代背景、劇目著錄與題材內容,其二剖析戲文之體製規律與唱法,其三概述南曲戲文與明改本戲文及明人新南戲等共二十一篇予以簡述。舉經典且富影響力的宋元戲文、明改本戲文與明人新南戲等共二十一篇予以簡述。希望通過本編所建構之論述內容,讓讀者更了解此種表演藝術的背景與歷程,並能概括其現象與特色;更能從其名家名作之述評中,見其體製規律及其文學之成就。

戲曲演進史(三)金元明北曲雜劇(上)　曾永義／著

本書為《戲曲演進史》的〔金元明北曲雜劇編〕前拾參章,至金元奪魁之作《西廂記》止。雖然南戲成立的時間比北劇早約二十數年,但由於蒙元統一南北,北劇發達的時代就比南戲早得多。首先耙梳北曲雜劇的先後「名稱」,考究其逐次演進之歷程。再以五章作全面性之觀察,剖析政治社會、藝文理論等時空背景,乃至劇目、體製、樂器樂曲等發展流變進行考述。自第柒章起評述作家與劇作,於此先檢討所謂「元曲四大家」之爭論始末與定論,以作為其後論說關馬鄭白的依據。第捌章至第拾貳章逐一述評此時期劇作家之作品,於拾參章重新整清《錄鬼簿》所著錄的《西廂記》及今本北曲《西廂記》的源流與差異。

戲曲演進史(四)金元明北曲雜劇(下)與明清南雜劇　曾永義／著

　　本書包含〔金元明北曲雜劇編〕第拾肆至第拾陸章（北曲雜劇之餘勢：明初憲宗成化以前百二十年作家作品述評），與〔明清南雜劇編〕。而明初百二十年間，雖然劇壇蕭索，但也出了幾位北曲雜劇作家，如谷子敬、羅本、康海、馮惟敏在文學上都有成就，但真正可以稱作大家的，只有一位周憲王朱有燉，他的《誠齋雜劇》三十二種俱存，音律諧美，詞華精警，以故能風行一時，而其大量突破北曲雜劇體製，極力講求結構排場，更使得雜劇得到改進，且開出向前發展的途徑。他在中國戲曲史上的地位，就好像詞中的柳永，而與北曲雜劇相關之曲論，芝菴《唱論》之說曲唱已如此精到，周德清《中原音韻》已知以官話統一北曲聲韻，鍾嗣成《錄鬼簿》殷勤登錄一代文獻，夏庭芝《青樓集》能著眼於為一代優伶存典型，寧憲王朱權及其門下客不厭其煩為北曲立下譜式；凡此如無超人之眼識，焉能著成此佳製鴻篇。

國家圖書館出版品預行編目資料

戲曲演進史(五)明清戲曲背景／曾永義著.――初版
一刷.――臺北市：三民，2022
　　面；　公分.――（國學大叢書）

　　ISBN 978-957-14-7409-0 （精裝）
　　1. 中國戲劇 2. 戲曲史

982.7　　　　　　　　　　　　111002170

國學大叢書

戲曲演進史（五）明清戲曲背景

作　　　者	曾永義
責任編輯	廖彥婷
美術編輯	劉育如

發 行 人	劉振強
出 版 者	三民書局股份有限公司
地　　址	臺北市復興北路 386 號 (復北門市)
	臺北市重慶南路一段 61 號 (重南門市)
電　　話	(02)25006600
網　　址	三民網路書店 https://www.sanmin.com.tw

出版日期	初版一刷 2022 年 8 月
書籍編號	S980181
I S B N	978-957-14-7409-0

三民書局